Artists' platforms and strategies for cultural diversity
Plataformas de artistas y estrategias para la diversidad cultural
Plateformes d'artistes et stratégies pour la diversité culturelle

Shifting Map

Artists' platforms and strategies for cultural diversity
Plataformas de artistas y estrategias para la diversidad cultural
Plateformes d'artistes et stratégies pour la diversité culturelle

RAIN Artists' Initiatives Network
Rijksakademie van beeldende kunsten Amsterdam
NAi Publishers Rotterdam

For information on the translations in Indonesian, Brazilian and Dutch, see:
www.r-a-i-n.net or www.rijksakademie.nl

When a social artwork utilizes individual personal stories, it should not be distributed through mass media in order to protect the individual subject. 82

How can real intercultural cooperation take place? 98

Artist-driven initiatives should be reluctant towards participating in activities coming forth of institutional activism. 114

How does involvement of theoretical disciplines into artist-initiated activities add to these activities and when does it lead to a hierarchical and deductive, educational approach? 130

Should art rather aim to aestheticize politics than to politicize aesthetics? 146

New media do not carry the 'burden' of a long Eurocentric art history and therefore are ideal to be used to create new visual languages. 164

Introduction

--------- When a Malian wishes to travel to Indonesia, he must apply for a visa in Senegal or Hong Kong. This takes several days. To actually travel to Jakarta, he flies via Paris. All in all it took the artists Hama Goro and Awa Fofana of the Malian artists' initiative Centre Soleil d'Afrique five days to reach Jakarta. They flew from Bamako to Paris, from Paris to Hong Kong, from Hong Kong to Jakarta.

--------- Hama Goro and Awa Fofana were on their way to the gathering of the RAIN Artists' Initiatives Network, organized in June 2002 by the Indonesian partner within RAIN, ruangrupa. In Jakarta representatives of the artists' initiatives and of the initiator of the RAIN project, the Rijksakademie came together. For a week, artists from Pulse (South Africa), Centre Soleil d'Afrique (Mali), Trama (Argentina), CEIA (Brazil), el despacho (Mexico), Open Circle (India), ruangrupa (Indonesia) and the Rijksakademie (The Netherlands) discussed strategies and the socio-political context in which they work. The gathering ended with a joint exhibition.

--------- Two years earlier, in June 2000 (the RAIN network had just come into existence) a sobering but interesting argument broke out about 'dreams' during the first gathering in Amsterdam. The gathering centred on the exchange of organizational models for the establishment of artists' initiatives. The Rijksakademie asked about the horizons or dreams of the initiators. Some responded that thinking about dreams is a truly Western, luxury premise. In South Africa and Argentina, there are hardly any opportunities to elaborate dreams into long-term plans. You have to work more pragmatically: identify opportunities and go for them. RAIN proved to be an 'opportunity' to bring movement and energy into the individual, relatively isolated con-text and to unleash counter-forces within the global art domain – countermovements of artists from non-Western contexts who get a voice and build new ways of working and strategies. The idea of RAIN, in June 2000, was to a certain extent not much more than 'a proposal'.

--------- In the months and years that followed, workshops, exhibitions, residencies and seminars were developed. In order to bring broader attention to and document the activities and discussions, the initiatives regularly published their own publications and journals. In early 2001 the first joint publication was published: *Silent zones. On globalisation and cultural interaction*.[1]

--------- In Jakarta (2002) it turns out that 'the proposal' of RAIN has produced far more than had ever been imagined. After two years of ups and downs, intervening and responding, building and honing, the initiatives stand. They take action in their direct environment but also on a worldwide level. During the gathering of RAIN partners a number of trends emerge. The non-Western vs. Western dichotomy is less polarized than in 2000. Non-Western is in – great art events like the biennales and the Documenta are 'coloured' by it. A more structural balance, however – instead of a short-lived 'flirt' – is still a long way off.

--------- The 'artists' initiative' phenomenon (or, if you will, artists' platform, artists' network, artists' project or artists' organization) is gaining strength. Aside from their individual careers, artists are focusing more and more on forms of joint organization – in order to change something in the local, national or regional environment, to create conditions that are close to the artist's practice or to make joint work. The attention and action of the RAIN partners focusing on the socio-political context in which they work is also not an isolated phenomenon in this sense. These three movements, the rise of the artists' initiative, the increased space for non-Western art and focused attention on socio-political engagement appear to be interconnected, and be contingent on one another.

--------- The discussion surrounding these developments is partly being sustained by the practice of artists' initiatives in Africa, Asia and Latin America, linked to the RAIN network and the international microcosm of the Rijksakademie in Amsterdam. This publication shows some glimpses of this and aims to contribute to the more general discussion.

--------- In two introductory articles in this book, Reinaldo Laddaga and Charles Esche deal with the significance of non-Western artists' initiatives on the global art platform. Both see this as places where social relationships and the use of the public space are being redefined. According to Laddaga, the initiatives are seeking greater democracy and breaking through existing power relations, not by toppling institutions, as was the case for the avant-garde movements in the first half of the twentieth century, but rather through the development of alternative forms of institutionalization. Esche sees the initiatives as potential places for 'new' cosmopolitanism – through openness and exchange, through a constructive rather than destructive attitude.

--------- The articles by the artists' initiatives and the Rijksakademie dovetail closely into this. They describe ambitions and ideals, related to the context in which they work and illustrate these through concrete projects; this is made manifest in visual 'chapters'. Artists considering joining forces to form initiatives can find a number of specific 'case-studies' with varying possibilities in this book.

--------- Throughout the visual presentations, there is a thread of questions and answers related to the main themes of this book. For each question, two initiatives and/or a former resident[2] were asked to contribute short answers, and a third to contribute a short response to these two answers.The reader is granted access to the dynamic interaction within the network and among the artists in the initiatives. This also invites the reader to join in the reflections about the themes selected – themes such as intercultural exchanges, the relationship of art to the socio-political context in which it originates and the relationship between artists' initiatives and more established institutions. The choice of these themes is not accidental; they are central to the work of the initiatives and fit into the previously noted wider developments in the field of art. The question-and-answer produces no definitive answers or clear polar opposites. It illustrates the complexity and nuance of the debate, the 'beautiful greys' in thought and in reality, as Trama's Claudia Fontes puts it.

--------- Finally this book is a report on the collaborative experiment of RAIN, conceived and brought about by seven artists' initiatives and the Rijksakademie. By artists with widely divergent backgrounds thousands of kilometres apart. Compiled according to a 'coordinated democratic process', a process that, like journeys such as the one from Mali to Jakarta, took great effort and a year and a half to complete.

Gertrude Flentge, RAIN Artists' Initiatives Network coordinator

Notes
1. *Silent zones. On Globalisation and cultural interaction*. Amsterdam: Rijksakademie van beeldende kunsten, 2001. ISBN 90-803887-2-6.
2. Among them Goddy Leye, initiator of the eighth initiative within RAIN, The Artbakery in Cameroon. The Artbakery was established in 2003. At the time, this publication had already reached an advanced stage of production, which is why The Artbakery is not presented in detail. For more information about The Artbakery, see www.r-a-i-n.net or e-mail: goddyleye@hotmail.com.

What role can artists play in the formation of societies in transition?

Answer by: Centre Soleil, Mali

--- As the history of art has shown, artists have played an important role in the socio-cultural development of their environment and even in the evolution of humanity.

As is often said, art is a phenomenon, and like any phenomenon, it troubles the imagination with a plethora of questions about the reality of existence; artists have put this to use to act upon the conscience of the people and point out dictatorship and bad management.

Recent examples illustrate quite well the place of artists in social development. For example, in Mali, from 1989 to 1991, most exhibitions, theatre plays and music revolved around themes opposing the dictatorship and exhorting the people toward change. These actions brought about a crisis of conscience, which roused the people to a popular uprising. Several artists distinguished themselves in this regard, including Ousmane Sow, Abdoulaye Konaté, Ismaël Diabaté and others.

To these one can add the case of Centre Soleil d'Afrique, which through its activities is contributing in large part to a change in artistic thought and spurring the Mali authorities to institute a genuine policy of artistic and cultural promotion. In my view, artists are most often the bearers of friendship, unity, solidarity and brotherhood within society.

Answer by: ruangrupa, Indonesia

--- As artists are a part of the society itself, they are also a part of the change, rather than being able to make a change on their own. Yet, they also have an autonomous space of their own, which is parallel to intellectuals and academicians as in being in charge of identifying problems or phenomena within society, and propose new thoughts, ideas and perspectives – not to provide or formulate solutions, but more to open/explore/provoke/intervene in more channels of discourses that can keep the social dialectics going.

Comment by: Open Circle, India

-- Mali and Indonesia have both seen upheavals in the recent past – perhaps the artists here did play a consequential role. Sure there must be some role artists are capable of playing towards making a difference in society. The proof of this is that bearers of power are extremely wary of it. Dictators and fascist powers enforce censorship to silence the artists of their own land because they fear the artists might incite the masses. Elsewhere the imperialist powers, trans- and multinationals woo the artists of the target countries and keep them satiated by extending the cultural arm of friendship through cultural limelight, exhibitions and funding. If it were not for these distracting, wily and lucrative temptations, the artist could have played out their 'hypothetical – consequential' role even in other situations and other parts of the globe!

Art and Organizations

Reinaldo Laddaga

What is the significance of the growing frequency of artists' initiatives like the ones described in this publication? Naturally, the reply to this question, as to any other inquiry on present developments, is bound to be tentative. Still, I believe it is both possible and accurate to suggest that this frequency indicates the formation of a new artistic culture (albeit one still nascent enough that it is possible to overlook). This implies the emergence of new and different ways of conceiving the roles of producers and publics, and the development of new forms of composition and distribution of writings, sounds and images. In this regard, one might consider a number of projects, in addition to those described in this publication, for instance, the formation of a group like Sarai.net, which gathers, assembles and disperses data on the flows of persons and things in the city of Mumbai. Another particularly fascinating example is the effort spearheaded by Brazil's Minister of Culture, Gilberto Gil, which brought together the American artist collective Negativland, a group of Brazilian lawyers, and an organization dealing with intellectual property, Creative Commons, to develop a sampling license for music modeled after the one used by Linux for the free exchange of computer software. These are not the only indications of a major cultural shift; there are a thousand others, more or less visible or hidden. But they are particularly crucial ones, in that they all move in the same direction – away from the premises of artistic modernity in many respects, but in continuity with a crucial element of the modernist project in so far as they bind art practice to forms of social emancipation.

------------- What do the artists' initiatives described in this book have in common? That they all favour a certain type of artistic practice in which the creation of a discrete art work, destined to be received in silence and solitude, while still possible, is by no means mandatory. That is why, instead of working in isolation, the individuals involved in the diverse projects that this book documents prefer to join in initiating, maintaining and articulating collaborative processes in constructing images and narratives that further the formation of experimental communities. By 'experimental' I mean, on one hand, that they

set out from interventions in specific situations to reorganize their components in an unexpected way and, generally speaking, with unforeseeable consequences; and, on the other, that they are taken to be laboratories that preserve the marks of their own operations. These traces are analysed, discussed and read in the hope that the examination of their configurations will lead to an investigation of more general matters bearing on current social conditions. They are experimental communities centred on learning (learning what? – what De Tocqueville almost two hundred years ago called the 'general theory of association') and therefore require times, routes and places; that is why they are associated with the occupation of space and the drawing up of rules of interaction.

--------------- Production, occupation, education, organization: How many ways are there of articulating these dimensions? These initiatives are founded and developed to make it possible to raise this question as it has not previously been raised over the long course of artistic modernity. It is not that they lack precedents: proletarian theatre projects in Moscow or Berlin in the 1920s, nuclei of artistic workers in Paris or Rio de Janeiro in the 1940s and 1950s, movements of alternative spaces in New York in the 1960s and 1970s. But these precursors do not explain them completely. This is partly due to the fact that the artists' initiatives that we now see emerging are a response to the very specific configuration of the art scene at the beginning of this millennium, when governments are selectively abandoning the funding of art or attempting to tie this funding to criteria of economic or social efficiency determined by increasingly ideologized bureaucracies, and when galleries and museums are increasingly refusing to fund and exhibit projects that are not intended to culminate in spectacles.

--------------- But the emergence of these initiatives does not occur solely in response to events in the field of the arts. It is also due to other developments around them, which they reflect or to which they are related. It is necessary to situate these initiatives in the context of processes that take place in other areas of social

existence: in the field of politics, for instance. Here, I have in mind certain forms of actions by organizations of unemployed workers or landless peasants in the southernmost part of the Americas, or the invention of alternative forms of credit or exchange practically all over the world. I am thinking of actions that originate at the point when a political demand emerges relating to phenomena of exclusion – exclusion from the world of employment, of landholding or of suffrage – and which are often difficult to pin down using the terms that modern political theoreticians apply to social movements. These phenomena cannot be fully explained in terms of the distinction between vocal protest and civil disobedience, nor of the alternative of confrontation or exodus: they do both things at once; they publicly manifest a discontent at the same time as they construct structures that enable the reflection of life in particularly desolate human territories.

Somewhat as these forms of political mobilization complicate distinctions that modernity took for granted, the artistic initiatives that are here presented, in their most innovative aspect, cannot be reduced to criticism or celebration, nor to either the defence or the dissolution of artistic autonomy. Neither modernism, we might say, nor vanguard. The first is obvious, but what about the second? Something that should be borne in mind is the tendency of these initiatives to concentrate on designing alternative institutions rather than developing practices of de-institutionalization. In a remarkable recent publication by the Brazilian Leonardo Avritzer, in which he comments on the formation of citizen councils to scrutinize elections in Mexico and the use in some Brazilian cities (Porto Alegre is the most well-known case) of mechanisms for participatory systems for the distribution of municipal resources, the author notes: 'The central problem faced by democracy in these countries is a narrow stock of democratic practices. Thus, in these cases, institutionalization ceases to be the opposite of mobilization, which also changes its form to collective action at the public level. Institutionalization in such a condition has to assume a different meaning, namely the connection between

new collective forms of occupation of the public space with new institutional designs.'[1]

------------- This is one way of describing what goes on in these initiatives, which are precisely attempts to connect 'new forms of occupation of the public space with new institutional designs'. This implies a complex, multi-dimensional relationship with the institution of art as we know it. To engage in 'new institutional designs' also implies conceiving ways in which groups of artists can form enduring bonds with one another and, in increasingly determined situations, with non-artists with whom they enter into more or less temporary alliances. And modernity offers few models that can genuinely be used to that end. The problem facing the individuals in these initiatives is somewhat like the problem facing citizens and academics when they decide to engage in dialogue to formulate health or ecology policies in forums where knowledge is the shared preserve of experts and non-experts. And it is rather like what happens to anyone who initiates an open-source programme project in an attempt to organize a collaborative production of value not bound to the two key modern forms of organization: the corporation, where practice takes place in institutions with more or less fixed parameters, linked by chains of commands, and the market, where discrete individuals exchange currency, commodities and services.

------------- By their very existence, these projects are forced to step outside of the institutional, organizational, technical and ethical frameworks that had become established in the worlds of art, politics, and science under modernity. It is therefore not extravagant to think that they are signs of a long-term process that, in spite of being initiated on the margins of the system, is moving rapidly towards its centre. It thus makes sense to suppose that the artistic initiatives described in this book are not lateral developments, but signs of the formation of a new artistic culture.

------------- Why is this happening now? Around the middle of the 1930s, Bertolt Brecht wrote a reflection on the Berlin theatre of the preceding years entitled 'Theatre for pleasure and theatre

for instruction'. In Brecht's opinion, the 'theatre for instruction' was a place where attempts were made to articulate art with processes of collective learning. But Brecht thought that such a venture was not something that could take place at any moment and in any place, but required certain conditions: 'It demands not only a certain technological level but a powerful movement in society which is interested to see vital questions freely aired with a view to their solution, and can defend this interest against every contrary trend'.[2]

-------------- These two conditions must be present in the places where these initiatives are unfolding. There is no need to insist on the first: It is obvious to everyone that recent years have been a time of tremendous technological development. This is especially true with regard to a digitization that is significant in two respects: It not only enables faster and more constant long-distance communication, but also favours the emergence of new modes of collaborative production. But we should not forget that the last few years have also witnessed the appearance, here and there, of 'a powerful movement in society which is interested to see vital questions freely aired with a view to their solution'. This is going on in a thousand local forms, but it also takes the form of the emergence of a 'global public opinion' (to borrow Anthony Barnett's expression) which finds its point of agreement in the demand for a participation able to avoid the catastrophes caused by that other type of consensus – the one we call 'neo-liberal' – which maintains that the common good is best served by the promotion of unregulated private interests and that interpretation and planning should be left up to the professionals and experts. In so far as this implies withdrawing objects, spaces and knowledge from the public domain, it reduces what can be put into the discussion and narrows down the field in which processes of deliberation and collective decision-making can take place. The expansion of artists' initiatives that try to articulate the occupations of spaces, the formation of collectivities and the production of narratives and images whose value lies in the promotion of a more dynamic and intensive public life emerges when an opposition to the prevalent neo-liberal consensus

becomes articulated and organized.
They are particular manifestations, in a field of the arts that they would like to open up, of a generalized increase in the demand for democracy.

Reinaldo Laddaga is Assistant Professor of Romance Languages at the University of Pennsylvania. He is the author of *The Practice of Transparency. Collaborative Production in the Arts in an Age of Globalization* (forthcoming), *Literaturas indigentes y placeres bajos* (2000), and *La euforia de Baltasar Brum* (1999), as well as numerous articles on literature, art and film.

Notes
1. Leonardo Avritzer, *Democracy and the Public Space in Latin America*, Princeton: Princeton University Press, 2002, p. 165.
2. Bertolt Brecht, *Brecht on Theatre*, London: Methuen, 1964, p. 176.

How does the authorship of an individual artist relate to a collective work process?

Answer by: el despacho, Mexico

--- It would be unreasonable to suggest that the authorship of individual collaborators is canceled out by the dynamics of a collective work process, that individual authorship is altogether abandoned for the benefit of the collective. Though individual authorship may be challenged under such circumstances, the most that can be hoped for is to find, within the working dynamics, a way to reconcile differences by, first, acknowledging them, and then by making them somehow function in favour of one shared direction.

While differences of perspective and approach can contribute to a richer body of work, such an endeavour is not free of the expected difficulties. However, if this process generates a situation in which individual authorship becomes confused and overlapping; one in which collaborators can, at some point, no longer recall in whose head a certain idea originated, then something is gained: the capacity to recognize oneself as a merely significant, simply specific, part of the mechanics of something greater.

Answer by: Matthijs de Bruijne, the Netherlands

--- 'How is it going with your work?' I asked. 'Really well,' she said, and summed up the exhibitions she had held over the last year.'Oh,' I replied. 'You bet!' she said enthusiastically, 'And next year...' I was already looking around for a different conversation partner. If I really wanted to know all the details then I could simply visit her homepage. She stopped talking and looked at me questioningly. 'Aha,' I said, 'I was actually more interested in your work.'

I love her: she is a genius and her work is wonderful. Personally, I am most interested in the latter. I'm not in the least bit interested in the artist. It makes no difference to me whether the artist is a London hipster or a westernized upper-class kid from Kuala Lumpur. What intrigues me is the work – work that is inspired by the environment in which the artist operates.

Environment is a fairly flexible and vague term. Am I referring to the artist's circle of friends, the culture of the country where he or she lives or the socio-economic position of the artist's family?

Either way, there is not much difference between a work by an individual and a work by a group. After all, individual genius cannot exist without interaction with a group. The individual artist is influenced by the group, draws the requisite ingredients from it or understands what or whom to react against. And all too often, a thousand kilometres away, someone else does exactly the same thing a week later. Coincidence? (Matthijs de Bruijne, artist, Rijksakademie resident 1999/2000)

art require interaction

Comment by: Trama, Argentina

-- Projects based on an explicit collective structure, when the initiative is not born from a single person but from the exchange of several people's motivations, are born because circumstances highlight the certainty that certain questions will only get their answers if formulated in a group and not in solitude.
The authorship of any artistic project relates directly to the degree of responsibility assumed on its different aspects by an individual artist or by a group of artists. When these responsibilities are shared, authorship is unavoidably shared as well. During the collective working process these responsibilities might rotate from one individual to another according to the roles that each one fulfils in the project, or get balanced on everybody equally, depending on what the task requires or allows. But along this process the sum of contributions to the collective project by each individual generates an autonomous entity, and it is in the degree of identification of each member with this entity and in the intensity of the commitment invested in the project where the idea of authorship sits, which each one will claim on the common project, more in a way of validating his/her belonging to the group than as an demand for personalized recognition.

art belongs more to the public then individual, not about personalized recognition, but creation

In the Belly of the Monster

Charles Esche

The globalization that was ushered in by the collapse of real, existing socialism has been with us for over 10 years now. Yet it still seems that most of us are left breathlessly trying to catch up with the juggernaut of free-market expansion. Exactly what is it that is going on, we ask ourselves? We can see some of the results, understand the attractions and know that the ground rules of the world order are in rapid flux. But try to turn those impressions into meaningful discourse and conversation and too often we seem to fall back on clichés like 'crisis', 'intolerable limits', or just a shrug of the shoulders and a 'there's nothing we can do'[1].

The lack of nuanced responses to globalization has deep roots, stretching into the whole cultural and technological web that keeps us both informed and passive. It touches on the way the media serve up our information, the way we relate to each other in a de-territorialized world and the blinding desires that global consumerism both generates and satisfies. Confused in the thrilling yet numbing embrace of ultra-fast capitalism and seeking some critical reflection, we sometimes resort to forms of oppositional fundamentalism. For me, the dilemma was made clear in a fascinating eight-day meeting of artists' initiatives and independent cultural groups organized under the title 'Community and Art' as part of the 'fourth Gwangju Biennale' in 2002.[2] As the initiator of the meeting, I had hoped that through the open-ended possibility for social exchange, some new understanding would emerge. Instead we got to an impasse, albeit a constructive one.

The moment someone uttered the words 'Globalization is evil' an alarm bell sounded in everyone of us. We were sitting around quite late in the evening and, as the conversation became more heated, we broke down into our language groups.
The Koreans spoke amongst themselves before translating a summary, the English speakers waited or switched from the dominant tongue to Danish, Bahasa, Polish and back. People were arguing about who was more 'Third World', more oppressed, more dominated by unelected governments or by the international corporations that globalization has brought to low-wage economies. The idea that an economic process could be irredeemably bad

had been hovering on the edges of the discourse but to have it stated so clearly was a breath-taker. If globalization really was evil, how on earth could we all be sitting here discussing it? If nothing else, the tangle of connected developments in economic, social, political and cultural terms that we call 'globalization' was responsible for this meeting taking place at all. We were its benefactors as least as much as its victims, weren't we?

-------------- That incident in a gathering of cultural groups neatly sums up the bind that anyone who seeks to move away from fundamentalist descriptions of culture and its identification with a nation or community has to face: namely, how to attack the monster that is globalization while still being dependent on its possibilities. There is no easy way out of this, no ideological trick that can free us from a constant negotiation with and celebration of the very mechanisms we would like to see transformed. It is wrong to say that these mechanisms are evil per se. Instead, we can do nothing but consider each occasion of their application, determine who loses and who gains, why and in what way – and then respond. In short, we have to exchange global experiences on the micro-level and concern ourselves with micro-actions in relation to them, unless we want to turn back to the cosy protection of ideologies of left or right that tell us who we are and what to think.

-------------- Group artistic projects like those present in Korea or organized through the RAIN Artists' Initiatives Network step into this messy zone of locality interpreted by and within global conditions. The latter is a network of independent artists' initiatives set up by former residents of the Rijksakademie Amsterdam that has burgeoned in recent years.
The Rijksakademie as a whole is an extraordinary laboratory for observing the effects of economic and cultural globalization. From an almost standing start 10 years ago, the 'Rijks' leads the way as a genuinely international programme for artists. Now drawing applications and residents from across the globe, the most recent intake includes only one European amongst its 'non-Dutch' quota. This level of global mixing is ceasing to be exotic.

At the Rijksakademie, and I would hope in many other places, it has become a normalized cultural trend that permits an active process of what Ulrich Beck among others has termed 'cosmopolitanization' or the active promotion of cosmopolitanism.³

-------------- This term cosmopolitanism carries many dangerous connotations. It might suggest a post-modern relativism in which all values are equal provided you have access to global information. It might equally indicate an internationally minded elite whose cultural network provides a global judgement circuit. These are real dangers, but the cosmopolitanization from below that can be seen to be operating at the Rijksakademie functions in an ethical way, mindful of difference, reflexive yet concerned with real exchange and sharing opportunity. To stick with the initial term, the required attitude of cosmopolitanism has been described in Anglo-American terms as one that 'would not insist that all values are equivalent, but would emphasize the responsibility that individuals and groups have for the ideas that they hold and the practices in which they engage. The cosmopolitan is not someone who renounces commitments – in the manner of, say, the dilettante – but someone who is able to articulate the nature of those commitments, and assess their implications for those whose values are different'.⁴ While we should remain watchful of the possibility that the cosmopolitan human could be a clever translation of 'imperialism with a human face', it is one of the few descriptive tools we have to describe a condition of cultural exchange distinct from either nation-state bilateralism or corporate globalization.

-------------- If we can accept with hesitation the term cosmopolitanism, especially if understood in the plural, we should still have doubts about the mechanism of its coming into being through independent artists' initiatives and groups. There have been many sociological studies related to group dynamics but, in short, groups have a habit over time of falling into certain patterns. One trap is that in order to keep cohesion they identify and vilify external enemies; another is the elevation of certain texts or positions to the level of unimpeachable truths. If cosmopolitanism(s) at its

(their) best is (are) about genuine openness and exchange, then groups can be about the opposite. Yet all social studies also acknowledge that groups are fundamental to society. They make action and reaction possible in ways that the individual would be powerless to do.

--------------- Within the art world, the group dynamic is constantly facing these challenges, just as the threat and promise of globalization is something artists from outside the developed countries are consistently forced to deal with. Non-Western art groups certainly have more to lose and more to overcome whenever they enter into a dialogue with the West, but the alternative, isolation, is even more debilitating. Optimistically, we can see that the dialogue is paying dividends for both sides of the economic development divide, especially if art can think in terms of different benchmarks to commerce. Within RAIN, it appears that it is not only a process of the included learning from the excluded but, in the kind of group exchanges that have been developing in Buenos Aires, Jakarta, Mumbai, Durban or Bamako, the ideal of genuine cosmopolitan collective exchange is being played out. By doing so, certain parts of the art world might be the spaces in society where propositions for a global model of cultural and social behaviour are being tested. If true, this has many potential repercussions.

--------------- To propose that these small-scale, local and independent cultural initiatives are a part of the way forward within and around globalization might seem absurd, or at least privileging an activity that is always, in any case, trying to conform to the system, but that is (arguably) its very condition of potentiality. All the initiatives I have come across within the framework of RAIN, and most outside, have sought ways to question current conditions by avoiding the overt oppositional critique of the anti-globalist protestors and refusing to rely solely on the power of individual self-expression in the tradition of classical art. Instead, their projects are interested in working through discussions, dialogue and a tangible 'play' with the very mechanisms of globalization that allow them an inferior seat at

the table in the first place. The groups are engaged with their localities and with individual social actors within them, and in doing so naturally propose changes in social and economic relations through art. This intimacy with a particular environment acts as an antidote to the utopian tendency in art today. Utopias are dangerous in many ways, not only if they are made real but even as a proposal, when they seem too often to lead to a kind of lazy disinvestment in the existing situation. Contrarily, there is always a danger of romanticizing the local, in which only indigenous actors can act with legitimacy in the immediate environment. This tendency needs to be tempered by a global exchange between different localities that acknowledges pluralism and promotes reflexive criticism. This is precisely what a network such as RAIN provides and can, at best, become a way of learning from one another's experiences wherever they originate, while consciously adapting that knowledge to local conditions.

-------------- As a result, the system of artistic production starts to have the potential to become genuinely cosmopolitan in its best senses. This is in the face of a world order without cosmopolitan institutions or the means to promote a cosmopolitan sense of self through traditional political means. Globalization is largely failing to shift the structural pressures on individuals to conform to the nation-state system and national cultural identity, while managing economic flows in its own interests. We only have to look at the tenacity of often short-lived nation-states to cling onto power and the formation of personal identity, whether in Europe, Asia or Africa, to see how far we are from an ideal democratic globalization. Under these circumstances, perhaps it is not so absurd to imagine (and therefore partly create) the cultural sphere as the site for open, permissive and imaginative global experimentation. Of course, these independent initiatives are often extremely fragile, being themselves dependent on national funding. Yet despite this, through their focus on both locality and a global network, and without privileging one over the other, they can act as an irritant to smooth corporate globalization without the reactionary reflex that we saw during that gathering in Korea. These spaces are always already compromised and part of the process of 'evil'

globalization, but that compromised position is precisely their advantage.

Charles Esche is director of Rooseum Center for Contemporary Art, Malmö and editor of Afterall Journal, London and Los Angeles.

Notes

1. As Giorgio Agamben has said of the Italian media: 'One of the not-so-secret laws of the spectacular-democratic society in which we live wills it that, whenever power is seriously in crisis, the media establishment apparently dissociates itself from the regime of which it is an integral part so as to govern and direct the general discontent lest it turn itself into revolution. it suffices to anticipate not only facts ... but also citizens' sentiments by giving them expression on the front page of newspapers before they turn into gesture and discourse, and hence circulate and grow through daily conversations and exchanges of opinion.' Giorgio Agamben, *Means without End – Notes on Politics*, Minneapolis: University of Minnesota Press, 2000, p. 125.
2. The meeting was held at Pool Art Space and Yongeun Museum in Seoul and was organized by Forum A as part of the 'Gwangju Biennale' 2002. The following artist groups and independent initiatives attended: Cemeti Art House, Yogyakarta; Flying City Urbanism Group, Seoul; Foksal Gallery Foundation, Warsaw; Hwanghak-Dong Project, Seoul; Plastique Kinetic Worms, Singapore; Project 304, Bangkok; Protoacademy, Edinburgh; ruangrupa, Jakarta; Seoul Arcade Project, Seoul; Superflex, Copenhagen; University Bangsar Utama, Kuala Lumpur. The meeting is documented in a Gwangju Biennale/Forum A publication and at http://www.foruma.co.kr/workshop.
3. See Ulrich Beck, *World Risk Society*. Cambridge: Polity Press, 1999.
4. Anthony Giddens, *Beyond Left and Right*, Cambridge: Polity Press, p. 130. I am very dubious of the claims of the 'Third Way' political philosophers, but I believe it is possible to retrieve 'cosmopolitanism' from their affirmative, pro-Western stance.

Contributions from the Artists' Platforms

Rijksakademie, the Netherlands

The Rijksakademie offers facilities, advise and art resources to (60) young professional artists from around the world to help them develop artistically, theoretically and technically.
The Rijksakademie is 'more than an Artist-in-Residence'; there are three pluses: technical research and production, knowledge centre, as well as an international Artists' Society.
The Rijksakademie organizes the Prix de Rome in the Netherlands and has a – current and historical – artists documentation archive; collections go back as far as the seventeenth century.

A Worldwide Artists' Platform

--

Revitalization / 1984, 1985, 1986

It is 1870. The Netherlands is being drained. Artists are moving to more
interesting centres like Paris, London and St. Petersburg. Politicians feel
that a place must be created to make it worthwhile to work and stay in the
Netherlands. A free space for artists on an international level. A legislative
proposal in Parliament marks the birth of the Rijksakademie, an institute
with a generous conception of the autonomy of the artist. Glorious years of
history, with ups and, increasingly, downs, follow. In the latter half of the
twentieth century the institute implodes. Academic ideals have become rigid
rules; the big bad modern world is denied by taking refuge in the certitude
of being right. Conflicts, pamphlets and possessions are but residual signs
of – arduous – life, inside a steadily shrinking ivory tower.

Karel Appel
H.P. Berlage
G.H. Breitner
Constant
Piet Mondriaan

Civil servants at the Ministry of Culture consider the Rijksakademie a waste
of time and money and submit a legislative proposal to disband the institute.
Members of Parliament firmly resist such pragmatism and once again cam-
paign for the ideal of the free space. The need for such a sanctuary is indeed
quite topical in this period – though not, this time, in order to forestall a drain
of talent to other countries. The art world itself has become closed in on itself.
The Dutch stay in the Netherlands; only a few venture out. The windows must
be flung open. The key word becomes 'internationalization'.

The institute must continue to exist, but then in an altered form.
The brief for transformation includes a call to look forward as well as back
– the Rijksakademie as 'something contemporary', with respect for traditions.
The breakthrough forms the new horizon: research as well as practice –
formulated without quoting any opinions by the various antagonistic camps
within and outside the institute, and yet it is so logical and inevitable that
everyone says that 'this is what they have been saying all along'. People
can rally round this perspective, perhaps losing a job or a position, but at
least without losing face.

The main ingredients, or to put it a better way, ambitions are:
• individual development of and by artists with 'on-call advice'; by inter-
nationally active artists, curators and others with respect for the artist as
a (craftsman-like) creator, player within the art world with an individual
artistic position and conscious member of society. No dominant ideology
imposed from above about meaning, content or form of visual art; and
• international orientation involving artists as resident artists or as
advisors, as well as supporting new developments in the (art) world without
forgetting national position and roots.
This new perspective formulated in 1984 provides direction and unleashes
energies – in artists, in civil servants, in politicians and others. The Rijks-
akademie cuts its budgets by 40 per cent, about one million euro a year –
the price of freedom?

Spreading its wings / 1992, 1993, 1994
In the first years, hesitant steps are taken. Unsteady ground is gingerly explored and through trial and error a new home – the Kavallerie-kazerne on the Sarphatistraat in Amsterdam – is created for mostly as-yet-unknown residents. In 1992 the 60 studios are occupied, the workshop machines go into operation in what were once stables for military horses. And treasure chambers are established, filled with books, prints, art objects from the collections of the Rijksakademie and its predecessors (as far back as the seventeenth century).

Applications increase – in the 1980s primarily from artists from Europe and, albeit to a lesser extent, from North America. After the fall of the Berlin Wall (1989) Central and Eastern Europe are also significantly represented. The Rijksakademie, with its resident artists (or participants) and its visiting artists (or advisors), has become truly international – though with still a meagre hospitality extended to a few 'lost' Chileans or one Chinese who 'dropped in'.

It gradually becomes clear that the Rijksakademie, through its outlook and offerings, is relatively unique in the world; its various components are comparable to artist residencies, research centres, post-graduate facilities or production workshops, but the institute as a whole is unique. The conclusion is soon reached that 'the world' must be made aware of it, and also 'be able to get into it', regardless of potential practical sticking points. It is on its way to genuine internationalization, in other words – we are speaking of the first half of the 1990s.

The Netherlands Ministry of Foreign Affairs/Development Cooperation, which supports this broad internationalization, asks the Rijksakademie to put into words the anticipated effects of a work period of one or two years in Amsterdam. The Rijksakademie – which prefers to be silently timely and quick to anticipate – must now commit itself to pronouncements in advance: visions of leaps in development and professionalization of individual 'non-western' artists, but also fantasies about unexpected cross-connections and cultural enrichment in the mutual contact among the artists at the Rijksakademie – including, as the moment suprême, contributing, in the longer term, to the development of the art climate and art infrastructure in the countries from which these artists come.

In the years that follow (1995-1998) one fifth of the resident artists come from Africa, Asia and Latin America. After a period of exploration, some settle in the West and operate from there. A number return to their own countries, enriched by experiences, insights, confrontations and ideas. Various artists deploy this new wealth in a broader social context, sometimes in the form of small organizations – artists' initiatives. This had been described as a conceptual possibility, but hardly, if at all, expected as a reality.

Carlos Amorales
Tiong Ang
Emanuelle Antille
Yael Bartana
Hans Op de Beeck
Olga Chernysheva
Alicia Framis
Meschac Gaba
Mark Hosking
Runa Islam
Moshekwa Langa
Gabriel Lester
Bjarne Melgaard
Ebru Öszeçen
Liza May Post
Michael Raedecker
De Rijke/De Rooij
Bojan Sarcevic
Smith/Stewart
Fiona Tan
Jennifer Tee
Marijke van Warmerdam
Edwin Zwakman

Conversations at the Rijksakademie, advice and help in the raising of material support for these artists' initiatives become – alongside a whole range of other topics – part of the interaction among the artists. In March 1999 Centre Soleil d'Afrique opens its doors in Bamako, Mali. Additional plans for the establishment of artists' initiatives have in the meantime been discussed – plans in Africa, Asia and Latin America.

Association / 1998, 1999, 2000
Not a – final – phase prior to practice, but rather a condensation of practice is one way of typifying the Rijksakademie and to distinguish it from educational situations. It is a place where younger and more experienced professionals can encounter each other in a spirit of conclave.

Many candidate residents – about 1,000 a year – know the Rijksakademie from the stories of others and/or from their own observations. Young artists who work at the Rijksakademie undergo, in the two years they spend in Amsterdam, a rapid acceleration, broadening and deepening; their fellow residents play an essential part in this. The young artists do not simply take, they bring a great deal along as well: divergent views, know-how, socio-cultural backgrounds as well as experience in making and distributing work. Collaborations emerge, address books get fuller and friendships develop, of great intensity and duration, it turns out.

The Rijksakademie is no longer solely being shaped by the 60 artists, the atmosphere, facilities and resources of the moment. The growing group of about 400 to 500 former residents, established all around the world, plays its part. Many former residents live in Amsterdam; there are also 'nests' in London, Paris, Brussels, Antwerp, Berlin, New York and elsewhere. If the occasion arises, gatherings are organized there. They also come regularly to Amsterdam to bring material to the artists' documentation archive, to meet new residents or one another, to produce something – with the advice of technical specialists and advisors – in a technical workshop or to attend a seminar.

Relations with artists from Africa, Asia and Latin America get a very special impulse in 2000 when, with help from the Ministry of Foreign Affairs/ Development Cooperation, contact can be reinforced and strengthened with those former residents who (wish to) organize something in their own countries with broader impact than on their own individual art and careers. Through advice and support in situ, reciprocal gatherings, shared activities and the raising and transfer of financial resources, ideas are turned into action. After Bamako in Mali, artists' initiatives are established in Mumbai, India; Durban, South Africa; Buenos Aires, Argentina; Mexico City, Mexico; Jakarta, Indonesia; Belo Horizonte, Brazil and Douala, Cameroon. The RAIN network of independent artists' initiatives in Africa, Asia and Latin America, linked to the worldwide artists' platform of the Rijksakademie, is born.

Claudia Fontes
Ade Darmawan
Hama Goro
Diego Gutiérrez
Tushar Joag
Goddy Leye
Marco Paulo Rolla
Sharmila Samant
Greg Streak

With the Rijksakademie as their source, circuits of contacts develop, with their own qualities and continuities. These circles evoke the image of a society or 'association of persons united by a common aim, interest or principle'. A solid foundation is crucial to the vitality of this worldwide artists association.

Reinforcing the foundations / 2003, 2004, 2005
Artists no longer flee the Netherlands and the Netherlands art world is no longer inner-directed. The international art world is increasingly global. The Rijksakademie platform played and continues to play a part in this, and it is also defined by it. Globalization, the relationship with Dutch artists, the interaction with Europe, all form – as in a cyclical process – continually recurring challenges. Each time, the Rijksakademie must determine where it stands and what steps it must take.

This makes unavoidable a somewhat sharper formulation of the position and functioning of the Rijksakademie – in all of its many facets – for instance as 'more than a residency', and in this regard to explain that this is multiply grounded in advice and facilities (workshops) in the technical and craft domain, in advice and facilities (collections) in the theoretical domain, and in advice and facilities (studios) in the artistic domain.

However great the allure that this relatively introvert laboratory in Amsterdam derives from its residents and alumni, it is its ambition – in an extension of the annual Open Studios events with their thousands of visitors and the organizing of the Dutch 'State' prize competition, the Prix de Rome – to share even more with the art world and the wider societal domain. This book and this article are a sign of this ambition.

Janwillem Schrofer, organizational sociologist. Initially interim director and advisor in 1982, since 1985 professor and director of the Rijksakademie van beeldende kunsten (since '99 as 'President'). Has been working since 1986 on the international level with Els van Odijk, director, and since 1999 also with Gertrude Flentge, RAIN network coordinator.

Address:
Rijksakademie van beeldende kunsten
Sarphatistraat 470
1018 GW Amsterdam
the Netherlands
Tel.: +31 20 527 0300
Fax: +31 20 527 0301
e-mail: info@rijksakademie.nl
website: www.rijksakademie.nl

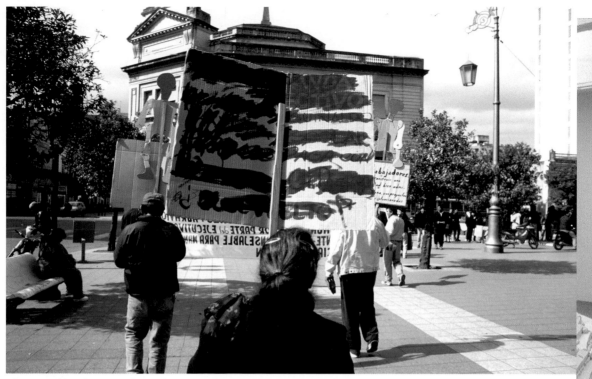

Germaine Kruip's project *Point of view*, a performance executed in different cities of the world, creates a tension between fiction and reality, between the idea and its realization conditioned by the context in which it is made. In these cities, actors directed by Kruip are mixed with regular passers-by. In Argentina, Germaine Kruip was invited by Trama to collaborate with Jorge Gutiérrez and La Baulera. She lives and works in the Netherlands.

Point of view in Argentina: Protest against economic crisis and government policy on a Saturday afternoon. Plaza Independencia, San Miguel de Tucumán, Argentina, 2002.

Point of view in Norway: European consumer society. People shopping and relaxing on a Saturday afternoon. Kunsthalle, Oslo, Norway, September 2002.

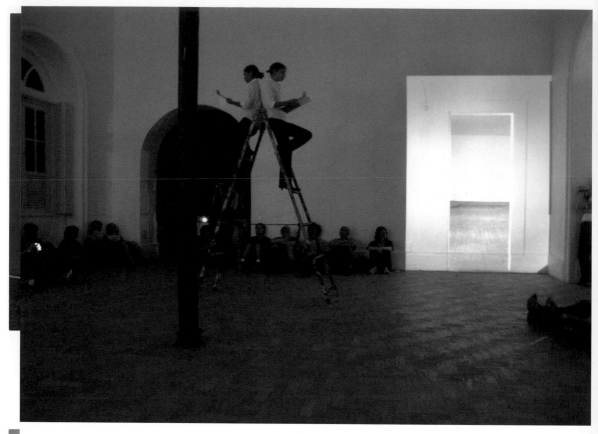

(text spoken at performance)

There is a room in the shape of a square. In the room there are four windows, four doors, and two supports. On the north wall there are two windows. On the south wall there are two windows. The sets of windows face each other. The east window on the north wall is across from the east window on the south wall. The same situation applies to the west window on the north wall and the west window on the south wall.

There is a column on the west side of the room, that is in the same line as the west window on the north wall and the west window on the south wall.

If one walks from the east edge of the west window on the north wall, to the east edge of the west window on the south wall, he encounters a column. The column is halfway between the west window on the north wall and the west window on the south wall.

If one walks from the east edge of the west window on the south wall, to the point of the column, then turns around and walks back to where he or she began, one can calculate the time it takes to walk from the east edge of the west window on the north wall, to the point of the column and back, to where he or she began.

If one folds the room at the point of the column, the west window on the north wall overlaps the west window on the south wall.

Jill Magid, United States (Rijksakademie resident 2001/2002)

Jill Magid, *Kafkahouse*, installation/performance.
Slide projections, room, ladder.
Performed by Jill Magid and Cinthia Marcelle,
International Performance Manifestation (MIP),
organized by CEIA, Belo Horizonte, Brazil, 2003

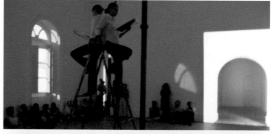

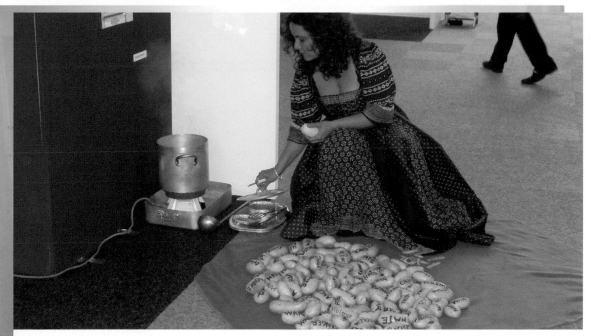

Monali Meher, *Old-fashioned*, performance, Art Kitchen, KunstRAI, Amsterdam, 2003

Monali Meher, *Old-fashioned*, performance during the International Performance Manifestation (MIP), organized by CEIA, Belo Horizonte, Brazil, 2003

In this performance, Monali Meher, India, (Rijksakademie resident 2001/2002) is peeling and cooking potatoes. Potatoes that contain words like 'hate', 'racism', 'war', 'anger', 'violence' and 'crime', all written in different languages. There was a large contrast between performing in the Netherlands and Brazil: in Brazil the audience interacted much more.

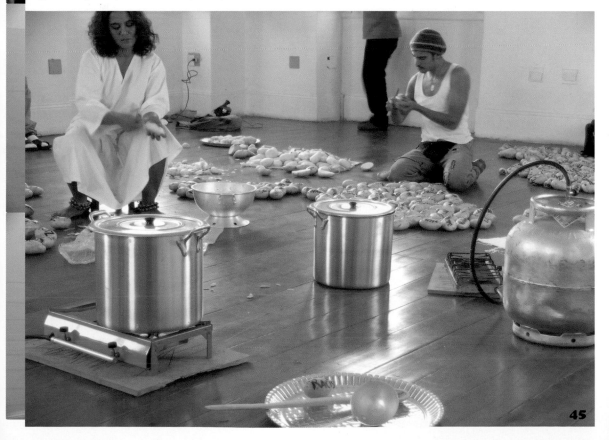

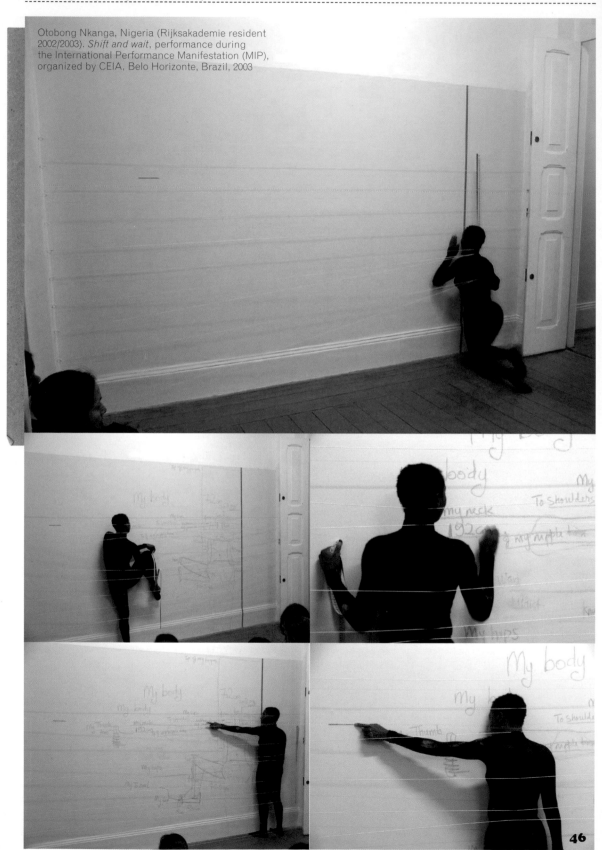

Otobong Nkanga, Nigeria (Rijksakademie resident 2002/2003). *Shift and wait*, performance during the International Performance Manifestation (MIP), organized by CEIA, Belo Horizonte, Brazil, 2003

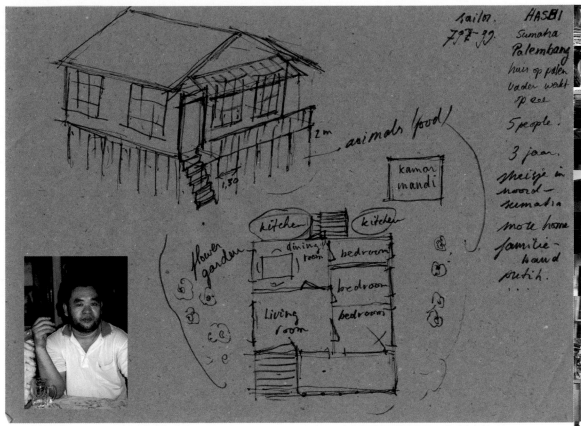

Hasbi & Hasbi's house, Jakarta, drawing by Arjan van Helmond, the Netherlands, 2003

One of the most challenging things to deal with in the Apartment project of ruangrupa in Jakarta, was the fact that I couldn't apply the practice of drawing and painting as I was used to. That is why I used the drawing as part of an interview, a way of communication. I asked about 15 people to draw or describe their former house for me, in order to get an idea of what feeling at home means in this society. One of them was Hasbi. *Arjan van Helmond*, the Netherlands (Rijksakademie resident 2003/2004)

Hasbi 'drifting'
One uses the Rumah Susun (our building) from the top down. So did we. The restaurants where we had dinner were always on the floors below ours. We found them on the way down. I expect that the closer you get to ground level the more profitable the businesses are. To find out about this, that morning we decided to go up instead of down to find ourselves breakfast. Anggun, Indra and I found a warung that was open on the seventh floor. It was owned by Hasbi and his wife.
Hasbi is very willing to talk. His English is very bad and hard to understand, but he really makes an effort. He asks me where I'm from and what I'm doing here. I tell him I'm from Amsterdam and explain to him a little of the project. He offers to describe his former house, because it's a house on stakes; so we settle at a table in the corridor, order another Tehbotol and get started.
As I take a closer look at him Hasbi appears to be tired. He tells us that he'd been a sailor for twenty years. He sailed

the oceans with his father on cargo ships. He's been all over the world, called into port all over Asia and Europe. His English is self-taught along the way. He tells us how he liked Amsterdam, because the people were so nice, just as in Hamburg. He gives me the impression he didn't have much time to spend in the cities; he mostly saw the roughness of the harbours. It must have been a hard life.
For three years he's been running the restaurant in the Rumah Susun, together with his wife and daughter. He doesn't tell us the reason for his return to land. His English is so difficult to understand that I grab for the drawing as means of communication. He explains about the stakes; there's one every 1.2 meters and they're about two meters high. Their main function is to keep the jungle out of the house and to use for storage space. It creates a pretty picture. With my limited imagination I picture a sort of beach house in Scheveningen. Palembang however is not situated on the coast. There's a big river connecting the city with the sea. He explains it's a two-hour trip by speedboat, a way of describing distance that I've never heard before.
The house is small, with a kitchen outside at the foot of the construction. He lived there with five family members, and he relates his feeling of home more to that place than to the apartment building in front of which we're sitting, because it's where the family belongs. Because the men of the family are out at sea most of the time, the elevated house could be seen as a sort of watchtower. It creates an image of solitude. In a way this seems to connect his life at sea – living in a small cabin – the house on stakes and the small room on the seventh floor.

47

L01
?00
P01
M00

L02
?00
P01
M14

L03
?00
P01
M14

L04
?00
P01
M14

L05
?00
P01
M14

L06
?00
P01
M14

L07
?00
P01
M14

L08
?00
P01
M14

L09
?00
P01
M14

L10
?00
P01
M14

L11
?00
P01
M14

L12
?00
P01
M14

L13
?00
P01
M14

L14
?00
P01
M14

L15
?00
P01
M14

L16
?01
P01
M14

L17
?01
P01
M14

L18
?01
P01
M14

L19
?01
P01
M14

L20
?01
P01
M14

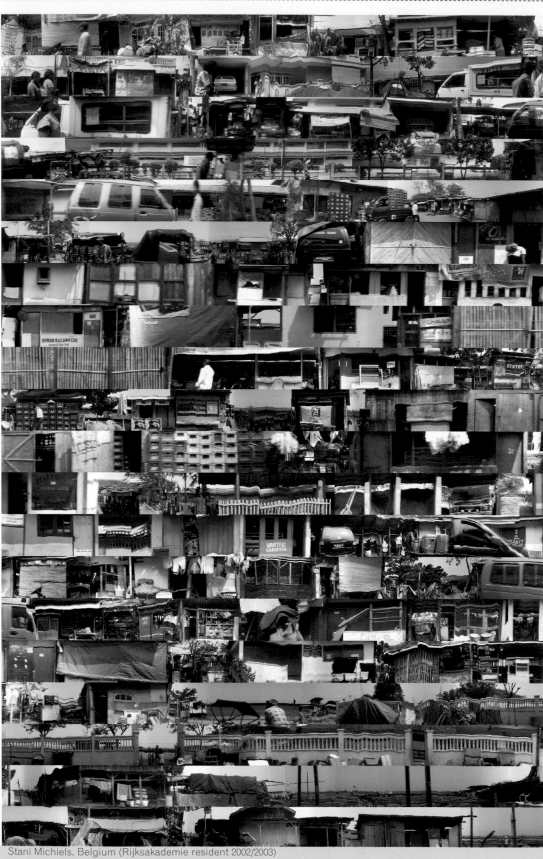

Stani Michiels, Belgium (Rijksakademie resident 2002/2003)

Activities

Every year the Rijksakademie organizes the 'Open Ateliers' for a broad audience, as well as the Prix de Rome, a Dutch art prize in the field of drawing, graphic art, theatre, architecture, urban planning, sculpture and painting.

1870
Establishment of the Rijksakademie, by an Act of the Netherlands Parliament.

1984
Reorganization of the Rijksakademie from an art academy into an international institute for 'research and practice'.

1995
Intensification of contacts with artists from Africa, Asia and Latin America by inviting them as resident artists (participants) and visiting artists (advisors) to the Rijksakademie, with the support of the Dutch Ministry of Foreign Affairs/Development Cooperation.

1999
Opening of Centre Soleil d'Afrique in Mali, an artists' initiative initiated by Hama Goro, a former participant of the Rijksakademie. The start-up was supported by the Prince Claus Fund.

2000
Start of the RAIN network, a network of artists' initiatives in Latin America, Asia and Africa, set up by former participants of the Rijksakademie.

February
Centre Soleil d'Afrique at the Rijksakademie.

April
el despacho at the Rijksakademie.

June
First partners meeting of the network in Heemstede and presentation at the Rijksakademie in Amsterdam of the initiatives involved.

December
Evaluation meeting of the RAIN network with all the partners at the Rijksakademie in Amsterdam.

2001
Presentation of the publication *Silent zones. On globalisation and cultural interaction*, a publication of the RAIN network, published by the Rijksakademie. Debate chaired by Chris Dercon, with Carlos Amorales, Claudia Fontes, Gerardo Mosquera, Anne-Mie van Kerckhoven and Tiong Ang.

2002
June
Partners meeting in Jakarta on 'strategies of artists (initiatives) to relate to the socio-political context in which they work'.

November
Trama at the Rijksakademie.

2003
February
ruangrupa at the Rijksakademie.

RAIN publications

Silent zones. On globalisation and cultural interaction, Amsterdam 2001.

How can contemporary artistic working concepts enrich the development of crafts and vice versa?

Answer by: Centre Soleil, Mali

-- Contemporary art and arts and crafts: these two disciplines create confusion in artistic conception in Mali. First of all, one must understand the meaning of these two disciplines: contemporary art is a representation, transformation or ingenious assembly of images, objects or, quite simply, existing things in order to give them a new dimension within the current context, while arts and crafts is a creative representation, in series, of an object, an image or an existing thing for commercial ends.

In spite of their nuances, the two concepts can be mutually enriching. In Mali, most craftsmen take inspiration from contemporary art to improve their arts and crafts creations – one particular example is wood and metal sculpture. In the case of Bogolan textile design, the crafts concept of this technique has contributed to the creation of contemporary Bogolan.

Answer by: Pulse, South Africa

-- Craft n. 1. a skill; an occupation requiring this. (Oxford English Dictionary)

Maybe there needs to be a clearer definition of craft here? The ability to make something beautifully is regarded as a craft – as an art form in itself (e.g. this object is beautifully crafted). Craft also relates to artefacts that are produced with a clearly defined function within a culture or tradition. This is again very different to the commercialized notions of craft where goods are made outside of their cultural paradigm and are manufactured purely for commercial gain (financial exploitation).

I suppose a contemporary art practice could utilize certain aspects of craft 'technique' within the production of a work and thereby imbue it with a conceptual dimension. Contemporary works could parody craft and thereby make some social commentary on the way we perceive or negotiate it. The craft process or a craftsperson may benefit from engaging with a contemporary art producer through exposure to a different audience, and the possible elevation of the craft process into a realm where it is appreciated at a more heightened level. Most craft gets marginalized to the level of curio or commerce and the integration into a contemporary art work would allow the 'craft' aspect to be seen for its own inherent ingenuity. Perhaps at the end of the day, the best-case scenario would be symbiotic relationships where both parties benefit from the interaction with each other, and not where power hierarchies dominate. This is a very tricky line to walk and could possibly be debated endlessly – but clear definitions would need to be laid down so as to not create misunderstandings and conflict.

Comment by: Sophie Ernst, the Netherlands

--- Coming from particular cultural environments, the two answers emphasize quite different aspects of the question. Clearly, the understanding of craft varies depending on cultural surroundings. In the Netherlands, we either look at craft in a historicizing manner ('volkskunst' = folk art) or refer to craftsmanship ('ambacht'). In the latter case (industrial) design is the present equivalent of craft. The influence of folk art is but marginal. In Mali, with its increasing urbanisation and strong native culture, craft is a serious source of income, and, at the same time, crafted objects still have a current cultural function. Interaction with contemporary artistic work will reflect the national cultural heritage. On the other hand crafted products with improved commercial value (for instance contemporary design) will be developed. The situation Pulse describes is quite different. Creating an awareness of craft by quoting it in contemporary art means creating an awareness of the craftsmen and their culture. Here, art becomes, in my eyes, a way of anthropological research. The future of craft lies in its evolution into industrial design. The development will inevitably be towards industrialized production processes. The charm of certain forms of Bogolan textile design lies in the repetition, not in the exact duplication of forms and patterns. In Pakistan (where I currently work) you can more and more find fabrics that used to be block-printed but are nowadays industrially silk-screened. This aesthetic value will be lost in industrial production, but that is the point where art could take on.

(Sophie Ernst, artist, Rijksakademie resident 1999/2000, currently Asst. Prof., School of Visual Arts, Lahore, Pakistan).

Pulse, South Africa

Pulse creates a forum in Durban, South Africa, for the cross-pollination of intercultural debate through projects organized on an annual basis. These include South African and international cultural producers and have a shifting focus to accommodate issues or debates that might carry credence at the time. In past projects 'Open-circuit' looked at the interface between technology and tradition (hi-tech versus low-tech) and 'Violence/Silence' looked at the interconnectedness of two themes that appear to be diametrically opposed. Pulse is coordinated by Greg Streak.

Sparring in the white cube

semantics ...
...spatiotemporal, glocal, neological, transcultural, metacultural – acculturation, globalization, syncretization, transmutation, internationalization...

...when you line all your ducks up in a row they start to develop a rhythm, don't they? We can play this game with *-isms* and *isn'ts* too. Frederick Jameson stated that in the game of science 'it becomes a game of the rich, in which whoever is the wealthiest has the best chance of being right.' The game has now become: 'whoever can string together the most syncretized, trans-/meta- cultural and neological transmutation in a glocal, spatiotemporal and internationalized context has the best chance of being right.' Not right as in left, but right as in wrong.

blind optimisms...
Far, far away, from the centre of the centre, and unashamedly quite firmly in the margins, lies Pulse. Pulse is an artist-run initiative based in Durban, South Africa. Pulse, autonomous in context, is connected, however – in a virtual and also a very real sense – to other artist-run initiatives in other developing countries. This unassuming network is known as RAIN – the brainchild of the Rijksakademie van beeldende kunsten in Amsterdam. The centre, represented by the Rijksakademie in this instance, made an effort to attempt to engage the historically excluded on their terms, rather than by default, its own. Successful? We are getting there. Turning over a new forest takes time, but indications are becoming more positive. So then, is Pulse, by proxy of its inherent relationship with the centre (via the Rijksakademie), that much of a 'margin'? Answer: perhaps – it might 'become' the centre, as many historical examples of subversion would indicate. Not the centre itself, of course – that would be a touch ridiculous, bordering on the insanely arrogant. Rather, a part of the centre in which we understand the term to be a system of authority and reference. The dangers of assuming this position without reassessment and re-definition are obvious. Like flipping the 'head' of the coin over to find another 'head'. We are naturally getting carried away here. Is this all blind optimism?

reclaiming a seat ...
More to another point, however, it seems the artist has become the least important unit in the equation in which curator, critic, and gallery owner dominate. This is a global phenomenon, but compounded (some may argue against this) outside of the centre. The artist no longer positions, but is rather positioned by, or positions for. At the risk of slipping on a romantic cloak, artists seem no longer to construct their visions of the world, good or bad, according to what *they* see, but rather their visions are clouded by what they think they should be seeing. Let us say that 'globalization' is the new buzzword – then we would have a plethora of 'map' works being made – almost as if in mass production – where everyone would be trying desperately to reveal to the curators their geographic dislocations and subsequent confusions that have arisen from their confrontations with cultural collisions. This is what they feel they should be making, should be talking about in order to be relevant – in order to have their work shown. It is only when you write it down and read it out loud, that the sense of personal compromise becomes apparent. Consequently, we have been 'biennaled' over. Biennales are happening *every month* in every corner of the globe, and guess what: they all tend to have the same artists and all seem to talk about the same -als, -isms, and -ations!

'The travelling biennale circus, coming to you soon (and sooner than you think).'

Relevance is relative – relative to personal world-views, relative to context, relative to the bigger picture. So what will give?

To appropriate corporate advertising terminology, 'one has to constantly reinvent to stay ahead of the pack…' So how long does the 'Big Exhibitions' circuit have before its sell-by date consumes it? How will it be reinvented? What will subsume it?

violins versus sirens…
Violence is a global preoccupation. Be it your local daily newspaper transmitting violent tragedies from around the world (the beginnings of the next potential genocide, updates on current wars or local incidents of domestic violence) or the next Hollywood blockbuster trying to recapture in even more detail the reality of a real-life disaster by scripting with poetic licence and gratuitous graphic violence, from Rwanda to *Reservoir Dogs*, the full gamut of 'violence' is played out on a daily basis.
Silence within the context of South African history carries a particularly dark resonance. South Africa shares this quandary with several other countries – one thinks particularly here of Argentina – where recent political history is predicated on 'the missing people'. In both instances, violence or approved use of force by the state was used to silence voices that opposed dominant rule. The ubiquitous serenity and catharsis so often synonymous with silence is not apparent in these examples.

The relationship of the themes of silence and violence is not as tenuous as one might think. The terms can be extrapolated upon endlessly and applied relentlessly to a number of paradigms. Violence is both physical and psychological. Noam Chomsky's paradoxical phrase 'manufacturing consent' sought to define the abuses of power, specifically that of the media, global multinational corporations and governments in general. The general public's opinion is manipulated by the public-relations industry, mass media, corporations, etc., who have a vested interest in controlling what information reaches the public domain and more importantly what does not. This is in itself a deeply violent psychological manipulation. With half the necessary facts to make an informed decision, the general public is coerced into blind support for what they do not know. Silence is equally malleable. It too, according to its physical definition, infers a nuance of optimism – clarity, peace, quiet. Yet, in the context of forced silence, the cross-fade reveals violence. The debates that preoccupy post-modernism would attest to this, as countries, cultures and minority groups grapple with reinstating their voices, which have been historically muted. Western First World history that chose to speak for everybody is being contested, and we have many histories now being placed along side it.

backpacking (without looming expectations)…
On 14 June 2002, eight artists gathered in Durban, South Africa. There were four international artists: Ivan Grubanov (Serbia), Adriana Lestido (Argentina), Bharti Kher (India) and Marco Paulo Rolla (Brazil), and four South African artists: Paul Edmunds, Luan Nel, Carol-anne Gainer and Greg Streak. For 25 days they travelled between Durban and Nieu-Bethesda (a small, conservative rural town in the Great Karoo with a population of 1,000 people). Exploring the themes of Violence in Durban and Silence in Nieu-Bethesda, they produced visual works for the respective shows that opened simultaneously on July 5th. Site-specific works in the landscape of Nieu-Bethesda juxtaposed video projections, slide installations and performance works in Durban.

The broadness of the themes allowed flexibility and liberation for the artists. It was *their* response. There were no *-isms* or *-ations* prescribed. Living and working alone but together engendered camaraderie and openness – in stark contrast to what one is accustomed to experiencing with contemporary art shows or projects where defensive prima donnas run riot and expectations supersede practical logistics. Perhaps it was the intimacy of the project that allowed this shift? There were no speculative voyeurs or heavy-handed briefs. No 'Big' curators anywhere near (they tend to stay well away from ghost towns!). How often are we provided with genuinely creative forums to produce work in, without the pressures of expectancy and the struggle to be heard or seen? What transpires in this unbigoted scenario is a humanity that has become rare. To be allowed to respond unconditionally is rare. 'Violence' and 'Silence', the two autonomously connected shows met each other as one curated exposition at the US Gallery in Stellenbosch, South Africa in November 2002.

what it is ...
Is the project 'Violence/Silence' spatiotemporal? Is it about transmutations, syncretizations or even internationalization? Probably, but the terms that sought to be specific and harness clarity around broad issues have become generic, predictable and exhausted. 'Violence/Silence' sought to rediscover an idiosyncratic voice in this predetermined minefield of semantic masturbation. Pulse seeks to continually create projects that critique issues and debates of local and global (sorry, glocal) relevance, to be inclusive of the exclusive and to celebrate the idiosyncratic and the intimate within the visual arts. Pulse, coupled with its other RAIN partners in Amsterdam, Argentina, Brazil, India, Indonesia, Mali, and Mexico, continues to strive towards establishing new ground.

Greg Streak

Address:
Pulse
contact: Greg Streak
115 Grosvenor Court
41 Snell Parade
Durban 4001
South Africa
Tel.: +27 31 83 368 89 02 (mobile)
Fax: + 27 31 332 21 04
e-mail: smoke@ion.co.za
website: www.pulseprojects.com

GREAT KAROO, SOUTH AFRICA

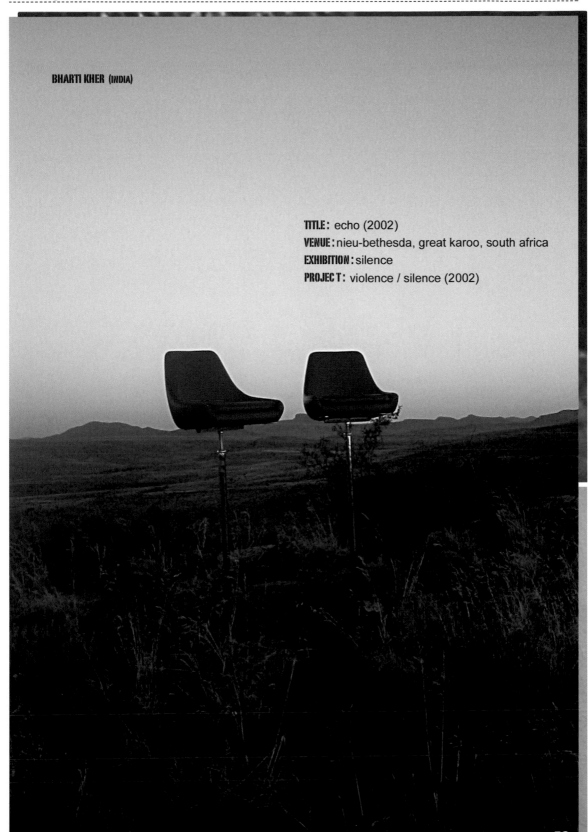

BHARTI KHER (INDIA)

TITLE: echo (2002)
VENUE: nieu-bethesda, great karoo, south africa
EXHIBITION: silence
PROJECT: violence / silence (2002)

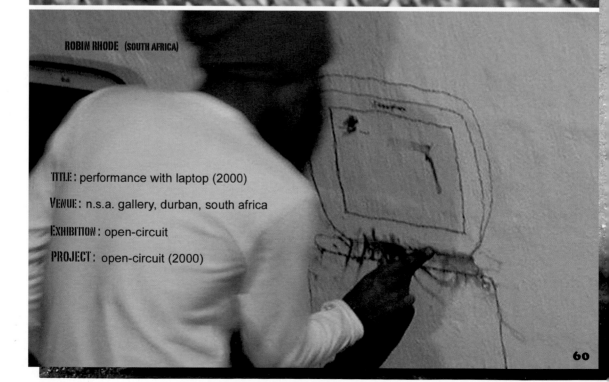

KATHRYN SMITH (SOUTH AFRICA)

TITLE : still from : how it lies (2000)
VENUE : n.s.a. gallery, durban, south africa
EXHIBITION : open-circuit
PROJEC T : open-circuit (2000)

ROBIN RHODE (SOUTH AFRICA)

TITLE : performance with laptop (2000)

VENUE : n.s.a. gallery, durban, south africa

EXHIBITION : open-circuit

PROJECT : open-circuit (2000)

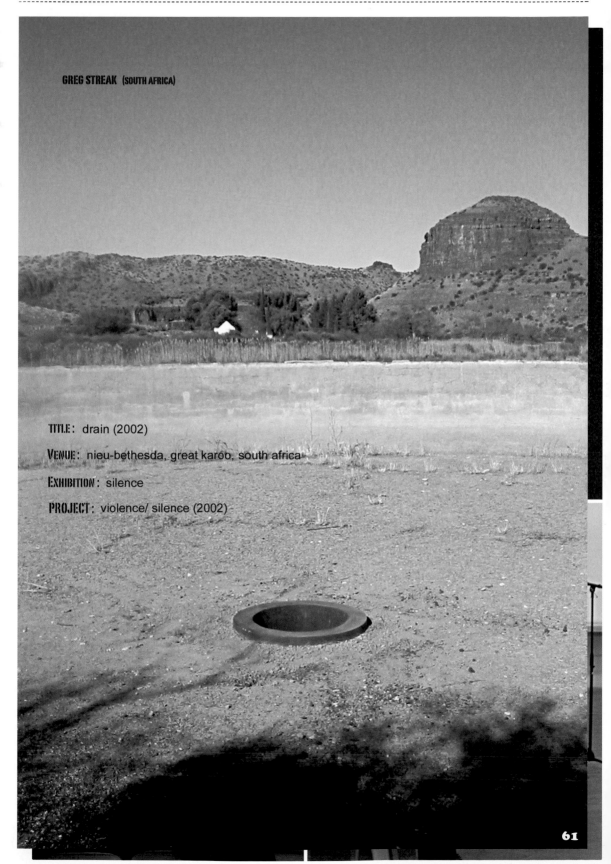

GREG STREAK (SOUTH AFRICA)

TITLE: drain (2002)

VENUE: nieu-bethesda, great karoo, south africa

EXHIBITION: silence

PROJECT: violence/ silence (2002)

61

TITLE : 54 stories (detail) (1998)

VENUE : n.s.a. gallery, durban, south africa

EXHIBITION : open-circuit

PROJECT : open-circuit (2000 / 2001)

CONFERENCE : VIOLENCE / SILENCE (2002)
n.s.a. gallery durban, south africa
19 july, 2002

KATHRYN SMITH

MARY DE HAAS

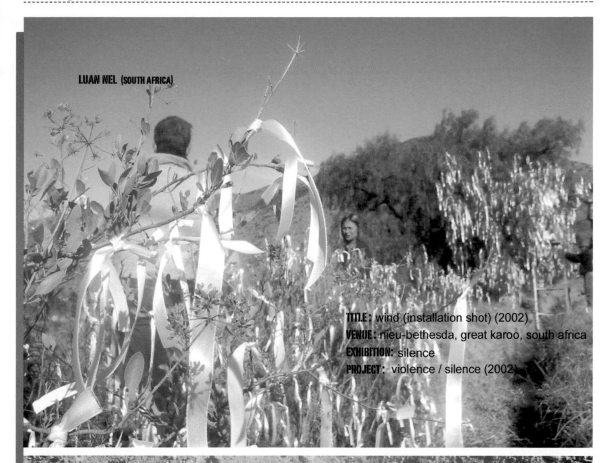

LUAN NEL (SOUTH AFRICA)

TITLE: wind (installation shot) (2002)
VENUE: nieu-bethesda, great karoo, south africa
EXHIBITION: silence
PROJECT: violence / silence (2002)

TITLE: from - shallow water sediment (2002)
VENUE: nieu-bethesda, great karoo, south africa
EXHIBITION: silence
PROJECT: violence / silence (2002)

PAUL EDMUNDS (SOUTH AFRICA)

MARCO PAULO ROLLA (BRASIL)

TITLE : from performance - breakfast (2002)

VENUE : n.s.a. gallery, durban, south africa

EXHIBITION : violence

PROJECT : violence / silence (2002)

"IN DEEPLY DIVIDED SOUTH AFRICA, ANNUAL SPENDING ON PRIVATE SECURITY HAS REACHED US$ 1.6 BILLION,

MORE THAN THREE TIMES WHAT THE GOVERNMENT SPENDS EACH YEAR ON AFFORDABLE HOUSING. "

- NAOMI KLEIN : FENCES AND WINDOWS

Activities

<u>2000</u>
February
Pulse is formally set up as an initiative.

October – November
'Open Circuit', exhibition project at the NSA Gallery,
Durban, South Africa.
Participating artists include: Isaac Carlos (Portugal),
Greg Streak (South Africa), Sharmila Samant (India),
Kathryn Smith (South Africa), Mark Bain (USA).

November
'Open Circuit', conference, Technikon Natal, Durban,
South Africa.
Guest speakers include: James Sey, Virginia Mackenny,
Kathryn Smith, Alexander Sudheim, Paul Edmunds.

<u>2001</u>
February
'Open Circuit – closing', exhibition curated by Greg
Streak of works by Sebastian Diaz Morales (Argentina)
and Jo Ractliffe (South Africa).
Launch of publication: *Open Circuit*

<u>2002</u>
April
Launch of the 'Violence/Silence' project in Durban to
local community and media.

June – July
The 'Violence/Silence' project takes place in Durban
and Nieu-Bethesda, South Africa.
Participating artists include amongst others: Paul
Edmunds (South Africa), Bharti Kher (India), Adriana
Lestido (Argentina), Marco Paulo Rolla (Brasil), Ivan
Grubanov (Serbia).

'Violence', exhibition at the NSA Gallery, Durban,
South Africa.

'Silence', exhibition in and around Nieu-Bethesda,
South Africa. Organized in collaboration with Ibis Art
Centre, Nieu-Bethesda. ('Silence' became the 2002 !Xoe
Bienale.)

'Violence/Silence', conference at the NSA Gallery,
Durban, South Africa.
Guest speakers include: Mary De Haas, Peter Machen,
Kathryn Smith, Greg Streak, Survivors of Violence.

November
'Violence/Silence', exhibition, curated by Greg Streak,
at the US Gallery, Stellenbosch, South Africa.

Launch of publication and documentary video *Violence/
Silence* at the US Gallery, Stellenbosch, South Africa.

December
Pulse is invited to Lujan, Argentina, to take part in a
workshop researching 'cultural management for artists'
on the invitation of Trama.

<u>2003</u>
June – July
Pulse curates a special presentation for the 'OK Video,
Jakarta Video Festival' on the invitation of ruangrupa.
Participating artists include: José Ferreira (UK/South
Africa), Stephen Hobbs (South Africa).

August
Launch of the 'HIV(E)' project.
'HIV(E)' is a project that looks to make a functional con-
tribution to Gozololo (a centre for HIV/AIDS children in
a township outside of Durban) – as well as create work
that retains poetry. The project wishes to dispel the
myth that contemporary art cannot have a social con-
science and maintain conceptual rigour. 'HIV(E)' takes
place from January 15 – February 15, 2004 and will be
followed by an exhibition and conference in April.

Publications

Open Circuit, Durban 2001. Catalogue of exhibition
project.
Violence/Silence, Durban 2002. Catalogue of
exhibition project (includes a documentary video).
Ok Video, Durban 2003. Publication for 'OK Video,
Jakarta Video Festival' in Jakarta

Can you translate visual language that carries cultural connotations? When art is related to specific events in a certain local history, can it be translated to and understood by audiences from other contexts?

Answer by: Centre Soleil, Mali

-- When an artist works essentially with a cultural connotation of his country, how can he make himself understood by a wider audience? In practical terms, it is difficult for such an artist to be understood in another environment, if this art is used only in the historical framework of his country. But in the language of visual art, the artist will be able to use the objects or cultural signs of his country in another context, different from their etymological meaning. As a personal example, I have often used the graphic signs called 'ideograms', but I used them because of their aesthetics of form, in order to translate movement into the work. As they say, art is universal – does one not need to know the meaning of a work in order to understand it?

Answer by: Trama, Argentina

-- Every visual language carries cultural connotations and art is always and in every case related to specific events anchored in a certain local history and context. So, translation in art is unavoidable, therefore misunderstandings, which is a phenomenon inherent to translation, are unavoidable. 'The misunderstanding always exists when two heterogeneous things meet, at least when it is a case of two heterogeneous things that are related to each other, otherwise the misunderstanding does not exist. You can say that there is understanding at the basis of misunderstanding, that is to say, the possibility of understanding. If there's no possibility of understanding, the misunderstanding does not exist. On the contrary, when there's a chance for understanding, misunderstanding can exist, and from a dialectic point of view this is comic and tragic at the same time.' This reasoning is a textual quotation from Kierkegaard, quoted by Victoria Ocampo, Argentine writer and translator, from a book by Beatríz Sarlo, writer and literary critic, also Argentine, who quotes Victoria's quotation 47 years later.[1] In each text in which this quotation is used, including this answer for this book, the authors manipulate the quotation according to their convenience to validate the text and put it into a desirable context. Probably this same operation of appropriation and legitimation happens in art and visual language, which are not exempted of the mould that the particularities of their context impose on them, even in their most formal manifestations. But it is in these particularities where this particular will of understanding appears, the pulse of identification and at the same time the necessity of diferentiation, and it is from this desire of making this pulse visible and not from the desire of cancelling it out, from where the necessity of making art is born.

Note
1. Beatriz Sarlo, *La máquina cultural. Maestras, traductores y vanguardistas*, Buenos Aires: Editorial Planeta Argentina, 1998, p. 148.

Comment by: Praneet Soi, India

-- On the question of the translation of visual language from one context into another, Trama and Centre Soleil propose interesting insights that serve to illustrate the complexities that lie behind such an endeavour.

Trama defines the production of misinterpretations as a manifestation of the desire for dialogue – thus identifying, within the context of translation, a space for misinterpretation. Such a celebratory usage of misinterpretation within visual language may perhaps be explored by the suggestion offered by Centre Soleil, of the use, by an artist, of objects or cultural signs of his country in a context different from their etymological meaning. A good illustration of such an endeavour would be the work of the artist Anish Kapoor, whose approach to sculpture enables the referencing of an Eastern sensibility for material while maintaining a Western appreciation of form.

While examining the nuances of cultural referencing, we should spare a moment to peek into the working of the media.

It is here that we see the establishment of a visual language that moves towards the eradication of the need for translation. This trend explains the proliferation across the globe, of images that appear similar, if not the same. This spectacle affords us a glimpse of the overpowering necessity that drives the need for translation, for it is the mechanics of translation that allow language, visual or otherwise, its vibrancy and diversity.

Of course this phenomenon lays down an interesting problem for art and its practitioners, which is that of critical participation. It is through its engagement with culture that art production is justified and subsequently contextualized. If artists desire the initiation of a dialogue with culture they must also choose the extent of their negotiation with it.

It is the quality of this negotiation that allows for the creation of a specific under-standing of the artists' work and reflects the artist's range as he comments upon the global and the local within the territory of his practice. And it is through this repertoire of commentary that the aim of the artist manifests itself and makes itself visible beyond and across the constraints of geography.

(Praneet Soi, artist, Rijksakademie resident 2002/2003)

Centre Soleil d'Afrique, Mali

Centre Soleil d'Afrique provides a fertile ground, stimulation and support for (young) artists to give them the courage and 'material' to develop their art in an intercultural/international framework. Centre Soleil has a building in which it organises exhibitions, workshops, debates and trainings. Originating from the practice of the traditional Mali Bogolan textile painting, Centre Soleil also provides a framework of knowledge and technique related to contemporary artistic forms of expression. Its projects are there-fore often directed to the interface between arts and crafts, both in a conceptual and in a technical sense. Main working areas are photography, painting and sculpture. Centre Soleil also provides ICT training and facilities to artists.

Creation, objectives, socio-cultural impact and prospects

What makes Centre Soleil special is that it was initiated and is directed by African artists, private individuals who make a living from their ideas and their art and whose only income is what they make from their activities.
Also, the purpose of the Centre Soleil d'Afrique is quite clear: the idea is not to promote art, but to give unknown artists or those with unexplored artistic potential a chance to come out of the shadows; to instil in them the determination to assert themselves and the courage to keep making art and to provide sustained stimulation for their enthusiasm. This will be achieved by creating an atmosphere that is conducive to dialogue and the sharing of experience in workshops and seminars.

For me, the need to set up the Centre Soleil d'Afrique in 1999 was especially urgent because Mali lacked any kind of place where artists from different backgrounds could meet and discuss. Most artists worked on their own, without a window onto the wider world. This was a deficiency that needed to be made up, a wager to be won.

Photography
Photography occupies a privileged position among the various visual arts that the Centre Soleil d'Afrique is dedicated to developing.
Mali is well known as the capital of African photography. Every two years, photographers from a number of African countries, as well as Europe, gather in Bamako to celebrate the magic of the photographic image. For Malians, personal finery and elegance of dress are of the utmost importance. They come here to see and admire themselves. Hence the need for a photograph to capture – if not immortalize – them in a given time and space which they can then use to narrate a memory. We must remember that Malians love to talk, to tell stories and describe, and that photography is a wonderful medium for that. For Malians, a photograph is a fragment of a story, and the more handsome the fragments, the finer the story.
Mali has produced its share of famous photographers. Figures such as Malick Sidibé and Seydou Keíta have been followed by the new generations represented by Racine Kéita, Django Cissé and Alioune Bâ, to name but a few.

Building on this rich tradition, the Centre Soleil creates a broad framework in which studio and documentary photography can interact with other notions of photography, thus encouraging an expanded conception of the photographic image. To give an example, the workshop organized in November 2001, as part of the fringe programme of the fourth 'Rencontres de la Photographie' in Bamako, concentrated on stimulating communication and cooperation using the medium of the digital photographic image. Artists from Mali, West Africa, Europe and the United States worked in small groups on chosen themes ('graffiti', 'the daily life of children' and 'tradition-modernity'). Each group was given a digital camera. Digital photography was not used here to learn a new technique, but merely as a tool to stimulate discussion. Because of its specific characteristics, digital photography makes it possible to talk about how an image should be 'taken' before it is even 'clicked'. This was an essential way of bringing together the different cultural and artistic backgrounds of the participating artists. Through the working process and the preparation and installation of the final presentations – digital projections and photographs as part of larger installations – it was possible to engage in a thorough discussion on issues like the function of photography, the narrative quality of the image, tradition and modernity as well as various formal questions.

70

The Centre Soleil d'Afrique has also taken in hand the training of several artists taking part in its activities, by offering them a more sustained learning environment. This was the case amongst others with three young women photographers: Awa Fofana, Ouassa Pangasy Sangaré and Penda Diakité. The process culminated with them setting up their own photography studio in 2002. A woman photographer in Mali is quite a rarity, and so these unusual women attract a good deal of curiosity and admiration. It is interesting to note that the relative under-representation of women in this sector reflects the inequality between men and women in terms of social rights.

Apart from photography, the Centre also specializes in the use of Bogolan, the traditional Mali craft of textile design, for painting. Strenuous efforts are being made to interest young artists in working with such natural elements as henna, bark, leaves and other vegetal materials, rather than waiting in vain for pots of paint to express themselves with.
Nature is generous. Using what it provides, what it lays out before them, artists can create works that are beautiful and also, no doubt, more authentic. All you need is to have ideas and apply them.
For the Centre Soleil d'Afrique, and in the context of globalization, Bogolan provides an interesting medium for exchange and sharing. Visual artists can make a challenging contribution to the development of this medium in that the art works offer cultural aspects that are attractive to researchers and tourists, while at the same time opening a window onto the reality of a human being and his or her civilization. Here, the artisan and the artist can meet.

Also in the field of painting, the Centre Soleil brings together traditional techniques with contemporary notions of painting. Central to the international workshops the Centre organizes the issue of construction and meaning of the painted image. By bringing together artists from different backgrounds and creating a framework for real cooperation, it also creates a platform for renewed analysis of Bogolan.

Artists need to maintain their originality while remaining attentive to others and not closing their eyes, ears, heart or mind to the outside world. Without losing sight of the notions of ensemble, system and configuration, they must consider themselves the thinking agents of a culture and a tradition that they have the right and the duty to perpetuate. Sharing with others need not mean submerging or alienating one's own identity.
'If taking the Train of Globalization meant that we ended up at the Station of Sub-servience, then we would do better to go on foot to the Harmonious Encounter of differences, the dialogue of cultures.'
Looking back, the Centre Soleil d'Afrique can see that it still has a long way to go. More resources are needed. To its credit, the Centre has, however, made a place for itself in the cultural and artistic landscape of Mali and its surrounding region of Africa. The Centre is actively involved in setting up an African network of cultural partner-ships. To this end it is working with Centre Artistik (Lomé, Togo), PACA (the Pan-african Circle of Artists in Lagos, Nigeria) and Acte Sept (Bamako, Mali).
The Centre's greatest dream is to become a sound, solid artistic venue. It is achieving this goal by becoming a space of encounter and exchange, a place for workshops and exhibitions. Above all, it is doing so by developing its bond with the public, and especially with an aesthetic culture that still has a somewhat distant relation with 'art', by emulating the attractiveness of folk arts and crafts.

The Centre will dedicate itself to defining parallels between the aesthetic sense of the Malian public and the other forms of expression in daily visual culture. Since its foundation four years ago, the team at the Centre Soleil d'Afrique have pursued their objectives with passionate commitment.

Note
In 1999 the Prins Claus Fund in the Netherlands provided material support for the construction of the Centre Soleil d'Afrique's building in the Lafiabougou quarter of Bamako. This houses both the offices and the arts workshops.

Text written with the collaboration of Mr Siddick Minga of the *Challenger* newspaper.

Address:
Centre Soleil d'Afrique
Contact : Hama Goro
BP. 6076 Lafia
Bamako
Mali
Tel.: +223 229 00 23
Fax : +223 229 00 23
email: soleil@afribone.net.ml
website : www.africancolours.com/content/onlinesoleildafrique.html

Bogolan painting is one of the main areas of interest of the Centre Soleil. The coordinators of the Centre are all Bogolan artists, and the Centre regularly organizes workshops or exhibitions on Bogolan. In order to finance its artistic projects, the Centre produces Bogolan items like tablecloths, bags and postcards for the commercial market. From left to right Amadou Keita, *Arraigné*, 2003, bogolan, 210 x 115 cm; Bourama Diakité, *Mouve et forme*, 2003, bogolan, 115 x 80 cm; Hama Goro, *Mes sandals*, 2003, bogolanphoto, 160 x 120 cm

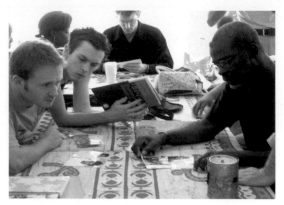

Photo's: Wim van Dongen

In 2001 Centre Soleil organized a workshop on digital photography during the fourth 'Rencontres de la Photographie' in Bamako. The workshop-concept, devised by the Belgian artist and Rijksakademie advisor Narcisse Tordoir, was directed at stimulating intercultural co-operation through the digital image. The digital image was used as a medium because it enabled the artists to discuss the composition and content of every single image before it was 'clicked' as a photo, and to rework it at the computer afterwards. The participants, from different countries in West Africa, South Africa, Europe and the United States, were divided in three groups. Each group worked on a theme: 'the daily life of children' (with Penda Diakite, Adam Leech, Fatogama Silue, Hamed Lamine Keita, see page 76), 'tradition and modernity – re-traces' (with Jide Adeniyi-Jones, Awa Fofana, Kenny Macleod see page 75) and 'graffiti' (with Diby Dembele, James Beckett, Amadou Baba Cisse, Ouassa Pangassy Sangare, see page 77). The exhibition at the end of the workshop showed large projections of groups of images on the mentioned themes and installations in which photographs were incorporated in broader artistic concepts.

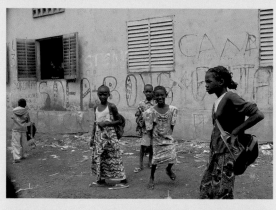

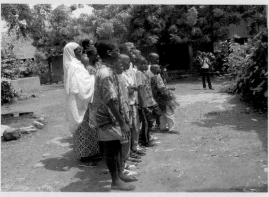

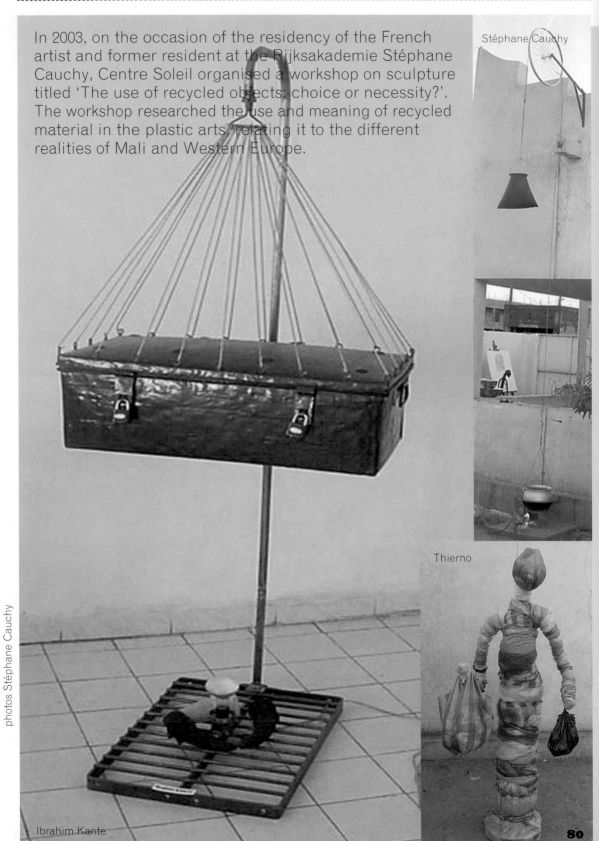

In 2003, on the occasion of the residency of the French artist and former resident at the Rijksakademie Stéphane Cauchy, Centre Soleil organised a workshop on sculpture titled 'The use of recycled objects: choice or necessity?'. The workshop researched the use and meaning of recycled material in the plastic arts, relating it to the different realities of Mali and Western Europe.

Stéphane Cauchy

Thierno

photos Stéphane Cauchy

Ibrahim Kante

80

Activities

1999
March
Opening of Centre Soleil: Exhibition and debate:
'Lumière sur le Mali'

2000
October
Painting workshop by Narcisse Tordoir (Belgium) with
artists from Mali, West Africa, Indonesia, Belgium,
Poland and the Netherlands.

November
Workshop and exhibition on photography directed by
Malick Sidibé (Mali) and Michel Francois (Belgium).
Participation by artists from Mali, West-Africa, the
Netherlands, Germany, France and Yugoslavia.

November
Workshop 'Bogolan on wood', in co-operation with
Acte Sept, for artists from the field of visual arts and
performative arts.

2001
October
'CLICK', workshop on intercultural exchange through
the digital photographic image, directed by Narcisse
Tordoir (Belgium). Participation by artists from Mali,
Nigeria, Ivory Coast, USA, South Africa and Scotland.
The exhibition was part of the Fringe programme of the
fourth 'Rencontres de la Photographie Africaine', Bamako.

2002
February
Presentation of the Centre Soleil at 'Ewolé 5', Togo.

May
Workshop for the exchange on painting and sculpture
initiated by Abdoulaye Konaté (Mali).

November
'Crossing Boundaries & Frontiers', round-table discus-
sion and exhibition in cooperation with the Pan African
Circle of Artists (PACA), Nigeria. Twenty artists from
Nigeria and 15 artists from Mali worked and discussed
together.

2003
January – April
Artist-in-residence Stéphane Cauchy (France)

March
Workshop sculpture and exhibition on 'The use of used
materials in sculpture: choice or necessity?', concept
by Stéphane Cauchy (France). Participation of 10 artists
from Mali, Togo and Burkina.

July
Workshop on the use of Internet, communication and
photoshop for Mali artists, in cooperation with the
International Institute for Communication and
Development (IICD).

October
'Caravane', workshop by Narcisse Tordoir (Belgium)
and Alioune Bâ (Mali) on the transformation of photo-
graphy into Mali Bogolan textile painting. Participation
by artists from Mali, West Africa, the Netherlands,
Turkey and Argentina. Final exhibition is part of the
Fringe programme of the fifth 'Rencontres de la
Photographie Africaine', Bamako.

When a social artwork utilizes individual personal stories, it should not be distributed through mass media in order to protect the individual subject.

Answer by: el despacho, Mexico

-------------------- All art is essentially 'social': it is the result of observable social phenomena of which any given artist is part. Art cannot 'get its meaning' through the use of individual personal stories, any more than it can from the use of a collective story. Its meaning is derived from that which generates it to begin with.

Assuming that artwork which *overtly* addresses a social issue is sometimes termed 'social', still: To whom does this artwork seem 'social'? Work concerning a phenomenon occurring in a peripheral locale ('east' or 'south'), might more easily be labeled 'social'. Similar work developed around issues in non-peripheral locales ('north' or 'west'), is more likely to be labeled, simply, 'art'.[1] The petition to 'protect the individual subject', while dangerously patriarchal, elicits the questions: What should this individual be protected from? Why assume that this individual ignores the implications? Further: What *are* those implications? Would this individual be better served by tucking the material away in museums, galleries or lecture series? When asked why she had agreed to share her story, Tita[2] expressed her wish to make people (employers in particular) aware of what she and other women go through, as domestic workers. It is doubtful that she would need to be 'protected' from that possibility; doubtful that she would have agreed to participate, had she believed her story would remain confined to some museum; doubtful whether she'd be very interested to know about her own story fueling a discussion about the ethics of 'social art'.

Notes
1. It is *a matter of course* that an individual's attempt to 'give meaning' to his/her (otherwise meaningless?) work, through the exploitation of someone's individual personal story, is, in itself, disturbing. If, additionally, this person attributes the work to him/herself as an artist, and then goes about distributing this authored product through the mass media, this would be not only dubious, but also decidedly arrogant.
2. Tita was one of the subjects of the documentaries done by el despacho for the project titled *Six Documentaries and a Film about Mexico City*. (see pages 137 – 144).

Answer by: Open Circle, India

-------------------- A number of ethical responsibilities and accountabilities become inherent when dealing with individual personal stories in any social artwork. The artist should attempt not to speak for the other but from his/her own station to interpret the position of the subject. Clarity on part of the artist with regards to the issues being foregrounded either intentionally or by allusion is of utmost importance.

When there is an inequality between the artist and the protagonist, be they economic, class, cultural, educational awareness or political ideology, the responsibility becomes much more grave.

If then such a biography happens to be a film, the protagonist has to be knowledgeable about the issue that the film is going to deal with, and has to consent to the use of the footage, the edited version and the implications that the film could have on his/her life pursuant to the mass distribution of the film. There are of course innumerable instances where the promise of celebrity status or other compulsions born mostly of illiteracy, in which the protagonists are not in a position to make such a decision or to veto the final product.

The use of first-person accounts of any discriminated communities or of victims of violence, where the persons continue to face tribulations, and the distribution of such material through mass media, even if for securing justice/ awareness among the masses, could expose them to further torment.

Comment by: Pulse, South Africa

-- One would imagine that the intention of the proposed question is not to critique or seek out a definition of what 'social' could mean in any number of different contexts, but the essence is rather looking at the accountability factor of the initiator of such projects in direct relation to the subject. It would be safe to asumme that in the context of this discussion, the subject sits outside of the designated discipline that frames the project. So, immediately, this is an unequal relationship in that the exploitation of the subject is quite feasible, without the subject really being aware of it. It is not saying that this is a fait accompli, but this dynamic needs to be taken into account. The blurred arena of speaking for the other is a problem that has become the mantra of post-modernism. Where marginalized communities are having to tell their histories, only because they were spoken for in the first place and were never apart of the equation of discussion. Discussion in this context is not merely having the subject speak, but rather them being intimately aware of the context of discussion, so that they can have a voice that is genuinely heard and relevant. The issue of mass distribution would not seem to be so much the issue for me, but rather the trangression of an individual's ideology without him or her having any direct understanding that this is in fact taking place.

Trama, Argentina

Trama is an international programme for the exchange of artistic thought based in Buenos Aires, Argentina. The programme organizes debates, workshops, lectures and artists' public presentations to confront and exchange structures of thinking, questions and tendencies engaged in the constitution of artistic thought. The activities proposed are meant to strengthen the reference links amongst the local artists' community, to make visible the mechanisms that articulate the production and sense of art in a peripheral context, and to legitimize artistic thought in social and political spheres.

Organized urgency

(...) To a foreign artist from the First World, where art production is often measured by its efficacy, our art is incomprehensible.
The fragility and fugacity of the art we do are incomprehensible to them.
They have trouble in coming to terms with the fact that our work is destined to disappear.
If you are not efficient, you ought to be, at least, typical or exotic
Or at least sell your dictatorship as if it were a souvenir! Do something efficient!

Carlota Beltrame, artist, organizing Trama in Tucumán, on the confrontation of artwork

Trama is a program for the stimulation and production of artistic thought, created in Argentina in January 2000.[1]

The artists who conceived this program want to provide a mutable and fluid public space as a platform for the horizontal exchange of knowledge to create collective artistic language and thinking. We want to render visible those mechanisms that articulate the production of meaning in art within this precarious context, and to legitimize artistic thinking within the social and political spheres.

We conceive Trama with the same uncertainty, mobility and flexibility with which one conceives a work of art in Argentina, a context in which no reference is stable: neither the exchange value, nor financial, political, legal, nor cultural institutions, and where changes in process are extremely rapid, uncertain and profoundly desired, especially since the economic collapse, popular riots and imposition of martial law in December 2001.

Two years ago a series of historical events gave rise to specific sociological phenomena that defied with an appalling immediacy the conditions in which the artistic act appears, and the very role of art in a society in the process of remaking itself. In this crossroad, some of us artists are concerned with preserving our autonomy through self-management, to do without the authority imposed by critics, theoreticians and institutions historically responsible for colonizing our efforts to radicalize our practice.

The feeling of impunity and failure, in the face of a historical crisis like the one Argentina is going through, may be overwhelming, but oddly enough, many of us live through it as a genuine opportunity to change, a constituent moment, a true Ground Zero. A manner of social organization is over; a new one starts, which we do not know what to call, but we do know that each one of us has a leading role in it.

In spite of the speeding up and of the apparent scattering of energy brought about by the breaking down of the social contract in Argentina, we have witnessed throughout the last twelve months the appearance of innumerable self-management projects in every field, co-operative in character, organized within systems of direct democracy, with horizontal structures, curiously construed and articulated in a more genuine and lasting manner than when the democratic conditions provided by the state seemed 'stable'. New self-summoned initiatives that imagine, test and discuss new ways of collective organization profoundly desired have stemmed in every area and are now visible: picketers, *motoqueros*,[2] neighbourhood assemblies, public psychodrama workshops, solidarity chains, workers cooperatives at expropriated factories, people who have been swindled, barter nodes, artists' initiatives.

We believe that if we may acquire any specific knowledge in artistic practice in Argentina 2002, it is this urgency know-how. A sort of permanently precipitated phenomenological reduction stimulates us and obliges us to take decisions at a speed and with a flexibility of thought that only a critical state of survival can bring about. In Trama we think that the work of art is the key to acceding this knowledge, and that the processes and questions this work brings with it become the specific tools to imagine desirable means of construction of collectivity.

As a strategy to radicalize these processes and questions we have put to use in our activities the confrontation of participants with references and thinking logic rooted in dissimilar contexts. Through workshops and collective projects we have explored the difficulty in 'translating' the signs that construe the artwork, or the thinking displayed, when confronting each other. To make this confrontation effective we assured the presence of at least one 'foreign' participant at each activity of Trama to cause this tension. These 'foreign' visitors are not necessarily artists coming from other countries; in many cases they are simply artists from other cities in the country, or participants who put forward their points of view from other disciplines. Their role is to underline involuntarily with their questions, observations and projects the identity of the visiting context as an external constituent element, as a witness.[3]

Of all the exchange projects put forward by Trama, the most conflict-ridden one has been the one that took place between young artists, specifically between local artists from regions away from the art market system and artists from cities and countries from the 'north'. The first visible obstacle in these confrontations is the difficulty to beat the inertia established by what appears to be an ensemble of inevitable prejudices and fantasies on both sides.

Visiting artists tend to look for signs that confirm a pre-digested vision of the context, many times with the sincere intention of quickly acquiring references that allow them to shorten distances during the meeting, and at other times, because of their eagerness to go through the experience, looking for the efficacy of a fast-food restaurant and the pregnancy of a thematic park; most of the time it is a vision that is the result of a confusion between both intentions.

Local artists tend to go through each instance of the confrontation without finding common ground for discussion with the visitors. Paradoxically, and as a result of this, they find, maybe for the first time, common ground for discussion among themselves.

Notes
1. The program organizes research workshops, series of debates, and collaboration projects among artists in several cities in the country, with the same intensity. We share the outcome of the events organized by Trama in www.proyectotrama.org and in annual publications on paper.
2. Motorbike couriers which spontaneously organized themselves during the riots on December 19th and 20th 2001 in Buenos Aires, assisting victims of repression and distracting the advance of the mounted police who were beating and killing people.
3. Philosopher Reinaldo Laddaga analysed the role of the 'foreigner' in Trama during the series of debates: *Redes, contextos, territorios* (Networks, contexts and territories), organized at the Goethe Institute of Buenos Aires in November 2001. Reinaldo Laddaga, 'Reparations', in *Society imagined in contemporary art in Argentina*, TRAMA, 2001, page 130.)

Address:
Proyecto Trama
Fundación Espigas
Av. Santa Fe 1769 - 1er piso
1060 Buenos Aires
Argentina
Tel.: +54 11 481 57 606
email: info@proyectotrama.org
web site: www.proyectotrama.org

Murmullos chinos [1]

The English idiom 'Chinese whispers syndrome' is a metaphorical reference to a communication phenomenon that takes place when a message gets distorted before reaching its intended receiver. The distortion may be due to either jamming or misinterpretation, which may or may not be deliberate. This trope originated in a game played by children all over the world: The players sit in a ring, and one of them whispers a long utterance into the ear of another player beside him/her; this procedure is repeated until the utterance reaches the last player, who voices aloud what he/she believes to have heard. In countries where more than one language is spoken, the game includes an alternation of languages, thus making up a chain of translations and counter-translations that speeds up random changes to the original message, while letting through meanings that are characteristic of the narrative rhetoric pertaining to all the languages involved. Metaphors, body language and other forms of non-verbal communication also find their way into the message. When the common knowledge shared by both sender and receiver has been depleted, the syntax loses accuracy, and body language, together with the physical experience of the act of whispering, becomes the most important feature of communication.

I feel drawn to compare the phenomenon described above to the art exchanges that we experienced in Trama. It might be wrongly thought that such an analogy arises from some negative experience during the exchanges, and that I doubt that true communication may occur among participants. Far from it: I intend to examine the reasons that lead us to categorize our inclination to misunderstanding as something negative, when it is in fact just the natural expression of what we gather from the first exchange stages in a programme like RAIN.

In the closing debate for Trama 2001, Reinaldo Laddaga reached the following conclusion:

'The level of uninterrupted contact that we have been able to preserve (throughout the debate) amid the general misunderstanding strikes me as both thrilling and amazing. I think such a situation is exciting precisely because of the high levels of misunderstanding, which would not be generated in more formal contexts; say, a class, an academic seminar, or a social gathering. No doubt our misunderstandings are related to the fact that each of us is contributing a large number of thought and speculation chains revolving around such terms as institutionalization, institution, or globalization. It stands to reason that every one of us understands these notions in quite different ways, in accordance with our own intellectual background and origins, not only in the long term, but also in these times and, above all, with our different evaluations of local political values related to the use of the words in question.' [2]

When tackling our activities in the net, we – artists involved in the RAIN programme – propose an exchange of artists and ideas through several geo-political axes: south-south, south-north, north-south. In brief, it would seem we are talking about an attempt at fluent exchanges among dissimilar contexts, taking for granted that these exchanges will, by themselves, be equally beneficial to all parties involved.
Nevertheless, if we bear in mind that each activity is suggested by a specific host, who brands the proposals with geo-political, artistic, cultural and intellectual circumstances ruling his/her own context, we might be able to improve our analysis by trying to describe how these exchanges vary depending on the host, since every exchange will be conditioned by his/her own self-conceiving capacity, the capacity to conceive the other, and the capacity of action and achievement regarding his/her exchange hypothesis.

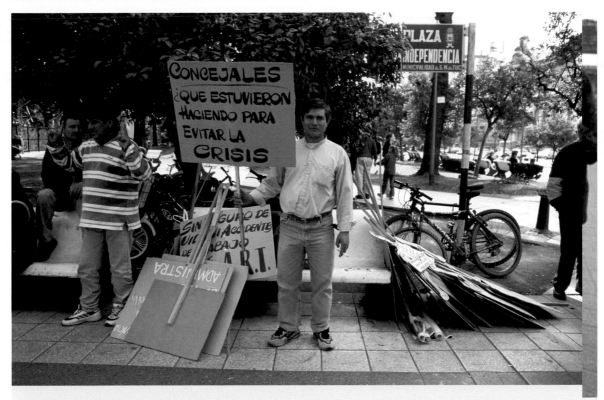

Germaine Kruip, *Punto de Vista/Point of View*, 2002
A joint project with Jorge Gutiérrez and La Baulera.

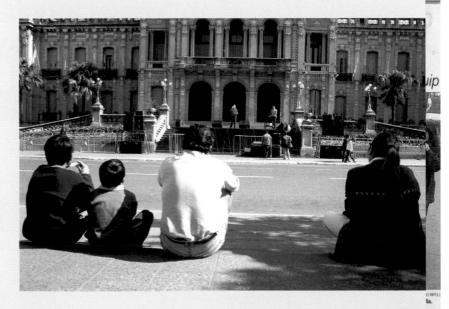

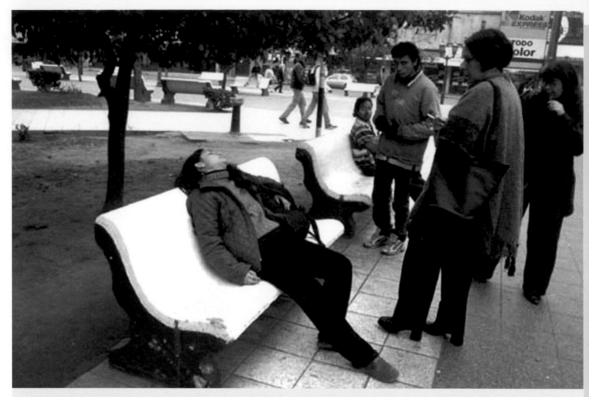

Germaine Kruip, *Punto de Vista/Point of View*, 2002
A joint project with Jorge Gutiérrez and La Baulera.

INFORMACION GENERAL LA GACETA / PAGINA 13

Una experiencia artística cambió la faz de la plaza

"Puntos de vista", una performance de la holandesa Germaine Kruip

Caminantes sorprendidos
Un turista, un lustrabotas y varios curiosos se encontraron con actores que, adoptando diversas actitudes, los hicieron detenerse y reflexionar

"La verdad, me preocupé mucho. No entendía qué le pasaba a esa chica que estaba tirada en ese banco; no sabía si estaba drogada o desmayada. Y le pedí ayuda a esa otra piba que andaba caminando por la plaza. Pero no me dio ni bolilla. Pero lo que realmente me puso mal fueron esas cámaras de fotos y de video que invadían su privacidad, o su pena".
Juan tiene alrededor de 55 años, es de Río Cuarto ("soy rotariano, será por eso que me interesa la gente", dice, cuando cuenta lo que sintió, una vez que le dijeron lo que él veía era una ficción). El jueves, en la plaza Independencia, fue protago-

LA GACETA / OSVALDO RIPOLI
DESCONCIERTO. Los transeúntes no sabían qué le pasaba a la chica dormida. Tuvieron miedo por ella.

96

Activities

2000
September 7
Introduction of the programme at MAMba, Buenos Aires.

October 23 – December 1
'Meeting for the Analysis of art-work for artists', Buenos Aires.

October 30 – December 1
'Meeting for the Analysis of art-work for artists', Rosario, Santa Fe province.

Meeting for the Confrontation of artwork on 'Systems of construction of artwork', Buenos Aires.

'Richard Deacon and Víctor Grippo in Buenos Aires', presentation of artwork and debate at the Centro Cultural Recoleta, Buenos Aires. Debate on systems of construction of their artwork.

'Jaroslaw Kozlowski and León Ferrari in Buenos Aires', presentation of artwork and debate at the Centro Cultural Recoleta, Buenos Aires. Debate on political context in their artwork.

Presentation of artwork and debate: Marco Paulo Rolla (Brazil) and José Ferreira (South Africa), Villa Victoria, Mar del Plata. Organized by Fondo Internacional de Arte Contemporáneo.

Lecture by Jaroslaw Kozlowski, 'Drawing as a system of thinking', Auditorio Theater, Mar del Plata. Organized by Fondo Internacional de Arte Contemporáneo.

Presentation of artwork, lecture and debate: Lisa Milroy, at the Centro Cultural Recoleta, Buenos Aires and Centro Cultural Parque de España, Rosario.

Lecture by Richard Deacon on his recent work at the Universidad Nacional de Tucumán, Facultad de Artes, San Miguel de Tucumán.

December
Closing debate of Trama's activities in 2000 in Buenos Aires, Centro Cultural Chacra de los Olivera, Buenos Aires.

2001
October – November
'Workshop for the research on art practice and its social projection', projects were held on various places in the city of Buenos Aires.

November
'Networks, contexts, territories', series of debates at the Goethe Institute, Buenos Aires.
Guest speakers: Christian Ferrer, Reinaldo Laddaga (Argentina), Andreas Sieckmann (Germany), Charles Esche (UK) and Dennis Adams (US). The debates centred on the issue of the social projection of art taking the projects of the 'Workshop for the research on art practice and its social projection' as objects of study.

2002
Development of Trama's website.

July 9 – 23
'Punto de vista', a joint project of artists Germaine Kruip, Jorge Gutiérrez and philosopher Jorge Lovisolo in San Miguel de Tucumán as a first step for 'Context' project. Coordinated by artist Carlota Beltrame.

July
Participation in Arte Ba, art fair of Buenos Aires, promoting Trama's activities and its publications.

October 1 – November 9
'Workshop for research in artistic production and contexts of creation', San Miguel de Tucumán.

December
'Workshop for research in cultural management for artists I', Luján, Buenos Aires.

December
Presentation of Trama's publications 2000 and 2001, Goethe Institute, Buenos Aires.

2003
September 25 – October 15
'Workshop for the analysis and development of art projects', Mar del Plata.

October 28 – November 2
Meeting of independent contemporary art organisations from Latin America and Carribean in cooperation with Duplus and Fundación Proa, Buenos Aires.

November 18 – 25
'Workshop for research in cultural management for artists II', Buenos Aires.

November – December
Meetings for the analysis of emergent artists initiatives in Argentina: Salta / Misiones / Córdoba / Buenos Aires.

Publications

Mirada y Contexto. Confrontación de discursos, debates y otros intentos de diálogo en el arte argentino contemporá-neo - Insights and context. Confrontation of speeches, debates, and other attempts at dialogue in Argentine contemporary art, (Trama publication 2000), Buenos Aires 2002.

La sociedad imaginada desde el arte contemporáneo en Argentina - Society Imagined in contemporary art in Argentina, (Trama publication 2001), Buenos Aires 2002.

Imágenes, relatos y utopías. Experiencias y proyectos en el arte argentino contemporáneo, (Trama publication 2002), Buenos Aires 2003.

How can real intercultural cooperation take place?

Answer by: Trama, Argentina
-- In any bi- or multilateral relation-
ship, the very first possible form of cooperation is grounded in the certainty that
the other part is there, and that stands with a degree of interest and desire that
allows us to sense a common reality. This common reality is not written before-
hand; it is not explicit; it resides in the intention of the project of cooperation
and it is the task of the partners of the co-operation to elucidate it.
In the cooperation a common language inevitably appears. Each partner brings
with his/her actions a differenciated translation of this common language, which
expresses the shared place. This shared reality and the language unveiled by it
can only exist at the promise of intimate recognition of the other's necessities.
This recognition is none other than a mirror for one's own difference. For the
reflection to take place, a suspension of the identity must take place, in order
to give room to the moment of learning and exchange. The suspension of one's
identity is the zero point. It is what makes it possible for economical, techno-
logical, central or periferal differences to stop feeding a stratified point of view,
which impedes any other different mobility. An intercultural cooperation project
opposes then, by definition, an image of totality that imposes violently, in which
identities are fixed to models, articulations, that deny them any possibility of
transformation and creative action, condemning them to be just reactive, to
survive. A project of cooperation is then a habitat, and the house that each one
of us may construct is a bit different to the others, though all of them are the
same, a house open for all.

Answer by: ruangrupa, Indonesia
-- ruangrupa divides the answer
in two: How can intercultural cooperation and exchange be implemented into a
project? How can a project or an artistic process/concept grow through inter-
cultural cooperation?
It happens when some parties from diverse cultural backgrounds are working
together to achieve a shared objective and each one is aware of everyone's
different contexts and ways of thinking, and ready to experience the differences,
apply this to the work, and make the ends meet. The collaborative project serves
as a medium or as a stimulant for the cultural exchange, which is intentionally
concepted to be a platform in mediating the exchange. Context is very significant
in this case and has to be identified to draw the line of differences. To identify
the context is not merely through getting information but more through under-
going the whole site-specific experiences in the surrounding.
I think exchange is not only about openness but it is also about compromising,
sorting out each needs and demands (as in be prepared to lose some things in
the way), and to give some power to others and it should be from both sides.
The implementation of the collaboration itself has to be applied horizontally,
as in each one works as an equal partner.

Comment by: el despacho, Mexico

-- While the notion of a space devoid of identity/identifiers has philosophical merit as an ideal upon which to base an approach, it is important to question the likelihood of such a vacuum. Particularly because the dynamics of a cooperation termed 'intercultural' are, by default, built on the notion of difference between groups or individuals whose differentiated identities are precisely the factors that arouse this exchange. However, even a supposedly heightened awareness of the Other's contextual, idiosyncratic, or personal exchange systems, is inevitably coloured with subtle yet important preconceptions on behalf of each counterpart. An awareness of the fact that there are differences is implicit in the very notion of intercultural cooperation, yet it does not, in and of itself, lead to a horizontal process. Why not build on the reasons as to why the wish for cooperation over cross-cultural boundaries, surfaces in the first place, rather than attempting to ignore them, or to focus on identifying our potential similarities or differences (factors which are already a given)? To be deliberately mindful of one's own reasons for becoming engaged in such an exchange. To work honestly with these motives, allowing them to surface as the driving force behind our move toward one another. To accept that whether we cross into unfamiliar terrain, or invite out-siders into our own, it is precisely because there exists a space that is unfamiliar or unknown. To acknowledge that once this cooperation has concluded, this terrain will be no more familiar or known than it was before, only a bit closer.

CEIA, Brazil

CEIA (Centre for Experimentation & Information in Art) fosters the development of and disseminates artistic thinking focused on the different possibilities for expression, in reaction to the relatively closed and product-oriented approach to the arts in Brazil. It does so by organizing seminars, workshops, arts manifestations and activities in the field of education. Based in Belo Horizonte and building an international, national and regional network of artists (initiatives), CEIA links peripheral areas and forms of expression to the centres of artistic production. Within the activities of CEIA, experiences are shared during the artistic process, as an activity that fosters human development.
CEIA is coordinated by Marco Paulo Rolla and Marcos Hill.

Talking about awareness

CEIA (Centre of Experimentation & Information in Art) is located in the city of Belo Horizonte, the capital of the Brazilian state of Minas Gerais. Situated in the south-eastern part of Brazil, in the mountains and 400 km from the sea, this city projects an ambivalent image. On the one hand, Belo Horizonte retains certain features inherited from a Portuguese colonial mentality; on the other hand it displays great vibrancy and energy. Artists and intellectuals convey this energy into manifestations that have the potential to bring about change, even though very few platforms enjoy any sort of financial support, recognition or guarantees of development.

A tendency toward conservatism, which tries to control areas used for channelling new ideas, and an abundance of creative wealth combine, in the right proportions, to create an environment which is comparable to other Brazilian cities, or even other cities throughout Latin America.

The country's education system is undermined by politics of self-interest and privileges of people who have monopoly positions – a situation which has demoralized Brazilians and engendered problems in cultural interaction, given that ordinary citizens are denied any real opportunity to develop a cultural intellect.

Awareness exists in Brazil that in the wider context, this rapidly leads to serious socio-political problems, such as the concentration of the country's wealth in the hands of just two percent of the population.

The alternative initiative CEIA was inspired by an urgent need to link Belo Horizonte to the cultural and artistic activities going on in areas favoured by the current political climate in the country. In addition, we noticed that within Belo Horizonte itself there was a need to generate energy as a catalyst for a significant level of interaction between artists, intellectuals and the public. The intention is to foster the development of and disseminate artistic thinking more focused on the different possibilities for expression. CEIA also aims to make sure that, once encouraged and supported, such expression would not be restricted to trends already well established by the institutionalised cultural frameworks in Belo Horizonte and the country as a whole.

Therefore, at its first event in September 2001, CEIA put forward the issue of 'the visible and invisible in contemporary art' as a theme for discussion. The terms 'visible' and 'invisible' are open to interpretation at various levels of understanding. We focused on such issues as the importance of the concept of visibility in the production of contemporary art and the way contemporary artists acquire technical expertise during their training, as well as on marketing strategies and policies for the distribution and commercialisation of works of contemporary art, taking into account the particular focus on the ethical, ideological and technological aspects from a local as well as a global perspective.

This international series of talks by eminent artists and professionals in the field allowed the artistic community in Belo Horizonte to come into contact with contrasting life experiences in countries such as Cameroon, Argentina, Poland, South Africa and the Netherlands. In the seminar, artists living in the cities of Porto Alegre, Sao Paulo and Rio de Janeiro discussed different life experiences in Brazil itself.

While this event provided ample scope for discussion, it became clear that the audience found it difficult to get more actively involved in the discussions and to express their own thoughts without fear of critical backlash. This reflects the influence of the conservative attitude in the Minas Gerais region in cultural development and production. For this reason, we acknowledge the need to create dynamics that will encourage and lead to more active involvement from the public in general.

On the other hand, the talk by Rio de Janeiro visual artist Ricardo Basbaum[1] demonstrated how the urgent need for freer and more independent art activity has led to the recent launch of various non-governmental initiatives throughout Brazil.

We would like to mention the book published in connection with the first CEIA event: *O Visível e o Invisível na Arte Atual* (The Visible and Invisible in Contemporary Art)[2] – a major achievement given the lack of reference works containing critical reviews of the current state of art in Brazil.

Another result of this event is the creation of the 'Atelier Project', conceived by the artists Marco Paulo Rolla (one of the organisers of CEIA) and Laura Belém (a Minas Gerais visual artist) and intended to fill a gap in the professional training of local artists in Belo Horizonte, as there are few areas where art can be freely produced on a more comprehensive scale.

One recent project promoted by CEIA was the International Performance Manifestation in August 2003. Again, the need to stimulate creative artistic expression, usually poorly supported by those involved in promoting cultural events in this country, prompted us to work with performance artists, which enabled us to link up with other disciplines such as music, dance and theatre. This international event highlighted two main areas of activity: professional advancement through a workshop and creating space for performances.

CEIA, the acronym for our initiative, actually means 'supper' in Portuguese, evoking an old family custom, part of a society with a different sense of time to our own in organizing our daily lives. The notion of our sitting down at a table and being able to share a meal reflects our desire to establish links with relevant artists, initiatives and institutions all over the world to promote cultural exchanges. This same word is also a metaphor for our desire to share our experiences during the artistic process as an activity that fosters human development.

Marcos Hill and Marco Paulo Rolla

Notes
1. Ricardo Basbaum, 'The role of the artist as a trigger for events and facilitator for production in the face of the dynamics of art' in: *O Visível e o Invisível na Arte Atual* (The Visible and Invisible in Contemporary Art), Belo Horizonte: Centro de Experimentação e Informação de Arte (CEIA), 2001, pp. 96-119. ISBN 85-89039-01-3.
2. Idem.

Address:
CEIA (Centre for Experimentation & Information in Art)
Rua Grão Mogol 815 – 201B
30310-010 Belo Horizonte
Minas Gerais
Brazil
e-mail: ceia@ceia.art.br
rolla67@hotmail.com
hillmarcos@hotmail.com
Website: www.ceia.art.br

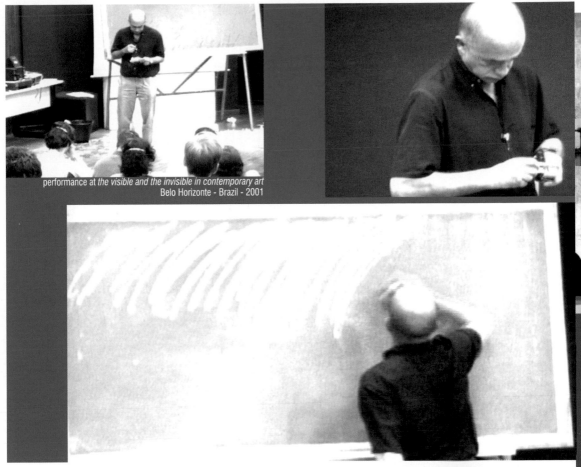

performance at *the visible and the invisible in contemporary art*
Belo Horizonte - Brazil - 2001

jaroslaw koslowski

swedish bathouse - australian version, 1994

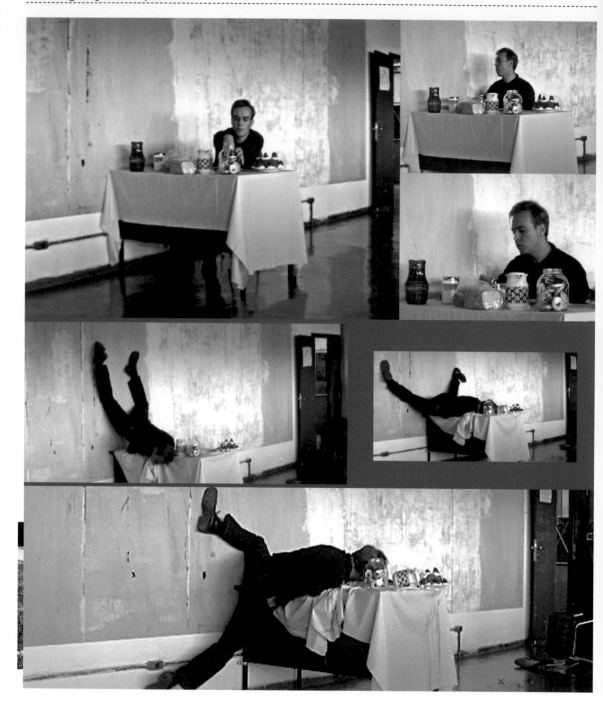

marco paulo rolla

breakfast, performance - Belo Horizonte - Brazil - 2001

Lecture Claudia Fontes - Invisible evidences: towards the appearance of the other - 2001

plan de invasion a holanda, video - Amsterdam - Holland

cláudia fontes

laura lima *the walker*

márcia x *performance*

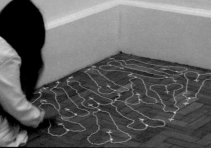

ipm
International performance manifestation
belo horizonte - brazil - 2003

it

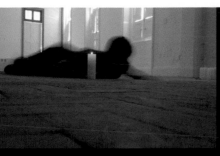

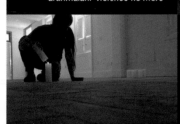

arahmaiani *violence no more*

wilson oliveira

things as they are when we are not on it

CEIA has organized this event to boost a number of references indispensable to the development of contemporary art, given that the cultural habit of investing in artistic activities other than those with immediate marketing aims is not yet ingrained in Brazil. The performance deals with the interchange among different areas of human expression, thus promoting dialogue among them.

ipm

international performance manifestation

belo horizonte - brazil - 2003

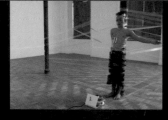

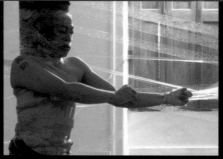

reza afisina *price / pride*

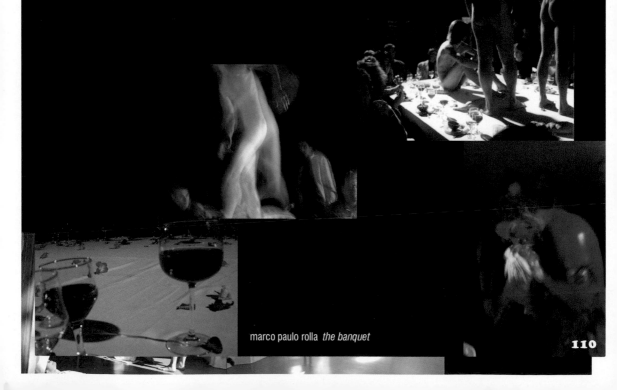

marco paulo rolla *the banquet*

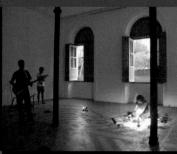

melancholic group

the four temperaments
workshop by moniek toebosch during ipm event
belo horizonte - brazil - 2003

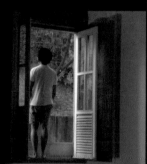

Starting from humours Blood (sanguine), Liver bile
(choleric), Mucus (phlegmatic), Kidney bile (melancholy)

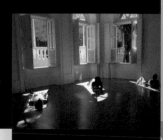

fleumatic group

tai nunes

germana arthuso

juliana alvarenga

coordinated by Laura Belém and
Marco Paulo Rolla

CEIA
Centro Cultural da Universidade
Federal de Minas Gerais

ana siffert

dilan silva

atelier project

belo horizonte - brazil - 2002

Atelier Project worked as an activlty oriented by the
proposals presented by participants in their works.
Through critical analisys of the work-in-progress, the
participants were presented to conceptual basis that
helped them to reach growth and penetration
in their own proposals. Each participant should
compromise himself with his work development,
demonstrating artistic fluency, and corresponding
questions of contemporarity. Therefore, the
investigation process claims to be priorized, providing
the construction of a personal poetic in art.

Activities

2000
June
CEIA is officially set up.

2001
September
'The Visible and the Invisible in Contemporary Art',
international programme of lectures.
Guest speakers include among others: Jaroslaw
Kozlowski (Pl), Jac Leirner (BR), Goddy Leye
(Camaroon), Ricardo Basbaum (BR), Claudia Fontes
(AR), Helio Fervenza (BR), Jose Ferreira (SA),
Janwillem Schrofer (NL), Stephane Huchet (BR),
Lindsley Daibert (BR), Jukka Orava (FL), Pete Worral
(UK), Tom Daves (UK), Marco Paulo Rolla (BR).

September
'South Africa Video Art Festival', curated by José
Ferreira (SA) at the Escola de Belas Artes da UFMG,
Belo Horizonte, Minas Gerais, Brazil.

2002
March, April and May
'Atelier Project', workshop for art students with
advisors Marco Paulo Rolla and Laura Belem,
Centro Cultural da UFMG, Belo Horizonte, Minas
Gerais, Brazil.

2003
Release of the book *The Visible and the Invisible in
Contemporary Art.*
Presentation programme:
February 10: Release of the book in bookshop Scriptum,
Belo horizonte, Minas Gerais, Brazil.
March 15: 'Saturday of Performance', Galeria Vermelho,
San Paulo, Brazil.
March 19: Release of the book in NAVE, Recife,
Pernambuco, Brazil.
April 28: Lecture about CEIA in Torreão, Porto Alegre,
Rio Grande do Sul, Brazil.

4 – 22 August
'International Performance Manifestation', performance
workshop by Moniek Toebosch (NL).
Week of performance, lectures, presentations and dis-
cussions with among others: Moniek Toebosch (NL),
Teresinha Soares (BR), Greg Smith (SA), Wilson de
Avellar (BR), Marco Paulo Rolla (BR), Arahmaiani (RI),
Reza Afesina (RI), Paul Perry (UK), Graziela Kunsch
(BR), Monali meher India), Paolo Canevari (Italy), Yiftah
Peled (BR), Marcia X (BR), Otobong Nkanga (Nigeria),
Renato Cohen (BR), Marcos Hill (BR), Maria Angélica
Melendi (BR), Felipe Chaimovic (BR), Laura Lima (BR),
Marta Neves (BR), Jill Magid (EUA).
Including 'Open Space' to new artists with presenta-
tions by Cinthia Marcelle (BR), Wagner Rossi (BR),
Fernando Ribeiro (BR), Grupo Tramóia (BR), Cristina
Ribas (BR), Paola Retore (BR),Solange Pessoa (BR),
Ana Gastelois (BR), Izabel Pucu (BR) and Paulo
Nenflídio (BR).
Casa do Conde – Belo Horizonte – Minas Gerais - Brazil

Publications

The Visible and the Invisible in Contemporary Art,
a compilation of CEIA's 2001 lecture's programme,
Belo Horizonte 2002.

Artist-driven initiatives should be reluctant towards participating in activities coming forth of institutional activism.

Answer by: Trama, Argentina

--- What is at play in the impulse that leads artists in charge of Trama to propose an initiative on a collective basis to the community is the necessity to find new ways of constructing power which should become inclusive and horizontal – fair, in a word – for the members of the artistic community on which it operates.

This artistic community includes the institutions in place involved in artistic projects whose aims might coincide with Trama's aims, as long as these institutions do not impose on Trama a pre-determined way of operating, but respects its own goals and ways of acting. Trama considers that any platform which enables mechanisms of inclusion is valid and that it is necessary to build an interdependent network based in common aims considering as many informal independent initiatives as official or private structured institutions, as long as none of the parts are harmed by impositions of any other part.

Answer by: ruangrupa, Indonesia

-------- -- Yes. The interests behind the conduction of the activities must be taken into great consideration, for mostly such activism serves a one-way objective which is related to power relations. The art infrastructure in Indonesia is always 'lacking', or incomplete, which makes it fail to accommodate each individual to play his or her role properly the way the Western notion of art infrastructure is supposed to play out, and this fact is heavily related to the power relations mentioned, such as governmental bureaucracy, authority, economical problems and so on. Within this handicap we actually can discover some channels to fill in the gaps, like taking our own position to complete, or in other words enrich the structure by offering more spaces of explorations, without having tendencies to oppose to the establishment of whatsoever but also maintain not to be co-opted with it as well.

Part of the efforts involve trying to make the best use of what we have in the infrastructure, at least, which so far has not been taken all the way. Revitalization of the infrastructure is part of the objective, something to be continuously negotiated and processed.

Comment by: CEIA, Brazil

--- CEIA is in full agreement with the principles that inform the groups ruangrupa and Trama, as our interest lies in gradually expanding the scope of actions derived from our initiative. Like them, we hope to propagate and disseminate our concepts and modes of artistic practice among art institutions often propped on structures that have grown obsolete and feeble-minded, and therefore incapable of boosting the intellectual development and cultural evolution of the Brazilian society – a society grossly impoverished by the country's political and economic situation. We have no qualms about entering joint actions with government organizations, universities, galleries or museums, as long as they do not impose restrictions that might be detrimental to our principles of free social, political and artistic expression.

In a way, we even believe that any organized group of artists has as part of its mission to attempt the disruption of established systems with a view to enhancing conditions of cultural development in a society.

This initiative is therefore highly consequential for the preservation of a spirited and vigorous cultural expression in a society as influenced by academic and political systems as Brazil's.

Open Circle, India

Open Circle is an artists' initiative based in Mumbai, which seeks a creative engagement with contemporary social/political issues through an integration of theory and praxis. One of Open Circle's main concerns has, for example, been the cultural homogenization and marginalization of otherness, both in India and in the global perspective. Open Circle engages in these issues by organizing debates between people from different angles in society, artistic events often placed in the public environment and direct actions which react to actual political / social developments.

Politicizing the aesthetics

One of Open Circle's primary concerns is cultural homogenization and marginalization of otherness. The global politics of control and ascendancy operate under the rhetoric of multiculturalism, while in local politics the operating mechanism is that of cruder nationalism and fundamentalism.

The publicity campaign 'United Colours of Benetton' is a perfect illustration of the phenomenon of this global politics, namely the assertion of identities and differences, multiculturalism, etc. But wait a minute, peal the poster back and you see a list of sweatshops in Third World countries, with inhumane conditions, no regulatory mechanisms, and the continuing story of human exploitation and silencing of local brands – the real axiom of globalization. With all the multinationals vying for their share of global capital, with or without socially responsible business practice, every aspect of life stands commercialized. Corporate wars for the domination of the market are fought out on billboards and on celluloid, bombarding citizens with a barrage of images. Bollywood (the Bombay, or Mumbai, film industry) and the mass media are perfectly in tune with the sensitivity of the masses. They communicate effectively to drive home the nail of consumerism as the key for fulfilling aspirations for a better life. Advertisements used to basically cater only to the upwardly mobile middle class and sold products through the portrayal of a very elite, Western lifestyle. Now, however, after liberalisation the contenders have multiplied and now people from any and every strata have become potential consumers. The rise in nationalist chauvinism and even fanaticism creates resistance to globalization, and demands a different advertising syntax with distinct regional dialectics to address the broadened spectrum of consumers. This bend is negotiated efficiently. One example is a set of commercials for Coca-Cola, which now also feature a rural character as the protagonist. These films and commercials – rampant, overpowering and the most ostensible component of the urban landscape – of course contribute to but are not the visual culture per se. Urban demographics reveal a sizeable middle and lower-middle class and a large percentage of second- or even third-generation of migrant rural background. Both these sections of the population are deeply traditional and hold on to their cultural baggage, which is graphic in nature. This is expressed through small-time publications, pamphlets, posters, calendars, curios, rituals and festivities (one cannot, however, deny the seepage of consumerism even into these areas). The language of commercials is not the language of the masses, yet it is a language that addresses the masses. Apart from the use of emotional advertising messages associated with over-simplified or sometimes misconstrued social issues, they appropriate the images and the memories of the masses to create a language that is immediately accessible, not only in their visibility and sheer quantity but also the comprehensibility of the image.

By contrast, in general cultural production in the fine arts has always maintained a distance – it neither speaks the language of the masses nor does it address them. Art remains esoteric and non-communicative, and its pedagogy almost always (at least in India) focuses on elitist art production. Engagement with social issues, when undertaken, is seldom suited to the understanding or means and is inaccessible for the common man. The modus operandi is pedantic and exclusionist. Popular images or 'kitsch', when referred to by the artist in a circulation alien to their context, suffer an exoticization. The images are borrowed or rather hijacked and appreciated for their exchange value in galleries and the international circuits – they are altered, augmented but never returned to the domain they belong to. The politicizing of aesthetics has a restricted circulation – a restriction the artists impose on themselves.

The global politics has spawned a number of international exhibitions and residencies, which artists view as a sort of nemesis. The demands of these circuits prioritize only a certain kind of work from certain parts of the globe. And what is still in demand is an impact through a visual experience.

Bridging the gap

At its inception, Open Circle aimed to create a platform in Mumbai for interaction between artists at a local as well as global level, a space to share ideas of theory and practice. Though there were platforms in Mumbai, they were, for the most part, either run by principally theoretical institutions that provide opportunities only for discursive exchanges or by corporate interests with a consumerist disposition, or business magnates and their socialite compulsions.

Our first activity in September 2000 was an extremely thrashed-out model of an inter-national workshop, seminar and exhibitions. We hoped it had a distinct difference-identity politics, with an exacting selection of participants and an equal emphasis on theoretical debate informing the art practice. From the stages of planning through the completion of the project we began to feel that this was not enough. Further, the relevance of art practice, in contemporary society, and as discussed – its connectivity and relation to real life and issues – made us look at other ways of engaging with art. Rather than simply exchanges within the art circles – between artists and artists and theorists – we thought it was necessary to work towards interaction with the society.

The second year saw us taking a stand that was more assertively interventionist. We worked in tandem with other organizations, carrying out public actions, protests against mega-projects dispossessing tribal/indigenous people of their lands, democratic rights and share in the so-called development, etc.

In the same year we also organized study circles that were open to the public. These were aimed at understanding economic policy and the impact it had on our markets, taking the closures of the textile mills, retrenchment, etc. as an immediate cause. For this we invited activists and professionals from various fields to present their analysis, as well as people from the cultural field to perform or screen their films on relevant issues. This program was to be carried out in three phases, of which the study circles were the first.

The growth of right-wing extremism that has spawned political violence and polarization along religious lines amongst communities and even engineered the genocide in Gujarat in 2002 forced us to shelve the subsequent two phases.

The odious display of religious aggression, the chest-thumping claims of fascist purity and fundamentalist acts of ethnic cleansing have reduced the secular voice integral to the very definition of Indian culture to a muted whisper. In order to restore voice and visibility to the secular, we launched a public campaign. We designed T-shirts and a series of stickers that were pasted on cars and in local suburban trains, organized play readings and film screenings – in one instance on a road on a makeshift screen during a religious festival. In August we conducted a week of various events in the public sphere called 'Reclaim Our Freedom'. The choice of venues and the genre of the works attempted to address people from all walks and strata. The events and art exhibitions spread from galleries, to cafes, to pavements to the terminal stations of the western and central/harbour lines of the local suburban railways Churchgate and Victoria

Terminus. Churchgate Station had performances for all the seven days almost every hour by visual and performing artists which elicited and animated responses from the commuters and a lot of times a heated debate about the issue. The latter had two billboards designed by artists. The finale was performances by two celebrated dancers and their troupes, one on the theme of communal harmony and the other called 'V for violence'. This was followed by a vocal recital and a percussionist ensemble highlighting the syncretic musical tradition of India.

The 'India Sabka Youth Festival'(December 2002), targeting college students, was conducted in collaboration with Majlis a Ngo, which is active in the legal and cultural fields. Organized as a commemorative event to denounce the demolition of the Babri Masjid, it also attempted to reclaim secular space from the clutches of Hindutva and celebrate the syncretic traditions that contribute to the idea of India.

The event comprised nine competitions – newspaper front-page design, fiction writing (the winning entry was reproduced in a popular magazine), script for video (two winning entries were produced with professional technical assistance), billboard design (the winning entry was reproduced on a billboard at Victoria Terminus Station), art instal- lation (two winning entries were produced and installed, one at the Churchgate Station and one at a band stand on a popular promenade), performance/play, architecture design and music (the winning entry was to cut a CD with professional technical assistance in a top-notch recording studio, but the standard not being up to par, the award was withheld). The event culminated in a two-day festival packed with specially designed and curated happenings like a film festival, video art and installations, ingenious stalls, games and quizzes, interactions with celebrities, a play by a leading theatre company which was an adaptation of Shakespeare's *Romeo and Juliet* where the two central characters belong to the two polarized communities (Hindu and Muslim), a concert by a fusion group, an interactive event based on a popular television talk show hosted by the show's host, a brochure, a publication and a seminar on 'Constitution and Minority Identity: A Post Gujarat Perspective'.

Open Circle's engagements in the past two years have been struggling to span this hiatus and are directed towards communication with those audiences that are not gallery-goers. The programmes are more and more in the public domain and are aimed at addressing relevant issues in a manner identifiable and legible to the common man through the strategies of the mass media – the idea being to aestheticize politics rather than politicize aesthetics.

Address:
Open Circle
1, Vijayagar
55 Jaiprakash Nagar, Goregaon (E)
Mumbai 400063
India
email: open_circle@hotmail.com
web site: www.opencirclearts.org

PARTICIPATING ARTISTS

Indian
Kiran Subbaiah Banglore
Pushpamala Banglore
Anandajit Ray Baroda
Natraj Sharma Baroda
Bharati Kher New Delhi
Anita Dube New Delhi
Anant Joshi Mumbai
Sharmila Samant Mumbai

International
Karma Clarke Davis Toronto CANADA
Jenny Jaramillo Quito EQUADOR
Ade Darmawan Jakarta INDONESIA
Osnat Weiss Tel-Aviv ISRAEL
Paula Santiago Guadalajara MEXICO
Folkert de Jong Amsterdam NETHERLANDS
Aisha Khallid Lahore PAKISTAN
Greg Streak Durban SOUTH AFRICA

PARTICIPATING THEORIST
Chaitanya Sambrani Canberra AUSTRALIA

SEMINAR
Geeta Kapur New Delhi
Nalini Malani Mumbai
Sudhir Patwardhan Mumbai
Gerardo Mosquera Havana CUBA
Andries Botha Durban SOUTH AFRICA

Installation with sound and slideprojection, Jenny Jaramillo

Photogragic prints, Sharmila Samant

2000 OCTOBER
Workshop/ Seminar/ Exhibitions
1-18 **19-20** **24-30**

Workshop: Evening Sessions

Seminar: Gerardo Mosquera, Chaitanya Sambrani

Seminar: Panel Discussion

Andries Botha

Geeta Kapur, Gerardo Mosquera

support THE NETHERLANDS Stichting Intendence, Project RAIN, The Rijksakademie van Beeldende Kunsten,Amsterdam, Prince Claus Fund for Development & Culture, Den Haag INDIA Tao Art Gallery, Netherlands Counsulate, Sethna Memorial Trust, Saffronart.com, Chemould Gallery, The National Gallery for Modern Art, Lakeeren Gallery of Contemporary Art, Pundole Art Gallery, Directihousing.com, Living Room, Czaee Shah, Tata Guest House

121

Dry pastels & water colour, Anant Joshi

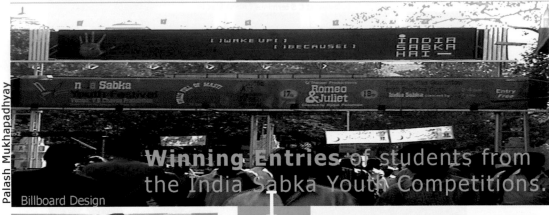

[WAKE UP!] [BECAUSE!] INDIA SABKA HAI

Palash Mukhapadhyay

Billboard Design

Winning Entries of students from the India Sabka Youth Competitions.

Deepa Thomas

Newspaper Front Page Design

20 Winners

Fielding a Question with Barkha Dutt

Rutuja Athaleye

Video Loops

Faiza Ahmed

Architecture Design

Group Projects: Rachana Sansad & Rizvi College

INDIA SABKA

India Sabka
Youth Festival
17-18 December 2002

Competitions

1. Newspaper Front page Design

2. Fiction Writing

3. Performance / Play

4. Script for a Video Loop

5. Billboard Design

6. Art Installation

7. Architecture Design

8. Fielding a Question

9. Music Instrumental / Vocal

Melis and Open Circle

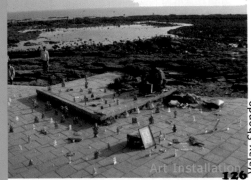

Art Installation

Valav Shende

126

Screening at Bandra Promenade

Guhar Raza

Screening at Bandra Promenade.

Lalit Vachani

Amar Kanwar

SCREENINGS

The growth of right wing extremism has spawned political violence and polarisation along religious lines amongst communities. Open Circle has been organising screenings of anti-communalism documentaries, short films and videos made by artists in Public spaces as a proactive attempt to rekindle the secular fabric of the city of Mumbai.

18 May 2002 Lakeeren Gallery for Contemporary Art, Mumbai.
'Hey Ram' a film by Gopal Menon
'Junoon Ke Badhte Kadam' a film by Guhar Raza
'In Dark Times' a film by Guhar Raza

20 May 2002 Chemould Art Gallery, Mumbai.
'Hey Ram' a film by Gopal Menon
'Junoon Ke Badhte Kadam' a film by Guhar Raza
'In Dark Times' a film by Guhar Raza

13 Sept 2002 Screening for construction site workers, Sanpada, Mumbai.
'Zulmatoon ke daur mein' Hindi translation
of 'In Dark Times' a film by Guhar Raza

Oct 2002 Head Quarters, Mumbai in collaboration with Max Mueller
'The Men in The Trees' a film by Lalit Vachani.

24 Jan 2003 Cama Hall, Mumbai, in collaboration with Gallery Chemould
'A Season Outside' a film by Amar Kanwar
'A Night of Prophecy' a film by Amar Kanwar
'Gandhi and Non-violence' a film by Amar Kanwar

2003 Bandra Promenade, Mumbai.
Compilation of videos made or selected for the India Sabka Film Festival

INDIA SABKA compilation, Film Stills

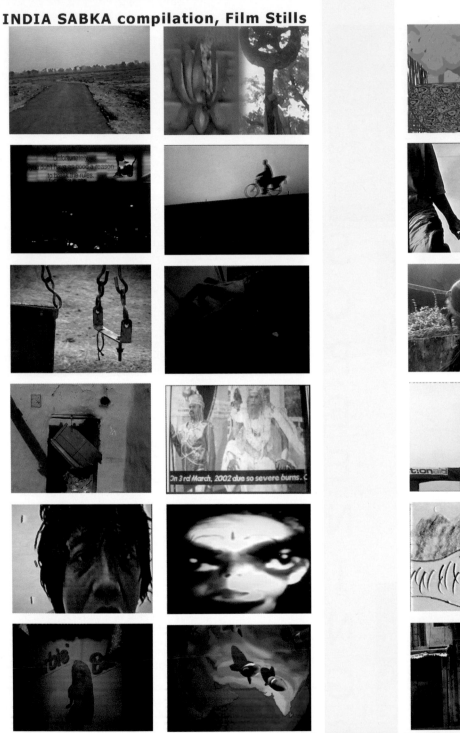

Films by: Farzad Nabi, Archana Hande, Sharmila Samant, Madhusree Dutta, Shakuntala Kulkarni, Faiza Ahmed, Rutuja Athaleye, Tushar Joag, Ajay Raina, Valay Shende, Setu Films, Reza Afisina, Nalini Malani, Simantini Dhuru, Anant Patwardhan, Nandita Bhavnani.

Activities:

2000
June
Open Circle is officially set up.

October 1-18
International workshop on displacement, The View,
Mumbai. Participants were 16 artists and one theorist
from India, Pakistan, the Netherlands, Ecuador,
Indonesia, Israel, South Africa, Mexico, Canada and
Australia.

October 19 – 20
Seminar at the National Gallery of Modern Art,
Mumbai, with Gerardo Mosquera (Cuba), Geeta Kapoor
(India), Andries Botha (South Africa), Sudhir
Patwardhan (India), Nalini Malani (India) Chaitanya
Sambrani (Australia).

October 24 – 30
Exhibitions
Gallery Chemould, Tao Art Gallery, Lakeeren Gallery for
Contemporary art, Pundole Art Gallery and The View.

2001
July – October
A series of study circles on the impacts of economic
reforms.
31 July: Session I, 25 August: Session II, 17 September:
Session III, 28 October: Session IV.

September – October
A series of events in support of the Narmada Bachao
Andolan, a people's movement against the impacts of
Sardar Sarovar, a mega-dam project.
22 September: petition campaign; 25 September:
an action outside the Mantralaya (Secretariat), Mumbai;
26 September: 800 postcards to the Chief Minister of
Maharashtra; 18 October: black ribbons campaign.

2002
May
Train campaigns, car-sticker campaigns, t-shirts
against the genocide in Gujarat. Screenings of *Hey
Ram*, a film by Gopal Menon, and *Junoon Ke Badte
Kadam* and *In Dark Times*, films by Guhar Raza, at
Lakeeren Art Gallery on 18 May and at Gallery
Chemould on 20 May.

August 6 – 15
'Reclaim our Freedom Week', to give voice and visibility
to the secular, a series of interventions organized in
public spaces and galleries in Kala Ghoda and
Churchgate in Mumbai.
Exhibitions at the Pundole Art Gallery, Gallery
Chemould, Pavement Art Gallery, The Madras Café,
and Samovar Cafe.
Soapboxes: Kala Ghoda and Churchgate Station, (60
performances).
Public art works at the Churchgate Station, Parking Lot
Kala Ghoda and Pavement Kala Ghoda.
Billboards at the CS Terminus and D.N. Road.
Screenings and talks at the Sir J.J. School of
Architecture, CST.
Concerts at the St. Andrews Auditorium Bandra.

September 13
Screening for construction workers in Sanpada of
Zulmatoo Ke Daur Mein and of the Hindi version of
In Dark Times.

October 24
Screening at Head Quarters, a pub, in collaboration
with Max Muller Bhavan, of *The Men in the Trees*,
a film by Lalit Vachani.

December 17 – 18
'The India Sabka Youth Festival', addressing college
students, conducted in collaboration with MAJLIS,
organized as a commemorative event to denounce the
demolition of the Babri Masjid. It was also an attempt to
reclaim secular space from the clutches of Hindutva
and celebrate the syncretic traditions that contribute to
the idea of India.

2003
January 24
Screenings of *A Season Outside, A Night of Prophecy,
Gandhi and Non-violence*, films by Amar Kanwar, Cama
Hall, Mumbai. Organized in collaboration with Gallery
Chemould.

April 4
Protest against the invasion of Iraq, one of the largest
public demonstrations in recent times in Mumbai – over
10,000 people gathered to condemn the United States
for its unfair and illegal attack. The India Sabka forum
issued a call for cultural practitioners to join the rally.

April 27
Screening of a compilation of videos made or selected
for the 'India Sabka Film Festival', Bandra Promenade,
Mumbai.

How does involvement of
theoretical disciplines into
artist-initiated activities add
to these activities and when
does it lead to a hierarchical
and deductive, educational
approach?

Answer by: CEIA, Brazil

-- When we think about art in a broad view, we can not separate practice and theory. In this sense we must consider art like a human knowledge field. Together theory and practice can develop artistic sensibility with more content and clarity. Theory does not need to be the first part of the creative process and sometimes it isn't a part of it, but it can help and give other very important points of view to analyse art works. On the other hand, how to produce art having as reference only sociology, anthropology, politics, etc? A dictionary definition of theory is the act of contemplation, to examine; a group of fundaments of one art or one science. Theoretical matter is most of the time treated as a category above the practice in art teaching. But practice always produces theory. There is no necessity to separate them. For instance, when CEIA promoted its programme 'The Visible and Invisible in contemporary Art', the idea was to create an informal open space in order to develop discussions. These discussions were the basis for theoretical reflection in the book. In the case of the 'Project Atelier', the practice was the main activity but there was an aim to direct the artists to look over texts or images that matter to the subject they are interested in. In this way you provide a lot of information and possibilities for the development of the work of art. In the 'International Manifestation of Performance', our last project, theory was located in between many practices. It happened in a very strong way during the workshop coordinated by the Dutch artist Moniek Toebosch. She asked the participants to bring all kind of books, music, video and images they like, and suddenly there was a library on the table. Much information could be exchanged and many subjects from this material were used to create a reference to the practice. In this case the participants brought the theoretical issue, and it shows what we mean about a informal/horizontal way. Art should be most of all a condensation of knowledge.

Answer by: Rijksakademie, the Netherlands

--Theoretical thinking is part of the artist's practice and as a consequence part of artist-initiated activities. The dialogue between the 'maker' and the 'thinker' can be of utmost importance; the context will be broadened by the dialogue with its impact on the level and content of the artist activity on the one hand and with a solidifying effect on the public support (from inner circles) on the other. However, certain conditions are crucial in order to balance or equalize positions, like:
- interaction on a small scale, preferably stemming from the activity of the artist(s) in an intimate environment such as a studio or another workplace of the artist(s), and/or;
- development of sufficient thinking and vocabulary to communicate on theoretical themes, by the artist(s).

In order to develop such a capacity in the artist, reflecting on created objects, thoughts and concepts is most helpful. Also educational – therefore hierarchical – transmission of knowledge ('ex cathedra') is acceptable. But in situations where professional equality is looked for by the artist-initiated activities the theorist – or the artist(s) – should not be the dominant factor in classifying artists' activities and their relation to society, disregarding highly sensitive, often intuitive notions by artists. To distribute those insights (knowledge) 'thinkers' can be instrumental with their reflections, theories and writing. Nevertheless, when educational/ hierarchical transmission is not a choice but a consequence of inequality or lack of respect from the one side or the other, there is a problem. In that case there often is no extra value in the dialogue and even a danger of isolated one- layered interpretations that can be transferred in arbitrary assumptions.
(Janwillem Schrofer, President and Els van Odijk, General Director)

Comment by: Trama, Argentina

-- We agree with CEIA that there is no need to qualify practice and theory as two autonomous categories whose interaction should be favoured, but as two different ways of understanding the world that complement and need each other. Predominance of theory on practice only is possible when 'theory' is allegedly separated from the act of thinking. Artistic work alternatively transits both practice and theory; there's no such thing as the artist 'maker' and the theorist 'thinker'; the artist makes and thinks, or thinks through making. The artist's immediate relationship with the consequences of what he/she thinks makes his/her thought to be considered intuitive or practical, but his/her thinking process alternates constantly between both focuses, practical and theoretical, as any other creative thinking.

In respect to the Rijksakademie's observation on the artists' need to obtain a specific vocabulary coming from theory as a condition of balance between both ways of thinking, maybe we should debate how to achieve an operative transfer of experience amongst different disciplines, be they theoretical or practical. Philosophy, art, history, theater, film, biology, economy, sociology, each discipline has a study object, a language and a practice of its own and therefore it will have to gain access from its specific language: visual, literary, scientific, dramatic, referential, etc, towards the languages of the other disciplines with which it might need to interact in order to achieve an effective exchange. The distance must be shortened from each area on equal terms, otherwise we will experience unfailingly a hierarchical situation that will prevent the exchange towards a genuine interdisciplinary enrichment.

el despacho, Mexico

Since 1998 Diego Gutiérrez has organized a series of community-based projects under varying circumstances of locality, setting, configuration and partnership, at times called el despacho or 'the office'. Central to el despacho's concerns is the search for reformulation of methods and systems of artistic undertaking and collaboration, and of the relation between artist and spectator. El despacho is nomadic and mutable by nature: in the past projects have taken place in such places as Mexico City, Acapulco, San Diego/Tijuana, Amiens and New York.

What it's not and what it is…

NOT AFFILIATION, BUT AFFINITY. El despacho is not one fixed group of people. Projects have involved joint efforts between visual artist Diego Gutiérrez and participants from within as well as outside of Mexico, involving writers, photographers, visual artists, art students and filmmakers. Collaboration and alternation are used as strategies to decentralize authorship and challenge the notion of – and practices around – the individual artist as centre.

NOT A HOUSE, BUT A HOME. Though projects are devised from within Mexico City, el despacho has no stationary space from which to operate. It has been headquartered in office buildings, apartment buildings, and hotels. The strategy of el despacho is to generate encounters between collaborators and the members of the communities around which the projects are generated, attempting also to engage in distribution strategies which seek to modify the creator-spectator relationship.

NOT VOLATILE, BUT MALLEABLE. The pursuit of el despacho is to challenge rigid notions of space, posture, process and approach. In spite of a seeming ambiguity, the nomadic and mutable aspects of el despacho are deliberate and relevant – key elements which allow for flexibility in processes of revision, reworking and reassembly. Through this changeability, el despacho seeks to maintain a potential for constant self-examination.

NOT SCRUTINY, BUT INSIGHT. One fundamental concern of el despacho revolves around the question of how to reformulate the methods and systems of artistic undertaking. The purpose is not to mark a symbolic distance from 'art', nor is it to gratuitously oppose a structure. It is, rather, to broaden contexts, to explore the spaces both within and beyond the formal arenas of artistic expression. The work consists of inviting artist and spectator to discover themselves within the workings of the social machinery, hence participating in an exercise of recognition.

NOT POINTING TO, BUT MOVING TOWARD. El despacho surfaces as the result of a need to come out from behind the habitual spaces allotted to the making and showing of art. The need to access and be accessed, to abandon the refuge of 'artist', be this corner or pedestal. To lessen the creator-spectator gap which seems to broaden in proportion to the development of schemas of 'public' or 'social' art.

Current activities and ideas about the future…
El despacho has been actively organizing projects since 1998, ranging from 'The Closet Vampire', an 'infiltration' in a building in Acapulco, to a project on the lives of inhabitants of the border region between San Diego and Tijuana, as well as the RAIN travel guides: artist-made travel guides on Mexico City.

The video camera has been at the centre of the most recent projects of el despacho, used not solely as a means to represent, display or remark, but rather as a deliberate tool with which to approach, an instrument of pretext, a door. The material that has emerged can best be termed a video-documentary, since it is, strictly speaking, neither video art nor straightforward documentary, yet a bit of both.

Six Documentaries and a Film about Mexico City, the most recent project of el despacho, was produced over the course of fifteen months, from 2002 to 2003. The project consisted of producing documentaries based on six 'ordinary' individuals residing in Mexico City, and their immediate circle of friends, relatives, their experiences and concerns. A final 'film' would bring the six documentaries together, in a semi-fiction narrative. The project proposed a rethinking of the everyday, the commonplace, not as an (un)-avoidable circumstance, but rather as a dynamic axis.

The videos were produced by a group of eleven visual artists, writers and filmmakers from Mexico and abroad. Every couple of months, for five weeks at a time, a group of two to three collaborators (Diego Gutiérrez and one or two foreigners to Mexico City) worked out of and lived in Gutiérrez's own apartment, with the purpose of producing one of the documentaries. Each group settled in on and filmed the routine of one of six individuals whose lives were to become the focus of the documentaries. For three weeks, 'protagonists' and 'collaborators', connected via the shared activity of creating a documentary. A second period of two weeks was devoted to the task of editing and post-production.

The processes of the making of these videos were central to the development of the project.

During production, collaborators' time was, almost without exception, spent together with fellow collaborators. The time demands were such that any leisure activities un-related to project were virtually impossible. Undoubtedly, such a concentration of intimacy affected the result. The capacity to approach and access those who appear in the documentaries was a direct consequence of this intimacy.

All members of each group of collaborators participated, indistinctly, in all processes (the gathering of information, filming, editing, etc.). All tasks were performed 'in concert' (although no single collaborator was designated one fixed task, and not every collaborator participated uniformly in all tasks). It was, hence, the shared experience that came to fruition in editing, rather than isolated notions of aesthetics, composition or technique.

The video-documentaries and film were replicated for the purpose of distribution, initially via the hands of those who collaborated on and appeared in the films, and later through exhibition in public venues and via televised broadcasts. The distribution aspect of *Six Documentaries* was designed with the ultimate end of relinquishing control and, inasmuch as possible, authorship. Whoever receives the videos is one more in the chain of persons for whom the material might serve as pretext and door. It is the hope of el despacho that the documentaries are privately reproduced and shared; that the material sparks, in equal measure, interest, controversy, criticism, doubts and questions.

LOOKING AHEAD. For the forthcoming period, the idea is to examine the relationship between the making of art and the value systems promoted via what is known as 'pop culture'. Plans include a video-documentary project around the exploration of the setting and dynamics surrounding young people from different parts of the world who practice the visual arts.

IN ADDITION... Several artists with whom el despacho has crossed paths through a particular project have remained close to other projects, at times participating to a greater or lesser degree and, in turn, building ties with fellow collaborators and community members. In a country where dwindling funds make for a dangerously narrow system of artistic production, el despacho foresees the need for an extension of its activities through the establishment of a more open space. A workplace, in which individuals (in particular, artists with limited means or equipment) may make use of video-editing equipment and technology – the goal being to facilitate the production of other projects, and to become actively involved in some of the different endeavours, to continue opening doors, broadening perspectives, and making room for reciprocal access.

address:
el despacho
contact: Diego Gutiérrez
Plaza San Luis Potosí # 6 depto 6
Colonia Chimalistac
CP 01070
Mexico DF
Mexico
Tel./Fax.: +5255 566 27 743
email: objectsarecloser@hotmail.com
email: despacho2101@prodigy.net.mx
website: www.r-a-i-n.net

Tita, 48 min

made by: Bibo, Jeannine Diego, Diego Gutiérrez

The injustice and stigma surrounding domestic labour conditions in Mexico City are such that it is difficult to avoid adopting a paternalistic position, which risks being no less self-indulgent than that of those who advocate an oppressive class system. Tita (Martha Toledo) prompts us to confront our own assumptions, misconceptions and positioning around the issue. She shows us how to look beyond the implications of the terms 'la sirvienta' (the servant), 'la criada' (the maid), 'la muchacha' (the hired girl). With contagious exuberance, she invites us to shift our gaze and bear witness to the implications of being Tita, a twenty-year-old woman who has recently migrated to the city from Álvaro Obregón, a fishing village in Oaxaca – a woman whose fierce independence and optimism are the means by which she will make true her dreams and aspirations.

Los Super Amigos, 44 min

made by: Linda Bannink, Aldo Guerra, Diego Gutiérrez

Work: For some, simply a routine, an occupation. For others, the hope for a better life, perhaps a means of rehabilitation. For yet others, an enslaving thief of time.

Six documentaries and a film about Mexico City

137

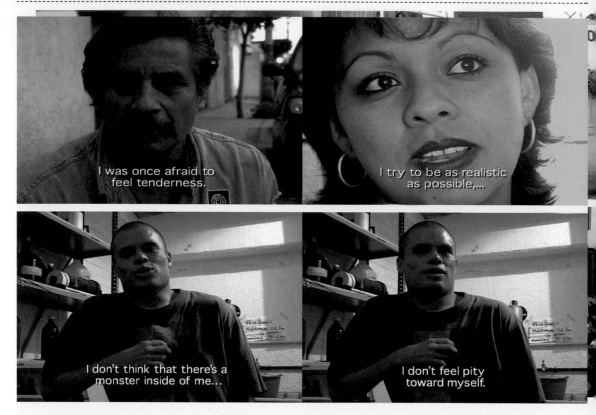

Midlife: To look back, or to look ahead? To race against time, or to sit and watch the minutes tick away? Money: In spite of it, or because of it? Risking everything. Risking nothing.
Los Super Amigos, a sign-making business, provides the setting for the stories that unfold around the lives of the people who, day in and day out, share a cramped work space, producing some of the hand-painted signs that dot the urban landscape of Mexico City. Struggling to stay afloat, or waiting to sink along with the ship: either is preferable in the company of others. Seven individuals talk about what keeps people together.

Carlos, 50 min

made by: Linda Bannink, Diego Gutiérrez, Kees Hin

'I find it interesting – the observation that there's a monster inside of me, eating away at my body.' Carlos responds. He fights back. He does so against the stereotype, against the physical handicap, against The City. The City, able to swallow a people, a building, a struggle, a wish. The wish to blend in? The wish to stand out? The questions that any urban denizen toils with on a daily basis. To be left alone, yet to be paid attention to: Carlos forces us to dwell within the epicentre of this conflict, and hence, of his typicality, of his normal-ness.

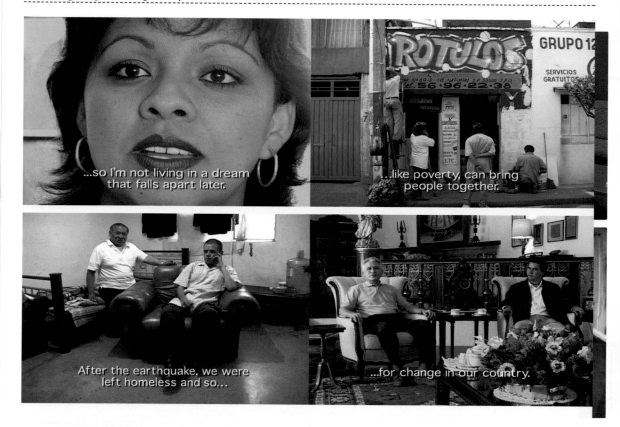

...so I'm not living in a dream that falls apart later.

...like poverty, can bring people together.

After the earthquake, we were left homeless and so...

...for change in our country.

Hernando, 38 min
made by: Diego Gutiérrez, Kees Hin

To want to make a change, to hope to leave a mark. Those who want it, who wish it, are often the people who make a place for themselves in the public eye. Inside the complexity of a country saturated with corruption, poverty, and holographic socio-political stances, what does it take? Who does one have to be in order to place oneself on a platform, to be scrutinized, to be susceptible to the judgement of those who prefer to stand in the side-lines? To do 'the right thing'? To fight against the vertigo of anonymity?
Hernando's headstrong idealism, his glaring youth, his tenacious ambition, are the delicate fibres that weave his humanness. An important piece of the urban puzzle, Hernando guides us through his own, piecing together the pieces of his system, as broad or as narrow as any other. What, or whom, is indispensable to one's life? Simple question – simple answer. Or is it?

El Rey, 36 min
made by: Yael Bartana, Diego Gutiérrez

Xochimilco: 'land of flowers', the 'Mexican Venice'. For some, an idyllic locale, for others, a wasteland. For a few, home. For all, a tourist attraction. What is it like to grow up as part of the regional folklore, to grow up being observed? What is it like to be the observer? What of the one-hour 'intimate' exchanges, after which we come away knowing nothing about one another, other than what we want to know, after which all faces blend into two distinctive ones: the tourist and the tour guide?

Six documentaries and a film about Mexico City

Can a device this size...

While on the outside the urban setting is transformed into an imagined community, on the inside, interpersonal networks materialize and become working circuits involving processes of intense encounters and the exchange of experiences. A dynamic sense of community is produced, distilled in terms derived from the Latin 'communis', words such as 'common', 'communal', 'communicate', 'communion', and even 'incommensurate', all of which are present within the project. Why incommensurate? The answer is to be found in the immensity of an initiative which is never truly completed, a project in which each process is only one link, so that there is no concept of a final work, so that its only constant is the lived experience, removed from the dictates of critique.

In defiance of the image industry, el despacho uses the video as an instrument controlled by the human hand, with a sense of skill that continues into the editing process, with tangible materiality, as with a drawing. The video camera is transformed into a generator of distances and frames, rhythms and frictions, besieged by intimacy. The directness of anecdotal discourse evidences the will to increase reception.

The genre of portraiture and pose is part of an age-old pictorial tradition continued through photography, popular street photography included. It is within this lineage that the six testimonials can be situated, like a cycle of dynamic portraits, with the urban landscape as background.

Six Documentaries and a Film validates its own creative process by means of human contact, in the same way that its methods of exhibition propose different dynamics. Far from the notion of an edition of numbered copies of a video in art, far from the fetish of the object, el despacho centres its most recent project on a product capable of capturing instants of life, while fulfilling its commitment to communication in making use of certain museums and public spaces, and at the same time incorporating the circuits available through public televised programming. The task of distribution is reinforced through hand-to-hand circulation, in addition to a relatively large production of duplicate copies.

El despacho combines traditionally opposite urban coordinates and distant conglomerations of life, which seldom touch one another. In turn, it connects heterogeneous audiences with dissociated mediators. The basic purpose is to bring these disperse elements together through video, inasmuch as it is to overcome the terror of coming into contact with others, to draw nearer with the camera, in search of the internalization which allows for the recognition of the other as part of the quotidian biography, to acknowledge the small great occurrence. To put aside the exclusive and the hermetic of art, in favour of the exceptionality of the everyday.

...made up of such simple elements, decode a signal?

Activities

1998
January
el despacho is formally set up.

1997 – 1998
'Torre Latinoamericana', collaborations and residencies of more than 20 visual artists and writers from an office situated in the Torre Latinoamericana, one of Mexico City's tallest and most emblematic buildings.

1999
'Will Remain Anonymous', collective creation of 14 characters through a dialogue between 14 writers and artists from Mexico City and New York. With the support of Art in General Gallery and the Fideicomiso para la Cultura México-Estados Unidos Rockefeller-Bancomer, New York and Mexico City.

1999 – 2000
'El Oviedo', seven residencies and collaborations between visual artists and writers in a central building in downtown Acapulco City, Acapulco, Guerrero, Mexico. With the support of Fondo Nacional para la Cultura y las Artes.

2000
'Tijuana-San Diego', eight writers, visual artists and filmmakers generate, on a monthly basis, a series of videos that are anonymously distributed among 200 houses situated in two neighbourhoods on either side of the border between Mexico and the United States. At the same time, every Sunday, a week-by-week novel is published in two newspapers – one in Tijuana and one in San Diego. The novel tells and hints at what is going on with these mysterious packages, the neighbours who receive them and the makers, Mexico and United States. With the support of InSITE 2000 and RAIN.

'(W)Hole Things', eight visual artists intercept the signal of a local TV station and occupy a shop window and a cave in the mountains, Sierre, Switzerland. With the support of the ECAV (Ecole d'Art de Valais).

La Casa Pintada, video miniDV 51 min
Through an exhaustive research and adventure, two foreigners try to find an enigmatic 'painted house' somewhere in Tijuana and San Diego, Mexico. With the support of RAIN.

2000 – 2001
'RAIN guides', residencies of local and foreign artists with the idea of making sort of travelling guides or souvenirs from a short visit in the city, Abed Building, Mexico City. With the support of RAIN.

2001
Hotel Trinidad, video miniDV 62 min
Documentary about the life and mysterious world of the 'stuff collector' and artist promoter Manolo Rivero Merida, Yucatan, Mexico. With the support of RAIN and Galería Manolo Rivero.

2001 – 2003
Six Documentaries and a Film about Mexico City, a group of documentaries about the lives of six ordinary inhabitants of Mexico City and their circle of friends, in addition to one semi-fiction 'film' that ties all six documentaries together, Mexico City. With the support of the Prince Claus Fund, RAIN, Fondo Nacional para la Cultura y las Artes and the Mondriaan Foundation.

Publications:

Diario de un vampiro de closet, Mexico-City 2000.

Seis documentales y una película acerca de la Ciudad de México, Mexico City 2003.

Some people that have been involved with or have collaborated with el despacho:

Ade Darmawan (Indonesia), Aldo Guerra (Mexico), Anette Kuhn (Germany), Antonio Bunt (Mexico), Barbara Hin (Netherlands), Bibo (Netherlands), Carlos Cabrera (Mexico), Erando Gonzalez (Mexico), Francisco Reyes Palma (Mexico), Guillaume Leblon (France), Hector Velazquez (Mexico), Jeannine Diego (US), Jimmie Durham (US), Jorge Luis Perez (Mexico), Jorge Ontiveros (Mexico), Joris Brouwers (Netherlands), Kaleb de Groot (Netherlands), Kees Hin (Netherlands), Linda Bannink (Netherlands), Manuel Marin (Mexico), Maria Thereza Alves (Brazil), Miguel Rodriguez Sepulveda (Mexico), Minerva Cuevas (Mexico), Patricio Larrambebere (Argentina), Rodrigo Johnson (Mexico), Sebastián Diaz Morales (Argentina), Ulises Unda (Ecuador), Yael Bartana (Israel), Yvonne Fontijne (Netherlands).

Should art rather aim to aestheticize politics than to politicize aesthetics?

Answer by: Open Circle, India
-- The answer to this question can neither be general nor axiomatic. It is first of all a choice that is subjective and secondly specific to the context. Subjective because it depends on the artist, as to who s/he wishes to address, as art that politicizes aesthetics presupposes a certain kind of audience, mostly an informed audience. Art that aesthetizes politics does not necessarily call for an initiated audience. (See also our introduction on p. 118 for our attempts at addressing people through projects in public spaces). Both modes, however, have their relevance and validity.)
Not only the political and social milieu but also the trends in the current cultural production of the specific locale influence the choice of the artist. The current practices of global curating, and the focus it affords to certain cultures, makes for a more conducive atmosphere for and perhaps even prioritizes, in specific locales art that politicizes aesthetics.

Answer by: CEIA, Brazil
-- We think this is a very limited way to think about politics and aesthetics. Art can not be treated like this. These aren't the only possibilities. This matter should be realized in a broader way. Artists can produce political arts with beauty or in a very ugly way. It does not matter. The important point is to have a clear issue and work it with sensibility. Although we do believe that political art can be much more effective if it uses the power of image in a competent way.
Besides that, the most political act is to become an artist. The aestheticism is a proper characteristic of art. If we consider art like a specific field where human knowledge is developed we can't use art work only to illustrate political matters. But art in its power could be a big weapon to help political movements. We have many examples in art history. If we recognize the context as an important reference to define issues, it doesn't matter if art aestheticize politics or politicizes aesthetics. Being true is the most political act of an artist. To make art is already a political act.
What does it mean to be political? One can be political at home, with friends, in the streets, at the parliament or in the swimming pool!
Artists must be conscious of their professional responsibility, because is from this point of view that their politicial thinking about the world should be constructed.

Comment by: ruangrupa, Indonesia

--- I guess the question is a bit too oversimplistic, and cannot be answered by choosing one or another. Both issues cannot be separated just like that when seeing the relations between art and politics. Politics itself is a very broad matter that covers and influences everything, including culture and art automatically. I agree that a political act can be made in any kind of way in everyday life, and the social, cultural and political context can be very important in seeing this issue. In a specific context, an aesthetic choice can absolutely be a political act in a way, like interventions in public spaces (even in the virtual ones) which are done to question how public space is used as a political tool. Art will never be sufficiently political if it only serves as a reaction or an illustration of a certain political condition. It should question, and inspire through visual strategies, and it will be more appropriate if it can enter the real domain (system) of politics in any level, whether directly or indirectly.

ruangrupa, Indonesia

ruangrupa provides an autonomous art workspace for artists to live and work intensively within a certain period of time. It provides a structure in which artists can deal with their own working process as an analysed process instead of a productive one. ruangrupa is open for any artist (group) that is willing to work in cooperation with the initiative, to share different opinions and to explore and experiment with the artists' interaction with Jakarta urban life. In its projects and cooperations, the autonomous individual artistic work is analysed against the background of identity.

In 2003 ruangrupa organised 'OK Video', a Jakarta video art festival – this festival will be held every two years.

The rebels from the living room

The history of the alternative space or artists' initiative or artist-run space or alternative gallery can be traced back to its development in Java decades ago. We should go back as far as the year 1947, when a group of artists established themselves as Sanggar Pelukis Rakyat (People's Painters Workshop, or SPR). The young artists rented a house on the outskirts of Yogyakarta. Led by a prominent artist of the time, Hendra Gunawan, they practised activities that might be quite similar to those of some young artists of today.

The system of Sanggar, as Amanda Rath wrote, 'functioned with older patterns of patron-client relations and collective action, blended with Indonesian interpretations of certain models of modernist and socialist ideals'. It continued until the late 1970s. Then, this kind of system practically became obsolete and was replaced by more 'Western' forms: art shop, studio, art schools and galleries.

Consisting mostly of veterans of the independence guerrilla war, the group organized and gathered to formulate what they called Indonesian (painting) art: an antithesis to colonialist (painting) art (nature scenes, naïve and submissive Javanese women with melancholic eyes). They also spurred a revival of Javanese sculpture, which had been considered obsolete centuries ago, buried underground along with ancient Javanese temples. Their enemy was very clear: the leftovers of the 'colonialist' artists, regarded as orientalist puritans, or the bourgeois artists who were opposed politically to Pelukis Rakyat, mostly supporters of the Indonesian Communist Party. Therefore, apart from attaining fame or being noted in history books, another motivation of their coming together was the existence of a common foe. Today, we can still see this tendency in Singapore, for instance, a place where public space (and also perhaps some parts of private space) is practically owned by the state, and artists must wage guerrilla warfare from one space to another in order to fight back, for if they don't, they are forced to sit nicely on the lap of the system.

The example of a common foe as the main trigger driving the activities of artist groups organizing and managing a 'free space' can also be seen in the case of Cemeti Gallery (called Cemeti Art House since 1998). In the 1980s, a couple of young artists (Mella Jaarsma and Nindityo Adipurnomo) 'took their courage' to build a space in their house, which was supposed to be their living room, to become a gallery, most of whose projects were oriented to young artists. The greatest contribution from the space was freedom from censorship and bureaucracy, which were particularly strict at that moment.

The rebellion against the domination of established governmental cultural institutions was a strategic act performed subconsciously by the two young artists. This act then inspired, directly and indirectly, other young artists to boldly defy the domination of such governmental institutions, represented by art schools, power-related artists and bureaucratic artists. The first generation of alternative space in Indonesia can be said to be represented by Cemeti Gallery. The artists of their generation who participated in the rebellion against their shared enemy in the '80s and '90s, became preoccupied with the 'wave of art internationalism' which took Indonesia by storm in the '90s. They chose to become strictly individual artists rather than building an alternative space, which obviously would have been more complicated to manage than, let's say, making a painting.

The question now is whether artists in Java of today, born in the end of the '70s and early '80s, also face a common enemy?

I will illustrate a bit the condition of the enemy (the Indonesian state via its apparatus) nowadays: bankrupt economy, intensified crime, racial riots and ethnic cleansing, which are caused by economical reasons but wrapped up in the guise of religious conflicts, and also massive corruption, untouched by law. Yet, what seems quite paradoxical is that there is also an emergence of freedom in many aspects: thought, speech, press, political practice and many others.

The description above indicates that the shared enemy of the previous generation is now paralyzed, or maybe temporarily paralyzed. Thus, whom do they have to deal with now?

Mapping a new situation, discovering a new enemy
The new generation sees the situation more sceptically. They have been growing along with the changes. The political art that was previously used as a 'weapon' has become a great commodity. Some of them are swept away by the great current, and a few others act upon the changing situation through a different attitude: form a group and create something from it.
The early reason of their coming together was practical – the need for space. The fall of state authority was followed by the fall of the power of governmental cultural institutions. Another phenomenon also occurred: the boom of the painting market in Yogyakarta and the art scene preoccupied with the celebration of profit.

The impacts of the painting boom were various: on one hand it caused many alternative spaces to shut down when they were unable to survive, and on the other, many were dragged inside the dynamics of the painting market. Only a few survived.

Problems of survival and establishment
The situation described above can be used as a standpoint to redefine what we call an alternative space. A concept of an alternative space might likely to be based on the aspect of locality, since it is the most basic ground for artists to start their creative process: dealing with the local issues with contextual approaches. They start from indigenous issues which along the way can bring them into an international context. Moreover, they (supposedly) are also able to create a kind of a counter-context, and then configure this along with other alternative spaces, forming a kind of a web, bound by similar vision.

It is a globalism built from the bottom (through local experience). I call this 'grass-roots globalism' as a counter-context of today's globalism, which is directed from the top down. Grass-roots globalism offers a place for art expressions, which might be considered unimportant in certain places, but are significant in other places. The perspective and the treatment of these issues of 'importance' differ in one alternative space from another.

ruangrupa, for instance, is quite intensively introducing public art. Its main purpose is to reclaim the public space that has been controlled by bureaucracy, authority and anarchical urban infrastructure (a web of power relations that for me is very typical of Jakarta and other big cities in Indonesia).

More questions arise: to what extent should an alternative space survive? Should it always be stronger, bigger and sustained, following the Western establishment's conception of institutions and museums? On the other hand, does it have the right to end?

The biggest problem for an artist in managing an alternative space is the desire to be bigger, established and famous. An alternative space operator should probably believe that 'institutional death' is the best way out when such desire is becoming irresistible. For when the space has become bigger, it tends to be institutionally rigid, inflexible and given to compromise. Secondly, there is the problem of financial dependence on foreign sponsors. When alternative spaces started to grow here, they were operated in simple ways and on a low budget.

However, if it seems one day to have turned into a big, greedy institution with a high budget, financial support from foreign sponsors becomes the only hope – like father, like son.
Moreover alternative space nowadays has become a new commodity of art scenes everywhere. I regard this present time as a state of emergency, a point of reconsideration.

Agung Kurniawan (visual artist and one of the board members of Cemeti Art Foundation)

Address:
ruangrupa
Jl. Tebet Dalam 1 no: 26
Jakarta - 12810
Indonesia
Tel./Fax: +62 21 829 4238
email: ruangrupa@cbn.net.id
website : www.ruangrupa.org

In August 1999, I purchased a pair of Nike sneakers at a major sport store in Paris, where I initially was looking for a cheap tennis racket that I never found. The sneakers were on sale - 99 francs, a pretty good deal - and a pile of them was displayed in a big basket in the center of an isle. I guess it was their peculiar colour that caught my eye, neither red nor purple but raspberry, a rather uncanny colour for footwear. Beyond the visual reference to the fruit, the colour reminded me of a taste, maybe the one of a wine like Beaujolais. And like wine, which needs time to reach full maturity, my sneakers also needed time to attain a meaningful state : after 2 years of unaware and loyal service, I decided to travel them back to where they came from – Indonesia, according to the label - and try to find out more about them.
This search for their origin would mean opening the Beaujolais bottle to let the wine breathe, rather than drinking it right away. Enjoying the taste of wine requires patience, but also labour, education and curiosity. Therefore in August 2001, I've put on my sneakers, went to Schiphol Airport and flew to Jakarta, alongside economic refugees based in Holland and Dutch families seeking exotic holidays. I didn't know what I was exactly looking for beyond my genealogical approach toward world economy, but at this point I had to go for it and, with the support of Indonesian friends, … just do it!

Thanks to all of you for high-quality presence, support, feed-back, exchange and inspiration. Salam rindu, Nike bless you,
mb

What I want to share in this page is more like my personal experience working in this "My Sneakers" project with Michael Blum.First, it's an art project,…and it begins with a pair of sneakers. The process is like a journey to another world,…a never-ending journey. We're travelling a lot "to find the sneakers origin",..try to find out where they've been manufactured and by whom.So, we're knocked every door which is possible,ask for answer – friends – connections – nike headquartes – agency – labour union – people on street – and the factory. But we can not enter. Then the journey continued. We went to the worker village, being guided by activist from some labour union FNPBI (Front Nasional Perjuangan Buruh Indonesia) …door to door – get in touch with the people there – ask them strange questions : "do you know which factory have made this sneakers? and when was it? And they are very welcome,very helpful and very open. For me,the experience that I have during this process is become more important than the result of this project. It have opened a door to see other world – to see that a factory for me looks like a concentration camp – to meet the workers – visit their houses – socialize – get in touch with the cultural and social context here – and also I will never forget being helped from people that I have ever known before.

Indra Ameng

'my sneakers'
August 2001
37.30
a Nike sneakers fairy tale on video
Produced by Michael Blum and ruangrupa

PS. Is Indonesia in PAL or NTSC ?
ruangrupa@cbn.net.id and trafic@gmx.net conversation

on December 4 /00 11:53 PM, michael blum at trafic@gmx.net wrote: I liked your initial proposal of doing a kind of following to Wandering Marxwards, but maybe I can do better...I probably prefer not to work with another artist, but for sure somehow in relation with people or institutions (not art institutions) in Jakarta. Is it ok if I let you know more in January ?
> mb
>

Monday, January 8, 2001 14:56
in Jakarta in the past two years - after the bloody reformations, the riots, the killings,bombings etc.
- people changes a lot...how they see things, in recent project [Reinaart was involve] we present our work in public space, we use public transport as a medium for presenting and offer some objects for exchange, there's very strong prejudice and suspicion in public... in the same time there is nothing that could shock them anymore, they already use to with shocking things on the street, now they even start to complain about the demonstrations because it always makes terrible traffic jam hehehe...I think it's interesting in a way that artist should rethink about their position in society.
regards
ade

on January /8/01 4:30 PM, michael blum at trafic@gmx.net wrote:
I was thinking of providing a free limo/taxi service to anybody in order to go shopping, visiting relatives, or to work. For me something in this direction (inversion of western / local terms in a relatiionship - me been the 'slave' of indonesian people) makes sense, but then I thought of the context that I ignore, and basically I ignore everything except what appears in the media (always violence-related) and that shoes and Tshirts bought
in western countries have been made in Indonesia...
> Best,
mb

Thursday, January 11, 2001 17:12
people here already use taxi for traveling in the city, and there is no limo here..I think...I think to get here just with more wider ideas and give empty space in your head, which is you will fill it here...let 'Jakarta' trigger you. first week you can use it for 'jump to the unknown' and small research, experiences etc...and the rest is for the actions..
> ade
under Suharto regime, it gets the golden age at

on 1/11/01 5:25 PM, michael blum at trafic@gmx.net wrote: Dear Ade It's good to have the info you provide me with... OK, not the right place for the limo but... I would like to have some clear ideas before getting there, or then it really becomes tourism/imperialism... The more that my stay will be 2 to 3 weeks, not more ... And somehow I would like to do something relevent And knowing the project in advance allows you also to make contacts in the right directions in terms of collaboration...
> mb

Tuesday, January 30, 2001 0:29
I like your idea about provide something free for common people in their every day life activity... the main activity in jakarta is based on making money ...and highly consumerism culture...big gap between rich and poor, idea about 'revenge' also could be very strong, but it's should be in specific class of people...some people they just don't have that kind of concept of revenge...do you remember when Vietnamese cheering the president of U$A Bill Clinton when he was visiting Vietnam and I heard they are also very welcome to all foreigners ...we have our own resistance i think.... i think indonesia after the massacre of communist party in 65 and so on...it's become very Americanize

80-ies ...the house that we rent here is typically house of rich people in 80-ies, they have 'amazing' taste...it's so many metaphor have you check the news through the website address that I gave you? It's getting 'warmer' here...there was a big demonstrations today in the parliament building...
> ade

on 1/31/01 5:23 PM, michael blum at trafic@gmx.net wrote: Still thinking a lot about my project in Jakarta... A question : are there cinema studios ? And a film culture ? If yes, I was thinking of hiring a few actors and making them re-perform some excerpts from famous western movies. Whatever happens, I'm really interested in reversing the usual terms of indonesian-western relationships.
> mb

> PS. Is Indonesia in PAL or NTSC ?

Thursday, February 1, 2001 1:51
film culture is very strong until 80ies and then died in suffer, replaced by soap opera on TV, and monopoly of Hollywood cinema...but now its start again slowly with young film maker... its PAL here...
> ade

Friday, February 2, 2001 0:08
dear mb,
this is Hafiz write
we have many film studio here, but if want to use that, the only possiblility is in art academy. they have a big studio. in jakarta there are many privat studio (comercial) but it is very expensive to rent it. if you want to work with film actor here, we can arrange it 'cause we have good relation with the cinema society in jakarta.
> Hafiz

Monday, June 25, 2001 17:32
Hello,
Finally, after months of waiting, trying and discussing
.... here is it ! I've got my ticket to Jakarta, Aug 7-27.
I'm reaaly happy and excited about it. I plan to do
the 'My Sneakers' project, that means that I hope
to go to the sweatshops (Tangerang ?) to meet the
people who manufactured my shoes... And
if this appears to be difficult, it would maybe be even
better for the project itself...Of course I'd be happy
to meet also with other people involved, theoretically
and practically, in the nike/adidas/reebok business.
Best,
Mb

Tuesday, July 31, 2001 23:50
hi...you could ask sebastian about his experiences
in jakarta...most of the foreign atist who already
plan something always changes their mind here,
its just different logic and different concept..of time,
the way things works, the way brain should works,
communication, people...etc...
luckily so far we always have very good and
positive friction ...
take: books, could be art books or magazine or
whatever, that you think it might be interesting for
us...your documentations, slides, video[vhs],
book -remember your book [homoeconomicus]
you gave me? we lost it, ...somebody took it
i think...bring some good cd's...drum shag...
nice cheap wine...some diarrhea pills, your
stomach will be the first thing that got some
culture shock from the food...but its normal...
you eat everything right...think: 12 million urban
working bees, tero said its the most urban city
that he ever been visit, also compare to new york
... it has been Americanized since 70's and very
c you will have some fun here
see you soon
ade

Thursday, August 2, 2001 19:05
Hello Hafiz,
The guideline is the text I've sent you : basically
come with my Nike sneakers and try to find out
where they have been manufactured, by whom
etc... It would be great to have access to the
inside of some factory, but it will also be about
getting there... which leaves it very open. But I
don't want to make a documentary, I hope it will
be more like a fairy/philosophical tale.
Take care & see you soon,.....
mb

Thursday, August 30, 2001 0:32
hi buruh perancis...
rough translation would be...
when the full moon is so bright
light my night, remember you
and i send you greetings that i miss you
dream...dream about me, my love...
hold tight my heart and guard me always
and i will sing this son for you
listen,...baby...
yes it is a classic love song...but i imagine it will
be good for the video, it could be strange, funny
and cynical ...i like it, its fit with the labor, and
the factory urban life ...that's always kind of lyrics
they love to hear ...
we learnt a lot as well...thank you
> **ade**

Thursday, August 30, 2001 17:01
terima kasih... yes, it sounds it would fit the video
perfectly - also an ironical reference to my feeling
now, finding it difficult to catch up with
westlife... salam rindu.....
> **mb**

Friday, September 21, 2001 15:33
Hello !
I have a question... always the same...
I'm in the process of editing, and my question is
about the conclusion, when the guy on the street
picks up the sneakers. I used it with one man
waiting,then the guys takes the sneakers and the
music and credits start. I showed it to someone
who was almost outraged, saying that it's the
ultimate colonialist gesture, because of the usual
discourse of the 1st world about the 3rd.
She said it was to explicit to see the guy 'stealing'
the sneakers. Do you think it would be better to
have just one shot with the sneakers staying
on the sidewalk - and that's it, a less obvious but
also less visual solution ?
WHAT DO YOU THINK ???
Best,
Mb
Salam,
mb

Sunday, September 23, 2001 23:39
helo juga....my opinion,the problem is
the 'stealing scene', i'm agree , showing when
the guy on the street picks up the sneakers will
be a stealing action ...that's what i worry about
actually in the beginning, but when you told me
that you gonna take only the handit could be
something different ,i mean it still showing the
'stealing' action but its anonymous, and also the
shoes for someone who took it, it just sneakers
lying on the sidewalk and it could be own by
someone or maybe it just trash ...so stealing is
not really the right word... the weakness is the
way it lying i not trashy enoughif you think
its too risky...one shot with the sneakers
staying on the sidewalk will be the best i think ...
stealing ...1st world about the 3rd....this is very
interesting if the work could show that's actually
the reality about all system that 1st world created
is working and the 3rd world is set up again and
again as stealer in their own country ...
best
ade

Monday, September 24, 2001 0:43
Hey, in the meanwhile I've finished the editing-
can always re-do the end but it's really ok for me,
maybe not 100% Politically Correct but I guess
I assume the fact that I'm a western asshole
watching a guy taking his old sneakers - I think
one can be much worse ! And I'm not againts
something little risky or debate provoking...
Salam,

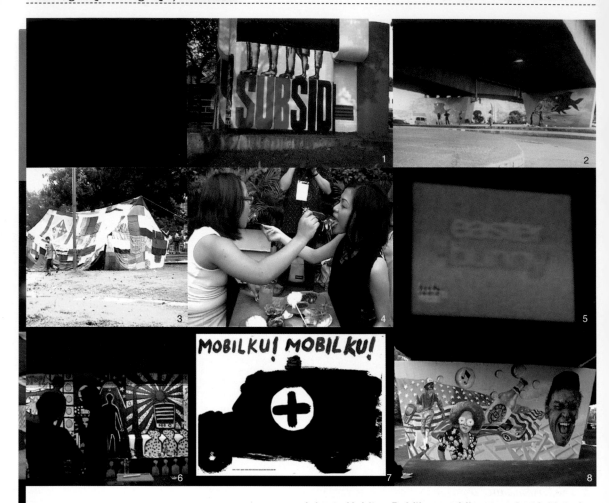

Jakarta Habitus Publik - a public art project initiated and organized by ruangrupa as part of the first 'Jakarta Art Festival 2001', Jakarta, June 2001. The main subject for this project is the art activities based on exchange, intervention, negotiation, and negation in the public space. The project was divided into four categories: site specific, video art, mural, and poster and involved more than 50 artists (individual and group) from Jakarta, Bandung, and Yogyakarta. The project took place in June, following two months of research, documentation and preparation. The project raised the issue of the artist's position in society and questioned the public space in the urban environment. During the project we had many problems with the city government over permits. This issue became very important: how art and artists should negotiate in public space like Jakarta, where this space is still 'owned' by the authorities and entails concerns about the inner dynamics of society. There was a very good response, as well as support, from city residents, as well as the media, through publications criticizing the city government.

1. Art Attack 2. Tommy & Bowo
3. Santo Banana 4. Mella Jarsma 5. Aditya Satria
6. Bogel & Mushowir 7. Ugeng TM 8. Ruben CS

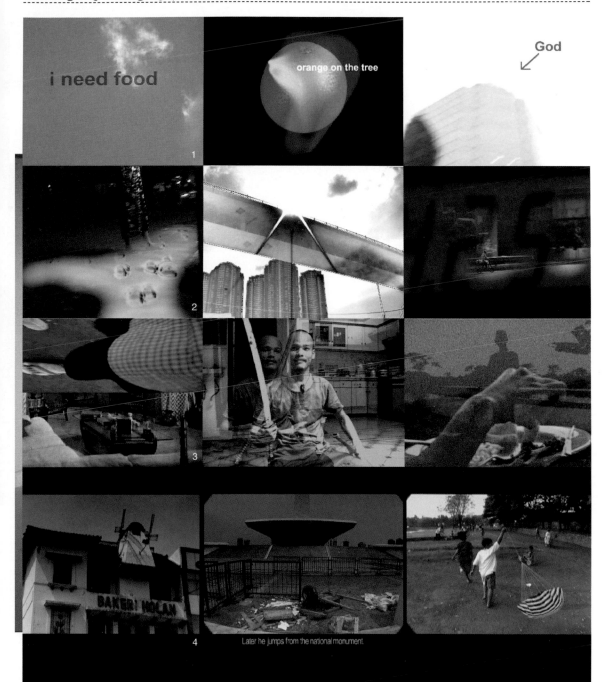

SILENT FORCES - ruangrupa, Jakarta, May 2001
The workshop confronts different ideas on video art, film, urban environment and happiness.
Participating artists; Anne Mie van Kerckhoven [Belgium], Sebastian Diaz Morales [Argentina],
Aditya Satria [Jakarta], Adrianto Sinaga [Jakarta].

1. Aditya Satria 2. Adrianto Sinaga 3. Anne Mie van Kerckhoven 4. Sebastian Diaz Morales

POSTREALIST
'what do you mean by using another'
ruangrupa, April 2002
An exhibition by three artists from Jakarta:
Aditya Satria, Ernest Wang and Yunawantyo
They present sound, objects, installations,
and video art.

1

ruangrupa group exhibition - **'print 2000+2 project'** Jakarta Art Centre, May - June 2002 A printmaking exhibition playing andquestioning the ideasof prints andthe truth behind printing objects.

1. Anggun Priambodo 2. Lilia Nursita

Setrika panas

Atap bocor jika hujan

Lantai basah dan licin

Perempuan hamil dilarang mengangkat barang berat

Berhenti atau saya akan menyanyikan sebuah lagu

Sudah terlalu larut untuk bertamu

Awas hunian soket/hantu

Leyeh-leyeh santai jangan diganggu

Menonton bola dilarang jika hanya punya satu buah televisi keluarga

Gaji suami wajib setor

Titipkan kunci jika bepergian

Awas hati-hati banyak copet

Awas penyakit menular

Dilarang memukul anggota keluarga

Waktu belajar rutin yang disarankan

2

POLYGAME
a touring performance art by Asbestos (Bandung)
ruangrupa, November 2002
W Christiawan, Mimi Fadmi, Hendrawan Riyanto, and Rachmat Jabaril.

1. W Christiawan 2. Rachmat Jabaril 3. Hendrawan Riyanto 4. Mimi Fadmi

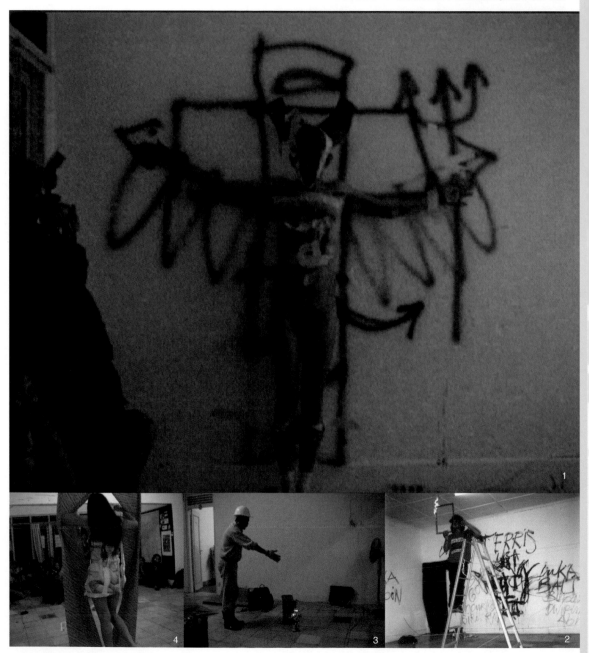

Activities

2000
January
ruangrupa is set up.

June
Public art workshop and debate with Taring Padi and Apotik Komik, two artists' collectives from Yogyakarta. Debate guest speakers: Marco Kusumawijaya (architect, urban researcher) and FX Harsono (artist and art critic).
Taring Padi worked intensively in the public space and directly involved with the people around the Ciliwung River. Apotik Komik focused on observation of public transport in Jakarta.

November
Urban printing workshop.
Participating artists: Hauritsa (Jakarta), Irwan Ahmett (Jakarta), David Tarigan (Bandung), Syagini Ratnawulan (Bandung), Alexander Sudheim (South Africa), Walter van Broekhuizen (the Netherlands) and Reinaert Vanhoe (Belgium).
Observation on printing products, which exist in Jakarta urban culture to see the conflicts between communal and individual spaces in the creative process.

2001

March
Artists in residence and exhibition with Jimmy Multhazam (Jakarta) – painting and mural – and Henry Irawan (Jakarta) – printmaking, video and computer animation. During the residencies they were dealing with the issue of 'pornography'.

April
Artists in residence and exhibition with Anggun Priambodho (Jakarta) – interior design, objects and prints – and Mateus Bondan (Jakarta) – graphic design. During the residencies they made a book dealing with the issue of 'boy bands', a global phenomena in the pop music industry.

May
Video art and multimedia project with AnneMie van Kerckhoven (Belgium), Sebastian Diaz Morales (Argentina), Aditya Satria (Jakarta), Adrianto Sinaga (Jakarta), Japan Foundation, Jakarta.
The workshop confronted different ideas on video art and multi media, and how the artists use the media as an individual matter. Furthermore it investigated the existence of video art and multimedia ideas as an art medium, especially in relations with Indonesian contemporary (art) context.

June
'Jakarta Habitus Publik', a public art project organized by ruangrupa, part of the first 'Jakarta Art Festival 2001'. Subject: art activities based on the act of exchange, intervention, negotiation, and negation in the public space. Four sections: site specific, video art, mural, and poster. Participation by more than 50 artists (individuals and groups) from Jakarta, Bandung, and Yogyakarta.

July
'The swarm project', performances, installations, photographs, drawings and situational works by Tero Nauha (France), Tina M. Ward (US), Ade Darmawan (Jakarta), ruangrupa, Jakarta and Cemeti Art House, Yogyakarta.

Swarm – the animal society as a possible metaphor for human social structure.

August
Artist in residence Michael Blum (Germany/France) – books, video and film. He made a research about his sneakers. Most sneakers worn in the Western world have been manufactured either in China, Vietnam or Indonesia. He traced his sneakers back and tried to find out about where they come from, who made them, etc. His perspective was the one of the naïve outsider, playing upon the genres of filmed diary and philosophical tale.

October
Short film workshop with Nina Fischer and Maroan El Sani (Germany) on psychogeography and dérive. Twelve students and young artists were participating in the workshop.

2002

Weekly video screening programme, Rabu Video Club in ruangrupa

March
Participation at 'Gwangju Biennale', Korea as an artists' initiative.
The ruangrupa space was reproduced at the Biennale and seven artists from ruangrupa showed installations, books and video works. Participating artists: Ade Darmawan, Aditya Satria, Hafiz, Irwan Ahmet, Indra Ameng, Reza Afisina, Ronny Agustinus.

April
'What do you mean by using another', group exhibition in ruangrupa, Jakarta.
Participating artists: Yunawantyo, Aditya Satria and Ernest Wang. They presented sound, objects, installations, and video art.

May
'Print 2000+2 project', ruangrupa group exhibition, Taman Ismail Marzuki (TIM) at the Jakarta Art Center, Jakarta.
The exhibition is playing on and questioning the ideas of prints and the truth behind printing objects.

June
RAIN partners meeting.
ruangrupa hosted a meeting with all partners in the RAIN project followed by an exhibition.

June
Music-video workshop with Oliver Husain and Michel Klofkorn (Germany).

July
Discussions and presentations on recent performance art in Indonesia took place in ruangrupa.
Participants include among others: FX Harsono (Jakarta), Arahmaiani (Jakarta), Iwan Widjono (Yogyakarta), Afrizal Malna (Jakarta), Hendro Wiyanto (Jakarta), Agung Hujatnika (Jakarta), Venzha Christ, Geber Modus Operandi group (Yogyakarta), Reza Afisina (Jakarta).

July
Collaborative project by artist in residence Tina Gillen (Belgium/Luxembourg). During her residency she was involved in a mural work collaboration with Jimmi Multhazam, Oscar Firdaus and Ade Darmawan (Jakarta).
August

'Ultra Output', multimedia performance by Venzha christ and Jompet (Yogyakarta), experimental sound, and performance art.

November
'POLYGAME', a touring performance art by Asbestos W Christiawan, Mimi Fadmi, Hendrawan Riyanto and Rahmat Jabaril, all artists from Bandung.

2003

Weekly video screening programme, Rabu Video Club, in ruangrupa.
Monthly discussion every 13th day of the month, Tigabelasan, in ruangrupa.

March
'Lekker eten, zonder betalen', ruangrupa group exhibition, Cemeti Art House, Yogyakarta.

April
'Surround', group exhibition.
Participating artists: Deddy Perkasa, Mushowir, Reza Afisina, Chairul Rachman (Jakarta).
Video and installations.

May
'Boys don't cry', exhibition curated by Rifky Effendi.
Participating artists: Syagini Ratnawulan, Prilla Tania, Herra Pahlasari, Dewi Aditia, Ferial Affif, Puji Siswanti (Bandung).
Installations, objects, video and performance art.

July
'OK Video' - Jakarta Video Art Festival 2003.
Exhibitions: 56 artists from 19 countries.
Workshops: Oliver Zwink (Germany), Videoart Centre Tokyo.
Artists talks: Stani Michiels (Belgium), Krisna Murti (Indonesia).
Discussions: Stephanie Moisdon Trembley (France), Greg Streak (South Africa), Agung Hujatnika (Indonesia).
Special presentation: Videotage (Hongkong), Pulse (South Africa), Videoart Centre Tokyo (Japan).

September
'Apartment project', participating artists: Tomoko Take (Japan), Arjan van Helmond (Netherlands), Anggun Priambodo, Teresa Stok, Henry Foundation, Reza Afisina (Jakarta), Dimas Jayasrana (Purwokerto).
Nowadays in Jakarta, besides conventional houses, many apartment buildings are being built. There are changes of concept from horizontal to vertical space for living; this project will try to question the phenomenon of how the social and cultural space has changed.

October
'Chiko and Toko project', lecture, presentation and work-shop with local elementary school childrenin Jakarta by Tomoko Take and Chikako Watanabe (Japan).

Publications

Karbon, journal issued every four months. Past issues have included public art, urban printing, performance art, video art, alternative space, audiences. From 2001 to 2003, 6 editions were issued.

Absolute Versus (Jakarta 2003) publication on ruangrupa on the occasion of the Gwangju Biennale 2002.

OK Video (Jakarta 2003), catalogue of the 'OK Video – Jakarta video art Festival 2003'.

New media do not carry the 'burden' of a long Eurocentric art history and therefore are ideal to be used to create new visual languages.

Answer by: Pulse, South Africa

--- In 1970, Nam June Paik's response to a critic claiming television as the new media was 'yes, very interesting, but television was new media in 1910'.

So the statement that new media do not carry the burden of a long Euro-centric art history is relative. Paik, Bruce Nauman, Joan Jonas etc. were making 'video-art' in the 1960s. So a history of some 40 years of the medium is already recorded. However, relative to other more traditional media (sculpture, painting etc.) – 'new media' are unencumbered. But perhaps it is the nature of new media that lends itself towards establishing this multiplicity of possibilities? New media are driven by technology, which is reinventing itself, daily, and therefore the possibilities of new codes and languages are being added to at a similar rate. For the most part it is virgin terrain, and therefore there are no precedents to weigh one down. Globalization has ensured that the latest models of every peripheral (from computers to cameras to scanners etc.) are available to Africa as fast as they are to the United States. This technology has also become affordable to many more people, and therefore the possibility to create new visual languages and structures has multiplied exponentially.

Answer by: Goddy Leye, Cameroon

--- One of the unavoidable issues today in the field of contemporary art is certainly the centre-periphery equation. Solutions have been sought in recent curatorial attempts at international shows with varied results. It is visible that Geography still plays an important role in determining the reception of various works by contemporary artists. This Geo-graphy is of course informed by what is held as History, studied and taught around the world, even if the slightest scrutiny will reveal that its organization has been largely done through a Eurocentric gaze.

The same gaze built the so-called 'history of art', or the Story of Art as Gombrich would rightly put it. Traditional forms of visual expression are more often than not looked at with a load of background assumptions nourished by the story of art in Europe.

Media-related art forms, being relatively new, seem to provide an equal basis from which artists, their origin notwithstanding, can develop a visual language, empowered by a vocabulary provided basically by the electronic media and accessible worldwide today. This would explain why, contrary to assumptions, street kids in Cotonou, Benin, would react favourably and intelligently to video art. This would also mean that if given a video camera these same street kids may produce amazing works. The bank of visual information being more and more common, artists from around the world share a similar language, thus changes that occur also travel at the speed of the light, allowing for quicker development of new languages without the threat of a geographically manipulated History.

(Goddy Leye, Artbakery, Cameroon, artist, former Rijksakademie resident 2001/2002)

Comment by: Open Circle, India

--- A subtext to the rhetoric would be 'Who' defines. If one is looking at art history as a linear genealogy then even new media have a well-documented history since the '60s, but mostly in Western Europe/America, hence anything that happens outside becomes an appendix to the original chapter.

Painting or sculpture have an Asian, African, South American history which is as old or in some cases perhaps older than Europe, but in the grand narrative this has been relegated to a ritualistic/votive/funerary craft. Then what seems vital is an inclusive gesture that is capable of accepting parallel 'modernisms', from all over, which is not connected to historical time but as a response to the times within the local, then new or traditional media become irrelevant.

The curators, international and local, (who mainly disseminate the art praxis) still largely look at such forms indulgently as 'oh, see, they can do it too' or 'oh, see, we can do it too'.

Also, the bank of visual information may be common, but does the market want something from such a common bank from non-Euro-American artists? Isn't 'Culture-specific' object-making more marketable? The new media works serve only as cameos in the 'country' art shows held in Euro-American centres to try to showcase the contemporary art production of the country in which there is political/economic interest.

The other aspect of new media art production is that even if it is relatively easy to create in peripheral countries, its showcasing does not have the required infrastructural support or it is much too expensive, so these works are mostly shown away from their place of production.

Translations

Shifting Map
Plataformas de artistas
y estrategias para la
diversidad cultural

Prólogo
Los malienses que deseen viajar a
Indonesia han de solicitar un visado en
Senegal o Hong Kong, lo que implica
una espera de varios días. Además,
para volar a Yakarta tienen que hacer
escala en París. Como consecuencia
de ello los artistas Hama Goro y
Haouwa Fofana, de la iniciativa de
artistas Centre Soleil d'Afrique de
Malí, tardaron cinco días en llegar a
Yakarta. Volaron de Bamako a París,
de París a Hong Kong y de Hong
Kong a Yakarta.

Hama Goro y Awa Fofana se desplaza-
ron a la capital indonesia para partici-
par en el encuentro de la red de inicia-
tivas de artistas RAIN que el socio
indonesio, ruangrupa, organizó en
junio de 2002. Allí se reunieron repre-
sentantes de las diferentes iniciativas
de artistas así como de la Rijks-
akademie, promotora del proyecto
RAIN. Durante una semana, los artistas
de PULSE (Sudáfrica), Centre Soleil
d'Afrique (Malí), Trama (Argentina),
CEIA (Brasil), el despacho (México),
Open Circle (India), ruangrupa
(Indonesia) y la Rijksakademie (Países
Bajos) debatieron sobre las estrategias
a seguir y el contexto sociopolítico en
el que llevaban a cabo su trabajo. El
encuentro se clausuró con una exposi-
ción conjunta.

Dos años antes, en junio de 2000, ape-
nas iniciada la red, se planteó durante
la primera reunión en Amsterdam un
conflicto de opiniones aleccionador a
la vez que interesante en torno a los
'sueños' perseguidos por los socios. El
encuentro se centró en el intercambio
de modelos organizativos para la
puesta en marcha de iniciativas de
artistas. La Rijksakademie se interesó
por los horizontes y las aspiraciones
de los participantes. Algunos no duda-
ron en calificar este tipo de reflexiones
como lujo superfluo genuinamente
occidental. En Sudáfrica y Argentina
las posibilidades de concretar los
sueños en proyectos a largo plazo son
mínimas. Esos países requieren un
planteamiento más pragmático: se
trata de acechar cualquier ocasión y
aprovecharla. RAIN resultó ser una de
estas 'oportunidades'. Permitió dar un
enérgico impulso al contexto local pro-
pio relativamente aislado, al tiempo
que sentó las bases para el desarrollo
de fuerzas antagónicas en el ámbito
artístico mundial. Fuerzas antagónicas
de artistas procedentes de contextos
no occidentales que por fin tenían voz

y se mostraban dispuestos a diseñar
nuevos métodos y estrategias. Podría
decirse que en junio de 2000 RAIN
era poco más que una 'propuesta'.
En los meses y años posteriores se
organizaron gran número de talleres,
exposiciones, estancias y seminarios.
Para dar mayor publicidad a las activi-
dades y debates y ofrecer una docu-
mentación exhaustiva las iniciativas
editaron publicaciones y revistas pro-
pias a intervalos regulares. A comien-
zos de 2001 apareció la primera publi-
cación conjunta: Silent zones. On glo-
balisation and cultural interaction[1].

En Yakarta (2002) ha quedado demos-
trado que el 'proyecto' RAIN es mucho
más eficaz de lo que habría podido
pensarse jamás. Tras dos años de alti-
bajos, intervenciones, modificaciones
y continuas mejoras las iniciativas se
han consolidado. Inciden no sólo en el
entorno inmediato, sino también en el
plano mundial. Durante este encuentro
de los socios de RAIN se han perfilado
algunas tendencias. La oposición
entre arte no occidental y occidental
es menos tajante que en el año 2000.
Lo no occidental está 'de moda' y 'da
color' a las grandes manifestaciones
artísticas como las bienales y las
Documenta. Ello no obstante, estamos
aún muy lejos de conseguir un equili-
brio verdaderamente estructural que
sustituya al actual 'flirteo' transitorio.

El concepto de 'iniciativa de artistas'
(o –si se prefiere– plataforma de artistas,
red de artistas, proyecto de artistas u
organización de artistas) gana terreno.
Además de centrarse en su trayectoria
profesional individual, los artistas se
preocupan cada vez más por las formas
de organización conjunta, con idea de
cambiar determinados aspectos del
entorno local, nacional o regional,
crear condiciones ventajosas para el
quehacer artístico o realizar obras
conjuntas. En este sentido la atención
y la acción que los socios de RAIN
dedican al contexto sociopolítico en el
que trabajan no constituyen un hecho
aislado. Parece ser que estos tres
movimientos, es decir, el auge de las
iniciativas de artistas, el espacio con-
cedido al arte no occidental y el inte-
rés por el compromiso sociopolítico,
están relacionados entre sí e incluso
entrañan una relación causal.

El debate sobre estos acontecimientos
se nutre entre otros elementos de las
actividades desplegadas por las
lataformas de artistas de África, Asia y
Latinoamérica vinculadas a RAIN y del
microcosmos internacional de la
Rijksakademie de Amsterdam. La
presente publicación, que pretende
aportar una contribución al debate
más general, es una muestra de ello.

En los dos ensayos preliminares
Reinaldo Laddaga y Charles Esche
reflexionan acerca del significado de las
iniciativas de artistas no occidentales
en el escenario artístico mundial.
Ambos autores interpretan dichas
iniciativas como plataformas en las
que se vuelven a definir las relaciones
sociales y el uso del espacio público.
En opinión de Laddaga, su objetivo
consiste en reforzar la democracia y
quebrantar las relaciones de poder
existentes. No se trata, sin embargo,
de desmantelar las instituciones, como
pretendían hacer los movimientos
vanguardistas de la primera mitad del
siglo XX, sino de desarrollar modelos
de institucionalización alternativos.
Por su parte, Esche considera las
iniciativas como posibles fuentes de
un 'nuevo' cosmopolitismo basado en
la transparencia y el intercambio, así
como en una actitud constructiva y
no destructiva.

Las contribuciones de las iniciativas
de artistas y de la Rijksakademie están
estrechamente relacionadas con estos
textos. En ellas los artistas describen
sus ambiciones e ideales a partir del
contexto en el que trabajan, poniendo
como ejemplo proyectos concretos que
se presentan en los 'capítulos' visuales.
Los artistas que consideren la posibili-
dad de asociarse podrán encontrar en
este libro un variado elenco de 'estudios
de casos' específicos.

Las presentaciones visuales quedan
atravesadas por un hilo conductor de
preguntas y respuestas referentes a los
principales temas de esta publicación.
Cada pregunta va seguida de dos
breves respuestas formuladas por los
representantes de dos iniciativas y/o
(ex) residentes[2] de la Rijksakademie y
de una reacción concisa de un tercer
representante ante las reflexiones
anteriores. Las interrogantes formuladas
por el equipo de redacción de este
libro giran en torno a los siguientes
ejes temáticos: 'el intercambio inter-
cultural', 'el papel del artista en el con-
texto sociopolítico en el que desempeña
su trabajo' y 'la relación entre las inicia-
tivas de artistas y las mesoestructuras
y macroestructuras en el mundo artís-
tico'. La elección de estos temas no
es fortuita, ya que ocupan un lugar
central en la obra de las iniciativas de
artistas, además de que están en línea
con las tendencias artísticas más
amplias mencionadas anteriormente.
El juego de respuestas y preguntas no
aporta soluciones definitivas ni vivos
contrastes, sino que pone de manifiesto
la gran complejidad y la infinita varie-
dad de matices presentes en el debate,
llamando la atención sobre esas 'her-
mosas zonas grises' del pensamiento
y la realidad a las que alude Claudia
Fontes de Trama.

Esta publicación es un reflejo del experimento compartido conocido como RAIN, fue ideado y llevado a la práctica por siete iniciativas de artistas junto con la Rijksakademie. En total conforman un grupo de artistas de muy variada procedencia entre cuyos lugares de trabajo median muchos miles de kilómetros. El libro se elaboró previo 'proceso democrático coordinado', un arduo procedimiento que duró año y medio.

Gertrude Flentge, coordinadora de la red de iniciativas de artistas RAIN

Notas
1. *Silent zones. On Globalisation and cultural interaction | Zonas Silenciosas. Sobre globalización e interacción cultural,* Amsterdam: Rijksakademie van beeldende kunsten, 2001 (ISBN 90-803887-2-6).
2. Entre ellos Goddy Leye, promotor de la octava iniciativa de RAIN, The Artbakery, en Camerún. The Artbakery se fundó en 2003. Dado que en aquel momento el presente libro se hallaba ya en un avanzado estado de preparación no se incluye una presentación pormenorizada de The Artbakery. Para más información acerca de este proyecto concreto véase www.r-a-i-n.net o escriba a: goddyleye@hotmail.com

Arte y organizaciones
Reinaldo Laddaga

¿Cuál es el significado de la frecuencia creciente, en el campo de las artes, de iniciativas de artistas como las que este libro comunica? Por supuesto que la respuesta a esta pregunta, como la respuesta a cualquier otra pregunta que concierna a desarrollos del presente, no puede ser sino tentativa. Pero creo que es posible y conveniente suponer que son un signo de la formación, aunque sea silenciosa, de una nueva cultura de las artes: de la emergencia de otros repartos de los roles de productores y de receptores, y el desarrollo de nuevas formas de composición y distribución de textos, sonidos e imágenes. Pienso, por ejemplo, en la formación de grupos como Sarai.net, que reúne y disemina datos sobre los flujos de personas y cosas en la ciudad de Mumbai. Pienso en el proyecto, impulsado por el Ministro de Cultura de Brasil, Gilberto Gil, que llevó a la reunión del colectivo de artistas Negativland, un grupo de abogados brasileños y la organización Creative Commons, que trabaja sobre cuestiones de propiedad intelectual, para desarrollar una licencia que permita, en el campo de la música, intercambios

semejantes a los que tienen lugar en el movimiento de fuente abierta. Estos no son los únicos índices de un cambio cultural mayor; hay mil otros. Pero ellos son particularmente cruciales. Y todos se mueven en la misma dirección: distanciándose de las premisas de la modernidad artística en muchos aspectos, pero en continuidad con el proyecto moderno en cuanto articulan la práctica artística con procesos de emancipación social. No son el único signo, por supuesto –hay mil otros, más o menos visibles o secretos–, pero son un signo particularmente crucial.

¿Qué tienen estos proyectos en común? Que todos ellos favorecen una cierta clase de práctica del arte: una práctica que entiende solamente como una de sus variedades o momentos posibles la realización de esa clase de objetos destinados a instalarse en espacios separados y a ofrecerse a la observación individual y silenciosa que todavía solemos asociar con la figura de la 'obra'. Que los individuos que los integran prefieren abocarse a iniciar, mantener, articular procesos cooperativos de construcción de imágenes y narraciones que inducen la formación de comunidades experimentales. Experimentales en tanto tienen como punto de partida acciones que intervienen en situaciones específicas para reorganizar sus elementos de manera inesperada y con consecuencias, en general, imprevisibles; y experimentales también en cuanto se entienden como laboratorios, y por eso conservan las huellas de su propias operaciones, se analizan, se discuten y se leen; como si se quisiera, a través del examen de sus configuraciones, averiguar cosas más generales respecto a las condiciones de la vida social en el presente. Comunidades experimentales centradas en el aprendizaje (¿de qué? de lo que Tocqville, hace casi dos siglos, llamaba la 'teoría general de la asociación'), que, por esa razón, demandan tiempos, rutas y lugares; que, por eso, se asocian a acciones de ocupación de espacio y de diseño de reglas de interacción.

Producir, ocupar, aprender, organizar: ¿cuántas maneras hay de articular estas dimensiones? Estas iniciativas se producen para que sea posible plantear esta pregunta, si es posible, como no había sido planteada en el curso de la larga modernidad artística. No es que ellas no tengan antecedentes (en proyectos de teatro proletario en Moscú o Berlín hace ocho décadas, en células de trabajadores artísticos en París o Río de Janeiro hace cinco o seis, en movimientos de espacios alternativos en Nueva York), pero sus antecedentes no las explican por completo. Esto se debe en parte a que res-

ponden a situaciones muy particulares: a la configuración de las escenas de las artes hacia comienzos de este milenio, cuando se produce, del lado de los estados nacionales, el abandono selectivo de la financiación del arte o la tentativa de asociar esta financiación a criterios de eficiencia económica o social, determinados por aparatos burocráticos crecientemente ideologizados, y, del lado de las galerías y museos, la renuencia creciente a financiar y exponer proyectos que no se destinan a acabar en espectáculos. Y se debe también a que en su entorno tienen lugar otros fenómenos, con los cuales entran en relación o resonancia.

Y es que es preciso situar estas iniciativas en el contexto de procesos que tienen lugar en otras regiones de lo social: en el campo político, pongamos por caso. Pienso en ciertas maneras de actuar de organizaciones de trabajadores desocupados o de campesinos sin tierra en el extremo sur de América, o en invenciones de formas alternativas de crédito o de intercambio un poco en todas partes. Pienso en acciones que se inician en el punto en que una demanda política emerge en torno a fenómenos de exclusión –del mundo del trabajo, de la propiedad de la tierra o de la inscripción ciudadana–, y que son muchas veces difíciles de abordar en los términos que la teoría política moderna se había dado para interpretar los movimientos sociales. Es que no se extenúan ni en la distinción entre la protesta vocal y la desobediencia, ni la alternativa de la confrontación o el éxodo: ellas manifiestan públicamente un descontento al mismo tiempo que construyen estructuras que permiten la reproducción de la vida en territorios de lo humano particularmente desolados.

Un poco como estas organizaciones confunden distinciones que la modernidad daba por sentadas, las iniciativas recientes de artistas, en lo que tienen de más novedoso, no se agotan ni en la figura de la crítica ni de la de la celebración, ni en la de la defensa de la autonomía ni en la de la disolución del arte. Ni modernismo, digamos, ni vanguardia. Lo primero es evidente. ¿Y lo segundo? Un punto que debiera retenerse es la predisposición de estas iniciativas, más que a desarrollar prácticas de desinstitucionalización, a consagrarse a operaciones de diseño institucional alternativo. El brasileño Leonardo Avritzer, que comenta, en un extraordinario libro reciente, la formación de consejos ciudadanos para fiscalizar procesos electorales en México y la instrumentación, en ciertas ciudades brasileñas (Porto Alegre es el caso más conocido), de mecanismos para la formulación participativa de los esquemas de distribución de recursos

ciudadanos, señala que, en los países donde 'el problema central con el que se encuentran las democracias es un stock pequeño de prácticas democráticas', 'la institucionalización deja de ser lo opuesto a la movilización, que por otra parte cambia su forma a la de la acción colectiva en el nivel público. La institucionalización en estas condiciones tiene que asumir un significado diferente, el de la conexión entre nuevas formas colectivas de ocupación del espacio público y nuevos diseños institucionales'[1].

Podría describirse de este modo lo que tiene lugar en estas iniciativas, que son, precisamente, intentos de conectar 'nuevas formas colectivas de ocupación del espacio público y nuevos diseños institucionales', lo que implica una relación multidimensional y compleja con la institución del arte tal como la conocemos. Pero ocuparse en un 'nuevo diseño institucional' implica concebir maneras en que grupos de artistas puedan vincularse duraderamente entre sí, y vincularse también, en situaciones determinadas cada vez, con no-artistas con quienes entran en alianzas más o menos temporales. Y la modernidad ofrece pocos modelos verdaderamente aprovechables para esto. El problema con el que se encuentran los protagonistas de estas iniciativas es un poco el problema con el que se encuentran ciudadanos y científicos allí donde resuelven dialogar para formular políticas sanitarias o políticas ecológicas, en foros donde el saber se construye entre expertos y no expertos. Y es un poco el que encuentra cualquiera que inicie un proyecto, digamos, de programación en open source, allí donde se trata de estructurar una producción conjunta de valor que evada las formas organizativas modernas –ni empresas, donde la práctica tiene lugar en instituciones de esquemas más o menos definidos, jerarquizadas por cadenas de comando, ni mercados, donde individuos separados intercambian monedas, bienes y servicios.

Es que estos proyectos están forzados, por su mera existencia, a desbordar los marcos institucionales, organizativas, técnicos y éticos que se habían estabilizado en el universo del arte, la política o la ciencia en condiciones de modernidad. Por eso, no parece extravagante pensar que indican un proceso de larga duración, que, aunque se haya iniciado primero en los márgenes del sistema, se mueve a una cierta velocidad hacia su centro. Por eso, tiene sentido suponer que las iniciativas de artistas que este libro comunica son –más bien que desarrollos laterales– signos de la formación de una nueva cultura de las artes.

Pero ¿por qué sucede esto ahora? Hacia mediados de la década de 1930, Bertolt Brecht escribió un texto que tiene el título de 'Teatro para el placer y teatro para la instrucción'. El texto es una reflexión sobre el teatro berlinés de los años precedentes: este 'teatro para la instrucción' era, a su juicio, un marco donde se ensayaba articular el arte con procesos de aprendizaje colectivo. Pero Brecht pensaba que una cosa tal no era posible en cualquier momento ni en cualquier lugar, y que demandaba determinadas condiciones: 'no solamente un cierto nivel tecnológico, sino también un poderoso movimiento en la sociedad, un interés por ver las cuestiones vitales ventiladas libremente en vista a su solución, y que esté dispuesto a defender este interés contra toda tendencia contraria'[2].

Las dos condiciones tienden a darse en el presente en los lugares donde estas iniciativas se despliegan. No es necesario insistir en la primera: es obvio para cualquiera que los últimos tiempos han sido de cambio de nivel tecnológico, especialmente en torno a una digitalización que importa no sólo porque gracias a ella las comunicaciones a distancia se vuelven más rápidas y más constantes, sino porque favorece la emergencia de otros imaginarios de la producción conjunta. Pero hay que recordar que estos últimos tiempos han visto también la aparición, aquí y allá, de 'un poderoso movimiento en la sociedad, un interés por ver las cuestiones vitales ventiladas libremente en vista a su solución'. Esto sucede en mil formas locales pero toma también la modalidad de la emergencia de una 'opinión pública global' (la expresión es de Anthony Barnett), que encuentra su punto de acuerdo en una demanda de participación articulada a partir de un trasfondo preciso: la percepción de los desastres causados por otro consenso, el que llamamos 'neoliberal', que sostiene la presuposición de que las cosas públicas deben invariablemente administrarse a través de la propiedad privada y encomendarse el descifrado y la planificación a profesionales y expertos. En la medida en que esto implica 'retirar objetos, espacios, saberes del dominio público, disminuye aquello que puede destinarse a la discusión y se estrecha el campo en el que pueden desplegarse procesos de deliberación y decisión colectiva. Hay que situar el crecimiento de estas iniciativas de artistas que ensayan articular ocupaciones de espacios, constituciones de colectividades y producciones de narraciones y de imágenes que aumentan de valor en tanto favorezcan una dinamización e intensificación de la vida pública, en el momento en que emerge y se organiza un proceso de oposición a este

proceso: ellas son manifestaciones particulares, en un campo de las artes que quisieran entreabrir, de un aumento generalizado de la demanda democrática.

Notas

1. Leonardo Avritzer, *Democracy and the Public Space in Latin America*, Princeton, NJ: Princeton University Press, 2002, p. 165.
2. Bertolt Brecht, *Brecht on Theatre*, Londres: Methuen, 1964, p. 176

En las entrañas del monstruo
Charles Esche

La globalización, que hizo su entrada a raíz del colapso del socialismo real vigente en la época, lleva ya 10 años con nosotros. Sin embargo, parece ser que los denodados esfuerzos por ponernos a la altura del mastodonte del mercado libre dejan todavía exhausta a la gran mayoría de la población. Nos preguntamos qué es lo que está sucediendo exactamente. Intuimos algunos resultados, comprendemos cuáles son los atractivos y sabemos que las reglas básicas del orden mundial están sujetas a unos cambios vertiginosos. Pero las tentativas de plasmar estas impresiones en un discurso dotado de sentido y una conversación sensata nos llevan con demasiada frecuencia a utilizar tópicos tales como 'crisis' y 'límites intolerables', o incluso nos limitamos a encogernos de hombros convencidos de que 'no podemos hacer nada'[1].

La falta de respuestas matizadas ante la globalización posee unas raíces muy profundas que se extienden por toda la red cultural y tecnológica que nos mantiene informados a la vez que instalados en la pasividad. Todo ello influye en la forma en que los medios de comunicación nos presentan la información, en la manera en que nos interrelacionamos en un mundo desterritorializado así como en los cegadores deseos originados y satisfechos por el consumismo global. Fundidos en el emocionante pero abrumador abrazo del capitalismo ultrarrápido recurrimos a veces al fundamentalismo antagónico en nuestra búsqueda de una reflexión crítica. Para mí, el dilema se puso de manifiesto en un fascinante encuentro de ocho días en el que participaron iniciativas de artistas y asociaciones culturales independientes bajo el título 'Community and Art' en el marco de la cuarta 'Bienal de Gwangju' de 2002[2]. Como promotor del encuentro había albergado la esperanza de que la infinita posibilidad de intercambio social

diera lugar a una nueva visión, pero, en cambio, llegamos a un punto muerto, aunque constructivo.

En el momento en que alguien dijo que 'la globalización era nefasta' sonó una alarma en cada uno de nosotros. Ya bien entrada la noche, cuando la discusión comenzó a animarse, nos separamos por grupos lingüísticos. Los coreanos conversaron entre ellos antes de presentar un resumen traducido y los que hablaban inglés esperaban o pasaban de la lengua dominante al danés, bahasa indonesia, polaco y de vuelta al inglés. Los participantes discutieron sobre quiénes pertenecían más al 'tercer mundo', quiénes estaban más oprimidos y más dominados por gobiernos no elegidos o corporaciones internacionales que practican economías de bajo coste social a consecuencia de la globalización. La idea de que un proceso económico puede ser irremediablemente malo había estado planeando sobre el discurso, pero lo asombroso era que se afirmara con tanta claridad. Si la globalización resultaba de verdad tan negativa ¿cómo se explicaba que estuviéramos allí debatiéndola? Porque, en realidad, esa maraña de elementos económicos, sociales, políticos y culturales conectados entre sí que denominamos 'globalización' era la razón de ser de aquella reunión. ¿Acaso no éramos nosotros tanto sus benefactores como sus víctimas?

Esa señal de alarma que se activó en un encuentro de grupos culturales pone al descubierto el problema que ha de afrontar todo el que procure no incurrir en descripciones fundamentalistas de la cultura y su identificación con una nación o una comunidad determinadas: ¿cómo atacar al monstruo de la globalización si uno depende aún de las posibilidades que ofrece? Esta pregunta no tiene fácil respuesta, puesto que no existe ninguna trampa ideológica que nos libre de la necesidad de elogiar y tratar continuamente con los mecanismos que desearíamos ver transformados. Es un error afirmar que dichos mecanismos son malos en sí. Lo único que podemos hacer es estudiar su aplicación en cada caso, determinando quién gana y quién pierde, por qué y en qué forma, para luego actuar en consecuencia. En resumen, debemos intercambiar experiencias globales a pequeña escala y preocuparnos por las microacciones correspondientes, a menos que pretendamos regresar a la cómoda protección de las ideologías de derechas o izquierdas tan empeñadas en decirnos quiénes somos y qué tenemos que pensar.

Los proyectos de grupos de artistas como los que se presentaron en Corea

o los que se organizan en el contexto de la RAIN Artists' Initiatives Network se mueven en esa zona poco definida, donde el enfoque local se interpreta a la luz de las condiciones globales. RAIN es una red de iniciativas de artistas independientes diseñada por antiguos estudiantes de la Rijksakademie de Amsterdam que ha llegado a su pleno desarrollo en los últimos años. La Rijksakademie como tal constituye un extraordinario laboratorio para seguir de cerca los efectos de la globalización económica y cultural. Surgida prácticamente de la nada hace 10 años, marca el camino con este programa genuinamente internacional para artistas. Le llegan solicitudes y residentes de todo el mundo. Tanto es así que entre los matriculados más recientes figura tan sólo un europeo en las cuotas para 'alumnos no neerlandeses'. Esta variopinta mezcla global está perdiendo su rasgo exótico. En la Rijksakademie, y espero que en otros muchos lugares, se ha convertido en una tendencia cultural común que activa el proceso que Ulrich Beck, entre otros, definió como 'cosmopolitización' o fomento activo del cosmopolitismo[3].

El concepto de cosmopolitismo entraña numerosas connotaciones peligrosas. Podría sugerir un relativismo posmoderno en el que todos los valores son iguales siempre y cuando se tenga acceso a la información global. Del mismo modo podría referirse a una élite de orientación internacional cuya red cultural proporcionase un circuito de evaluación global. Desde luego se trata de amenazas reales, pero la cosmopolitización desde abajo que se desarrolla en la Rijksakademie funciona con atención a la ética, las diferencias, el intercambio real y la oportunidad de compartir. Siempre en relación con el mismo concepto se ha llegado a afirmar en términos anglo-americanos que un cosmopolita 'no insiste en que todos los valores son iguales, sino que hace especial hincapié en el hecho de que los individuos y los grupos son responsables de las ideas que profesan y de las acciones que emprenden. No es alguien que renuncie a las obligaciones –de un modo irresponsable–, sino que es capaz de articular así su naturaleza como sus consecuencias para aquellos que se atienen a unos valores diferentes'[4]. Aunque no podamos perder de vista la posibilidad de que el ser cosmopolita sea una versión inteligente del 'imperialismo con rostro humano', éste es uno de los pocos instrumentos descriptivos que tenemos a nuestro alcance para caracterizar una condición de intercambio cultural distinta al bilateralismo del Estado nación o la globalización del mundo empresarial.

Podemos aceptar, aunque con ciertas reservas, el término de cosmopolitismo, sobre todo si se emplea en plural, pero seguimos con la duda de cómo se hace realidad a través de las iniciativas y grupos de artistas independientes. Existe gran número de estudios sociológicos sobre la dinámica de grupos, siendo la principal conclusión que a lo largo del tiempo los grupos acostumbran a adoptar unos comportamientos determinados. Una de las trampas es que intentan salvaguardar su cohesión interna mediante la identificación y la difamación de enemigos externos. Otra táctica consiste en elevar algunos textos o puntos de vista a verdades absolutas. Si el mejor de los cosmopolitismos se caracteriza por los principios de apertura e intercambio puede que los grupos se hallen en el extremo opuesto. Sin embargo, los diferentes estudios sociales también admiten que los grupos desempeñan un papel imprescindible en la sociedad. Activan un fuerte mecanismo de acción y reacción del que el individuo por sí solo no es capaz.

En el mundo del arte, la dinámica de grupos se topa constantemente con estos desafíos, del mismo modo que los artistas de fuera de los países desarrollados se ven obligados a afrontar la amenaza y la promesa de la globalización. Sin duda los grupos artísticos no occidentales correrán más riesgos y tendrán que salvar más escollos si abren el diálogo con Occidente, pero la alternativa del aislamiento es aún más desalentadora. Con un poco de optimismo podemos apercibirnos de que el diálogo está dando frutos a ambos lados de la línea divisoria del desarrollo económico. Para ello es importante que el arte logre pensar en términos comerciales diferenciados. En el seno de RAIN queda patente que no se trata únicamente de un proceso en el que los incluidos aprenden de los excluidos. En los intercambios de grupo que se han llevado a cabo en Buenos Aires, Yakarta, Mumbai, Durban y Bamako el ideal de un intercambio colectivo verdaderamente cosmopolita se cumple plenamente. De este modo, cabe la posibilidad de que algunas parcelas del mundo del arte se conviertan en espacios sociales donde se pongan a prueba propuestas para un modelo de conducta cultural y social de dimensión mundial. De ser cierta esta hipótesis, tendría numerosas repercusiones potenciales.

La propuesta de que estas iniciativas locales e independientes a pequeña escala entren a formar parte del camino a seguir en el marco de la globalización puede parecer absurda, o al menos se puede tener la impresión de que, de esta forma, se privilegia una actividad

que intenta en todo momento ser fiel al sistema, pero (posiblemente) es ahí donde está su fuerza potencial. En todas las iniciativas que he conocido en el contexto de RAIN, así como en la mayoría de los proyectos ajenos a esta red, se han buscado métodos para poner en tela de juicio las actuales condiciones sin acudir a la crítica abierta practicada por los manifestantes antiglobalización, negándose a confiar únicamente en el poder de la expresión personal e individual al estilo del arte clásico. En lugar de ello, los proyectos optan por la vía del debate, el diálogo y el 'juego' tangible con los mecanismos propios de la globalización, lo cual les asegura, para empezar, un asiento en la mesa, aunque sea en un segundo plano. Los grupos están comprometidos con sus comunidades locales y con los actores sociales individuales que las integran, promoviendo cambios en las relaciones sociales y económicas a través del arte. Este contacto íntimo con un ambiente determinado actúa como antídoto contra la tendencia a la utopía del arte de nuestros días. Las utopías son peligrosas por diversas razones, no sólo cuando se hacen realidad sino también en su estado virtual, ya que conducen con demasiada frecuencia a una falta de compromiso con la situación existente. Por otra parte, existe el riesgo de que se otorgue un sesgo romántico a lo local, siendo los actores autóctonos los únicos en poder actuar con legitimidad en el ambiente inmediato. Esta tendencia debe ser atenuada mediante un intercambio global entre diferentes localidades basado en el reconocimiento del pluralismo y el fomento de la reflexión crítica. Es lo que se hace en una red como RAIN que, cuando menos, permite aprender de las experiencias de los demás, independientemente del lugar de origen, al tiempo que estos nuevos conocimientos son adaptados conscientemente a las condiciones locales.

En consecuencia, el sistema de producción artística comienza a contar con el potencial necesario para adquirir carácter genuinamente cosmopolita en el buen sentido de la palabra. Todo ello en un orden mundial carente de instituciones cosmopolitas y de medios destinados a promover el sentido cosmopolita del ser humano mediante instrumentos políticos tradicionales. La globalización no consigue acabar con las presiones estructurales a las que se ven sometidos los individuos para comportarse de conformidad con el sistema del Estado nación y la identidad cultural nacional, a la vez que administra los flujos económicos en su propio interés. Sólo tenemos que fijarnos en la tenacidad con que los Estados nación, a menudo efímeros,

se aferran al poder y a la formación de la identidad personal, ya sea en Europa, Asia o África, para hacernos una idea de cuán lejos está aún el ideal de la globalización realmente democrática. Ante estas circunstancias, quizás no resulte demasiado absurdo que ideemos (y, por tanto, creemos en parte) el ambiente cultural como el lugar adecuado para una experimentación global abierta, tolerante e imaginativa. Es cierto que estas iniciativas suelen ser muy frágiles, ya que dependen de las subvenciones estatales. Sin embargo, al combinar el enfoque local con el interés por la red global, sin favorecer ninguno de los dos componentes, pueden introducir una nota discordante en el excesivamente fluido proceso de globalización empresarial, sin que por ello tengan que dar rienda suelta al reflejo reaccionario manifestado en el encuentro de Corea. Estos espacios están ya comprometidos y forman parte del 'nefasto' proceso de globalización, pero tal vez sea ésa su ventaja.

Notas
1. Tal y como ha dicho Giorgio Agamben respecto de los medios de comunicación italianos: 'Una de las leyes no tan secretas de la espectacular sociedad democrática en la que vivimos dicta que, cuando el poder entra seriamente en crisis, el mundo mediático se desvincula del régimen del cual forma parte integrante a fin de encauzar y administrar el descontento generalizado por temor a que se torne en revolución. (…) basta con anticiparse no sólo a los hechos (…) sino también a los sentimientos de los ciudadanos expresándolos en la portada de los periódicos antes de que se transformen en gestos y discursos, para que a partir de ese momento puedan circular y crecer a través de conversaciones diarias e intercambios de opiniones'. Giorgio Agamben, *Means without End – Notes on Politics*, Minneapolis: University of Minnesota Press, 2000, p. 125.
2. El encuentro, que tuvo lugar en el Pool Art Space and Yongeun Museum en Seúl, fue organizado por Forum A como parte de la 'Bienal de Gwangju' de 2002. Participaron los siguientes grupos de artistas e iniciativas independientes: Cemeti Art House, Yogyakarta; Flying City Urbanism Group, Seúl; Foksal Gallery Foundation, Varsovia; Hwanghak-Dong Project, Seúl; Plastique Kinetic Worms, Singapur; Project 304, Bangkok; Protoacademy, Edimburgo; ruangrupa, Yakarta; Seoul Arcade Project, Seúl; Superflex, Copenhague; University Bangsar Utama, Kuala Lumpur. La reunión está documentada en una publicación de la Bienal de Gwangju y Forum A, así como en la página web http://www.foruma.co.kr/workshop.
3. Véase Ulrich Beck, *World Risk Society*, Cambridge: Polity Press, 1999.
4. Anthony Giddens, *Beyond Left and Right*, Cambridge: Polity Press, p. 130. Tengo serias dudas acerca de las reivindicaciones

de los filósofos políticos que abogan por la 'tercera vía', pero creo que su postura asertiva y pro occidental permite recuperar el concepto de 'cosmopolitismo'.

Preguntas, respuestas, comentarios y aseveraciones a partir de los debates celebrados durante el encuentro de Yakarta en 2002

¿Cuál puede ser el papel de los artistas en el desarrollo de sociedades en transición?

Respuesta de: Centre Soleil, Malí
Tal y como demuestra la historia del arte, los artistas han desempeñado un importante papel en el desarrollo sociocultural de su entorno, e incluso en la evolución de la humanidad.
Se ha afirmado a menudo que, al igual que cualquier otro fenómeno, el arte bombardea la imaginación con una plétora de interrogantes acerca de la realidad de la existencia. Pues bien, los artistas se han servido de este hecho para actuar sobre la conciencia de la gente, denunciando los casos de dictadura y mala gestión.
Basta con nombrar algunos ejemplos recientes para hacerse una idea del lugar que ocupan los artistas en el desarrollo social. La mayoría de las exposiciones, obras de teatro y conciertos organizados en Malí entre 1989 y 1991 giraban en torno a temas que condenaban la dictadura y exhortaban a la población a promover el cambio. Estas acciones condujeron a una crisis de conciencia que desencadenó una revuelta popular. Diversos artistas participaron en este movimiento, entre ellos Ousmane Sow, Abdoulaye Konaté, Ismaël Diabaté.
Otro ejemplo es el de Centre Soleil d'Afrique que, a través de sus actividades, está contribuyendo de forma significativa a que se produzca un cambio en la mentalidad artística, al tiempo que insta a las autoridades de Malí para que instauren una verdadera política de fomento del arte y la cultura. A mi juicio, los artistas son ante todo los portadores de la amistad, unidad, solidaridad y hermandad dentro de la sociedad.

Respuesta de: ruangrupa, Indonesia
Los artistas no promueven cambios por sí solos, sino que, como parte integrante de la sociedad, también forman parte del cambio. Por otra parte, es cierto que disponen de un espacio autónomo. Del mismo modo que los intelectuales y los académicos, los artistas deben encargarse de identificar

problemas y fenómenos surgidos en la sociedad y proponer reflexiones, ideas y perspectivas nuevas, no con objeto de facilitar o formular soluciones –o, en este caso, una 'nueva' identidad–, sino para abrir, explorar, animar e intervenir en un mayor número de canales discursivos susceptibles de mantener viva la dialéctica social.

Comentario de: Open Circle, India

Recientemente, Malí e Indonesia han pasado por una época de gran agitación. Tal vez los artistas desempeñaran en todo ello un papel de máxima trascendencia. No cabe duda de que son capaces de contribuir a los cambios sociales. Prueba de esto es que los mandatarios recelan de los artistas. Los poderes dictatoriales y fascistas imponen la censura para silenciar a los artistas de su propio país por miedo a que inciten a las masas. En otros lugares, las fuerzas imperialistas y las empresas transnacionales y multinacionales buscan el apoyo de los artistas de los países en los que despliegan sus actividades. Intentan seducirlos con el arma cultural de la amistad, ofreciéndoles publicidad, exposiciones y financiación. ¡Si no fuera por estas astutas tentaciones lucrativas que desvían la atención de los artistas, éstos podrían haber desempeñado su 'hipotético papel de máxima trascendencia' en otras situaciones y otros lugares del mundo!

¿Cuál es la relación entre la autoría de un artista inidividual y el proceso de trabajo colectivo?

Respuesta de: el despacho, México
Sería poco razonable sugerir que la autoría de un colaborador individual es anulada por la dinámica del proceso de trabajo colectivo o que la autoría individual es sacrificada por completo en beneficio del interés colectivo. Aunque en algunas circunstancias la autoría individual pueda ser cuestionada es deseable que en el marco de la dinámica del trabajo se encuentre una fórmula que permita reconciliar las posibles diferencias. Ello implica que se reconozca su existencia y que se haga todo cuanto sea posible para lograr que se pongan al servicio de un destino común.
Si bien es cierto que el trabajo puede verse enriquecido por la concurrencia de diferentes perspectivas y enfoques también lo es que este método entraña algunas dificultades. Ahora bien, si este proceso genera una situación en la que la autoría individual se funde y se fusiona, de tal modo que los colaboradores ya no recuerdan de quién fue la idea, se ha logrado algo importante: la capacidad de verse a sí mismo como una parte determinada pero poco significativa de un engranaje superior.

Respuesta de: Matthijs de Bruijne, Países Bajos

–¿Qué tal tu trabajo?–pregunté.
–Muy bien–replicó la artista, enumerando todas las exposiciones que había celebrado durante el último año.
–Oh–dije.
–Para que veas–exclamó con entusiasmo–. El año que viene….
Pero en ese momento yo estaba buscando ya a otra persona con quien hablar. La artista añadió que si tenía interés por conocer todos los detalles podía visitar su página web. De pronto dejó de hablar y me observó con una mirada inquisitiva.
–Ajá–exclamé–. En realidad lo que me interesa no es esto sino tu obra.
Me encanta: la artista en cuestión es un genio y sus obras son maravillosas. Debo decir que, personalmente, siento más interés por la obra que por el autor o la autora de la misma. No me importa lo más mínimo si el artista es un progre de Londres o un niñato occidentalizado de la clase alta de Kuala Lumpur. Lo que me intriga es la obra, que se inspira en el entorno en que trabaja su autor.
Aquí estamos ante un concepto bastante flexible y vago. ¿Se refiere al círculo de amigos del artista, a la cultura del país en que vive o a la situación socioeconómica de su familia?
En todo caso, no existen grandes diferencias entre una obra individual y una obra colectiva. A fin de cuentas, un genio individual no puede prescindir de la interacción con el grupo. El artista individual está expuesto a la influencia del grupo, sustrae de él los ingredientes necesarios y tiene contra qué o contra quién reaccionar. Además, con demasiada frecuencia hay alguien a mil kilómetros que una semana más tarde hace exactamente lo mismo. ¿Coincidencia?
(Matthijs de Bruijne, artista, residente de la Rijksakademie 1999/2000)

Comentario de: Trama, Argentina

Los proyectos que se basan en una estructura colectiva explícita y no son fruto de una iniciativa individual sino del intercambio de diferentes motivaciones personales tienen su origen en el hecho demostrado de que algunas preguntas sólo obtienen respuestas si se formulan en grupo, no en solitario. La autoría de todo proyecto artístico está directamente relacionada con el grado de responsabilidad asumido por un artista individual o un grupo de artistas sobre distintos aspectos del mismo. Si estas responsabilidades se comparten también se comparte necesariamente la autoría. Durante el proceso de trabajo colectivo estas responsabilidades pueden o bien pasar de un colaborador a otro de acuerdo con el papel que cada uno desempeñe en el proyecto, o bien repartirse entre todos a partes iguales, dependiendo de los requisitos o posibilidades inherentes al trabajo. De todos modos, a lo largo del proceso la suma de las contribuciones de cada individuo al proyecto colectivo genera una entidad autónoma. La idea de autoría que cada cual reclamará respecto al proyecto común, en un intento de validar su pertenencia al grupo más que para exigir un reconocimiento personalizado, radica precisamente en el grado de identificación de cada miembro de esta entidad con el proyecto y en la intensidad del compromiso adquirido.

¿Cómo pueden los conceptos artísticos contemporáneos enriquecer el desarrollo de la artesanía y viceversa?

Respuesta de: Centre Soleil, Malí
EArte contemporáneo y artesanía: estas dos disciplinas suelen confundirse en la concepción artística de Malí. En primer lugar, hay que tener claro el significado de ambas actividades: arte contemporáneo equivale a representación, transformación o ingenioso montaje de imágenes, objetos o simples cosas existentes a las que se pretende dar una nueva dimensión en un nuevo contexto; en tanto que por artesanía se entiende una representación creativa en serie o una imagen, objeto o cosa existente que se utiliza con fines comerciales.
Pese a sus diferentes matices, los dos conceptos pueden enriquecerse mutuamente. En Malí la mayoría de los artesanos se inspira en el arte contemporáneo para mejorar sus creaciones artesanales. Las esculturas en madera y en metal ilustran este intercambio a la perfección. Del mismo modo, en el caso del diseño textil que se conoce con el nombre de Bogolan el concepto artesanal de esta técnica ha contribuido a la creación del Bogolan contemporáneo.

Respuesta de: Pulse, Sudáfrica
En el Oxford English Dictionary figura como primera acepción de la palabra *craft*, que se utiliza para hacer referencia a la artesanía, habilidad u oficio que requiere esa habilidad.
Tal vez se eche en falta una definición más clara. La propia habilidad de realizar algo hermoso es considerada como una forma de arte (por ejemplo, se puede decir de un objeto que es de bella factura - beautifully crafted).
El término hace asimismo alusión a la producción de artefactos que desempeñan una función específica en una cultura o tradición determinada.
Este uso no concuerda con las nociones comerciales según las cuales los objetos

son fabricados fuera de su paradigma cultural con fines meramente económicos (explotación financiera).

Imagino que los artistas contemporáneos podrían incorporar algunos aspectos de las 'técnicas' artesanales, también conocidas como artes menores, a la producción de sus obras artísticas, confiriéndoles una dimensión conceptual. Incluso cabe la posibilidad de que las obras contemporáneas parodien las artes menores, incluyendo un comentario social acerca de nuestra forma de percibirlas o afrontarlas. Por otra parte, los artesanos pueden beneficiarse del contacto con un productor de arte contemporáneo para dar a conocer sus obras a un público diferente, al tiempo que este intercambio puede contribuir a la sublimación del proceso artesanal asegurándole un mayor aprecio. La mayoría de las actividades artesanales son relegadas al terreno de las curiosidades o lo comercial. Por eso mismo, al quedar integrada en una obra de arte contemporánea la dimensión artesanal podría apreciarse por su valor intrínseco. Posiblemente el escenario ideal se caracterice por unas relaciones simbióticas en las que las jerarquías de poder hayan sido sustituidas por una interacción recíproca que aporte beneficios a ambas partes. Se trata sin duda de un tema complejo y delicado que puede dar lugar a debates interminables. Lo cierto es que necesitamos definiciones unívocas para evitar malentendidos y disputas.

Comentario de: Sophie Ernst, Países Bajos

Al proceder de dos entornos culturales específicos, las dos respuestas hacen hincapié en diferentes aspectos del problema.

No cabe duda de que la interpretación de la actividad artesanal depende de las circunstancias culturales. En los Países Bajos, el término tiene una connotación historicista (*volkskunst* = arte popular o folclórico), pero se refiere asimismo a la habilidad profesional del artesano (*ambacht* = oficio).

El equivalente actual de esta última acepción (industrial) es el diseño. La influencia del arte popular es mínima. Sin embargo, en Malí, donde la creciente urbanización y la destacada presencia de la cultura indígena son dos factores influyentes, la artesanía constituye una importante fuente de ingresos, al tiempo que los objetos artesanales continúan cumpliendo una función cultural. La interacción con el arte contemporáneo puede servir para reflejar la herencia cultural nacional. Por otra parte, se podrá proceder a la creación de productos artesanales con un valor comercial más elevado (por ejemplo, diseño contemporáneo).

Pulse describe una situación totalmente distinta. Crear una conciencia a favor de la artesanía mediante la incorporación de una dimensión artesanal en el arte contemporáneo significa crear una conciencia a favor de los artesanos y su cultura. De esta forma, el arte se convierte, a mi parecer, en un método de investigación antropológica. El futuro de la artesanía está en la evolución hacia el diseño industrial. Nos dirigimos inexorablemente hacia el proceso de producción industrializado.

El atractivo de algunos tipos de diseño textil Bogolan reside en la repetición, no en la copia exacta de las formas y motivos. En Pakistán, donde trabajo actualmente, la impresión con bloques de madera está cediendo el paso a la serigrafía.

Como es lógico, el valor estético se pierde en la producción industrial, pero es ahí donde puede intervenir el arte.

(Sophie Ernst, artista, residente de la Rijksakademie 1999/2000, actualmente profesora ayudante en la Escuela de Artes Visuales de Lahore, Pakistán)

¿Es posible traducir un lenguaje visual cargado de connotaciones culturales? ¿Puede el arte ligado a eventos específicos propios de una historia local ser traducido y ser interpretado por públicos inmersos en otros contextos?

Respuesta de: Centre Soleil, Malí

¿Cómo puede un artista que trabaja principalmente con connotaciones culturales de su país hacerse entender por un público más amplio? En términos prácticos, resulta difícil que a ese artista se le entienda en otro entorno si su obra de arte se limita al marco histórico de su país. No obstante, el lenguaje del arte visual permite al artista trasladar objetos o signos culturales locales a otro contexto diferente de su significado etimológico. Puedo poner un ejemplo personal. He utilizado a menudo los signos gráficos denominados 'ideogramas' por razones meramente estéticas, con objeto de expresar la idea de movimiento.

Dicen que el arte es universal. ¿Acaso viene a significar que no hace falta conocer el significado de una obra para comprenderla?

Respuesta de: Trama, Argentina

Todo lenguaje visual entraña connotaciones culturales y el arte está siempre y en cada caso referido a eventos específicos anclados en una historia local y un contexto determinado. Por eso la traducción es inherente al arte, del mismo modo que los malentendidos son inherentes a la traducción y, por tanto, también al arte. 'El malentendido existe siempre que dos cosas hetero-

géneas se encuentran, por lo menos cuando se trata de cosas heterogéneas que tienen una relación; de otra manera, el malentendido no existe. Se puede decir que como base del malentendido hay un entendimiento, es decir la posibilidad de entendimiento. Si hay imposibilidad a ese respecto el malentendido no existe. Por el contrario, con la posibilidad del entendimiento el malentendido puede existir, y desde el punto de vista dialéctico es cómico y trágico a la vez'. Este razonamiento es una cita textual de Kierkegaard, mencionada en su día por Victoria Ocampo, escritora y traductora argentina, y extraída de un libro de Beatriz Sarlo, escritora y crítica literaria, argentina también, que recoge la cita de Ocampo 47 años después[1]. Cada vez que el texto es citado por un autor –me incluyo a mí misma– éste lo manipula a su conveniencia para validar su propio punto de vista insertándolo en el contexto deseado. Posiblemente esta misma operación de apropiación y legitimación se lleve a cabo en el arte y en el lenguaje visual, que no están exentos del sello que les imprimen las particularidades del contexto en el que fueron concebidos, incluso en sus manifestaciones más formales. Pero es en estas particularidades donde se encuentra la particular voluntad de entendimiento, el deseo de identificación a la vez que la necesidad de diferenciación, y es a partir del deseo de dar visibilidad a esta pulsión y no del deseo de anularla que surge la necesidad de hacer arte.

Nota

1. Beatriz Sarlo, *La máquina cultural. Maestras, traductores y vanguardistas*, Buenos Aires: Editorial Planeta Argentina, 1998, p. 148.

Comentario de: Praneet Soi, India

Las interesantes reflexiones de Trama y Centre Soleil acerca del problema de la traducción del lenguaje visual de un contexto a otro ponen de manifiesto que se trata de una tarea harto difícil. Trama define la aparición de malentendidos como la manifestación del deseo de diálogo. Dicho de otro modo, reserva un espacio para los malentendidos en el contexto de la traducción. Tal vez este uso positivo del malentendido dentro del lenguaje visual pueda ser aplicado a partir de la sugerencia de Centre Soleil, que propone que el artista utilice objetos o signos culturales de su país en un contexto diferente al significado etimológico de los mismos. La obra del artista Anish Kapoor constituye un buen ejemplo de ello. En sus esculturas logra combinar la sensibilidad oriental por los materiales con el aprecio occidental por las formas. Al examinar los matices de las referencias culturales deberíamos detenernos brevemente en el funcionamiento de

los medios.

Es en ese campo donde está surgiendo un lenguaje visual que se mueve en dirección a la desaparición de la necesidad de traducción. Esta tendencia explica la proliferación de imágenes aparentemente similares o incluso idénticas en todo el mundo. Es un espectáculo que nos permite vislumbrar la absoluta inevitabilidad de la necesidad de traducción, ya que son precisamente los mecanismos de la traducción los que confieren al lenguaje, ya sea visual o no, su vitalidad y su diversidad.

Este fenómeno plantea un interesante problema para el arte y sus practicantes, el de la participación crítica. No olvidemos que la producción artística se justifica y, por tanto, se contextualiza a través de su compromiso con la cultura. Si los artistas desean abrir un diálogo con la cultura deben decidir de antemano cuál va ser el alcance de las negociaciones.

La calidad de este diálogo es determinante para llegar a un entendimiento específico de la obra de arte, al tiempo que refleja el entorno del artista, ya que éste comenta los elementos globales y locales dentro de su territorio de trabajo. Es a través de este repertorio de comentarios que el artista se manifiesta y se hace visible más allá de las restricciones geográficas.

(Praneet Soi, artista, residente de la Rijksakademie 2002/2003)

Las obras de arte socialmente comprometidas y basadas en historias personales individuales no deben distribuirse a través de los medios de comunicación de masas a fin de proteger al individuo.

Respuesta de: el despacho, México

En esencia todo arte es 'social': es el resultado de fenómenos sociales observables de los cuales todos los artistas forman parte. El arte no puede 'adquirir su significado' a través del uso de historias personales individuales más que a través del uso de una historia colectiva. Su significado se deriva en primer lugar de aquello que lo genera. A sabiendas de que una obra de arte que versa abiertamente sobre un tema social se califica a veces como arte 'social', cabe preguntarse quién le otorga ese calificativo. Parece ser que esta etiqueta se pone con mayor facilidad a obras dedicadas a un fenómeno propio de una zona periférica ('este' o 'sur'), en tanto que obras similares desarrolladas en torno a temas surgidos en regiones no periféricas ('norte' u 'oeste') suelen considerarse 'arte' sin más[1].

El deseo de 'proteger al individuo', además de ser excesivamente patriarcal, suscita las siguientes preguntas.

¿Contra qué hay que proteger a ese individuo? ¿Por qué debemos dar por supuesto que el individuo ignora las implicaciones? Y por último: ¿cuáles son esas implicaciones?

¿Le vendría mejor a ese individuo que el material se exhibiera únicamente en museos, galerías o ciclos de conferencias? Al preguntarle por qué había consentido en compartir su historia, Tita[2] expresó su deseo de informar a la gente, y en especial a los patronos, acerca de las peripecias sufridas por las empleadas domésticas como ella. Es poco probable que ella necesitara 'ser protegida' contra esa posibilidad. Además, es dudoso que hubiera querido participar si hubiera creído que su historia quedaría encerrada en un museo o que le hubiera interesado saber que su experiencia ha alimentado un debate sobre la ética del 'arte social'.

Notas

1. El hecho de que un individuo intente 'dar sentido' a su obra (¿que, de lo contrario, no tendría sentido?) aprovechando una historia personal individual de otra persona resulta de por sí inquietante. Si encima se atribuye la idea como artista y se dispone a distribuir este producto de autor a través de los medios de comunicación de masas podemos decir que el susodicho individuo da prueba de un comportamiento muy discutible e incluso absolutamente arrogante.

2. Tita es uno de los personajes de los documentales realizados por el despacho en el marco del proyecto titulado *Six Documentaries and a Film about Mexico City*. Véase p. 137-144.

Respuesta de: Open Circle, India

La incorporación de historias personales individuales a una obra de arte social implica toda una serie de responsabilidades y obligaciones éticas. En lugar de hablar por el otro, el artista debe interpretar la situación del protagonista a partir de su propia condición. Es fundamental que el artista sea muy claro con respecto a las cuestiones enfocadas de forma intencionada o por alusión.

Si existen desigualdades entre el artista y el protagonista, ya sea en el ámbito económico, social, cultural, educativo o político, la responsabilidad es aún mucho mayor.

En caso de que la biografía se convierta en película el protagonista ha de ser informado del argumento de la misma y debe mostrar su conformidad con el uso de las secuencias y la versión editada. Además, ha de tener conocimiento de las implicaciones que la película puede tener para su vida como consecuencia de la distribución masiva. En muchos casos, la expectativa de la fama y otras ambiciones desmesuradas fuertemente arraigadas en el analfabetismo impiden que los protagonistas tomen las decisiones necesarias o veten

el producto final.

Al utilizar y distribuir a través de los medios de comunicación confesiones en primera persona o relatos en torno a comunidades discriminadas o víctimas de la violencia, donde los protagonistas siguen expuestos a tribulaciones, se corre el riesgo de que el suplicio continúe, aun cuando con ello se pretenda sensibilizar a la opinión pública o garantizar que se haga justicia.

Comentario de: Pulse, Sudáfrica

Me imagino que no se trata de criticar o definir lo que puede significar el término 'social' según el contexto en que aparezca, sino de estudiar la responsabilidad del promotor de este tipo de proyectos en relación con los protagonistas de los mismos. Para mayor seguridad conviene admitir de entrada que en el contexto de esta discusión el protagonista se halla fuera de la disciplina en cuyo marco se elabora el proyecto. De este modo, salta inmediatamente a la vista que estamos ante una relación desigual en la que el protagonista puede ser explotado sin que sea consciente de ello. Esto no quiere decir que sea siempre así, pero es una posibilidad a tener en cuenta. El hablar por boca del otro es una problemática que se ha convertido en el mantra del posmodernismo. Donde las comunidades marginadas han de relatar su historia a la fuerza, sólo porque con anterioridad otros hablaron por ellos y porque nunca han tenido la oportunidad de participar en ninguna discusión.

En este contexto discutir no equivale a dejar que hable el protagonista, sino a hacer que tome conciencia del contexto de discusión, de modo que su voz sea escuchada y relevante. A mi modo de ver, el problema no está en la distribución masiva, sino en la propagación de la ideología de un individuo que en realidad no comprende lo que está sucediendo.

¿Cómo se puede poner en marcha una auténtica cooperación cultural?

Respuesta de: Trama, Argentina

En cualquier relación bilateral o multilateral, la primera forma de cooperación posible se fundamenta en la certeza de que el otro está ahí y que muestra un grado de interés y deseo que nos permite presentir que hay una realidad común. Esta realidad común no existe de antemano, ni es explícita, sino que reside en la intención del proyecto de cooperación. Corresponde a los socios del proyecto dilucidarla.

En la cooperación surge inevitablemente un lenguaje común. Cada una de las partes aporta a través de sus acciones una traducción diferenciada de este lenguaje común, que expresa el lugar

compartido.

La realidad compartida y el lenguaje que se desprende de ella no pueden existir sino ante la promesa del profundo reconocimiento de las necesidades del otro. Este reconocimiento no es más que un espejo para observar la diferencia de uno mismo. El reflejo sólo se produce si se suspende la identidad para dejar paso al momento de aprendizaje e intercambio.

La suspensión de la identidad es el punto cero. Es lo que hace posible que las diferencias económicas y tecnológicas así como el binomio centro-periferia dejen de contribuir a la determinación de una perspectiva estratificada, que obstaculiza toda movilidad diferente. Dicho de otro modo, los proyectos de cooperación intercultural se oponen por definición a una imagen totalitaria que se impone de manera violenta, y donde las identidades están vinculadas a modelos y articulaciones que les niegan toda posibilidad de transformación y acción creativa, condenándolas a una actitud meramente pasiva y de supervivencia.

A partir de ese momento el proyecto de cooperación se convierte en un hábitat. Cada cual construye una casa ligeramente diferente de la de los demás, pero en esencia todas ellas son iguales: casas abiertas a todo el mundo.

Respuesta de: ruangrupa, Indonesia
ruangrupa divide la pregunta en dos. ¿Cómo pueden la cooperación y el intercambio entre culturas hacerse realidad a través de un proyecto? ¿Cómo puede un proyecto o un proceso/concepto artístico crecer a través de la cooperación intercultural?

Esta situación se da cuando representantes de diversos entornos culturales colaboran entre ellos para alcanzar un objetivo común, siendo cada uno de ellos consciente de las circunstancias y la manera de pensar de los demás y estando dispuesto a aceptar las diferencias, aplicarlas en la obra y arreglárselas para que el proyecto salga adelante. Puede decirse, pues, que la colaboración actúa como instrumento o incentivo para el intercambio cultural, al ser concebida a propósito como una plataforma destinada a transferir el intercambio. En este sentido el contexto es muy importante. Debe ser identificado para poder trazar la línea de las diferencias. La identificación del contexto no consiste únicamente en recabar información sino también en vivir las experiencias específicas propias del entorno.

En mi opinión, intercambio es a la vez apertura y compromiso. Se trata de tener en cuenta las necesidades y deseos de cada cual (y de estar preparado para dejar algunas cosas por el camino) y de otorgar algún poder al otro. Obviamente, es fundamental que

ambas partes respeten las reglas del juego. Por lo demás, la colaboración ha de aplicarse de forma horizontal para garantizar que todos los socios tengan los mismos derechos.

Comentario de: el despacho, México
Aunque el concepto de un espacio carente de identidad/identificadores revista valor filosófico como punto de partida ideal para el desarrollo de un razonamiento, hay que preguntarse hasta qué punto es probable que tal vacío exista. Tanto más cuanto que, a falta de alternativas, la dinámica de la cooperación denominada 'intercultural' se basa en la noción de diferencia entre grupos o individuos cuyas diferentes identidades son precisamente los factores que desencadenan el intercambio. Sin embargo, ni siquiera una conciencia supuestamente mayor de los sistemas de intercambio contextual, idiosincrático o personal ofrece garantías para que las sutiles pero importantes ideas preconcebidas que alberga cada parte se desvanezcan. La conciencia de que existen diferencias esta implícitamente presente en la propia noción de cooperación intercultural, aunque no conduce por sí misma a un proceso horizontal. ¿Por qué no nos preguntamos más bien de dónde viene el deseo de cooperar más allá de los límites interculturales, en lugar de intentar ignorar las diferencias o poner énfasis en la identificación de posibles similitudes o divergencias (que, por otra parte, son factores conocidos de antemano)? Ello nos permitirá tomar deliberadamente conciencia de las razones que nos llevan a implicarnos en un intercambio de esas características. Trabajar honestamente con esos motivos, dejando que actúen como fuerza propulsora de nuestro acercamiento al otro. Entender que la razón por la que entramos en terreno ajeno o invitamos a forasteros a que conozcan nuestro propio entorno radica precisamente en el hecho de que existe un espacio extraño o desconocido. Reconocer que, una vez concluido el proyecto de cooperación, ese terreno no nos resultará más familiar o conocido, sino tan sólo un poco más próximo.

Las iniciativas promovidas por artistas deberían mostrarse reacias a la participación en actividades resultantes del activismo institucional.

Respuesta de: Trama, Argentina
Lo que está en juego en el impulso que lleva a los artistas integrados en Trama a proponer a su comunidad una iniciativa de base colectiva es la necesidad de encontrar nuevas fórmulas para construir el poder que resulten inclusivas y horizontales —equitativas,

en definitiva– para los miembros de la comunidad artística sobre la cual opera. Esta comunidad artística cuenta con las instituciones vigentes involucradas en proyectos artísticos cuyos objetivos pueden coincidir con los objetivos de Trama, en tanto y en cuanto estas instituciones no imponen a Trama una manera determinada de operar, sino que respetan sus metas y modos de actuar. Trama considera que cualquier plataforma que habilite mecanismos de inclusión es válida y que es necesario construir una red interdependiente basada en objetivos comunes que incorpore tanto a iniciativas independientes informales como a instituciones oficiales o privadas, siempre y cuando ninguna de las partes se vea perjudicada por imposiciones de las demás.

Respuesta de: ruangrupa, Indonesia
Sí. Es muy importante tener en cuenta los intereses que subyacen a las actividades, puesto que en la mayoría de los casos ese tipo de activismo está al servicio de un objetivo unidireccional que está sujeto a las relaciones de poder.

En Indonesia, la infraestructura artística, al ser siempre defectuosa o incompleta, no permite que el individuo desempeñe el papel que le correspondería de acuerdo con la noción que se tiene de la infraestructura artística en Occidente. Este hecho está fuertemente ligado a las relaciones de poder a las que me he referido antes. Pienso, entre otras cosas, en la burocracia gubernamental, la autoridad, los problemas económicos, etcétera. A pesar de esos impedimentos, están aflorando algunos canales que intentan colmar las lagunas existentes. Así por ejemplo, estamos adoptando una postura propia a fin de completar o, mejor dicho, enriquecer la estructura, ofreciendo más espacio para el análisis y la exploración, sin que pretendamos oponernos a la clase dirigente, aunque tampoco queramos identificarnos con ella.

Buena parte de los esfuerzos se centra en hacer el mejor uso posible de la infraestructura disponible, ya que hasta ahora no se han aprovechado a fondo todos los medios existentes. También nos preocupamos por la revitalización de la infraestructura, que es un proceso que requiere de un diálogo permanente.

Comentario de: CEIA, Brasil
CEIA está plenamente de acuerdo con los principios formulados por los grupos ruangrupa y Trama, en tanto en cuanto tenemos previsto ampliar de forma gradual el ámbito de acción derivado de nuestra iniciativa. Al igual que ellos, esperamos poder propagar y difundir nuestros conceptos y prácticas artísticos entre las instituciones del arte, que se apoyan con demasiada frecuencia en estructuras obsoletas

y absurdas, siendo por eso mismo incapaces de fomentar el desarrollo intelectual y la evolución cultural de la sociedad brasileña, terriblemente empobrecida como consecuencia de la situación política y económica del país.

No tenemos ningún reparo en participar en acciones conjuntas con organizaciones gubernamentales, universidades, galerías o museos con tal de que no impongan restricciones perjudiciales para nuestros principios basados en la libre expresión social, política y artística. De alguna manera creemos que todo grupo de artistas organizado tiene el deber de intentar romper el sistema establecido con objeto de mejorar las condiciones de desarrollo cultural en la sociedad.

Es por eso por lo que esta iniciativa tiene consecuencias harto importantes para la preservación de la enérgica y vigorosa expresión cultural propia de una sociedad en la que la influencia del sistema académico y político se deja sentir con tanta fuerza como en Brasil.

¿Hasta qué punto la presencia de disciplinas teóricas en actividades promovidas por artistas supone un valor añadido y en qué circunstancias conduce a un planteamiento educativo deductivo y jerárquico?

Respuesta de: CEIA, Brasil
Considerado en una perspectiva amplia, el arte no puede ser separado en práctica y teoría. En este sentido hemos de considerarlo como un campo del saber humano. La conjunción de la teoría y la práctica contribuye al desarrollo de una sensibilidad artística más fundamental y más clara. La teoría no tiene por qué ser la primera fase del proceso creativo y a veces ni siquiera forma parte de él, pero puede ayudar y aportar otros puntos de vista importantes para el análisis de las obras artísticas. Por otra parte podemos preguntarnos cómo se produce arte con la única referencia de la sociología, la antropología, la política, etcétera. En los diccionarios la teoría se define como acto de contemplación o examen y como serie de fundamentos subyacentes a un arte o una ciencia.
En la enseñanza artística la teoría suele considerarse como una categoría superior a la práctica. Ahora bien, la práctica genera siempre teoría. No hace falta separar uno y otro concepto. Por ejemplo, cuando CEIA desarrolló su programa 'The Visible and Invisible in contemporary Art', el objetivo era crear un espacio abierto informal para el debate. Estas discusiones sentaron las bases para la reflexión teórica del libro. Por su parte, el 'Project Atelier' se centró principalmente en la práctica,

pero, al mismo tiempo, se instó a los artistas para que revisaran todo tipo de textos e imágenes relacionados con el tema de su interés. De este modo puede reunirse una gran cantidad de información, a la vez que se abre un sinfín de posibilidades de cara al desarrollo de la obra de arte.
En 'International Manifestation of Performance', nuestro último proyecto, la teoría se insertó entre las diferentes prácticas. El taller coordinado por la artista neerlandesa Moniek Toebosch constituye un buen ejemplo de este método. Pidió a los participantes que trajeran sus libros, obras musicales, películas de vídeo e imágenes preferidos y, de pronto, la mesa se había convertido en una biblioteca. Gracias a ello, se pudo proceder a un gran intercambio de información. Muchos temas tratados en los materiales aportados fueron utilizados para crear un marco de referencia para la práctica. En este caso concreto, los participantes aportaron la dimensión teórica de acuerdo con lo que entendemos por procedimiento informal u horizontal. El arte debería ser antes que nada una condensación del saber.

Respuesta de: Rijksakademie, Países Bajos
El pensamiento teórico forma parte del trabajo del artista y, por tanto, también de las actividades promovidas por los artistas. El diálogo entre el 'creador' y el 'pensador' puede ser sumamente importante, ya que sirve para ampliar el contexto, lo cual no tiene únicamente consecuencias positivas para el nivel y el contenido de la actividad artística, sino asimismo para la consolidación del apoyo público (desde círculos internos). Ahora bien, es fundamental que se den ciertas condiciones de equilibrio e igualdad:
– interacción a pequeña escala, preferentemente como producto de la actividad del artista en un entorno íntimo como un estudio u otro lugar de trabajo; y/o
– desarrollo del pensamiento y del vocabulario para que el artista pueda conversar sobre temas teóricos.
Las reflexiones acerca de objetos creados, ideas y conceptos resultan de gran utilidad para desarrollar esta capacidad en el artista. La transmisión educativa –y, por tanto, jerárquica– del saber (ex cathedra) es otra posibilidad. Sin embargo, en situaciones en las que las iniciativas de artista(s) buscan la igualdad profesional, el teórico –o artista(s)– no puede ser el factor dominante en la clasificación de las actividades artísticas y su relación con la sociedad, en detrimento de las nociones altamente sensibles y a menudo muy intuitivas de los artistas. Los 'pensadores' ayudan a distribuir estos conocimientos (saberes) a través de sus

reflexiones, teorías y escritos.
No obstante, surge un problema cuando la transmisión educativa/jerárquica no es el resultado de una elección sino de una situación de desigualdad o una falta de respeto de una de las partes. En esos casos, el diálogo carece normalmente de valor añadido e incluso existe el peligro de interpretaciones superficiales que pueden dar lugar a presuposiciones arbitrarias.
(Janwillem Schrofer (presidente) y Els van Odijk (director general)

Comentario de: Trama, Argentina
Coincidimos con CEIA en que no hay ninguna necesidad de calificar la práctica y la teoría como dos categorías autónomas cuya interacción debe ser fomentada, sino más bien como dos maneras de aprehender el mundo que se complementan y se necesitan mutuamente. Sólo puede haber predominio de la teoría sobre la práctica cuando se intenta separar la 'teoría' del acto de pensar. La labor artística se mueve alternativamente en el terreno de la práctica y de la teoría. No existe algo así como el artista 'creador' y el teórico 'pensador', sino que el artista crea y piensa, o piensa mientras crea. La relación inmediata del artista con las consecuencias de lo que piensa hace que su pensamiento sea considerado intuitivo o práctico, pero su proceso mental alterna constantemente entre ambos enfoques, práctico y teórico, tal y como sucede con cualquier otro pensamiento creativo.
Con respecto a la observación de la Rijksakademie acerca de la necesidad de que el artista extraiga un vocabulario específico de la teoría como conditio sine qua non para garantizar el equilibrio entre ambos modos de pensar, quizás deberíamos preguntarnos cómo se puede lograr un traspaso operativo de las experiencias adquiridas en las diferentes disciplinas, ya sean teóricas o prácticas. La filosofía, el arte, la historia, el teatro, el cine, la biología, la economía, la sociología, son todas ellas disciplinas con un objeto de estudio, un lenguaje y una práctica específicos. Por tanto, cada disciplina debe acceder desde su propio lenguaje visual, literario, científico, dramático, referencial, etcétera, a los lenguajes de las demás disciplinas con las que necesite interactuar para lograr un intercambio efectivo. La distancia debe acortarse desde cada área por igual; de lo contrario, surgirá inevitablemente una situación jerárquica que impedirá que el intercambio evolucione hacia un genuino enriquecimiento interdisciplinario.

¿Está el arte llamado a estetizar la política más que a politizar la estética?

Respuesta de: Open Circle, India
Esta pregunta no permite una respuesta general o axiomática. Se trata antes que nada de una elección subjetiva que, además, varía según el contexto. Es una opción subjetiva porque depende del artista y, más en concreto, del destinatario al que va dirigida su obra, puesto que el arte que politiza la estética presupone un tipo de público determinado, mayoritariamente bien informado. Al contrario, el arte que estetiza la política no requiere necesariamente de un público iniciado[1].
No cabe duda de que ambos métodos tiene sus ventajas y sus méritos.
La elección del artista depende tanto del entorno político y social como de las tendencias propias de la producción cultural del lugar en que trabaja. Las prácticas actuales en el ámbito artístico y el énfasis puesto en determinadas culturas propician y en algunos lugares incluso dan prioridad al arte qué politiza la estética.

Nota
1. Véase asimismo el ensayo en la p. 118 para más información acerca de nuestros esfuerzos por dirigirnos a la gente mediante proyectos en espacios públicos.

Respuesta de: CEIA, Brazil
A nuestro juicio, se trata de una forma muy limitada de abordar el problema de la política y la estética. El arte no puede ser tratado de este modo. Éstas no son las únicas posibilidades. Esta cuestión debe situarse en un contexto más amplio. Los artistas pueden crear obras políticas hermosas o muy feas. Eso no importa. Lo importante es que tengan las ideas claras y que las expresen con sensibilidad. Con todo, creemos que el arte político puede surtir mayor efecto si utiliza el poder de la imaginación de forma eficaz. De todas maneras, el mayor acto político consiste en convertirse en artista. El esteticismo es un rasgo inherente al arte. Si consideramos el arte como un campo específico en el que se desarrolla el saber humano, las obras artísticas no pueden ser utilizadas única y exclusivamente para ilustrar cuestiones políticas. Por otra parte, el arte puede erigirse, gracias a su enorme fuerza, en un arma poderosa al servicio de los movimientos políticos. Basta con repasar la historia del arte para darse cuenta de ello. Si partimos del supuesto de que el contexto es un importante punto de referencia para definir los temas no importa si el arte estetiza la política o politiza la estética. Ser sincero y consistente es el acto más político del artista. Crear objetos de arte es un acto político en sí.
Por cierto, ¿qué se entiende por acto político? ¡Uno puede prestarse a la política en casa, entre amigos, en la calle, en el Parlamento o en la piscina!

Los artistas han de ser conscientes de su responsabilidad profesional, porque a partir de ahí tienen que construir su visión política del mundo.

Comentario de: ruangrupa, Indonesia
Imagino que se trata de un enfoque demasiado simplista. Resulta imposible pronunciarse a favor de una u otra opción. Habida cuenta de las relaciones entre el arte y la política, las dos cuestiones no pueden ser disociadas como si nada. La política es tan amplia que lo abarca todo. Deja sentir su influencia en todas las parcelas de la sociedad, entre las cuales figuran lógicamente la cultura y el arte. Suscribo que podemos realizar todo tipo de actos políticos en la vida cotidiana y que el contexto social, cultural y político puede ocupar un lugar primordial en el planteamiento de este problema. Cabe la posibilidad de que una elección estética se convierta en claro acto político en un contexto determinado. Pienso, por ejemplo, en intervenciones en espacios públicos (también cuando son virtuales) que sirven para poner en tela de juicio la forma en que el espacio público es utilizado como herramienta política. El arte no será nunca suficientemente político si sirve sólo como reacción o ilustración de cierta condición política. Su verdadero cometido consiste en cuestionar e inspirar a través de estrategias visuales. Surtirá mayor efecto si, de alguna manera, logra entrar en el terreno real (sistema) de la política, ya sea directa o indirectamente.

Al no cargar con el 'lastre' de una larga historia del arte de corte eurocéntrico los nuevos medios son los instrumentos más adecuados para fomentar la creación de nuevos lenguajes visuales.

Respuesta de: Pulse, Sudáfrica
En 1970 Nam June Paik respondió a un crítico que reivindicó el uso de la televisión como medio de nuevo cuño: 'sí, me parece muy interesante, pero la televisión se utilizó como nueva herramienta en 1910'.
Dicho de otro modo, la afirmación de que los nuevos medios no cargan con el lastre de una larga historia del arte de corte eurocéntrico no es sino relativa. Paik, Bruce Nauman, Joan Jonas, etcétera, realizaron 'videoarte' en los años sesenta, lo cual significa que este medio cuenta ya con una historia de aproximadamente 40 años. Evidentemente, en comparación con otros soportes más tradicionales como la escultura o la pintura la carga que arrastran los 'nuevos medios' resulta insignificante. Me pregunto, sin embargo, si la infinidad de posibilidades que ofrecen no es inherente a su propia naturaleza. Los nuevos medios

se nutren de la tecnología, que se reinventa a sí misma a diario y que hace que el número de códigos y lenguajes crezca a un ritmo similar. Se trata en gran parte de un terreno virgen, donde no nos pesan abrumadores precedentes. Gracias a la globalización, el último modelo de cualquier periférico (desde ordenadores hasta cámaras pasando por escáneres) está disponible en África a la vez que en Estados Unidos, al tiempo que hay cada vez más personas que tienen acceso a estas tecnologías. Es por eso por lo que la posibilidad de crear nuevos lenguajes y estructuras visuales se ha multiplicado de manera exponencial.

Respuesta de: Goddy Leye, Camerún
El binomio centro-periferia constituye hoy en día sin duda una de las cuestiones más apremiantes del arte contemporáneo. En diversos eventos internacionales recientes se han buscado soluciones para este problema, con unos resultados muy variados. Todos los indicios apuntan a que la geografía continúa determinando en gran parte la recepción de las obras realizadas por artistas contemporáneos. Como es obvio, esta geografía tiene sus raíces en lo que se considera historia y lo que se estudia y se enseña como tal en el mundo, aun cuando el más mínimo análisis revelaría que estos contenidos se organizan en función de una mirada claramente eurocéntrica.
Lo mismo puede decirse de la denominada historia del arte o narración del arte, como acertó a definir Gombrich. En la mayoría de los casos, las formas tradicionales de la expresión visual se contemplan a partir de toda una serie de suposiciones previas arraigadas en la narración del arte vivida en Europa. Según parece, las formas artísticas relativamente nuevas que se basan en el uso de los medios ofrecen una base igualitaria a partir de la cual cada artista, sea cual sea su origen, puede desarrollar un lenguaje visual cuyo vocabulario, aportado en gran parte por los medios electrónicos, es hoy en día accesible en cualquier lugar del mundo. Ello explica por qué, en contra de lo que pudiera esperarse, los niños de la calle de Cotonú, Benín, reaccionan de forma favorable y con inteligencia ante el videoarte. También significa que esos mismos niños podrían producir magníficas obras de arte con tal de que tuvieran a su disposición una cámara de vídeo. Precisamente porque el banco de datos visuales se está convirtiendo en algo cada vez más común, los artistas de todo el mundo comparten un lenguaje similar. Los cambios también viajan con la velocidad de la luz, facilitando el rápido desarrollo de nuevos lenguajes sin la amenaza de una historia manipulada por la geografía.

179

(Goddy Leye, Artbakery, Camerún, artista,
residente de la Rijksakademie en 2001/2002)

Comentario de: Open Circle, India
Una posible anotación consistiría en
preguntarse 'quién' define. Si la histo-
ria del arte se mira como una genealo-
gía lineal incluso los nuevos medios
cuentan con una historia bien docu-
mentada desde los años sesenta,
aunque mayoritariamente en Europa
Occidental y América, convirtiéndose
todo cuanto sucede fuera de ahí en
apéndice del capítulo principal.
La historia de la pintura y la escultura
de Asia, África y Latinoamérica es tan
antigua y en algunos casos tal vez más
antigua que la de Europa, pero en el
gran relato del arte estas contribucio-
nes han quedado relegadas al terreno
de la artesanía ritual, votiva o funeraria.
Hace falta un modelo inclusivo que
permita incorporar 'modernismos'
paralelos de los lugares más diversos,
independientemente del tiempo histó-
rico. Al fin y al cabo se trata de dar
una respuesta a los espacios tempora-
les dentro de la perspectiva geográfica
local. En ese marco ya no importa que
los medios sean nuevos o tradicionales.
Por desgracia, la actitud de los con-
servadores y comisarios, que continúan
siendo los principales responsables de
la propagación del arte a nivel local e
internacional, no ha variado. Siguen
recibiendo estas formas artísticas con
indulgencia: 'oh, mira, ellos también
saben hacerlo', o bien, 'oh, mira, nos-
otros también sabemos hacerlo'.
Además, por mucho que el banco de
datos visuales se haya convertido en
algo común y corriente cabe pregun-
tarse si el mercado está realmente dis-
puesto a obtener de ese banco común
una obra realizada por un artista no
euroamericano. ¿No resulta más fácil
comercializar objetos de arte ligados
a una cultura específica? Los nuevos
medios sólo sirven para figurar como
atracción estelar en los eventos artísti-
cos celebrados en centros euroameri-
canos con objeto de exhibir creaciones
artísticas contemporáneas de un país
que despierta el interés por razones
políticas o económicas.
Es más, aun cuando a los artistas de
los países periféricos no les cueste
demasiado trabajo crear este tipo de
obras experimentan serios problemas
a la hora de exhibirlos, debido a la
falta de infraestructura y los elevados
costes. En la mayoría de los casos se
ven obligados a exponer sus creacio-
nes artísticas lejos del lugar en que
fueron concebidas.

Rijksakademie
Países Bajos

La Rijksakademie brinda facilida-
des, asesoramiento y recursos
artísticos a (60) jóvenes artistas
profesionales de todo el mundo
a fin de contribuir al desarrollo
de sus conocimientos artísticos,
teóricos y técnicos. Es 'más que
una residencia para artistas'.
Posee un triple valor añadido:
ofrece posibilidades de investi-
gación y producción de carácter
técnico, actúa como centro de
conocimiento y funciona como
asociación internacional de artis-
tas. La Rijksakademie organiza
el Prix de Rome de los Países
Bajos y cuenta con un archivo
documental artístico contemporá-
neo e histórico. Las colecciones
se remontan nada menos que al
siglo XVII.

Una Plataforma artística de
dimensión mundial

Revitalización / 1984, 1985, 1986
Corrí el año 1870; los Países Bajos
se estaban despoblando de artistas.
Partían para centros más atractivos
como París, Londres y San Petersburgo.
En opinión de los políticos, el país
precisaba de un lugar en el que mere-
ciera la pena trabajar y residir. Un foro
de reunión a escala internacional. A
partir de una proposición de ley adop-
tada por el Parlamento nació así la
Rijksakademie, una institución con un
criterio amplio en lo que respecta a la
autonomía del artista. Tras una época
coronada éxitos, su gloriosa historia
entró en declive. En la segunda mitad
del siglo XX sufrió una implosión. Los
ideales académicos habían degenera-
do en reglas rígidas. Convencida de
su razón, la Rijksakademie daba la
espalda al maligno a la vez que moder-
no mundo exterior, encerrándose en
sí misma. Las disputas, los panfletos
y las ocupaciones eran secuelas de
una –ardua– vida, en una torre de
marfil cada vez más constreñida.

Algunos funcionarios del Ministerio de
Cultura, a juicio de los cuales la Rijks-
akademie no es más que un despilfarro
de esfuerzo y dinero, presentan una
proposición de ley para suprimirla. Sin
embargo, los políticos se oponen radi-
calmente a este pragmatismo y apues-
tan de nuevo por el ideal del foro de
reunión, que continúa siendo impres-
cindible. Esta vez no se trata de evitar
un éxodo masivo de artistas. Todo lo
contrario. El mundo del arte ha termi-
nado por recluirse en sí mismo. Los
neerlandeses se quedan en los Países
Bajos; son muy pocos los que salen
del país. Hace falta abrir las puertas.

La palabra clave pasa a ser 'internacio-
nalización'.

Dicho de otro modo, la academia debe
perdurar, pero en una forma distinta.
La pretendida transformación exige
que se mire tanto hacia adelante como
hacia atrás. La Rijksakademie como
'algo contemporáneo', sin perder el
respeto por las tradiciones. El nuevo
horizonte, en el que la investigación
se compagina con la práctica, supone
un avance sustancial. Su definición no
tiene en cuenta las opiniones de los
diferentes bandos de dentro y fuera
del instituto, al tiempo que resulta tan
lógica e inexorable que todos afirman
que 'es lo que siempre han mantenido'.
Es fácil suscribir esta perspectiva:
puede que uno corra el riesgo de perder
su puesto o su cargo, pero en ningún
caso su prestigio.

Los principales cometidos, o mejor
dicho ambiciones, que se formulan son:
• contribuir al desarrollo individual de
los artistas activos a nivel nacional e
internacional, ofreciéndoles 'asesora-
miento bajo petición'; cooperar con
los comisarios de exposiciones y las
demás personas interesadas en pro-
mover al artista como creador (artesa-
no), agente activo del mundo artístico
con una condición artística propia y
miembro de la sociedad. Ausencia de
una ideología impuesta desde arriba
en el terreno del significado, el conte-
nido y la forma de las artes plásticas; y
• facilitar información de ámbito inter-
nacional sobre la participación de
artistas como residentes o asesores,
y fomentar el desarrollo de nuevas
tendencias en el mundo (artístico),
sin olvidarse de la situación y las raíces
nacionales.
Esta nueva perspectiva, formulada en
1984, indica el camino a seguir y libera
nuevas fuerzas, no sólo en la comuni-
dad de los artistas, sino también entre
los funcionarios, políticos y otros. La
Rijksakademie reduce los gastos en
un 40%, casi un millón de euros al
año. ¿Es éste el precio de la libertad?

Desarrollo / 1992, 1993, 1994
Comienzan a darse los primeros pasos
titubeantes. Avanzando en ocasiones
un poco a tientas y a ciegas se explora
toda una serie de terrenos movedizos.
Tras salvar numerosos escollos se
acondiciona una nueva sede –el Cuartel
de Caballería en la calle Sarphatistraat
de Amsterdam– desconociéndose en
gran medida quiénes serán sus futuros
habitantes. En 1992 empiezan a
funcionar los 60 talleres: las máquinas
se ponen en marcha en las antiguas
caballerizas y los salones se van llenan-
do de libros, láminas y objetos de arte
procedentes de las colecciones de la
Rijksakademie y sus predecesoras

(hasta el siglo XVII).

Llegan cada vez más solicitudes de artistas. En los años ochenta provienen mayoritariamente de Europa y –aunque en menor medida– de América del Norte. Después de la caída del Muro de Berlín (1989) gana importancia la presencia de los provenientes de Europa Central y Oriental. Gracias a sus artistas residentes (o participantes) y sus artistas visitantes (o asesores), la Rijksakademie ha adquirido una verdadera dimensión internacional, a pesar de la escasa hospitalidad brindada al chileno 'perdido' o al chino que 'se deja caer' por la institución.

Andando el tiempo, queda patente que la visión y la oferta de la Rijksakademie ocupan un lugar prácticamente único en el mundo; aunque sus diferentes secciones sean equiparables a las residencias para artistas, centros de investigación, unidades de posgrado y talleres de producción, el conjunto como tal no tiene parangón. No se tardará en llegar a la conclusión de que 'el mundo' ha de conocer la academia y 'tener acceso' a ella, independientemente de las trabas que pudieran existir. Así se inicia, pues, en la primera mitad de los años noventa el camino hacia la internacionalización propiamente dicha.

El Ministerio de Asuntos Exteriores y Cooperación al Desarrollo de los Países Bajos, que presta su apoyo a esta vasta campaña de internacionalización, insta a la Rijksakademie para que fije los objetivos que hayan de conseguirse en Amsterdam al cabo de un período de trabajo de uno o dos años. En adelante la Rijksakademie debe pronunciarse con antelación –con el debido tiempo, anticipándose a los acontecimientos– acerca de los resultados previstos: visiones de grandes saltos adelante en el ámbito del desarrollo y la profesionalización de artistas individuales 'no occidentales', así como sueños a propósito de inesperadas relaciones cruzadas y riquezas culturales puestas al descubierto a raíz del mutuo contacto entre los artistas presentes en la Rijksakademie, con el claro deseo de contribuir al desarrollo del clima artístico y la infraestructura necesaria en sus países de procedencia.

En los años posteriores (1995–1998), una quinta parte de los artistas residentes es natural de África, Asia y Latinoamérica. Una vez concluida su estancia de investigación, algunos de ellos se establecen en Occidente y operan desde su nuevo lugar de residencia. Otros regresan a su tierra, llevando consigo las experiencias, criterios, conclusiones e ideas recién adquiridos. Son muchos los que ponen esta riqueza al servicio de un marco social más amplio, por ejemplo creando pequeñas organizaciones o lanzando iniciativas de artistas, descritas como posibilidades virtuales, sin (apenas) esperar que se conviertan en realidades tangibles.

Las conversaciones mantenidas en la Rijksakademie y los servicios de asesoramiento y apoyo para la obtención de ayuda económica destinada a la puesta en marcha de dichas iniciativas –además de otros muchos temas– entran a formar parte del quehacer de los artistas. En marzo de 1999, Centre Soleil d'Afrique abre sus puertas en Bamako, Malí. En aquel momento ya se había dado luz verde a diversos proyectos de artistas en África, Asia y Latinoamérica.

Asociación / 1998, 1999, 2000
No se trata de una –última– fase previa a la puesta en práctica de los proyectos, sino de una forma práctica de estrechar lazos. Este concepto sirve para definir a la Rijksakademie, distinguiéndola de otros centros de enseñanza. Un lugar donde artistas jóvenes y profesionales experimentados conviven en un ambiente de compañerismo.

Muchos candidatos –unos 1.000 al año– tienen noticia de la Rijksakademie a través de terceros o por conocimiento directo. Durante los dos años que trabajan en la Rijksakademie de Amsterdam los jóvenes artistas aceleran, amplían y consolidan su formación artística, entre otras razones gracias al papel desempeñado por sus compañeros residentes. Los jóvenes artistas no sólo se benefician de la academia, sino que también aportan un bagaje considerable: opiniones diversas, saberes, valores socioculturales y experiencia en el terreno de la creación y distribución de obras artísticas. Ha quedado demostrado que surgen así colaboraciones intensas y prolongadas amistades, aumentando de forma significativa los contactos y las relaciones.

La Rijksakademie no está ya compuesta únicamente por los 60 artistas que en ella se dan cita en cada momento. También forma parte de ella el creciente grupo de ex residentes –unos 400 ó 500 en la actualidad– que están desperdigados por todo el mundo. Muchos de estos antiguos participantes –los denominados alumni– viven en Amsterdam, aunque también existen 'concentraciones' de ellos en Londres, París, Bruselas, Amberes, Berlín, Nueva York y otros lugares, donde se organizan reuniones siempre que haya algún motivo que las justifique. Además, los ex alumnos se desplazan con cierta regularidad a Amsterdam, ya sea para facilitar material al servicio de documentación artística o a los nuevos participantes, o simplemente para verse, realizar algún trabajo –previa consulta a los especialistas técnicos y los asesores– en un taller especializado o asistir a un encuentro.

La relación con los artistas de África, Asia y Latinoamérica recibe un fuerte impulso en el año 2000, cuando el Ministerio de Asuntos Exteriores y Cooperación al Desarrollo ayuda a fortalecer y estrechar el contacto con los ex alumnos que organizan o desean organizar en su propio país un evento que rebase los límites de su propio arte y trayectoria profesional. El asesoramiento y la ayuda sobre el terreno así como los mutuos encuentros, las actividades comunes y el trasvase de medios financieros permiten que se pase de la palabra a los hechos. A la iniciativa de artistas de Bamako, en Malí, siguen las de Mumbai, India; Durban, Sudáfrica; Buenos Aires, Argentina; Ciudad de México, México; Yakarta, Indonesia; Belo Horizonte, Brasil y Duala, Camerún. Nace RAIN, la red de iniciativas de artistas independientes de África, Asia y Latinoamérica, en colaboración con el foro artístico mundial de la Rijksakademie.

La Rijksakademie se transforma en una fuente de la que emanan redes de contacto, con una calidad y una continuidad propias. Estos círculos evocan la imagen de una sociedad ('asociación de personas unidas mediante un objetivo, interés o principio común'). La vitalidad de esta asociación de artistas de dimensión mundial requiere de un sólido fundamento.

Etapa de consolidación / 2003, 2004, 2005
Los artistas ya no huyen de los Países Bajos y el mundo artístico neerlandés ya no está encerrado en sí mismo. El foro artístico internacional adquiere un carácter cada vez más universal. La plataforma de la Rijksakademie ha desempeñado y continúa desempeñando un papel esencial en esta evolución que, por otra parte, también incide sobre aquélla. La globalización, la relación con los artistas de los Países Bajos y el intercambio con Europa constituyen un reto recurrente, como si de un proceso cíclico se tratase. En cada ocasión la Rijksakademie se ve obligada a volver a determinar su posición y los pasos a seguir.

Como es lógico, se impone una definición más precisa de la condición y el funcionamiento de la Rijksakademie, en toda su complejidad. Así, se especifica, por ejemplo, que es 'más que una residencia'. Su valor añadido radica en el asesoramiento y las instalaciones (talleres) de índole técnica y artesanal,

el asesoramiento y los servicios (colecciones) de tipo teórico y el asesoramiento y las instalaciones (estudios) de carácter artístico.

Además de darse a conocer a través de sus residentes y sus ex alumnos, este laboratorio un tanto replegado en sí mismo de Amsterdam tiene la ambición –siguiendo la pauta de las jornadas de puertas abiertas conocidas como Open Ateliers, que atraen cada año a miles de visitantes, y la organización del Premio Nacional de los Países Bajos Prix de Rome– de compartir otras muchas iniciativas con el mundo del arte y la sociedad en general.

El presente libro y artículo son prueba de ello.

Janwillem Schrofer es experto en sociología de las organizaciones. En 1982 se convierte en director interino y asesor; a partir de 1985 es catedrático y director de la Rijksakademie van beeldende kunsten (desde 1999 en calidad de presidente). De 1986 en adelante colabora a nivel internacional con Els van Odijk, directora, y a partir de 1999 también con Gertrude Flentge, coordinadora de la red RAIN.

p. 41

El proyecto *Point of view* de Germaine Kruip, una obra representada en diferentes ciudades del mundo, crea una tensión entre la ficción y la realidad, entre la idea y su realización, dependiendo del contexto en que se lleve a cabo. En todas esas ciudades los actores dirigidos por Kruip se mezclan con simples transeúntes. Trama invitó a Germaine Kruip a Argentina para que colaborara con Jorge Gutiérrez y la Baulera. La artista vive y trabaja en los Países Bajos.

p. 42

En 2000 participé en un taller internacional de artistas organizado por Open Circle en Mumbai, India. Durante mi estancia en la ciudad me di cuenta de las complicaciones que pueden surgir a la hora de exhibir obras de arte en un contexto internacional.

Con los materiales que encontré durante el tiempo de realización del taller, entre ellos el bambú y la tela, realicé una serie de armas, máscaras y figuras. En algunos de los objetos introduje un retal de tela naranja. Este detalle dio lugar a un encarnizado debate entre los participantes, puesto que en la India este color se asocia a la extrema derecha hindú. Mi réplica fue: ¿Puede un artista ser consciente de los mil y un diferentes significados que el color naranja reviste en el mundo?
Folkert de Jong, Países Bajos (residente de la Rijksakademie en 1998/1999)

p. 43

Bessengue City Project
En noviembre de 2002, Goddy Leye (Camerún) me invitó a mí y a otros dos artistas de la Rijksakademie –James Beckett (Sudáfrica) y Hartanto (Indonesia)– a que participáramos en un proyecto de arte 'social' en Bessengue, una de las regiones más pobres de Duala (Camerún). Personalmente suelo acoger los proyectos artísticos en favor del desarrollo social con cierto escepticismo. El desarrollo social es una cuestión muy seria y el arte no es sino una herramienta modesta. A mi juicio, la fuerza del arte radica en la experiencia compartida de la cooperación, por muy difíciles que sean las condiciones de vida. Aunque el arte no permita salvar el abismo entre mundos distintos sí puede establecer un diálogo entre ellos. Compartir lo que eres con otras personas, esforzándote por mejorar realidades específicas, es una de estas experiencias humanas profundas que adquieren significado dondequiera que estés, aquí o allí.

En los últimos años construí en reiteradas ocasiones chozas de materiales usados, de cartón, plástico, etcétera, para barrios urbanos desolados o en el contexto de una galería. Se trataba de refugios armoniosos y hermosos, al tiempo que se referían a la realidad de las casas de los pobres. Generaron una especie de 'espacio libre' en contradicción con la pobreza espiritual de las áreas dominadas por los edificios comerciales, por ejemplo. Advertí que en Bessengue no podría construir chozas de estas características. Allí resultarían incluso cínicas, a la vez que carecerían de sentido. En Bessengue la gente necesitaba edificios reales donde reunirse. Así nació el Public Meeting Point, que fue edificado por los habitantes del lugar como un primer paso hacia el edificio que necesitan realmente.
Jesús Palomino, España (residente de la Rijksakademie en 2001/2002)

p. 44

(texto pronunciado durante la representación artística)
Hay una sala de forma cuadrada.
En la sala hay cuatro ventanas, cuatro puertas y dos columnas. En la pared norte hay dos ventanas. En la pared sur hay dos ventanas. Los juegos de ventanas se hallan frente a frente.
La ventana este de la pared norte se encuentra enfrente de la ventana este de la pared sur. Lo mismo puede decirse respecto a la ventana oeste de la pared norte y la ventana oeste de la pared sur.
En el lado oeste de la sala aparece una columna que está en línea con la ventana oeste de la pared norte y la ventana oeste de la pared sur.
Si uno se dirige del lado este de la ventana oeste de la pared norte hacia el lado este de la ventana oeste de la pared sur se encuentra una columna

en el camino. Si uno se dirige del lado este de la ventana oeste de la pared norte hacia el lado este de la ventana oeste de la pared sur se encuentra una columna en el camino. La columna se sitúa a media distancia entre la ventana oeste de la pared norte y la ventana oeste de la pared sur.
Si uno se dirige del lado este de la ventana oeste de la pared sur hacia el punto en que se encuentra la columna y luego da media vuelta para regresar al punto inicial puede calcularse el tiempo que se tarda en ir del lado este de la ventana oeste de la pared norte hacia el punto en el que se encuentra la columna y volver de ahí al punto inicial.
Si uno dobla la sala en el punto en el que se encuentra la columna la ventana oeste de la pared norte coincide con la ventana oeste de la pared sur.
Jill Magid, Estados Unidos (residente de la Rijksakademie en 2001/2002)

p. 45

En esta representación artística Monali Meher (India, residente de la Rijksakademie en 2001/2002) pela y hierve patatas que llevan palabras tales como 'odio', 'racismo', 'guerra', 'enojo', 'violencia' y 'crimen' escritas en diferentes idiomas. La obra produjo un efecto diferente en los Países Bajos y en Brasil, donde el público intervino mucho más.

p. 47

Uno de los mayores retos al que tuve que hacer frente en el marco del proyecto Apartment de ruangrupa en Yakarta fue la constatación de que no me valía el tipo de dibujo y pintura que yo solía practicar. Ésta es la razón por la que utilicé el dibujo como parte integrante de una entrevista, como medio de comunicación. Pedí a unas 15 personas que me dibujaran o describieran su primer hogar para poder hacerme una idea de lo que significaba sentirse en casa para aquella gente. Una de esas personas era Hasbi.
Arjan van Helmond, Países Bajos (residente de la Rijksakademie en 2003/2004)

Hasbi – 'a la deriva'
Rumah Susun (nuestro edificio) se utiliza de arriba abajo. Nosotros también lo utilizamos así. Los restaurantes en los que cenábamos se situaban por sistema debajo del piso en el que residíamos. Nos encontrábamos con ellos al bajar. Parece ser que los negocios se vuelven más rentables a medida que uno se va aproximando a la planta baja. Para comprobar la veracidad de esa teoría nos decidimos un buen día a buscar el desayuno arriba y no abajo. Anggun, Indra y yo encontramos un warung abierto en la séptima planta. Resulta que era propiedad de Hasbi y su esposa.
Hasbi se muestra especialmente cola-

borador. Habla muy mal inglés y resulta difícil entenderlo, pero se esfuerza mucho. Me pregunta de dónde soy y qué hago en Yakarta. Le cuento que soy de Amsterdam y le explico sucintamente el proyecto. Se ofrece para describir su primera casa, tanto más cuanto que se trata de una vivienda construida sobre pilotes. Así que nos sentamos en una mesa en el pasillo, pedimos otro Tehbotol y comenzamos. Cuando le miro más de cerca me doy cuenta de que Hasbi parece cansado. Nos cuenta que fue marinero durante veinte años. Junto con su padre atravesó los océanos a bordo de un buque mercante. Ha visto el mundo entero y conoce buen número de puertos de Asia y Europa. Aprendió inglés sobre la marcha. Nos dice que Amsterdam le gustó mucho debido a la amabilidad de su gente, al igual que Hamburgo. Me da la impresión de que no solía disponer de mucho tiempo para explorar las ciudades. En la mayoría de los casos no vio más que la tosquedad de sus puertos. Debió de ser una vida muy dura.

Desde hace tres años lleva el restaurante en el edificio Rumah Susun, junto con su esposa y su hija. No nos explica el porqué de su regreso a tierra firme. Se expresa tan mal en inglés que opto por el dibujo como vía de comunicación. Nos aclara el tema de los pilotes: hay uno cada 1,2 metros y tienen aproximadamente dos metros de alto. Su principal función consiste en evitar que la selva se apodere de la casa, además de delimitar un espacio como almacén. La imagen es hermosa. Con mi limitada capacidad de imaginación dibujo una especie de casa de playa al estilo de las de Scheveningen, pero Palembang no se ubica en la costa. Un gran río conecta la ciudad con el mar. Hasbi nos explica que en lancha motora se tarda dos horas. Es la primera vez que oigo a alguien describir una distancia de esta manera. Es una casa pequeña, con una cocina exterior al pie de la construcción. Hasbi la compartió con otros cinco familiares. Asocia la sensación de hogar más con aquella primera casa que con el edificio de apartamentos delante del cual estamos sentados ahora porque allí están las raíces de su familia. Dado que los hombres de la familia pasaban la mayor parte del tiempo en el mar la casa elevada podía considerarse una especie de torre de vigilancia. Todo ello crea una imagen de soledad que, en cierto modo, parece establecer un vínculo entre su vida en el mar –viviendo en un pequeño camarote–, la casa construida sobre pilotes y la estrecha habitación en la séptima planta.

Pulse
Sudáfrica

Pulse crea un foro en Durban, Sudáfrica, para fomentar la 'polinización cruzada' del debate intercultural a través de proyectos organizados anualmente. Para ello cuenta con productores culturales sudafricanos e internacionales. Opta por un enfoque variable, ya que pretende dar cabida a las cuestiones y los debates pertinentes del momento. En el pasado, el proyecto 'Open-circuit' se centró en la interrelación entre la tecnología y la tradición (alta tecnología versus baja tecnología), en tanto la iniciativa 'Violence/Silence' puso de manifiesto la conexión entre dos temas en apariencia diametralmente opuestos. La coordinación de Pulse corre a cargo de Greg Streak.

El cubo blanco a debate

Semántica ...
...espacio-temporal, glocal, neológico, transcultural, metacultural –aculturación, globalización, sincretización, transmutación, internacionalización ...

... cuando uno pone las cosas en su sitio éstas comienzan a desarrollar un ritmo ¿no es así? Podemos jugar a este mismo juego con las palabras que acaban en ismo y las no es. Frederick Jameson afirmó que el juego de la ciencia 'era un juego de ricos en el que el más adinerado tenía las mayores probabilidades de hallarse en el camino derecho'. Ahora la situación ha cambiado: 'quien consiga reunir la máxima cantidad de transmutaciones sincretizadas, transculturales, metaculturales y neológicas en un contexto glocal, espacio-temporal e internacionalizado tendrá las mayores probabilidades de hallarse en el camino derecho'. Derecho entendido como antónimo de errado, no como antónimo de izquierdo.

Optimismo ciego...
Pulse se encuentra lejos, muy lejos, del centro del centro y no se avergüenza de ocupar un lugar firme en la marginalidad. Es una iniciativa impulsada por artistas con sede en Durban, Sudáfrica. A pesar de su autonomía contextual, Pulse está en contacto –en sentido virtual y real– con otros proyectos de artistas llevados a cabo en otros países en vías de desarrollo. Esta sencilla red, que se conoce con el nombre de RAIN, es una creación de la Rijksakademie van beeldende kunsten de Amsterdam. El centro, representado en este caso por la

Rijksakademie, se esforzó por implicar activamente a los excluidos de la historia, teniendo en cuenta sus puntos de vista en lugar de ignorarlos. ¿Ha dado resultado? Estamos trabajando aún. Crear nuevos hábitos requiere su tiempo, pero los indicios se vuelven cada vez más positivos. Pues bien, habida cuenta de su relación con el centro (a través de la Rijksakademie), ¿puede sostenerse realmente que Pulse se halla en la 'marginalidad'? Respuesta: tal vez 'llegue' algún día al centro, como parecen sugerir numerosos ejemplos históricos de subversión. Por supuesto no llegará a ser el centro propiamente dicho. Eso sería de un ridículo que rayaría en la arrogancia demencial. Pero sí cabe la posibilidad de que en algún momento forme parte del centro entendido como sistema de autoridad y referencia. Huelga decir que es francamente peligroso asumir esta postura sin proceder a nuevas evaluaciones y definiciones. Sería algo así como darle la vuelta a la moneda para volver a encontrarnos con la misma 'cara'. Es lógico que nos estemos entusiasmando. ¿Es esto algo más que ciego optimismo?

Reclamar el lugar que nos corresponde ...
Sin embargo, en otro orden de cosas todo induce a creer que el artista se ha convertido en el eslabón menos importante de la cadena dominada por el conservador de museo, el comisario de exposiciones, el crítico y el galerista. Aquí estamos ante un fenómeno global, aunque su incidencia es mayor (puede ser que no todos estén de acuerdo con esto) fuera del centro. El artista ya no se posiciona, sino que es posicionado por o se posiciona para. A riesgo de envolverse en un velo romántico, los artistas parecen haber dejado de elaborar su propia visión del mundo, ya sea buena o mala, a partir de lo que ven ellos; su visión está enturbiada por lo que piensan que deberían estar viendo. Podríamos decir que 'globalización' es la nueva palabra de moda, y que se están realizando una gran cantidad de obras 'cartográficas' –equiparable a la producción en masa– en las que cada autor intenta desesperadamente mostrar a los conservadores y comisarios sus dislocaciones geográficas y las consiguientes confusiones derivadas de su confrontación con las colisiones culturales. Eso es lo que estiman que deberían estar haciendo y de lo que deberían estar hablando para que su obra fuera considerada relevante y, por tanto, pudiera optar a ser exhibida. El sentido del compromiso personal sólo se hace patente cuando se pone por escrito y se lee en voz alta. Estamos siendo bombardeados por las bienales. Cada mes se celebran bienales en todos los rincones del mundo y,

cómo no, siempre se tiende a invitar a los mismos artistas; y lo que es peor, todos parecen hablar de los mismos ismos y tendencias en boga.

'El circo bienal itinerante le visitará próximamente (en menos tiempo del esperado)'.

La relevancia es un concepto relativo que depende de la visión que uno tiene del mundo, del contexto y de la amplitud del panorama. ¿Qué es lo que sucederá?

De acuerdo con la terminología propia del sector publicitario y comercial, 'uno ha de reinventarse constantemente para ir por delante de los demás …'. ¿Cuánto tiempo le queda aún al circuito de las 'Grandes Exposiciones' antes de que su fecha de caducidad selle su muerte? ¿Cómo se reinventará? ¿Cuál será el conjunto que lo subsuma?

Violines contra sirenas…
La violencia es un problema global. Trátese del diario local que transmite tragedias violentas de todo el mundo (los posibles comienzos del siguiente genocidio, la última información sobre las guerras en curso o los incidentes locales en materia de violencia doméstica) o del próximo éxito de Hollywood que intenta reflejar con mayor realismo aún los más mínimos detalles de una catástrofe acaecida en la vida real, haciendo uso de licencias poéticas y violencia gráfica gratuita, desde Ruanda hasta Reservoir Dogs, todo el espectro de la violencia está presente a diario. En el contexto de la historia sudafricana el silencio tiene una connotación especialmente tenebrosa. Sudáfrica comparte ese rasgo con varios otros países –uno piensa sobre todo en Argentina– donde la historia política reciente se basa en los 'desaparecidos'. En ambos casos, el Estado recurrió a la violencia o al uso consentido de la fuerza para acallar las voces que se oponían a las normas dominantes. En estos ejemplos no se advierten la serenidad y la catarsis que con tanta frecuencia son sinónimos del silencio.

La relación entre el silencio y la violencia no es tan endeble como pudiera esperarse. Los términos pueden ser extrapolados hasta el infinito, al tiempo que se aplican a un sinfín de paradigmas. La violencia es a la vez física y psicológica. Con la paradójica expresión 'manufacturing consent – fabricación del consenso' Noam Chomsky intentó definir los abusos de poder perpetrados, en concreto, por parte de los medios de comunicación, las multinacionales globales y los gobiernos en general. La opinión pública es manipulada por la industria de las relaciones públicas, los medios de comunicación de

masas, las grandes corporaciones, etcétera. Todos ellos tienen mucho interés en controlar la información que llega y, más importante aún, la que no llega al dominio público. Aquí se trata en esencia de una manipulación psicológica altamente violenta. Disponiendo sólo de la mitad de la información necesaria para adoptar una decisión fundada, el gran público es obligado a prestar apoyo a algo que desconoce. El silencio puede ser manipulado de la misma forma, aunque, a juzgar por su definición física, entraña una brizna de optimismo: claridad, paz, sosiego. Sin embargo, en el contexto del silencio impuesto aflora la violencia. Los debates abiertos por el posmodernismo dan fe de ello, lo mismo que los países, culturas y minorías que luchan por recuperar su voz silenciada por la historia. El primer mundo de Occidente se decidió a hablar por todos los demás, pero recientemente esta postura ha encontrado resistencia, de modo que ya no existe únicamente la historia occidental sino que junto a ella conviven otras muchas historias.

Viajando con mochila (sin grandes expectativas)…
El 14 de junio de 2002 se reunieron en Durban, Sudáfrica, ocho artistas. Entre ellos había cuatro artistas internacionales, Ivan Grubanov (Serbia), Adriana Lestido (Argentina), Bharti Kher (India) y Marco Paulo Rolla (Brasil), y cuatro sudafricanos, Paul Edmunds, Luan Nel, Carol-anne Gainer y Greg Streak. Durante 25 días viajaron entre Durban y Nieu-Bethesda (una pequeña y conservadora población rural de 1.000 habitantes en el Gran Karoo). Exploraron el problema de la violencia en Durban y el del silencio en Nieu-Bethesda y produjeron sendas obras visuales para dos eventos que fueron inaugurados simultáneamente el 5 de julio. De un lado estaban las obras ligadas al paisaje específico de Nieu-Bethesda y, de otro, las proyecciones de vídeo, las sesiones de diapositivas y las representaciones de Durban. Gracias a la amplitud de los temas tratados, los artistas gozaron de una gran libertad de acción. Era su respuesta. No estaban obligados a atenerse a ismos y tendencias en boga de ningún tipo. El hecho de vivir y trabajar solos pero acompañados generó una gran camaradería y apertura, en fuerte contraste con lo que es habitual en los eventos y proyectos artísticos contemporáneos, donde divos a la defensiva llevan la batuta y la expectación desbanca al sentido común. Tal vez fuera el elevado grado de intimidad del proyecto el que facilitara el cambio. No había voyeurs especulativos ni instrucciones torpes. Tampoco 'grandes' gestores artísticos (¡acostumbran a

mantenerse alejados de poblaciones fantasma!). ¿Cuántas veces se organizan foros realmente creativos y productivos donde los artistas no estén presionados por el nivel de expectación y la lucha por ser oídos o vistos? Lo que se pone de manifiesto en este tolerante escenario es la humanidad, que se ha convertido últimamente en un bien escaso. Raras veces los artistas tienen la oportunidad de elaborar una respuesta incondicional. Los dos eventos autónomos, aunque conectados entre sí, se reunieron en una única exposición en la US Gallery, en Stellenbosch, Sudáfrica, en noviembre de 2002.

Lo que es …
¿Puede el proyecto 'Violence/Silence' calificarse de espacio-temporal? ¿Se inscribe en el marco de las transmutaciones, sincretizaciones o incluso en el de la internacionalización? Probablemente, pero estos términos, en su origen específicos, que se concibieron para aprehender con mayor claridad toda una serie de cuestiones extremamente amplias se han vuelto genéricos, previsibles y vacíos. En el proyecto sobre la violencia y el silencio nos propusimos redescubrir una voz idiosincrática en este minicampo predeterminado de la 'masturbación semántica'. Pulse pretende seguir creando proyectos en los que se adopte una actitud crítica hacia problemas y debates relevantes desde un punto de vista local y global (disculpe, glocal), incluyendo a los excluidos y subrayando el carácter idiosincrático e íntimo de las artes visuales. En colaboración con sus socios de RAIN en Amsterdam, Argentina, Brasil, la India, Indonesia, Malí, y México, Pulse continúa esforzándose por crear un nuevo entorno artístico.

Greg Streak

Centre Soleil d'Afrique Malí

Centre Soleil d'Afrique brinda una base sólida, estímulos y ayuda a (jóvenes) artistas con objeto de proporcionarles el apoyo y el 'material' necesario para que puedan desarrollar su arte en un marco intercultural/internacional. Centre Soleil dispone de un edificio en el que se organizan exhibiciones, talleres, debates y programas de formación. A partir de la aplicación del estampado textil tradicional de Malí, que se conoce con el nombre de Bogolan, Centre Soleil se centra asimismo en los conocimientos y

las técnicas relacionados con las formas contemporáneas de expresión artística. Por eso sus proyectos giran con frecuencia en torno a la interrelación entre arte y artesanía, tanto en el sentido conceptual como técnico. Sus principales áreas de trabajo son la fotografía, la pintura y la escultura. Centre Soleil ofrece también cursos sobre tecnologías de la información y de la comunicación y servicios para artistas.

Creación, objetivos, impacto socio-cultural y perspectivas

Lo que distingue a Centre Soleil es que se trata de una plataforma creada y dirigida por artistas africanos, individuos particulares que viven de sus ideas y su arte y cuya única fuente de ingresos son sus actividades artísticas. Además, Centre Soleil d'Afrique se ha fijado una meta muy clara: no pretende promover el arte, sino que se propone brindar una oportunidad a artistas desconocidos o con un potencial artístico aún sin explotar para que puedan salir del anonimato, impulsándolos a hacerse valer y a tener la valentía necesaria para continuar creando obras de arte y fomentando de forma ininterrumpida su entusiasmo. Con este fin, pretendemos crear un ambiente propicio al diálogo y el intercambio de experiencias en talles y seminarios.

La creación de Centre Soleil d'Afrique en 1999 fue una iniciativa especialmente urgente y absolutamente necesaria dado que en Malí no existía ningún lugar de encuentro y discusión para artistas procedentes de contextos muy variados. La mayoría de ellos trabajaba en solitario, sin tener acceso a un mundo más amplio. Era fundamental que afrontáramos ese reto y que colmáramos esa laguna.

Fotografía

La fotografía ocupa un lugar privilegiado entre las artes visuales desarrolladas por Centre Soleil d'Afrique.
Malí es conocido como la meca de la fotografía africana. Cada dos años se reúne en Bamako un gran número de fotógrafos de diversos países africanos y de Europa para celebrar la magia de la imagen fotográfica. Los malienses conceden suma importancia al atavío personal y a la elegancia de los ropajes. Van allí para verse y admirarse a sí mismos. Necesitan fotografías que los capten –o, mejor aún, los inmortalicen– en un momento y en un lugar determinados para luego poder narrar sus recuerdos. No olvidemos que a los malienses les encanta hablar, relatar historias y describir, y que, en este sentido, la fotografía es una herramienta magnífica.

Para los habitantes de Malí, una fotografía es un fragmento de una historia. Cuanto más bellos y logrados los fragmentos tanto mejor el relato. Malí es la patria de toda una serie de fotógrafos famosos. Figuras como Malick Sidibé y Seydou Keïta han dado paso a las nuevas generaciones representadas por Racine Keïta, Django Cissé y Alioune Bâ, por citar a algunos.

Centre Soleil se ha servido de esa rica tradición para crear un extenso marco en el que la fotografía de estudio y los reportajes pueden interactuar con otras nociones fotográficas, fomentando un concepto más amplio de la imagen fotográfica. Pongamos por ejemplo el taller organizado en noviembre de 2001 en Bamako como parte integrante del programa complementario de la cuarta edición de las 'Rencontres de la Photographie'. Tenía por objeto estimular la comunicación y la cooperación por medio de la imagen fotográfica digital. Artistas de Malí, África Occidental, Europa y Estados Unidos trabajaron en pequeños grupos sobre determinados temas ('graffiti', 'la vida diaria de los niños' y 'tradición-modernidad'). Cada grupo disponía de una cámara digital. En este caso, no se acudió a la fotografía digital para enseñar una nueva técnica, sino para avivar el debate. Este tipo de fotografía posee unos rasgos propios que permiten discutir sobre la forma en que la imagen debe 'tomarse', incluso antes de 'hacer clic'. Esta experiencia resultó ser una manera muy adecuada para poner en común los diferentes contextos culturales y artísticos de los artistas participantes. El proceso de trabajo y la preparación e instalación de las presentaciones finales –proyecciones digitales y fotografías formando parte de unas instalaciones más amplias– desencadenaron una sólida discusión acerca de temas tan importantes como la función de la fotografía, la calidad narrativa de la imagen, el binomio tradición-modernidad y diversas cuestiones formales.

Centre Soleil d'Afrique también se ha ocupado de formar a varios artistas que participan en sus actividades, ofreciéndoles un entorno de aprendizaje prolongado. Es lo que ha sucedido, por ejemplo, con tres jóvenes fotógrafas: Awa Fofana, Ouassa Pangasy Sangaré y Penda Diakité. Al final del proceso de formación, en 2002, montaron su propio estudio fotográfico. Dado que en Malí es aún muy raro encontrarse con mujeres que se dediquen a la fotografía, no debe sorprender que estas fotógrafas poco comunes despierten mucha curiosidad y admiración. En este sentido es interesante observar que la muy escasa presencia de las mujeres en este sector refleja la desigualdad entre hombres y mujeres en términos de derechos sociales.

Además de dedicarse a la fotografía, Centre Soleil se especializa asimismo en la aplicación del Bogolan –una técnica artesanal practicada desde hace mucho tiempo en las sociedades tradicionales de Malí para estampar vestimentas– a la pintura. Nos estamos esforzando por animar a los jóvenes artistas a trabajar con elementos naturales como la henna, la corteza y las hojas de los árboles y otros materiales vegetales en lugar de aguardar en vano la llegada de botes de pintura para expresar lo que llevan dentro. La naturaleza es generosa. Los artistas pueden crear obras hermosas y sin duda más auténticas utilizando todo cuanto ella genera y expone ante sus ojos. Lo único que hace falta es tener ideas y aplicarlas.
El Bogolan ofrece interesantes posibilidades para intercambiar y compartir experiencias, tanto en el marco de Centre Soleil d'Afrique como en el contexto de la globalización. En otras palabras, a los representantes del arte visual les espera el reto de contribuir al desarrollo de esta herramienta que permite incorporar a las obras de arte aspectos culturales extremamente atractivos para investigadores y turistas, al tiempo que abre una ventana sobre la realidad del ser humano y su civilización. Es un posible lugar de encuentro para artesanos y artistas.

En el campo de la pintura, Centre Soleil también combina técnicas tradicionales con conceptos pictóricos contemporáneos. Sus talleres internacionales giran en torno al problema de la construcción y el significado de la imagen pintada. Al reunir a artistas de diverso origen y crear un marco para una cooperación real, Centre Soleil d'Afrique crea asimismo una plataforma para un análisis renovado del Bogolan.

Los artistas deben mantener su originalidad, al tiempo que han de estar atentos a los demás, abriendo los ojos, los oídos, el corazón y la mente al mundo exterior. Sin perder de vista las nociones de conjunto, sistema y configuración, han de considerarse a sí mismos como los actores pensantes de una cultura y tradición que pueden y deben perpetuar. Intercambio no tiene por qué ser sinónimo de desaparición o alienación de la propia identidad. 'Si subirse al tren de la globalización significa ir a parar a la estación de la sumisión ciega, haríamos mejor en ir a pie al encuentro armonioso de las diferencias, del diálogo intercultural'. Mirando hacia atrás, Centre Soleil d'Afrique se da cuenta de que le queda

aún un largo camino por recorrer. Necesita más recursos financieros. Sin embargo, puede jactarse de haberse abierto un hueco en el panorama cultural y artístico de Malí y los países africanos vecinos.

Centre Soleil participa activamente en la creación de una red africana de partenariados culturales. A ese fin está trabajando con Centre Artistik (Lomé, Togo), PACA (Panafrican Circle of Artists, Lagos, Nigeria) y Acte Sept (Bamako, Malí).

Nuestro gran sueño es llegar a ser una fuerte y sólida plataforma artística. Con objeto de lograr ese fin nos estamos convirtiendo en un lugar de encuentro e intercambio, con talleres y exposiciones. Pero sobre todo estamos estrechando nuestros vínculos con el público y, en concreto, con una cultura estética que mantiene aún una relación un tanto distante con el 'arte', emulando el atractivo de la artesanía popular. Centre Soleil se empeñan establecer paralelismos entre el sentido estético del público maliense y las demás formas de expresión que afloran en la cultura visual diaria.

Desde la fundación de la plataforma hace cuatro años, el equipo de Centre Soleil d'Afrique ha perseguido sus objetivos con pasión y entusiasmo.

Nota
En 1999 el Prins Claus Fonds de los Países Bajos brindó ayuda material para la construcción de la sede de Centre Soleil d'Afrique en el barrio de Lafiabougou, en Bamako. El edificio alberga las oficinas y los talleres artísticos.

Texto elaborado en colaboración con Siddick Minga, del periódico *Challenger*.

p. 73
La pintura Bogolan es uno de los principales campos de trabajo de Centre Soleil. La coordinación del centro corre a cargo de todos los artistas Bogólan. Se organizan regularmente talleres y exposiciones sobre este tipo de arte. Para financiar sus proyectos artísticos Centre Soleil produce objetos Bogolan tales como manteles, bolsos y postales destinados a la comercialización.

p. 74
En 2001 Centre Soleil organizó un taller sobre fotografía digital durante la quinta edición de las 'Rencontres de la Photographie' celebradas en Bamako. El concepto del taller, diseñado por el artista belga y asesor de la Rijksakademie Narcisse Tordoir, tenía por objeto fomentar la cooperación intercultural a través de la imagen digital, que fue utilizada como medio, ya que ofrecía a los artistas la posibilidad de discutir acerca de la composición y

el contenido de cada imagen antes de convertirla en fotografía mediante un 'clic' y de trabajar sobre ella posteriormente en el ordenador. Los participantes, procedentes de diferentes países de África Occidental, Sudáfrica, Europa y los Estados Unidos, fueron divididos en tres grupos, cada uno de los cuales se centró en un tema concreto: 'la vida cotidiana de los niños' (con Penda Diakite, Adam Leech, Fatogama Silue y Hamed Lamine Keita, p. 76), 'tradición y modernidad–a debate' (con Jide Adeniyi-Jones, Awa Fofana y Kenny Macleod, p. 75) y 'graffiti' (con Diby Dembele, James Beckett, Amadou Baba Cisse y Ouassa Pangassy Sangare, p. 77). En la exposición que clausuró el taller se proyectaron amplias series de imágenes sobre los temas tratados, así como instalaciones en las que las fotografías fueron incorporadas a unos conceptos artísticos más amplios.

p. 79
Awa Fofana, Penda Diakité y Ouassa Pangassy Sangare han participado en diversos talleres de Centre Soleil. En 2002 inauguraron con la ayuda de Centre Soleil su propia agencia para fotógrafas en Malí.

p. 80
En 2003 Centre Soleil organizó un taller sobre escultura con el título 'el uso de objetos reciclados: ¿elección o necesidad?' con motivo de la estancia del artista francés y antiguo residente de la Rijksakademie Stéphane Cauchy. Los participantes en el taller analizaron el uso y el significado de materiales reciclados en las artes plásticas, con especial atención hacia las diferentes realidades de Malí y Europa Occidental.

Trama
Argentina

Trama es un programa internacional para el intercambio de ideas artísticas con sede en Buenos Aires, Argentina. En el marco de este programa se organizan debates, talleres, conferencias y eventos públicos protagonizados por artistas para confrontar e intercambiar modelos de pensamiento, dudas y tendencias referidas a la génesis del pensamiento artístico. Las actividades propuestas tienen por objeto reforzar los lazos referenciales entre los artistas locales, poner al descubierto los mecanismos que articulan la producción y el sentido artísticos en un contexto periférico y legiti-

mar el pensamiento artístico en el ámbito social y político.

Urgencia organizada

(…) Nuestro arte resulta incomprensible para artistas extranjeros del primer mundo, donde la producción artística suele medirse en términos de eficiencia y eficacia.
No comprenden la fragilidad y la fugacidad del arte creado por nosotros.
Tienen dificultades para aceptar que nuestras obras están condenadas a desaparecer.
Si no eres eficiente deberías aprovechar cuando menos tu tipismo o exotismo …
¡En último caso siempre puedes vender la dictadura que te somete como souvenir!
¡Haz algo útil!
Carlota Beltrame, artista, responsable de Trama en Tucumán, a propósito de las diferentes formas de enfrentarse con una obra de arte.

Trama es un programa creado en enero de 2000 en Argentina y destinado a la promoción y producción de ideas artísticas[1].

Los artistas que concibieron esta iniciativa desean proporcionar un espacio público mutable y fluido que pueda servir de plataforma para intercambiar conocimientos desde una óptica horizontal a fin de crear un lenguaje artístico y un ideario colectivos. Queremos sacar a la luz los mecanismos que contribuyen a la construcción del sentido artístico en este precario contexto así como legitimar el pensamiento artístico dentro del ámbito social y político.

Concebimos Trama con la misma provisionalidad, movilidad y flexibilidad con las que se concibe una obra de arte en Argentina, en un contexto en el que ninguna referencia es estable: ni el valor de cambio ni las instituciones financieras, políticas, judiciales o culturales. A esto se añade que estamos sujetos a unos cambios extremadamente rápidos, inciertos y profundamente deseados, especialmente desde el colapso económico, los disturbios populares y la imposición de la ley marcial en diciembre de 2001.

Hace dos años determinados acontecimientos históricos desencadenaron unos fenómenos sociológicos específicos que, sin tregua alguna, pusieron en tela de juicio las condiciones en las que se lleva a cabo el quehacer artístico, así como el papel del arte en una sociedad que se está rehaciendo. En esta encrucijada algunos de nosotros nos preocupamos por preservar nuestra autonomía a través de la autogestión, desentendiéndonos de la autoridad impuesta por los críticos, los teóricos y las instituciones tradicionalmente

responsables de colonizar nuestros esfuerzos por radicalizar nuestra actividad.

A pesar de la abrumadora sensación de impunidad y fracaso ante una crisis histórica como la que está sufriendo Argentina en estos momentos, curiosamente muchos de nosotros estamos viviendo el momento actual como una oportunidad para el cambio, un punto de inflexión, una verdadera Zona Cero. En esencia, estamos asistiendo a la desaparición de un determinado modelo social que está siendo sustituido por otro nuevo. Ignoramos cómo llamarlo, pero sabemos que cada uno de nosotros desempeñará en él un papel destacado.

A pesar de la aceleración y la aparente dispersión de las energías a raíz de la ruptura del contrato social en Argentina, hemos podido comprobar cómo en los últimos doce meses han ido surgiendo en todos los ámbitos un sinfín de proyectos de autogestión de carácter cooperativo, organizados sobre la base de la democracia directa y dotados de estructuras horizontales. Es curioso observar cómo estos proyectos presentan una articulación más sólida y duradera que los que se llevaron a cabo cuando las condiciones democráticas ofrecidas por el Estado parecían ser más 'estables'. En todas partes han surgido iniciativas de creación propia que idean, ensayan y discuten acaloradamente nuevas formas de organización colectiva: piquetes, motoqueros[2], asambleas de vecinos, talleres públicos de psicodrama, cadenas solidarias, cooperativas de obreros de fábricas expropiadas, asociaciones de personas estafadas, unidades de trueque, iniciativas de artistas.

Creemos que si logramos adquirir algún conocimiento específico referido al quehacer artístico en Argentina en 2002 fue precisamente esta técnica de la urgencia. Existe una especie de reducción fenomenológica, precipitada siempre, que nos estimula y obliga a tomar decisiones a una velocidad y con una flexibilidad de imaginación que sólo son posibles en un estado crítico de supervivencia. En Trama estimamos que la obra de arte es la llave de acceso a este conocimiento y que los procesos y los interrogantes que esta obra suscita se convierten en herramientas específicas para idear las tan deseadas formas de organización colectiva.

Como estrategia para radicalizar estos procesos e interrogantes hemos incorporado a nuestras actividades encuentros entre artistas cuyas referencias y modelos mentales tienen sus raíces en contextos distintos. A través de talleres

y proyectos colectivos hemos explorado la dificultad de 'trasladar' los signos constructivos de la obra de arte así como el proceso mental que se pone en marcha en un contexto de confrontación con personas de diversa procedencia. Para lograr una confrontación efectiva nos aseguramos de que contáramos al menos con un participante 'forastero' en cada actividad de Trama, a fin de generar esa tensión. Estos visitantes 'foráneos' no provienen necesariamente de otro país, sino que en muchos casos se trata de artistas procedentes de otras ciudades argentinas o de participantes que exponen sus puntos de vista a partir de otras disciplinas. Su papel consiste en que con sus dudas, observaciones y proyectos subrayen involuntariamente la identidad del contexto que visitan, como un elemento constituyente externo o como un testigo[3].

De todos los proyectos de intercambio promovidos por Trama el más conflictivo fue sin duda el encuentro entre jóvenes artistas locales procedentes de regiones apartadas del sistema del mercado del arte y artistas originarios de las ciudades y los territorios del 'norte'. El primer obstáculo visible en este tipo de confrontaciones es la dificultad de vencer la inercia ocasionada por lo que parecería ser un conjunto de inevitables prejuicios y creencias falsas albergados por ambas partes.

Los artistas visitantes acostumbran a buscar señales que confirmen su visión previa del contexto, muchas veces con la sincera intención de obtener en poco tiempo las referencias necesarias para acortar distancias durante el encuentro, aunque en algunas ocasiones se interesan más por la eficiencia de un restaurante de comida rápida o la prestancia de un parque temático. En la mayoría de los casos, la visión de los visitantes está a caballo entre ambas intenciones.

Por su parte, los artistas locales tienden a pasar por las diferentes fases de la confrontación sin encontrar una base común para el debate con los visitantes. Paradójicamente, el resultado de ello es que, quizás por primera vez, encuentran una base común para discutir entre ellos.

Notas
1. En el marco de este programa se organizan talleres de investigación, ciclos de debates y proyectos colectivos en diversas ciudades del país. Compartimos los resultados de los eventos puestos en marcha por Trama en la página web www.proyectotrama.org y en publicaciones anuales sobre papel.
2. Mensajeros en moto que se organizaron de forma espontánea durante los disturbios

de los días 19 y 20 de diciembre de 2001 en Buenos Aires para asistir a las víctimas de la represión y frenar el avance de la policía montada dispuesta a golpear y matar a los manifestantes.
3. El filósofo Reinaldo Laddaga analizó la función desempeñada por el 'forastero' en el ámbito de Trama durante el ciclo de debates: 'Redes, contextos, territorios', organizado en el Instituto Goethe de Buenos Aires en noviembre de 2001. (Laddaga, Reinaldo, 'Reparations', en *Society imagined in contemporary art in Argentina*, TRAMA, 2001, p. 130.)

Murmullos chinos

En inglés se usa la expresión 'Chinese whispers syndrome', como una metáfora para referirse al fenómeno de comunicación en el cual los mensajes enviados de una persona a otra se adulteran en el camino, por interferencias o interpretaciones equívocas, intencionadas o no. La figura proviene de un juego de niños popular en todo el mundo en el que los participantes se sientan en círculo. Uno de ellos susurra una frase larga al que tiene al lado, y luego cada participante, llegado su turno, susurra lo que ha escuchado al siguiente. El último participante anuncia lo que cree haber escuchado. En países en los que conviven más de un idioma también se juega con esta variante: el mensaje se transmite alternativamente en uno y otro idioma, en una cadena de traducciones y contratraducciones que acelera la transformación azarosa del texto permitiendo que se integren significados propios de la retórica narrativa de cada lenguaje, metáforas, gestos y modos de comunicación no verbales. Cuando las referencias comunes entre emisor y receptor se agotan, cuanto menos precisa se vuelve la sintaxis del mensaje, más importancia cobra el lenguaje gestual, el cuerpo que lo acompaña y la experiencia orgánica del susurro en sí en la comunicación.

Me resulta tentador establecer una analogía entre este fenómeno y las experiencias de intercambio artístico realizadas en Trama. En un primer momento podría entenderse que semejante símil parte de una experiencia negativa del intercambio, descreyendo de la posibilidad de verdadera comunicación entre las partes intervinientes. Propongo en cambio analizar por qué tendemos a categorizar como negativa esta tendencia al malentendido, cuando es la expresión natural de lo que recogemos en los primeros pasos de intercambio en un programa como RAIN. En el debate de cierre de las actividades de Trama en 2001, concluye Reinaldo Laddaga:

'Me parece apasionante y sorprendente el nivel de contacto y persistencia que mantenemos (durante el debate) en medio del general malentendido. Creo que si es apasionante una situación como ésta es justamente por el nivel de generación de malentendido que hay, que es difícil generar en situaciones más formalizadas, del tipo de la clase o del seminario académico, o del grupo de amigos, justamente, malentendidos sin duda que tienen que ver con que estamos poniendo cada uno de nosotros una enorme cantidad de cadenas de reflexión y especulación alrededor de términos como institucionalización, o institución o globalización que sin duda entendemos cada uno de nosotros de modos bastantes diferentes en función de nuestras historias intelectuales en particular, de nuestra procedencia no sólo a largo plazo, sino en estos días y sobre todo de la evaluación que hacemos respecto al valor político local, en relación al uso de cada una de estas palabras[1]'.

Los artistas involucrados en RAIN proponemos en cada una de nuestras actividades en la red el intercambio de artistas e ideas a través de diferentes ejes geopolíticos: sur-sur, sur-norte, norte-sur. Descrito en estas pocas palabras, pareciera que estamos hablando de una intención fluida de intercambio entre contextos disímiles en la que se da por descontado que el intercambio en sí mismo beneficiará a todas las partes por igual.

Sin embargo, tomando en cuenta que cada actividad es propuesta por un anfitrión específico, y que este anfitrión imprime a la propuesta las circunstancias geopolíticas, artísticas, culturales e intelectuales de su contexto, pareciera que podemos enriquecer este análisis tratando de discernir qué características tienen estos intercambios en cada caso según el anfitrión que proponga el intercambio, que se verá condicionado por la capacidad de imaginación de sí mismo, capacidad de imaginación del otro y capacidad de gestión y concreción de su hipótesis de intercambio.

Partiendo desde el punto de vista que me toca analizar, el de Trama: ¿Cuáles son las características específicas de este intercambio cuando el anfitrión, el iniciador de la propuesta proviene de un contexto como el argentino en el cual los procesos de cristalización del arte contemporáneo –el modernismo, el postmodernismo y la globalización consecuente– son 'procesos de una aparición traumática y represiva en nuestro horizonte'? '(Posmodernismo y globalización)' aparecieron después de una década de dictadura, una dictadura que exilió o diezmó además una gran parte de

nuestra inteligencia, e inevitablemente entonces aparecieron como una imperiosa imposición de los tiempos y con una urgencia que no daba posibilidad de asimilación crítica, ni permitía el desarrollo de un campo de confrontación de la naturaleza que fuera. Se trataba de un sencillo tómalo o déjalo, y ya dejarlo era promesa de salirse de la historia.
(...) No hubo posibilidad de discutir, en realidad no hubo posibilidad casi de comprender, el desarrollo de estos fenómenos fundantes de la época, globalización y posmodernidad, y poder definir de un modo asequible el tipo de condicionamientos y determinaciones que implicaron su presencia, como nuevo e irreversible panorama de una época que nos tomó por asalto y desconfiados[2]'.

A continuación describo dos proyectos generados y debatidos en el ámbito de Trama. El primero es analizado aquí en un intento por describir modos de pensamiento que atraviesan la práctica artística joven local y que informan de algunas estrategias de supervivencia artística en la región, ligadas a los procesos irregulares de asimilación del posmodernismo y la globalización ya enunciados: apropiación, narración, contingencia y parodia[3] parecieran ser mecanismos útiles de construcción de pensamiento artístico en situaciones de incertidumbre, en las que se negocia la razón de ser de la práctica artística día a día.
El segundo es una propuesta de intercambio artístico diseñada para RAIN teniendo en cuenta las características de intercambio deseadas desde Trama en concordancia con la escena local.

El cuerpo como contexto
El artista tucumano Sandro Pereira (1974) trajo a debate para el Encuentro de Análisis de Obra que Trama organizó en Buenos Aires en 2000[4] un trabajo en marcha al cual tituló Sellos de vida, si bien se refiere a él como 'las Marilyns'.
Ese año Sandro tomó la decisión de hacerse tatuar en la espalda una serie de retratos de Marilyn Monroe tomando como modelo una reproducción de la famosa obra de Andy Warhol incluida en un libro de difusión masiva sobre el pop art norteamericano. Por cada suceso significativo de su vida, sucesos que de acuerdo al criterio del artista son hitos en su vida personal, Sandro se tatúa una Marilyn. El resultado es siempre distinto, no sólo porque el tatuaje es inevitablemente un proceso que al usar de soporte la piel es de por sí orgánico e impredecible, sino también porque los artistas tatuadores son siempre distintos, y consecuentemente son distintas las Marilyns resultantes, que distan mucho de reproducir los

rasgos de la diva, más bien representan mujeres tucumanas parodiando a Marilyn: cabellos cortos teñidos de rubio, (como los de la misma Monroe), lunar sobre la izquierda, entre la mejilla y el labio, boca entreabierta, pestañas postizas.

Confrontados con la obra en una situación íntima[5], como a quien se le ofrece compartir el dudoso espectáculo de una herida despues de una operación delicada, surgen algunas primeras preguntas: ¿Por qué Sandro elige las Marilyns de Warhol para tatuarse? ¿Por qué los hechos transformadores de su vida equivalen a una Marilyn en su espalda? Y finalmente y más importante, ¿por qué me lo está mostrando?

Si generalmente un tatuaje es una marca explícita y elocuente que identifica y celebra al grupo social al cual pertenece un individuo, ¿cuál es el proceso de identificación que genera Sandro con sus Sellos de vida?
Es larga la cadena de transformaciones que el artista enlaza en este proyecto: la imagen de Norma Jeane Mortenson, teñida y travestida en Marilyn Monroe, objetivada en ícono de serigrafía por Andy Warhol, apropiada por Sandro con cierto sentimentalismo existencialista, transformada una vez más en el accidente impuesto por su piel al signo, atravesada por el imaginario personal del artista tatuador, y repetida en serie en la espalda de Sandro, siempre distinta, nunca Marilyn Monroe y siempre las Marilyns de Sandro. Cada Marilyn es una excusa para comenzar un relato, acceder a una anécdota privada que necesita ser vuelta a contar, y que en cada oportunidad que se cuenta reafirma su identidad, reafirmando la contingencia de la operación.

La actividad que parece realizar Sandro en este intento alquímico de transformación de una figura emblemática del pop norteamericano en un 'sello de vida' es una traducción visual, en la cual la naturaleza retórica inevitable de cada lenguaje –que suele eliminarse en favor de la sintaxis en todo proceso de traducción– literalmente toma cuerpo en su cuerpo. Si con Spivak 'la traducción es el acto de lectura más íntimo' y 'la tarea del traductor es facilitar el amor entre el original y su sombra[6]', entonces Sandro, el lector/traductor, ofrece su cuerpo no sólo como interfaz sino como garantía de que esa retórica se haga explícita.

El contexto como texto
Contexto es un proyecto de cooperación e intercambio entre artistas que recorrerá diferentes ciudades que albergan actividades de las iniciativas integradas en RAIN: San Miguel de Tucumán (Argentina), Yakarta (Indonesia),

Bamako, (Malí), Durban (Sudáfrica), Belo Horizonte (Brasil), Mumbai (India) y Duala (Camerún).

Los proyectos planteados por los artistas invitados en cada una de estas ciudades investigarán la relación entre texto y contexto.
El trabajo se desarrollará en forma de una cadena de colaboraciones entre parejas de artistas. Cada artista participante cumplirá dos roles: como asistente y anfitrión en su propia ciudad de un artista invitado a desarrollar un proyecto, y como artista invitado a realizar su propio proyecto asistido por un artista local en otra ciudad.

Contexto comenzó sus actividades en la ciudad de San Miguel de Tucumán en julio de 2002 con la realización de la obra Punto de vista de la artista invitada Germaine Kruip (Holanda, 1970), asistida por el artista local Jorge Gutiérrez, el grupo de teatro La Baulera, la artista organizadora Carlota Beltrame y el filósofo Jorge Lovisolo[7].
La cadena de colaboraciones que propone Contexto implica ciertos mecanismos propios de la narración y de la tradición oral. Esta narración que se trasvasa de un contexto a otro se construye a través de distintos lenguajes: corporal, visual, textual y gestual.

Un lector competente es aquel capaz de reponer los implícitos y de realizar las acciones que se requieran para comprender el texto. Leer podría entenderse como una transacción social en la cual el lector participa tan activamente como el autor del texto. Si entendemos el texto como el cúmulo de referencias particulares y contingentes que afectan a un determinado contexto, el narrador de ese texto como el artista anfitrión que invita al intercambio y el lector como el artista visitante, podemos comenzar a analizar qué competencia tenemos los artistas como lectores de nuestro propio contexto, y cuánto de él logramos traducir cuando nos enfrentamos a otro contexto diferente al que hace necesaria nuestra obra.

Cuando este texto disponible no sólo se lee sino que es retomado con el objetivo de que sea contado de nuevo por el oyente a un tercero, que éste a su vez luego de escucharlo/leerlo se transformará en narrador/autor a su vez, contándoselo a un cuarto, estamos en presencia de lo que Karl Kroeber describe, hablando del relato oral, como 'una interacción entre impulsos que dan forma y definen, y contraimpulsos que expanden y crean desorden[8]'.

En RAIN el conocimiento que cada

participante tiene del contexto que visita está básicamente formado por las historias y lecturas que proveen las obras de arte e ideas de los artistas participantes. Esta contingencia, que puede provocar malentendidos, no deberíamos verla como una falla en la comunicación que lleva a generalizaciones no objetivas, sino más bien como la fuerza y el punto de intercambio deseable por la certeza e intensidad que genera.
La perspectiva del encuentro con esos otros artistas visitantes ofrece la posibilidad de encauzar el deseo de contar historias con la esperanza de encontrar en el otro una semejanza que nos resulte familiar, y que nos permita construir una red de asociaciones y sentidos que den forma y solidez a nuestros esfuerzos individuales y que a la vez los desafíen y pongan en duda.

Este texto comenzó con la descripción de un fenómeno de comunicación fallida. Parecía entonces que urgía articular propuestas que lograran esquivar las consecuencias de semejante pérdida de precisión en el intercambio de conocimiento. Sin embargo, pareciera haber una excepción al síndrome: cuando se trata de articular intercambio de pensamiento artístico, quizás finalmente el gesto, la piel y el cuerpo con su contingencia y particularidad se impongan sobre la lógica de la sintaxis y logren comunicar lo único verdaderamente comunicable. Quizás los murmullos chinos no sean, después de todo, un juego de niños.

Claudia Fontes

Notas
1. Reinaldo Laddaga, debate de cierre del Ciclo 'Redes, contextos, territorios', Instituto Goethe, Buenos Aires, noviembre 2001 - www.proyectotrama.org/00/2000-2002/index.html.
2. Tulio De Sagastizábal, En ocasión de las charla 'Nuestra crisis, ¿está en crisis?', Alianza Francesa de Buenos Aires, Abril 2002, www.elbasilisco.com.ar/charlas.html.
3. Sobre el concepto de parodia en el arte argentino contemporáneo, ver Mari Carmen Ramírez, Marcelo Pacheco, Andrea Giunta, *Cantos paralelos: La parodia plástica en el arte argentino contemporáneo*, Blanton: Museum of Art, 1999.
4. Buenos Aires, puerto y capital federal del país, ha funcionado como centro y eje de referencia de las provincias desde la época colonial. Tucumán es una de las provincias más pobres del país en el noroeste argentino. Cuenta con una población de artistas jóvenes muy activa. Trama ha organizado actividades en Buenos Aires con artistas de Tucumán y en Tucumán con artistas de Buenos Aires.
5. Sus tatuajes se hacen por primera vez públicos en este texto, y hasta ahora es una obra que se conoce sólo de boca en

boca y a través del encuentro personal con el artista.
6. Gayatri Chakravorty Spivak, *Outside in the Teaching Machine*, Capítulo 9: 'The politics of translation', Nueva York: Routledge, 1993, pp. 180-181.
7. Para más información sobre la experiencia de *Punto de Vista*, véase www.proyectotrama.org/00/ASOCIADOS/index.html.
8. Karl Kroeber, *Retelling/Rereading*, Nueva Jersey: Rutgers University Press, 1992.

--
--
--

CEIA
Brasil

CEIA (Centro para Experimentación & Información en materia de Arte) fomenta el desarrollo y la divulgación de un pensamiento artístico enfocado hacia las diferentes posibilidades de expresión, en respuesta a la actitud relativamente cerrada y orientada al producto final que se adopta ante las artes en Brasil. Con ese fin organiza seminarios, talleres, manifestaciones artísticas y actividades en el ámbito de la educación. Con sede en Belo Horizonte, CEIA se propone crear una red regional, nacional e internacional de artistas (iniciativas) con idea de conectar las áreas y formas de expresión periféricas con los centros de la producción artística. En el marco de las actividades de CEIA, los participantes comparten las experiencias vividas durante el proceso artístico como una forma de propiciar el desarrollo humano. La coordinación de CEIA corre a cargo de Marco Paulo Rolla y Marcos Hill.

Hacia una mayor sensibilización

CEIA (Centro para Experimentación & Información en materia de Arte) tiene su sede en la ciudad de Belo Horizonte, capital del Estado brasileño de Minas Gerais. Situada en la parte sudoriental de Brasil, entre montañas y a 400 kilómetros del mar, esta ciudad ofrece una imagen ambivalente. De un lado, Belo Horizonte conserva algunos rasgos heredados de la mentalidad colonial portuguesa y, de otro, irradia mucha vitalidad y energía. Los artistas e intelectuales canalizan esta energía en manifestaciones orientadas a promover el cambio, aun cuando muy pocas plataformas cuenten con alguna fórmula de ayuda financiera, reconocimiento o garantías para su desarrollo.

La tendencia al conservadurismo, ávido

de controlar las áreas utilizadas para canalizar nuevas ideas, y la abundancia de riqueza creativa, mezcladas en las proporciones justas, sienten las bases para la creación de un entorno comparable al de otras ciudades brasileñas e incluso al de otras ciudades de Latinoamérica en general.

El sistema educativo del país está hundido a causa de las políticas egoístas y los privilegios vinculados a la existencia de monopolios. Esta situación desmoraliza a los brasileños y dificulta la interacción cultural, puesto que a los ciudadanos de a pie se les niega la oportunidad de desarrollar conocimientos culturales.

Los brasileños somos conscientes de que, en un contexto más amplio, la actual situación puede degenerar rápidamente en serios problemas sociopolíticos, tales como la concentración de la riqueza del país en manos de tan sólo un dos por ciento de la población.

El proyecto alternativo que ofrece CEIA se inspira en la urgente necesidad de vincular a Belo Horizonte con las actividades culturales y artísticas llevadas a cabo en áreas favorecidas por el actual clima político del país. Además, nos percatamos de que la propia ciudad de Belo Horizonte necesitaba una inyección de energía para catalizar el alto grado de interacción entre artistas, intelectuales y público. Nos proponemos fomentar el desarrollo y la divulgación de un pensamiento artístico enfocado hacia las diferentes posibilidades de expresión. Al mismo tiempo, CEIA desea garantizar que esa expresión, una vez que reciba los estímulos y el apoyo necesarios, no se limite a tendencias ya consagradas por los marcos culturales institucionalizados en Belo Horizonte y el país en su conjunto.

Por eso mismo, en su primer evento celebrado en septiembre de 2001, CEIA planteó como tema de debate 'lo visible y lo invisible en el arte contemporáneo'. Los términos 'visible' e 'invisible' pueden ser interpretados a diversos niveles de comprensión. Hicimos hincapié en cuestiones tales como la importancia del concepto de visibilidad en la producción de arte contemporáneo y la forma en que los artistas contemporáneos adquieren conocimientos técnicos durante el proceso de formación, así como en las estrategias de mercado y las políticas de distribución y comercialización del arte contemporáneo, con especial atención a los aspectos éticos, ideológicos y tecnológicos desde una perspectiva local y global.

Gracias a este ciclo internacional de conferencias pronunciadas por destacados artistas y profesionales, la comunidad artística de Belo Horizonte pudo tener conocimiento de otras experiencias vitales en países como Camerún, Argentina, Polonia, Sudáfrica y los Países Bajos. En el seminario, artistas residentes en Porto Alegre, São Paulo y Río de Janeiro debatieron sobre diferentes experiencias vitales vividas en el propio Brasil.

Aunque este evento creó un amplio marco para el debate quedó claro que el público era reacio a implicarse activamente en las discusiones y expresar sus opiniones por miedo a posibles reacciones críticas. Esto es un claro indicio de la actitud conservadora que reina en la región de Minas Gerais en el ámbito del desarrollo y producción artísticos. Es por eso por lo que insistimos en la necesaria creación de una dinámica que conduzca a una participación más activa del público en general.
Por otra parte, la charla de Ricardo Basbaum[1], artista visual de Río de Janeiro, puso de manifiesto cómo la urgente necesidad de actividades libres y más independientes ha contribuido a la reciente puesta en marcha de diversas iniciativas no gubernamentales por todo Brasil.

Quisiéramos citar el libro publicado sobre el primer evento de CEIA: O Visível e o Invisível na Arte Atual[2]. Es un texto clave que viene a suplir la falta de obras de referencia que ofrezcan un análisis crítico de la situación actual del arte en Brasil. Otro mérito de este evento es la creación del 'Atelier Project', una iniciativa de los artistas Marco Paulo Rolla (uno de los organizadores de CEIA) y Laura Belém (artista visual de Minas Gerais) con la que se pretende colmar una laguna existente en la formación profesional de los artistas locales de Belo Horizonte, dado que hay pocas áreas en las que el arte se pueda producir libremente a una escala más amplia.

La 'International Performance Manifestation' celebrada en agosto de 2003 es otro proyecto reciente de CEIA. De nuevo, la necesidad de propiciar la expresión artística creativa, que suele carecer de apoyo por parte de quienes se encargan de promover los eventos culturales en este país, nos llevó a colaborar con artistas del espectáculo, lo cual nos permitió conectar con otras disciplinas como la música, la danza y el teatro. Este evento internacional perseguía dos objetivos importantes: el enriquecimiento profesional a través de talleres y la creación de espacios para espectáculos.

En lengua portuguesa, CEIA, el acrónimo de nuestra iniciativa, significa 'cena'. Evoca, por tanto, una vieja costumbre familiar, que forma parte de una sociedad con una noción de tiempo distinta a la nuestra cuando se trata de organizar la vida cotidiana. La idea de estar sentados en una mesa y de ser capaces de compartir una cena refleja nuestro deseo de entrar en contacto con artistas, iniciativas e instituciones de todo el mundo a fin de promover una serie de cambios culturales. El término es asimismo una metáfora de nuestra voluntad de compartir las experiencias vividas durante el proceso artístico como una actividad que fomenta el desarrollo humano.

Marcos Hill y Marco Paulo Rolla

Notas
1. Ricardo Basbaum, 'The role of the artist as a trigger for events and facilitator for production in the face of the dynamics of art', en *O Visível e o Invisível na Arte Atual*, Belo Horizonte: Centro de Experimentação e Informação de Arte (CEIA), 2001, pp. 96-119 (ISBN 85-89039-01-3).
2. Ibídem.

p. 109
CEIA ha organizado este evento con objeto de potenciar una serie de referencias imprescindibles para el desarrollo del arte contemporáneo, tanto más cuanto que el hábito cultural de invertir en actividades artísticas que no tengan fines comerciales inmediatos no está aún muy arraigado en Brasil. La obra trata del intercambio entre diferentes áreas de la expresión humana, fomentando el diálogo entre todas ellas.

p. 112
Atelier Project puede definirse como una actividad articulada por las propuestas que los participantes presentaron en sus obras. A través de un análisis crítico del trabajo en proceso de creación, los participantes fueron iniciados en los principios conceptuales que les permiten crecer y profundizar en sus propias propuestas. Cada participante tenía que comprometerse con el desarrollo de su trabajo, dando prueba de su agilidad artística y respondiendo a las necesidades contemporáneas. De ahí la importancia del proceso de análisis, que ayuda al artista a elaborar una poética artística personal.

Open Circle
India

Open Circle es una iniciativa de artistas con sede en Mumbai que busca un compromiso creativo con los problemas sociales y políticos de nuestro tiempo integrando la teoría y la práctica. Una de sus máximas preocupaciones es la homogeneización y la marginación de lo diferente, no sólo en la India sino también desde una perspectiva global. Open Circle afronta estos temas mediante la organización de debates entre personas procedentes de distintos ámbitos sociales, eventos artísticos de carácter público y acciones directas en respuesta a acontecimientos políticos y sociales.

Politizar la estética

La campaña publicitaria 'United Colours of Benetton' constituye un ejemplo perfecto del fenómeno de esa política de corte global, es decir, la afirmación de identidades y diferencias, multiculturalismo, etcétera. Pero cuidado, detrás del cartel asoma toda una serie de fábricas ubicadas en países del tercer mundo cuyos trabajadores son explotados vilmente. Es la realidad de las condiciones infrahumanas y de la ausencia de mecanismos reguladores. Es la interminable historia de la explotación del hombre por el hombre y el arrinconamiento de las marcas locales. Éste es el verdadero axioma de la globalización. Con todas las multinacionales pugnando por hacerse con su parte del capital global, a través de prácticas comerciales socialmente responsables o irresponsables, cada parcela de la vida se convierte en posible negocio. Las batallas por el control del mercado se libran en las vallas publicitarias y en el cine. Los ciudadanos son bombardeados con un aluvión de imágenes. Bollywood (la industria cinematográfica de Bombay, o Mumbai) y los medios de comunicación de masas sintonizan perfectamente con las sensibilidades del gran público. Expresan de forma eficaz la idea de que el consumismo conduce a la realización de las aspiraciones por conseguir una vida mejor. Anuncios publicitarios dirigidos casi exclusivamente a una clase media de movilidad social ascendente y productos vendidos sobre la base de un modo de vida selecto y occidental. Sin embargo, como consecuencia de la liberalización del comercio los aspirantes se han multiplicado. En la actualidad, personas de cualquier estrato son considerados consumidores en potencia. El aumento del chovinismo e incluso del fanatismo fomenta la

resistencia a la globalización y requiere una nueva sintaxis publicitaria equipada con una dialéctica regional distinta para alcanzar el amplio espectro de consumidores. Este cambio se afronta con eficacia. Los anuncios de Coca-Cola lo dicen todo: entre los protagonistas figuran ahora también individuos procedentes del ámbito rural. Si bien estas películas y anuncios publicitarios –omnipresentes, apabullantes, el elemento más ostentoso del panorama urbano– no pueden identificarse con la cultural visual, no cabe duda de que contribuyen a ella. La demografía urbana apunta a una clase media y media baja considerable y un gran porcentaje de inmigrantes de segunda o incluso tercera generación con antecedentes rurales. En ambos grupos existe un fuerte apego a las tradiciones y la propia cultura, que es ante todo de índole gráfica. Esto se manifiesta en publicaciones de poca importancia, panfletos, carteles, calendarios, curiosidades, rituales y fiestas (cabe destacar que el consumismo se ha infiltrado incluso en estos ámbitos). El lenguaje publicitario no es el lenguaje de las masas, pero sí es el lenguaje utilizado para dirigirse a ellas. Además del uso de mensajes publicitarios emotivos asociados a cuestiones sociales simplistas o a veces malinterpretadas, se aprovechan las imágenes y los recuerdos de las masas para crear un lenguaje de fácil acceso, no sólo desde el punto de vista de la visibilidad y la cantidad, sino también en cuanto a la comprensibilidad de la imagen.

Por el contrario, la producción cultural de las bellas artes ha mantenido siempre cierta distancia. No habla el lenguaje de las masas ni se dirige a ellas. El arte se distingue por su carácter esotérico y no comunicativo. Además, su pedagogía se centra casi exclusivamente (cuando menos en la India) en una producción artística elitista. En caso de que el arte se comprometa con los problemas sociales este enfoque contribuye raras veces a una mejor comprensión, además de ser inaccesible para el ciudadano de a pie. El modus operandi resulta pedante y 'excluyente'. Cuando el artista se refiere a las imágenes populares o 'kitsch' en circunstancias ajenas a su contexto original les confiere carácter exótico. Las imágenes son tomadas o, mejor dicho, secuestradas y apreciadas por su valor de cambio en galerías y circuitos internacionales. Se modifican y se adaptan, pero nunca son devueltas al ámbito al que pertenecen. La politización de la estética tiene un uso restringido, tratándose de una restricción que los artistas se imponen a sí mismos.

La política global ha generado un gran

número de exposiciones y estancias internacionales que los artistas consideran como una especie de castigo. Estos circuitos conceden preferencia a un determinado tipo de arte procedente de determinadas partes del mundo. Lo que aún se cotiza son obras artísticas que causan impacto a través de una experiencia visual.

Salvar el abismo

En sus comienzos, Open Circle se propuso crear en Mumbai una plataforma interactiva para artistas tanto a nivel local como global, un espacio para compartir teoría y práctica. Aunque en la ciudad ya existían algunas plataformas, la mayoría de ellas eran gestionadas por instituciones de orientación predominantemente teórica que sólo brindaban oportunidades para el intercambio discursivo o por corporaciones con intereses consumistas o magnates de la industria ansiosos de desempeñar un papel preponderante en la sociedad.

Nuestra primera actividad, que se desarrolló en septiembre de 2000, fue un evento muy meditado de cuño internacional compuesto por un taller, un seminario y una serie de exposiciones. Queríamos que se basara en una política de diferencias e identidades distinta, con una rigurosa selección de los participantes y una atención equilibrada al debate teórico y a la práctica artística. A lo largo del proceso, desde la fase preparatoria hasta la culminación del proyecto, comenzamos a notar que ello no era suficiente. Además, la relevancia del quehacer artístico en la sociedad contemporánea y la discusión al respecto –su conexión y relación con la vida real y los problemas de la gente– nos animaron a considerar otras formas de aproximación al arte. Llegamos a pensar que, en lugar de promover simples intercambios en círculos artísticos –entre artistas y entre artistas y teóricos–, deberíamos impulsar la interacción con la sociedad.

El segundo año adoptamos una postura mucho más intervencionista. Trabajamos conjuntamente con otras organizaciones, llevando a cabo acciones públicas y protestas contra megaproyectos que despojaban a las tribus y los indígenas de sus tierras, sus derechos democráticos, participando en el denominado desarrollo, etcétera.

En ese mismo año organizamos asimismo seminarios abiertos al público. El objetivo era contribuir a una mejor comprensión de la política económica y su impacto sobre nuestros mercados, con especial atención al cierre de las fábricas de tejidos, la reducción de gastos, etcétera. Para ello invitamos a activistas y profesionales de diferentes ámbitos para que presentasen su aná-

lisis, así como a personas procedentes del mundo cultural para que actuaran o exhibieran sus películas sobre temas relevantes. Estaba previsto que ese programa se llevara a cabo en tres fases, empezando por los seminarios.

El crecimiento del extremismo de derechas que condujo a la violencia política y la polarización religiosa de las diferentes comunidades e incluso dio lugar al genocidio de Gujarat en 2002 nos forzó a posponer las dos fases siguientes.

La horripilante violencia religiosa, las inquietantes reivindicaciones de pureza de corte fascista y los actos fundamentalistas de limpieza étnica han reducido la voz secular inherente a la definición de la cultura india a un susurro apenas audible. Lanzamos una campaña publicitaria para devolver la voz y la visibilidad a lo secular. Diseñamos camisetas y series de pegatinas que se fijaron en automóviles y el metro local y organizamos interpretaciones de obras de teatro y exhibiciones de películas, en una ocasión en la calle, sobre un escenario provisional, durante un festival religioso. En agosto celebramos una semana con diferentes eventos de carácter público bajo el título 'Reclaim Our Freedom'. Elegimos eventos y géneros que pudieran resultar atractivos para personas de toda clase y condición. Las representaciones y las exhibiciones tuvieron lugar en galerías, cafés, aceras y en las estaciones terminales de las líneas oeste y centro/puerto del metro local, Churchgate Terminus y Victoria Terminus. La estación de Churchgate albergó espectáculos visuales e interpretativos durante los siete días de la semana, prácticamente a cualquier hora. Los artistas provocaron y suscitaron reacciones por parte del público que desembocaron con frecuencia en un vivo debate sobre el tema tratado. En la estación de Churchgate se expusieron dos vallas publicitarias diseñadas por artistas. La apoteosis llegó con las actuaciones de dos célebres bailarines y sus respectivas compañías. La primera actuación versó sobre el tema de la armonía en el seno de la comunidad y la segunda llevaba por título 'V for violence'. A continuación el público pudo asistir a un recital vocal y a una actuación de un conjunto percusionista, percatándose de la tradición musical sincrética de la India.

El India Sabka Youth Festival, celebrado en diciembre de 2001 y dirigido a los estudiantes, fue organizado en colaboración con Majlis, una organización no gubernamental activa en el ámbito legal y cultural.Fue concebido como un evento conmemorativo para denunciar

la demolición de la mezquita de Babri Masjid, a la vez que con ello quisimos recuperar el espacio secular del que nos privaron los promotores de la ideología Hindutva y celebrar las tradiciones sincréticas tan propias de la esencia india.

El festival incluía nueve concursos –diseño de portadas de periódico, escritura de ficción (el texto ganador se publicó en una popular revista), guión para vídeo (las dos obras ganadoras contaron con ayuda técnica profesional para su producción), diseño de vallas publicitarias (el diseño galardonado fue reproducido sobre una valla en Victoria Terminus Station), instalaciones artísticas (los dos proyectos premiados fueron producidos e instalados, uno en Churchgate Station y el otro en un quiosco de música situado en un bulevar muy frecuentado), espectáculo/teatro, diseño arquitectónico y música (estaba previsto que el ganador grabase un disco compacto con asistencia técnica profesional en un prestigioso estudio de grabación, pero al final el premio se retuvo porque los participantes no alcanzaron el nivel adecuado). El evento culminó en un festival de dos días de duración atiborrado de acontecimientos diseñados y preparados especialmente a ese fin, tales como un festival de cine, videoarte e instalaciones, originales puestos de venta, juegos y concursos, interacciones con famosos, una obra de teatro interpretada por una compañía importante, tratándose en concreto de una adaptación de Romeo y Julieta de Shakespeare en la que los protagonistas pertenecen a las dos comunidades enfrentadas (hindúes y musulmanes), un concierto de un grupo de fusión, un espectáculo interactivo basado en un popular programa televisivo de entrevistas moderado por el propio presentador, un folleto, una publicación y un seminario titulado 'Constitution and Minority Identity: A Post Gujarat Perspective'.

A través de las actividades llevadas a cabo en los dos últimos años, Open Circle se ha esforzado en tratar de conectar con aquellas personas que no son precisamente aficionadas a visitar galerías. Nuestros programas se sitúan cada vez más en el ámbito público. Pretendemos afrontar problemas relevantes de una forma comprensible y accesible. Lo importante es que la gente de a pie pueda identificarse con nuestras iniciativas. Para ello hacemos uso de las estrategias de los medios de comunicación de masas. En resumen, optamos por estetizar la política más que por politizar la estética.

p. 121

El programa del año 2000 se centró en dos temas relacionados con el fenómeno de la globalización: identidad y situación de los artistas desplazados provisionalmente o a largo plazo y el debate sobre el desplazamiento (aunque de otra índole) a través de la experiencia vivida en la megalópolis de Mumbai.
Hacía hincapié en las formas de expresión 'locales' y 'globales', prestando especial atención a la pregunta de si estos términos son incompatibles o si confluyen naturalmente en una situación de megalópolis y condición de expatriado. La principal preocupación eran las hegemonías culturales en el mundo contemporáneo y las confusiones que éstas generan en una situación 'globalizada' por lo que se refiere a la afirmación de identidades.

p. 124

En septiembre y octubre de 2001 Open Circle organizó una serie de actividades de apoyo a la causa del movimiento Narmada Bacchao Andolan (NBA). El 11 de septiembre unos 2.000 representantes de las tribus afectadas por el proyecto Sardar Sarovar en el valle de Narmada se desplazaron a Mumbai. Exigían que el Gobierno del Estado de Maharashtra aceptara e implementara las recomendaciones formuladas en el informe Daud. En vista de la apatía del Gobierno se decidió que los activistas de más edad iniciarían junto con Medha Patkar una huelga de hambre indefinida en caso de que no se recibiera ninguna respuesta.
Comenzaron la huelga de hambre indefinida el 17 de septiembre de 2001.
El sexto día (22 de septiembre) Open Circle organizó una campaña de petición de firmas dirigida al jefe de Gobierno de Maharashtra.
El noveno día (25 de septiembres) se llevó a cabo una acción en el exterior de la Mantralaya (secretaría), Mumbai. Los activistas demarcaron parcelas en el concurrido cruce, cortando el tráfico. Después las adjudicaron simbólicamente a los desplazados, colocando fichas con sus nombres en las parcelas. La policía detuvo a todos los activistas haciendo uso de la fuerza.
El décimo día (26 de septiembre) se fabricaron 800 tarjetas postales con la ayuda de los grupos tribales y los estudiantes de la Sir J.J. School of Art. Antes de enviarlas al jefe de Gobierno de Maharashtra se cubrieron de firmas y mensajes recabados por doquier. Al cabo de 17 días de protestas y 11 días de ayuno el Gobierno accedió a las peticiones.
El 18 de octubre de 2001, un año después de que se hiciera público el fallo del Tribunal Supremo, se convocó un día negro. Open Circle ayudó al movimiento NBA de Mumbai a preparar

pancartas e imprimir lazos negros y a distribuirlos para sensibilizar a la gente.

p. 125

La India es un país laico, tal y como estipula su Constitución. ¿Por qué se oye únicamente la voz de la comunidad mayoritaria en el debate sobre el sentimiento nacional? ¿Por qué estamos obligados a definir nuestra identidad como corolario de la división? ¿Hasta qué punto la falta de respeto a los derechos constitucionales y democráticos de las comunidades minoritarias es un acto nacionalista?

¿Qué religión o escrito sagrado sin interpolaciones manda segar vidas de inocentes como prueba de entrega y fe? La obviedad de que las contribuciones de todas las razas y comunidades indias constituyen una parte integrante e imprescindible de la esencia de nuestro país se queda en un inaudible susurro en comparación con las presunciones y reivindicaciones fascistas de pureza y los actos fundamentalistas de limpieza étnica.

Nuestros paradigmas e iconos son sustituidos y tergiversados a una gran velocidad.

Hemos sufrido pérdidas incalculables en términos de propiedad, ingresos y sobre todo en cuanto a afinidades, confianza, valores humanos y libertad en el ámbito de la diversidad, la expresión y la propia vida.

Por todo ello, Open Circle hace un llamamiento a los ciudadanos de Bombay para que entre todos 'RECLAMEMOS NUESTRA LIBERTAD'.

p. 127

El crecimiento de la extrema derecha ha sumido a las comunidades en la violencia política y la polarización en torno a ejes religiosos. Open Circle ha proyectado en espacios públicos documentales, cortometrajes y vídeos contrarios a esta ideología segregacionista realizados por artistas en un intento de reavivar la llama laica de la ciudad de Mumbai.

el despacho
México

En 1998 Diego Gutiérrez comenzó a organizar proyectos basados en comunidades en un marco variable de condiciones geográficas, contextos, configuraciones y fórmulas de colaboración. La iniciativa fue bautizada con el nombre de el despacho. Uno de los principales objetivos de el despacho consiste en reformular los métodos y sistemas propios del quehacer artístico y de la colaboración entre artistas, así como la relación entre el artista y el espectador. El despacho es nómada y mutable por naturaleza: en el pasado se llevaron a cabo proyectos en Ciudad de México, Acapulco, San Diego/Tijuana, Amiens y Nueva York.

Lo que no es y lo que es ...

Esta iniciativa continua iniciada en 1998 y conocida como el despacho reúne una serie de proyectos colectivos basados en comunidades que se llevaron a cabo en un marco variable de condiciones geográficas, contextos, configuraciones y fórmulas de colaboración.

AFINIDAD EN LUGAR DE AFILIACIÓN. El despacho no está compuesto por un grupo de personas previamente establecido. Los proyectos se basan en esfuerzos conjuntos del artista visual Diego Gutiérrez y diversos participantes de dentro y fuera de México, incluyendo escritores, fotógrafos, estudiantes de arte y cineastas. La colaboración y la alternancia son dos estrategias utilizadas para descentralizar el concepto de autoría y poner en tela de juicio la noción –y las prácticas correspondientes– del artista individual como centro de acción.

UN HOGAR EN LUGAR DE UNA CASA. Aunque los proyectos son ideados en Ciudad de México, el despacho no dispone de un lugar de operación fijo. Ha trabajado en edificios de oficinas, bloques de apartamentos y hoteles. La estrategia de el despacho consiste en promover encuentros entre colaboradores y miembros de las comunidades en torno a las cuales surgen los proyectos. Además, intenta participar en estrategias de distribución con las que se pretenda modificar la relación entre el creador y el espectador.

FLEXIBLE PERO NO VOLÁTIL.
El despacho pone en duda las nociones espaciales, posturas, procesos y planteamientos excesivamente rígidos.
A pesar de su aparente ambigüedad, el carácter nómada y mutable de el despacho es deliberado y relevante. Es un elemento clave para garantizar la flexibilidad a la hora de llevar a cabo procesos de revisión, adaptación y reensamblaje. A través de esa variabilidad, el despacho pretende mantener un alto nivel de autocrítica.

COMPRENSIÓN EN LUGAR DE VALORACIÓN. Una de las principales preocupaciones de el despacho guarda relación con la reformulación de los métodos y los sistemas propios del quehacer artístico. No se trata de marcar una distancia simbólica respecto al 'arte' o de oponerse a una estructura determinada de forma gratuita.
Se trata más bien de ampliar contextos y de explorar espacios tanto dentro como fuera de los escenarios formales de la expresión artística. El trabajo consiste en invitar al artista y al espectador a que se descubran a sí mismos dentro del engranaje de la maquinaria social y que, por tanto, participen en un ejercicio de reconocimiento.

MOVERSE EN LUGAR DE SEÑALAR EL CAMINO. El despacho surge de la necesidad de rebasar los límites de los espacios habituales conferidos a la creación y la exhibición artísticas. De la necesidad de acceder y de ser accesible, de abandonar el refugio del 'artista', trátese de un rincón perdido o de un pedestal. Su objetivo consiste en reducir la brecha entre el creador y el espectador, que parece aumentar en proporción al desarrollo de esquemas de arte 'público' o 'social'.

Actividades actuales e ideas para el futuro ...
De 1998 en adelante, el despacho no ha dejado de organizar proyectos: desde 'The Closet Vampire', una 'infiltración' en un edificio de Acapulco, hasta un proyecto acerca de la vida de los habitantes de la región fronteriza entre San Diego y Tijuana, pasando por las guías de viaje RAIN, unas guías sobre Ciudad de México realizadas por artistas.

La cámara de vídeo ocupa un lugar central en los proyectos más recientes de el despacho. No se utiliza tanto como un medio de representación, exposición u observación, sino más bien como una herramienta elegida con intención de acercarse, como un pretexto, como una puerta de acceso. El material obtenido podría caracterizarse como vídeo documental, puesto que, estrictamente hablando, no es ni videoarte ni documental propiamente dicho, sino una mezcla de ambos.

La elaboración de *Six Documentaries and a Film about Mexico City*, el proyecto más reciente de el despacho, se extendió sobre un período de quince meses, de 2002 a 2003. Se trata de una serie de documentales en torno a seis personas 'de a pie', residentes en Ciudad de México. Se presta atención a su círculo de amigos y familiares más cercanos así como a sus experiencias y sus preocupaciones. Al final, los seis documentales se reunieron en una 'película', en una narración semi ficticia. El proyecto propone un replanteamiento de la vida diaria, de lo común y corriente, no como una circunstancia (in)evitable, sino como un eje dinámico.

Los vídeos fueron llevados a cabo por

un grupo de once artistas visuales, escritores y cineastas mexicanos y extranjeros. Cada dos meses un grupo de dos o tres colaboradores (Diego Gutiérrez y una o dos personas de fuera) trabajaba durante cinco semanas seguidas en Ciudad de México, alojándose en casa del propio Sr. Gutiérrez, para elaborar los diferentes documentales. Cada grupo exploraba y filmaba la rutina cotidiana de uno de los seis individuos cuya vida estaba llamada a constituir el objeto de los documentales. Durante tres semanas, 'protagonistas' y 'colaboradores' compartían la experiencia de crear un documental. Las dos semanas restantes se reservaban a la edición y posproducción.

El proceso de creación de estos vídeos ocupó un lugar central en el desarrollo del proyecto.

Durante la producción, los colaboradores permanecieron casi todo el tiempo en compañía de sus compañeros de trabajo. Fue prácticamente imposible dedicarse a actividades de ocio ajenas al proyecto. No cabe duda de que ese grado de intimidad incidió en el resultado. Creó las condiciones necesarias para que los artistas pudieran aproximarse y acceder a las personas que aparecen en los documentales.

Todos los miembros de los diferentes grupos participaron indistintamente en cada uno de los procesos (búsqueda de información, filmación, edición, etcétera). Todos los cometidos fueron llevados a cabo 'en concierto' (aunque no se designara un único colaborador para una tarea determinada y no todos los colaboradores participaran a partes iguales en todas las tareas). Por eso mismo puede decirse que la edición fue fruto de la experiencia compartida, más que de una serie de nociones aisladas en materia de estética, composición o técnica.

Los vídeos documentales y la película final se duplicaron con fines de distribución. En una primera fase se difundieron a través de los colaboradores y los protagonistas, pero posteriormente se exhibieron en eventos públicos y a través de la televisión. La distribución de *Six Documentaries* se basó en el principio de ausencia de control y, en la medida de lo posible, de autoría. Todo el que reciba los vídeos se convierte en un eslabón más de la cadena de personas para las cuales el material puede servir como pretexto y puerta de acceso a otro mundo. El despacho espera que los documentales se reproduzcan y se compartan en el ámbito particular, interés, controversia, críticas, dudas y preguntas.

PERSPECTIVAS. Próximamente se pretende examinar la relación entre la creación de objetos de arte y los sistemas de valores promovidos por lo que se conoce como 'cultura pop'. Entre los proyectos figura un vídeo documental sobre la exploración de las condiciones y la dinámica que envuelven a los jóvenes de todo el mundo que se dedican a las artes visuales.

Y ADEMÁS… Muchos artistas que se han cruzado en su camino con el despacho en el marco de un proyecto determinado permanecen vinculados a otros proyectos, participando en mayor o menor medida y estrechando lazos con los otros colaboradores y los miembros de la comunidad. En un país donde el sistema de producción artística se vuelve peligrosamente estrecho debido a los continuos recortes, el despacho tiene previsto extender sus actividades mediante la creación de un espacio más abierto. Un lugar de trabajo en el que sobre todo los artistas que carecen de los recursos y las herramientas necesarios puedan hacer uso de equipos y tecnologías para edición de vídeos. El objetivo final consiste en propiciar la producción de otros proyectos y participar activamente en ellos, a fin de seguir abriendo puertas, ampliando perspectivas y facilitando la comunicación recíproca.

p. 137-141

Tita 48 min.
realización: Bibo, Jeannine Diego, Diego Gutiérrez
La injusticia y el estigma alrededor del trabajo doméstico en la Ciudad de México son tales que resulta difícil evitar adoptar una postura paternalista al respecto, y así caer en la misma autoindulgencia que la de aquellos que abogan a favor de un sistema clasista opresivo. Tita (Martha Toledo) nos mueve a confrontar nuestras presuposiciones, conjeturas y posturas alrededor del tema. Nos enseña cómo mirar más allá de lo que implican los términos 'la sirvienta', 'la criada', 'la muchacha'. Con una exuberancia contagiosa, ella nos invita a volver la mirada y ser testigos de lo que implica ser Tita, una mujer de veinte años, recientemente migrada de Álvaro Obregón, un pueblo pesquero en Oaxaca, a la Ciudad de México. Una mujer cuyo optimismo y arrojo serán los factores que la impulsen a realizar sus sueños y anhelos.

Los super amigos 44 min.
realización: Linda Bannink, Aldo Guerra, Diego Gutiérrez
Trabajo: Para algunos, una simple rutina, una ocupación. Para otros, la esperanza de una vida mejor, tal vez una especie de rehabilitación. Para aún otros, un ladrón del tiempo, una esclavitud. La mediana edad: ¿Mirar

hacia delante o hacia atrás? ¿Competir con el reloj o sentarse a ver pasar los minutos? Dinero: ¿A pesar de él o a propósito de él? Arriesgarlo todo. No arriesgar nada.
'Los Super Amigos', un negocio de rótulos, es el escenario en torno al cual se desarrollan las historias alrededor de personas que, a diario, comparten un estrecho taller, pintando algunos de los letreros que aderezan el paisaje urbano de la Ciudad de México. Ya sea en la lucha por permanecer a flote, o en la espera de hundirse con todo y barco, cualquier opción es mejor si se está acompañado. Siete individuos platican acerca de lo que mantiene unida a la gente.

Carlos 50 min.
realización: Linda Bannink, Diego Gutiérrez, Kees Hin
'Me llama la atención la observación de que tengo un monstruo dentro de mí, destruyéndome el cuerpo'. Carlos responde. No se deja. No se deja amilanar por el estereotipo, la discapacidad física, La Ciudad. La Ciudad, capaz de tragarse a una comunidad entera, un edificio, una lucha, un deseo. ¿El deseo de pasar desapercibido? ¿El deseo de sobresalir? Las preguntas que cualquier habitante de la ciudad se hace a diario. Que me dejen en paz, pero que me presten atención. Carlos nos obliga a adentrarnos en el epicentro de este conflicto, y asimismo, de su ser típico, de su normalidad.

Hernando 38 min.
realización: Diego Gutiérrez, Kees Hin
El deseo de promover un cambio, el querer dejar huella. Frecuentemente, aquellos que lo desean, que lo quieren, son los que llegan a ocupar puestos públicos. Dentro de la complejidad de un país saturado de corrupción, pobreza y posturas sociopolíticas efímeras, ¿qué se requiere? ¿Quién es aquel individuo que se coloca sobre una plataforma y se abre al escrutinio, al juicio de aquellos que prefieren permanecer al margen? ¿Cómo es el que anhela hacer 'lo correcto', el que lucha contra el vértigo del anonimato? El empeñado idealismo de Hernando, su notoria juventud, su tenaz ambición, son las delicadas fibras que entretejen su 'ser humano'. Pieza importante del rompecabezas urbano, Hernando nos guía a través de las piezas de su suyo, confeccionando las piezas de su sistema, tan amplio o tan estrecho como el de cualquiera. ¿Qué o quiénes son indispensables para la vida de uno? Una pregunta sencilla otorga una respuesta sencilla —o ¿sí?

El rey 36 min.
realización: Yael Bartana, Diego Gutiérrez
Xochimilco: 'tierra de las flores', la 'Venecia Mexicana'. Para unos, un

sitio idílico, para otros, un basurero. Para algunos pocos, un hogar. Para todos, un centro turístico. ¿Cómo será el criarse como parte del folklore regional, el crecer a sabiendas de que uno es observado? ¿Y qué del que observa? ¿Y qué de los 'íntimos' intercambios de una hora de duración, después de los cuales partimos sin conocer más el uno del otro, de lo que estamos dispuestos a conocer, y después de los cuales todas las caras se fusionan para formar dos distintivas: la del turista y la del guía de turistas? Una familia de remeros nos conduce a través de los canales de Xochimilco, así como lo haría uno al guiar a un visitante por los pasillos de la casa propia. ¿Qué puertas cierra uno? ¿Cuáles deja abiertas? ¿Y qué sucede si al visitante se le ocurre asomarse detrás de las puertas cerradas? Xochimilco es un sitio donde orgullo y tradición se enfrentan al orgullo y la tradición. Donde la impermeabilidad, de los espacios que delineamos permanecen inmóviles, manteniendo un 'equilibrio'. Y es que, según se dice, el equilibrio es importante cuando de flotar se trata.

Jorge 53 min.
realización: Joris Brouwers, Diego Gutiérrez, Jorge Luis Pérez, Patricio Larrambebere
Di: '¡WHISKY!'
'Mujeres, dinero y cámaras... tres cosas que hacen que yo... sea falso'. Jorge, la reencarnación de Orson Welles, se muere por ver a Charles Bukovsky en persona. Se trata de aquel Jorge. El obsesivo-compulsivo, hiperalérgico y embriagado fotógrafo, cineasta, estudiante, romántico, vándalo y poeta.
Cada cual crea su propia imagen. Si la vida es un escenario, entonces éste escenario está más que puesto. Que uno sea o no capaz –trátese de actor, cineasta o público– de advertir el borde de aquel escenario ya es otra cuestión. Las vertiginosas latitudes del mundo de Jorge son tan seguras o tan peligrosas como permita el umbral psíquico de cada quien. Todo depende de lo lejos que uno esté dispuesto a llegar.

Antena: la película 57 min.
realización: Sebastián Díaz Morales, Diego Gutiérrez, Bárbara Hin, Kees Hin
Un veinticinco por ciento de suspense, otro veinticinco por ciento de historieta, otro veinticinco por ciento de documental y veinticinco por ciento de todo-eso-junto, 'Antena' es la película que reúne todas estas historias (*Tita, Los Súper Amigos, Carlos, Hernando, El Rey, Jorge*), incurriendo en un juego entre lo real y lo ficticio. Esta frontera se diluye, proponiendo así una revisión del simulacro televisivo y la respuesta que por tanto se genera, como obras de una imaginería y consenso sociales.

Una misteriosa señal que interfiere la programación en televisores a lo ancho y largo de la ciudad desata el pánico entre ejecutivos de los medios masivos de comunicación, resultando en una accidentada persecución. El escurridizo bandido, el investigador desventurado, infiltraciones inexplicables; todos los elementos tradicionales de una trama aparentemente consabida se mezclan y se entremezclan para finalmente dejar al descubierto una pregunta: ¿Realmente queremos saber lo que hay allá afuera?

PROXIMIDADES
Francisco Reyes Palma

A finales del siglo XX las estéticas relacionales cobraron auge; algunas intentaron hacer de la urbe su objeto de conocimiento, pero, asimismo, desembocaron en un ejercicio de reconexión del proceso productivo del arte: una opción radical que intenta alterar la función social del arte y de su estructura productiva. Desde esta perspectiva, la noción de obra fue sustituida por la de redes de acción colectiva, y el artista se transformó en una especie de agente articulador.
La propuesta de Seis documentales y una película acerca de la Ciudad de México se inscribe en este intento de ensayar otras relaciones y mediaciones tendientes a desarticular la trama de los circuitos del arte y dejar atrás la idea del creador aislado, absorbido por el espectáculo del arte. La primera de estas relaciones la constituye una cadena afectiva producida por una comunidad de creadores que interviene en el proyecto bajo una economía de afinidad y goce, al margen de las relaciones de fuerza o poder. A su vez, se rechaza la vieja noción del artista para dar paso a la del sujeto móvil de la creación, especie de conector de iniciativas y encuentros. En paralelo, nace 'el despacho', una instancia de hospitalidad que desplaza la añeja idea de estudio, y que por igual ocupa el espacio de una oficina en un rascacielos, la propia casa, e incluso podría carecer de sede física, pues su única función es servir de agencia móvil y mutable.
También se produce una nueva relación de los públicos en torno al concepto de obra, ya que actúan como sujetos de la autoría o dadores de sentido. En suma, el arte o lo artístico pasan a ser la materia aglutinante entre individuos diferenciados. Se inaugura, entonces, una estética de lo vivido, y una ética de las proximidades, un arte de procesos compartidos.
Quien disparó esta propuesta fue Diego Gutiérrez, cuya experiencia formativa en los Países Bajos lo vinculó con una estructura de redes, RAIN (Rain Artist's Initiatives Network), en cuyo

seno formó un equipo estable de trabajo junto con Jeannine Diego, abocada a los aspectos de narración y síntesis, y Kees Hin, maestro y asesor de la Rijksakademie de Ámsterdam, con experiencia en cine documental.
Trama de comunidades en constante recomposición, que sustituye la idea de comunidad nacional y de centro artístico hegemónico. Al grupo también se incorporan estudiantes de artes visuales con los que el artista ha tenido contacto, como Aldo Guerra, de Tijuana, Baja California, profesionales como el argentino Patricio Larrambebere y los holandeses Linda Bannink y Bibo. Los márgenes del aporte individual se confunden en este proceso, y el producto cobra existencia propia, por encima de cualquier individualidad.
Mientras en su exterioridad la urbe se transmuta en comunidad imaginada, en su interior las redes personales se materializan en circuitos de trabajo con procesos de intensa convivencia e intercambio de experiencias. Se produce entonces un sentido dinámico de comunidad, derivado del latín 'communis', el cual da lugar a términos como 'común', 'compartir', 'comunicar', 'comunión' y hasta 'descomunal', también presentes en la propuesta. Y si uno se pregunta por lo descomunal aquí, lo hallará en la desmesura de un proyecto siempre inconcluso, en el que cada proceso conforma un eslabón, de manera que no existe una noción de obra final. La única constante es la vivencia directa, ajena a los dictados de la crítica.
A despecho de la industria de las imágenes, 'el despacho' emplea el vídeo como herramienta controlada por la mano, con un sentido de oficio que se traslada a los procesos de edición, con una materialidad tangible, como si se tratara del dibujo. La cámara de vídeo se transforma en instrumento productor de distancias y encuadres, ritmos y rozamientos, donde irrumpe la intimidad. Lo directo del discurso testimonial manifiesta una voluntad de incrementar la recepción.
El género del retrato y la pose conforman una añeja tradición pictórica continuada por la fotografía, incluida aquella de los fotógrafos populares ambulantes. En ese linaje se inscriben los seis testimoniales, como un ciclo de retratos dinámicos, con paisaje urbano de fondo.
Seis documentales y una película valida su propio proceso creativo a partir del contacto humano, así que los modos de exhibición ensayan otras dinámicas. Distante de las ediciones numeradas del vídeo de arte, en apego fetichista al objeto, 'el despacho' centra su proyecto más reciente en un producto capaz de retener instantes de vida; el cual, para cumplir con su compromiso comunicativo emplea los circuitos

expositivos del museo y de otros espacios públicos, pero añade los de la televisión cultural abierta, dentro de su programación abierta. La distribución de mano en mano de los vídeos y un tiraje más o menos amplio de impresos refuerza sus tareas de difusión.

'El despacho' involucra coordenadas urbanas contrapuestas en origen, con conglomerados de vida distantes, cuyas experiencias no se tocan. A su vez, relaciona a públicos heterogéneos con mediadores disociados. Pero la intención de fondo es acercar todos estos elementos dispersos a partir del vídeo, superar el terror al contacto, aproximarse con la cámara en busca de una interioridad que permita reconocer al otro como parte del acontecimiento cotidiano, al pequeño gran acontecimiento. Dejar de lado lo exclusivo y el hermetismo del arte, en favor de la excepcionalidad de lo común.

ruangrupa
Indonesia

Ruangrupa ofrece a los artistas un espacio de trabajo autónomo donde pueden vivir y trabajar intensamente durante un período de tiempo determinado. Facilita una infraestructura a partir de la cual los artistas pueden afrontar su propio proceso de trabajo como un proceso analítico en lugar de un proceso productivo. Ruangrupa da cabida a todo artista o grupo de artistas dispuestos a colaborar con la iniciativa, compartir diferentes opiniones y explorar y experimentar con la interacción entre el artista y la vida urbana de Yakarta. En sus proyectos y colaboraciones la obra del artista individual autónomo se analiza a la luz de la cuestión de la identidad.

En 2003 ruangrupa organizó 'OK. Video', un festival de videoarte celebrado en Yakarta que tendrá lugar cada dos años.

Los rebeldes del salón

Los orígenes de los conceptos espacio alternativo, iniciativa de artistas, espacio gestionado por artistas y galería alternativa se sitúan en Java. Tenemos que remontarnos nada menos que a 1947, año en que algunos jóvenes artistas montaron el grupo Sanggar Pelukis Rakyat (Taller de pintores del pueblo, o SPR) y alquilaron una casa en las afueras de Yogyakarta. Bajo la

dirección de un prominente artista de la época, Hendra Gunawan, llevaron a cabo actividades muy similares a las que hoy en día puedan desarrollar algunos jóvenes artistas contemporáneos.

El sistema de Sanggar, como escribió Amanda Rath, 'estaba basado en antiguos modelos de relaciones patrono-cliente y la acción colectiva, todo ello mezclado con interpretaciones indonesias de algunos ideales modernistas y socialistas'. Continuó vigente hasta bien entrada la década de 1970. A partir de entonces ese sistema comenzó a considerarse obsoleto y acabaría siendo sustituido por unas formas más 'occidentales': tiendas de arte, estudios de artistas, academias y galerías de arte.

Formado en gran parte por veteranos de la guerra de guerrillas por la independencia, el grupo se reunió y se organizó para definir lo que ellos denominaron el arte (pictórico) indonesio: antítesis del arte (pictórico) colonial (paisajes y javanesas ingenuas y sumisas de ojos melancólicos). Contribuyeron asimismo al renacimiento de la escultura javanesa que, al haber sido tachada de anticuada desde hacía siglos, permanecía enterrada junto a los antiguos templos de Java. Aquellos artistas tenían un claro enemigo: los vestigios de los artistas 'coloniales', considerados como puritanos orientalistas, y de los artistas burgueses que, desde un punto de vista político, se oponían a Pelukis Rakyat, cuyos miembros fueron en su gran mayoría fervientes defensores del Partido Comunista Indonesio. Dicho de otro modo, el hecho de tener un adversario común fue otro motivo más para que los artistas se reunieran, además de su deseo de alcanzar la fama o ser mencionados en los manuales de historia. En la actualidad esta tendencia continúa viva en, por ejemplo, Singapur, un lugar donde el espacio público (y quizás también determinadas zonas de la esfera privada) es propiedad del Estado y donde los artistas están obligados a librar una guerra de guerrillas para defenderse, porque si no lo hacen, no les queda más remedio que acomodarse al sistema establecido.

El caso de la Cemeti Gallery (desde 1998 Cemeti Art House) es también muy ilustrativo de la importancia del enemigo común como desencadenante de las actividades de grupos de artistas que organizan y gestionan un 'espacio libre'. En la década de 1980, una pareja de jóvenes artistas (Mella Jaarsma y Nindityo Adipurnomo) 'se armó de valor' y decidió acondicionar un espacio de su casa –que supuestamente era su salón–, convirtiéndolo en una galería

destinada en primera instancia a proyectos para artistas jóvenes. El principal mérito de ese espacio era la ausencia de censura y burocracia en un momento de máximo control.

La rebelión contra la dominación de las consagradas instituciones culturales gubernamentales ha de considerarse un acto estratégico subconsciente de la pareja de artistas que, directa e indirectamente, incitó a otros jóvenes artistas a movilizarse sin temor contra ese tipo de estructuras, representadas por las academias de arte, los artistas ligados al poder y los artistas burócratas. Podemos decir que la Cemeti Gallery fue la máxima exponente de la primera generación del espacio alternativo en Indonesia. Los artistas que participaron en la rebelión contra el adversario común en los años ochenta y noventa del siglo pasado se abrieron a la 'ola de internacionalismo' que impactó de lleno en el arte indonesio en los noventa. Optaron por convertirse en artistas estrictamente individuales en lugar de construir un espacio alternativo. Obviamente, esto último hubiera sido mucho más complejo que, digamos, pintar un cuadro.

La pregunta es si los artistas javaneses contemporáneos, nacidos a finales de los setenta y principios de los ochenta, también se enfrentan a un enemigo común.

Describiré brevemente los rasgos propios del enemigo actual (el Estado indonesio a través de su aparato de gobierno): el estado de quiebra de la economía, el aumento de la criminalidad, los disturbios raciales y la limpieza étnica, todo ello debido a razones económicas disfrazadas de conflictos religiosos; a todo ello se suma una corrupción masiva, que queda totalmente impune. Paradójicamente, estos factores van acompañados de un incremento de la libertad en numerosos ámbitos: opinión, expresión, prensa, quehacer político y otros muchos. Del panorama anterior se desprende que el contrincante común de la generación anterior está paralizado, al menos temporalmente. Entonces, ¿a quién deben enfrentarse ahora los nuevos artistas?

Analizando una nueva situación, descubriendo un nuevo enemigo
La nueva generación afronta la situación con mayor escepticismo. Los jóvenes artistas han crecido con los cambios. El arte político que antes se usaba como 'arma' es ahora un producto comercial. Algunos artistas son arrastrados por la gran corriente, en tanto que otros pocos reaccionan ante la situación cambiante con una actitud distinta: creando un grupo y creando algo a partir de él.

La primera razón por la que se agrupa-
ron los artistas era de orden práctico:
necesitaban espacio. La caída de la
autoridad estatal trajo consigo la pér-
dida de poder de las instituciones cul-
turales gubernamentales. Se produjo
además otro fenómeno: el auge del
mercado de la pintura en Yogyakarta y
la consiguiente obsesión por los bene-
ficios comerciales del mundo del arte.

El boom de la pintura tuvo un doble
impacto: por una parte, contribuyó al
cierre de numerosos espacios alterna-
tivos incapaces de sobrevivir y, por
otra, arrastró a otros muchos hacia la
dinámica del mercado de la pintura.
Muy pocos lograron mantenerse.

Problemas de supervivencia y
consolidación
La situación arriba descrita puede
tomarse como punto de partida para
redefinir lo que se entiende por espacio
alternativo. Este concepto debería ins-
cribirse en un marco localista puesto
que es ahí donde muchos artistas
inician su proceso creativo: afrontando
cuestiones locales desde un enfoque
contextual. Comienzan por temas indí-
genas que a lo largo del tiempo pueden
conducirlos a un contexto internacional.
Además, (supuestamente) son también
capaces de crear un contexto alternati-
vo y de situarlo junto a otros espacios
alternativos configurando una especie
de red basada en una visión similar.

Se trata de un globalismo construido
desde abajo (a través de la experiencia
local). Lo llamo 'globalismo desde aba-
jo' como contexto alternativo para el
globalismo actual, que se dirige desde
arriba. El globalismo desde abajo da
cabida a las expresiones artísticas,
que en unos espacios pueden ser
considerados irrelevantes y en otros
muy importantes. La perspectiva y el
planteamiento de esas cuestiones de
'importancia' difieren de un espacio
alternativo a otro.

Ruangrupa, por ejemplo, se dedica
intensamente a la promoción del arte
público. Su principal objetivo consiste
en recuperar el espacio público con-
trolado por la burocracia, la autoridad
y la infraestructura urbana anárquica
(una red de relaciones de poder que,
a mi juicio, es muy típica de Yakarta y
otras grandes ciudades de Indonesia).
Surgen más preguntas. ¿Cuál sería el
tamaño ideal de un espacio alternativo?
¿Debería ser cada vez más fuerte,
grande y sólido, de conformidad con
el concepto que rige la fundación de
instituciones y museos en Occidente?
¿Tiene derecho a dejar de existir?

Para un artista que gestiona un espacio
alternativo el mayor problema es el
deseo de crecer, consolidarse y hacerse

famoso. Probablemente diría que la
'muerte institucional' es la mejor salida
en caso de que ese deseo se vuelva
irresistible, puesto que cuanto más
crezca el espacio tanto más difícil será
su gestión desde el punto de vista ins-
titucional, debido al alto grado de rigi-
dez, inflexibilidad y compromiso. En
segundo lugar, está el problema de la
dependencia financiera de los patroci-
nadores extranjeros. Cuando se crearon
los primeros espacios alternativos aquí
en Indonesia se optó por una gestión
sencilla y un presupuesto limitado.

Ahora bien, si algún día el espacio llega
a ser una institución grande y voraz
con un elevado presupuesto la ayuda
financiera aportada por los patrocina-
dores foráneos se convertirá en su única
esperanza.

Por último, el espacio alternativo con-
temporáneo es un nuevo producto del
mundo del arte que está presente en
todas partes. Considero la época
actual como un estado de emergencia,
como un momento de reconsideración.

Agung Kurniawan (artista visual y miembro
del consejo de administración de la Cemeti
Art Foundation)

p. 156
Ruangrupa gestó y organizó Jakarta
Habitus Publik, un proyecto artístico
de carácter público que formó parte
de la primera edición del 'Jakarta Art
Festival', Yakarta, junio de 2001. El pro-
yecto giraba en torno a actividades
artísticas basadas en el intercambio,
la negociación, el debate y la negación
en espacios públicos y contaba con
cuatro secciones: obras vinculadas a
un lugar específico, videoarte, murales
y carteles.
Participaron más de 50 artistas (indivi-
duales y grupos) de Yakarta, Bandung
y Yogyakarta. Todo el proyecto se llevó
a cabo en junio, sin contar los dos
meses previos de investigación, docu-
mentación y preparación. Se habló del
papel que desempeña el artista en la
sociedad y se abordó el problema del
espacio público en el entorno urbano.
Las autoridades, y más en concreto el
poder municipal, se mostraron bastante
reacios a concedernos los permisos
necesarios. Estas dificultades demues-
tran hasta qué punto los artistas están
obligados a negociar en un espacio
público como Yakarta, que sigue 'per-
teneciendo' a las autoridades, ávidas
de controlar el dinamismo interno de
la sociedad. La respuesta de los ciuda-
danos y los medios de comunicación
fue contundente, tal y como dejan
entrever las numerosas publicaciones
críticas para con la actitud del consis-
torio.

Shifting Map
Plateformes d'artistes et stratégies pour la diversité culturelle

Avant-propos
Lorsqu'un Malien souhaite se rendre en Indonésie, il doit faire une demande de visa au Sénégal ou à Hongkong. Cela prend plusieurs jours. Ensuite, pour aller à Jakarta en avion, il doit passer par Paris. Tout compte fait, les deux artistes du Centre Soleil d'Afrique au Mali ont mis cinq jours pour arriver en Indonésie. Hama Goro et Awa Fofana sont allés de Bamako à Paris, de Paris à Hongkong et de Hongkong à Jakarta.

Hama Goro et Awa Fofana se rendaient à la réunion du réseau des initiatives d'artistes RAIN organisée à Jakarta en 2002 par ruangrupa, le partenaire indonésien. Cette rencontre réunissait des représentants des diverses initiatives d'artistes et de la Rijksakademie qui est à l'origine du projet RAIN. Pendant une semaine, des artistes de Pulse (Afrique du Sud), de Centre Soleil d'Afrique (Mali), de Trama (Argentine), du CEIA (Brésil), d'el despacho (Mexique), d'Open Circle (Inde), de ruangrupa (Indonésie) et de la Rijksakademie (Pays-Bas) ont parlé des stratégies et du contexte socio-politique dans lequel ils travaillent. Une exposition collective a marqué la clôture de cette réunion.

Deux ans auparavant, lors de la première réunion à Amsterdam en juin 2000 (le réseau RAIN venait tout juste d'être créé), une confrontation avait eu lieu sur ce que l'on entendait par « rêves ». Les différences étaient flagrantes. La réunion traitait des échanges de modèles d'organisation en vue de la mise sur pied d'initiatives d'artistes. La Rijksakademie a alors posé la question des horizons de rêves des initiateurs. Certains ont répliqué que cette réflexion sur les rêves était vraiment un point de vue occidental, un luxe. En Afrique du Sud et en Argentine, les possibilités de transformer des rêves en projets à long terme sont quasiment nulles. Le travail doit se faire de manière beaucoup plus pragmatique : signaler les possibilités et s'engager. Le réseau RAIN s'est révélé être pour les artistes une possibilité d'apporter mouvement et énergie dans leurs propres contextes locaux, relativement isolés, et de lancer des contre-forces dans le champ artistique mondial ; une possibilité pour des mouvements artistiques différents issus de contextes non-occidentaux de se faire entendre et de mettre sur pied de nouvelles méthodes et de nouvelles stratégies. En juin 2000, l'idée RAIN n'était en fait guère plus qu'une « proposition ».

Dans les mois et les années qui ont suivi, des ateliers, des expositions, des « résidences » et des séminaires se sont développés à un rythme rapide. Afin d'attirer l'attention d'un public plus large sur ces activités et ces débats, et afin de les documenter, les initiatives se sont mises à éditer publications et revues. Au début de 2001, la première publication commune est parue : *Zones de silence. Sur la mondialisation et l'interaction culturelle*.[1]

Lors de la réunion de Jakarta (2002), on s'est rendu compte que la « proposition » RAIN avait été fructueuse à un point que l'on avait absolument pas imaginé. Après deux ans de hauts de bas, d'actions et de réactions, de mise sur pied et de perfectionnements, les initiatives sont devenues un fait. Elles agissent dans leur environnement direct, mais aussi sur le plan mondial. Lors de la réunion des partenaires de RAIN, plusieurs tendances sont apparues. L'opposition entre le non-occidental et l'occidental est moins catégorique qu'en 2000. Tout ce qui est non-occidental est à la mode et cela a des incidences sur les grandes manifestations artistiques telles que les biennales et la Documenta. Cependant on est encore loin d'un équilibre structurel – qui remplacerait un « flirt » passager.

Le phénomène « initiative d'artistes » s'intensifie (ou si l'on veut : plateforme d'artistes, réseau d'artistes, projet d'artistes ou organisation d'artistes). A côté de leur carrière individuelle, les artistes s'engagent de plus en plus dans des organisations collectives pour changer quelque chose à leur environnement local, régional ou national, pour créer des conditions qui prennent en compte la pratique artistique ou pour réaliser un travail commun. En ce sens, l'attention des initiatives de RAIN pour leur contexte socio-politique et leurs actions dans ce cadre ne sont pas un phénomène isolé. En effet, ces trois mouvements – l'apparition des initiatives d'artistes, l'augmentation de l'espace donné à l'art non-occidental et l'intérêt pour un engagement socio-politique – semblent liés, et peut-être ont-ils entre eux un rapport de cause à effet.

Le débat autour de cette évolution se nourrit de la pratique des plateformes d'artistes d'Afrique, d'Asie et d'Amérique latine liées par le réseau RAIN et par le microcosme international que constitue la Rijksakademie d'Amsterdam. Cette publication en présente certains aspects et vise à contribuer à la mise en place d'un débat plus général.

Les articles de Reinaldo Laddaga et Charles Esche traitent de la signification des initiatives d'artistes non-occidentales sur la plateforme artistique mondiale. Les deux auteurs considèrent ces initiatives comme des lieux de rencontre qui redéfinissent les relations sociales et l'utilisation de l'espace public. Pour Reinaldo Laddaga, les initiatives d'artistes recherchent une plus grande démocratie et dénoncent les rapports de pouvoir existants. Elles le font non pas en rejetant les institutions comme dans les mouvements d'avant-garde de la première moitié du XXe siècle, mais en développant d'autres formes d'institutionnalisation. Charles Esche voit dans ces initiatives des lieux où un « nouveau » cosmopolitisme pourrait voir le jour ; en se basant sur l'ouverture et les échanges ; en faisant prévaloir une attitude constructive plutôt qu'une attitude de rejet.

Les articles des initiatives d'artistes et de la Rijksakademie vont dans le même sens : les artistes y décrivent leurs objectifs et leurs idéaux – en rapport avec le contexte dans lequel ils travaillent – et illustrent ceux-ci par des projets concrets exposés en images dans les « chapitres » visuels. Les artistes qui envisagent de créer une organisation collective trouveront dans ce livre plusieurs « études de cas » spécifiques mettant en lumière diverses possibilités.

Les présentations visuelles sont traversées par un fil rouge de « questions et réponses ». Celles-ci se rapportent aux thèmes principaux de ce livre. Pour chaque question, nous avons demandé à deux initiatives et à des participants (anciens et actuels)[2] de la Rijksakademie de nous donner une réponse brève, et à une troisième initiative de réagir à son tour au contenu de ces réponses. Les questions formulées par les rédacteurs de ce livre proposent des thèmes tels que « les échanges interculturels », « le rôle des artistes dans le contexte socio-politique dans lequel ils travaillent » ou encore « la relation entre les initiatives d'artistes et les structures aux niveaux « meso » et « macro » dans le monde artistique ». Le choix de ces thèmes n'est pas fortuit ; ils occupent une place essentielle dans le travail des initiatives et correspondent aux grandes évolutions du champ artistique que j'ai évoquées plus haut. Dans ce jeu des « questions et réponses », on ne trouve pas de réponses détaillées ni d'oppositions nettement définies. Les réactions illustrent la complexité et les nuances dans le débat, autrement dit ces « beautiful greys » à la fois dans les idées et dans la réalité, selon la formule qu'utilise Claudia Fontes (Trama).

En définitive, cette publication est une sorte de compte rendu de la collaboration que constitue RAIN, une expérience conçue et réalisée par sept initiatives d'artistes et par la Rijksakademie. Les artistes sont issus des contextes les plus divers, séparés par des milliers de kilomètres. Cette publication a été composée suivant un « processus coordonné de manière démocratique », un processus qui, comme le voyage du Mali à Jakarta n'a pas été une mince affaire et a pris en tout un an et demi.

Gertrude Flentge, coordinatrice du réseau d'initiatives d'artistes RAIN

Notes

1. *Silent Zones. On globalisation and cultural interaction/Zones de silence. Sur la mondialisation et l'interaction culturelle*, Rijksakademie van beeldende kunsten, Amsterdam 2001 (ISBN 90-803887-2-6).

2. Parmi eux Goddy Leye, initiateur de la 8e initiative de RAIN, The Artbakery au Cameroun. The Artbakery a été fondée en 2003. La présente publication étant déjà alors bien avancée, The Artbakery n'y est pas présentée en détail. Pour toute information sur The Artbakery, vous pouvez consulter le site : www.r-a-i-n.net ou envoyer un e-mail à :goddyleye@hotmail.com

--
--

Art et organisations
Reinaldo Laddaga

Que signifie cette augmentation de la fréquence des initiatives d'artistes telles que celles décrites dans cette publication ? Bien entendu, la réponse à cette question, comme toute étude sur un sujet en pleine évolution, est par définition appelée à n'être qu'une tentative. Je pense cependant que l'on peut poser que cette fréquence nous signale la formation d'une nouvelle culture artistique (tellement embryonnaire pour l'instant qu'elle pourrait cependant passer inaperçue). Cette évolution implique l'apparition de nouvelles façons de concevoir le rôle de ceux qui produisent de l'art et le rôle des publics, ainsi que le développement de nouvelles formes de composition et de distribution des écrits, des sons et des images. De ce point de vue, on peut songer à plusieurs projets – autres que ceux décrits dans cette publication – par exemple la formation d'un groupe comme Sarai.net, qui rassemble et diffuse des fichiers sur la circulation des personnes et des choses dans la ville de Mumbai. Un autre exemple particulièrement fascinant est l'effort mené par le ministre de la Culture brésilien, Gilberto Gil, réunissant Negativland – un collectif d'artistes américain –,

un groupe de juristes brésiliens et Creative Commons – une organisation qui traite de la propriété intellectuelle –, afin de développer une *sampling license* (licence d'échantillonnage pour la musique samplée) sur le modèle de celle utilisée par Linux pour le libre échange des logiciels informatiques. Ce ne sont pas les seuls signes d'un changement culturel majeur ; il en existe des milliers d'autres, cachés ou plus ou moins visibles. Mais ils sont particulièrement importants, en ce sens qu'ils vont tous dans la même direction. Si, à bien des égards, ils s'éloignent des terrains de la modernité artistique, ils continuent pourtant à se développer sur l'un des acquis essentiel de ce mouvement, à savoir rattacher la pratique de l'art aux formes d'émancipation sociale.

Qu'ont donc en commun les initiatives décrites dans cette publication ? Toutes privilégient un certain type de pratique artistique qui ne considère absolument pas comme une obligation la création d'une œuvre d'art distincte, destinée à être reçue dans le silence et la solitude, bien que cela reste toujours possible. Au lieu de travailler dans l'isolement, les personnes engagées dans les projets décrits dans le présent ouvrage préfèrent s'associer à la mise en œuvre, au soutien et à la présentation de processus collectifs en construisant des images et des récits qui contribuent à la formation de communautés expérimentales. Par « expérimentales » j'entends que, d'un côté elles partent de situations bien définies, loin de toute intervention, pour réorganiser leurs composants de manière inattendue et, en général avec des résultats imprévisibles ; et que, d'autre part, elles sont supposées être des laboratoires qui conservent les traces de leurs propres essais. Ces traces sont analysées, discutées et lues dans l'espoir que l'examen de leurs configurations conduise à l'étude de questions plus générales portant sur des conditions sociales actuelles. Ces communautés expérimentales se concentrent sur l'apprentissage (l'apprentissage de quoi ? – de ce que Tocqueville appelait il y a près de deux siècles la « théorie générale d'association ») et elles ont donc besoin de temps, de parcours et de lieux ; c'est pourquoi on les associe à l'occupation d'un espace et à l'établissement de règles d'interaction.

Production, occupation, éducation, organisation : combien de façons y a-t-il d'élaborer ces divers aspects ? Ces initiatives se créent et se développent pour que cette question puisse se poser ; au cours de la longue période de la modernité artistique, elle n'a pas été posée de cette façon–là. Non qu'el-

les n'aient pas eu de précurseurs : on peut citer les projets de théâtre prolétarien à Moscou ou Berlin dans les années 20 du siècle dernier, les cercles d'artistes ouvriers à Paris ou à Rio de Janeiro dans les années 40 et 50, les mouvements d'espaces alternatifs à New York dans les années 60 et 70. Mais ces précurseurs ne les expliquent pas complètement. Pour une part en effet, les initiatives d'artistes que nous voyons apparaître actuellement sont une réponse à la situation tout à fait spécifique qui caractérise la scène artistique au début de ce millénaire, au moment où les gouvernements sont en train d'abandonner de manière sélective le financement de l'art ou tentent de rattacher ce financement à des critères d'efficacité économique et sociale définis par des bureaucraties de plus en plus liées à une idéologie ; au moment aussi où les galeries et les musées refusent de plus en plus de financer et d'exposer des projets qui ne sont pas destinés à déboucher sur des spectacles.

Mais l'apparition de ces initiatives n'est pas seulement une réponse à une situation du monde artistique. Elle est due aussi à d'autres évolutions qui ont lieu autour d'elles, qu'elles reflètent ou auxquelles elles sont liées. Il est nécessaire de situer ces initiatives dans le cadre des processus en cours dans d'autres domaines de la vie sociale : celui de la politique par exemple. J'ai à l'esprit certaines formes d'actions entreprises par des organisations de travailleurs au chômage et de paysans privés de terres dans la partie la plus méridionale des Amériques ou encore l'invention de formes alternatives de crédits et d'échanges un peu partout dans le monde. Je pense aussi aux actions qui voient le jour lorsque émerge une demande politique liée au phénomène d'exclusion – exclusion du monde du travail, de la possession de terres ou du droit de vote – et qui sont souvent difficiles à identifier en utilisant les termes que les théoriciens politiques modernes appliquent aux mouvements sociaux. Ces phénomènes ne peuvent s'expliquer complètement par cette distinction entre protestations bruyantes et désobéissance civile, ni par le choix entre confrontation directe et exode : ils font les deux choses à la fois ; on exprime publiquement son mécontentement et, dans le même temps, on bâtit des structures qui sont un reflet de la vie dans des territoires humains particulièrement désolés.

Ces formes de mobilisation politique rendent plus difficiles ces distinctions que la modernité considérait comme évidentes et c'est un peu la même chose avec les initiatives artistiques présentées ici dans leur aspect le plus

innovateur : on ne peut les réduire à la critique ou à la célébration, ni à la défense ou à la dissolution de l'autonomie artistique. Ni modernisme, pourrait-on dire, ni avant-garde. La première affirmation va de soi, mais que dire de la seconde ? On devrait se souvenir que ces initiatives préfèrent souvent créer des institutions alternatives plutôt que de développer des pratiques de dé-institutionnalisation. Dans le remarquable ouvrage qu'il vient de publier, le Brésilien Leonardo Avritzer commente la formation de conseils de citoyens destinés à contrôler les élections au Mexique et l'usage dans quelques villes brésiliennes (Porto Alegre en est l'exemple le plus connu) de mécanismes de systèmes de participation pour la distribution des ressources municipales. Il note : « Le problème principal auquel est confrontée la démocratie dans ces pays est une insuffisance en matière de pratiques démocratiques. Et dans ce cas-là, l'institutionnalisation cesse d'être le contraire de la mobilisation, ce qui fait qu'elle devient aussi une forme d'action collective dans le domaine public. L'institutionnalisation doit alors prendre une autre signification, devenir un lien entre de nouvelles formes collectives d'occupation de l'espace public pour lesquels il faut trouver de nouveaux modèles institutionnels. »[1]

Nous avons là une description de ce qui se passe dans les initiatives. Elles tentent en effet de relier de nouvelles formes d'occupation de l'espace public à de nouveaux modèles institutionnels. Ceci implique une relation complexe, multidimensionnelle avec l'institution artistique telle que nous la connaissons. Se lancer dans de nouveaux modèles institutionnels implique également que des groupes d'artistes trouvent des manières d'avoir des liens durables les uns avec les autres et, dans des situations de plus en plus définies, avec les non-artistes qui sont leurs partenaires dans des relations plus ou moins temporaires. Et la modernité offre peu de modèles vraiment utilisables pour y arriver. Le problème auquel sont confrontées les personnes dans ces initiatives qui nous intéressent, ressemble un peu au problème auquel sont confrontés les citoyens et les universitaires lorsqu'ils décident d'engager un dialogue pour formuler des politiques de santé ou d'écologie dans des forums où les experts et des non-experts se sentent autant à leur aise. Et c'est un peu ce qui arrive à celui qui entreprend de mettre en place un projet de « programme de source ouverte » pour tenter d'organiser une production collective de valeur non liée aux deux grandes formes modernes d'organisation : l'entreprise, où la pra-

tique a lieu dans des institutions aux paramètres plus ou moins fixes, dépendantes des chaînes de commandes, et le marché, où des individus distincts échangent de l'argent, des articles et des services.

Étant donné ce qu'ils sont, ces projets doivent sortir des cadres institutionnels, organisationnels, techniques et éthiques qui ont acquis une certaine reconnaissance dans le monde de l'art, de la politique et de la science sous la modernité. Il n'est donc pas exagéré de penser qu'ils sont les signes d'un processus à long terme qui avance rapidement vers le centre du système, bien qu'il ait débuté dans ses marges. On peut donc penser que les initiatives d'artistes décrites dans cet ouvrage ne sont pas des phénomènes marginaux, mais les signes de la mise en place d'une nouvelle culture artistique.

Pourquoi maintenant ? Vers le milieu des années 30 du siècle dernier, Bertolt Brecht a écrit un essai sur le théâtre berlinois des années précédentes intitulé « Un théâtre pour le plaisir et un théâtre pour l'instruction ». Selon Brecht, le « théâtre pour l'instruction » était un endroit où l'on s'efforçait d'associer l'art à des processus d'apprentissage collectif. Mais Brecht pensait qu'une entreprise de ce type ne pouvait pas avoir lieu n'importe où ni à n'importe quel moment. Elle exigeait certaines conditions : « Il faut non seulement un certain niveau de développement technologique, mais un mouvement social puissant, soucieux de voir les problèmes essentiels librement exprimés afin d'arriver à une solution, et pouvant défendre cette façon de voir contre toutes les tendances contraires. »[2]

Ces deux conditions doivent être présentes dans les endroits où se développent ces initiatives. Il n'est pas nécessaire d'insister sur la première : il est évident pour tout le monde que ces dernières années ont été marquées par un énorme développement technologique. Ceci est particulièrement vrai en ce qui concerne la numérisation, importante à deux égards : les communications longues distances sont désormais plus rapides et plus fiables, mais la numérisation favorise aussi l'apparition de nouveaux modes de production collectifs. Nous ne devons pas non plus oublier que ces dernières années ont également vu l'apparition, ici et là, d'un « puissant mouvement social soucieux de voir les problèmes essentiels librement exprimés afin d'arriver à une solution ». Il agit sous des milliers de formes au niveau local, mais prend aussi la forme d'une « global public opinion » (pour employer

les termes de Anthony Barnett) qui se rejoint dans la demande d'une participation permettant d'éviter les catastrophes occasionnées par un autre type de consensus – celui que nous appelons le consensus « néo-libéral » – qui soutient que le bien commun est le mieux servi par la promotion des intérêts privés sans aucune réglementation et qu'il faut laisser aux professionnels et aux experts le soin d'interpréter et planifier. Pour autant que cela implique de retirer du domaine public des objets, des espaces et des connaissances, cela réduit ce qui peut être mis dans le débat et limite le domaine dans lequel peuvent avoir lieu les processus de concertation et de décisions collectives. C'est quand s'exprime et s'organise une opposition au consensus néo-libéral dominant que l'on voit se multiplier les initiatives d'artistes qui s'efforcent d'articuler l'occupation des espaces, la formation de collectivités et la production de récits et d'images dont la valeur se situe dans la promotion d'une vie publique plus dynamique et plus intensive. Il s'agit de manifestations particulières d'une exigence de démocratie qui s'est généralisée et se développe de plus en plus dans un domaine de l'art qu'ils voudraient rendre accessible.

Notes
1. Leonardo Avritzer, *Democracy and the Public Space in Latin America*, Princeton : Princeton University Press, 2002, p. 165.
2. Bertolt Brecht, *Brecht on Theatre*, Londres : Methuen, 1964, p. 176

Dans les entrailles du monstre
Charles Esche

La mondialisation, qui a été introduite par l'effondrement du socialisme réel, nous accompagne maintenant depuis plus de dix ans. Pourtant, il semble que la plupart d'entre nous ont encore la plus grande difficulté à suivre l'expansion du marché libre qui avance à pas de géant. Que se passe-t-il exactement, nous demandons-nous ? Nous voyons certains résultats, nous comprenons les forces en présence et nous savons que les règles fondamentales de l'ordre mondial sont entraînées dans un flux rapide. Mais lorsque nous essayons de transformer ces impressions en des propos et une conversation sensés, nous retombons régulièrement sur des clichés tels que « la crise », « les limites de l'intolérable », ou bien nous nous contentons de hausser les

épaules en lâchant un « on ne peut rien y faire ».[1]

L'absence de réponses nuancées à la mondialisation a des racines profondes, étendues sur toute la toile culturelle et technologique qui nous tient informés tout en nous gardant dans la passivité. Elle relève de la manière dont les médias nous présentent l'information, du lien qui nous unit les uns aux autres dans un monde « déterritorialisé » et des désirs aveuglants que le culte mondial de la consommation engendre et satisfait à la fois. Désorientés par l'emprise exaltante mais engourdissante du capitalisme à grande vitesse, cherchant quelques éléments de réflexion critique, nous recourons parfois à certaines formes de fondamentalisme d'opposition. Pour moi, le dilemme est clairement apparu lors d'une rencontre d'une huitaine de jours qui rassemblait des initiatives d'artistes et des groupes culturels indépendants, organisée sous le titre de « Community and Art » dans le cadre de la « 4e Biennale de Gwangju en 2002 ».[2] Promoteur de la rencontre, j'avais espéré que les possibilités illimitées d'échanges sociaux permettraient à quelques idées nouvelles de surgir. Au lieu de cela, nous nous sommes retrouvés dans une impasse. Mais une impasse constructive.

Lorsque quelqu'un murmura « La mondialisation est funeste », une sonnette d'alarme retentit dans chacun de nous. Nous étions tous ensemble, tard le soir ; la conversation devenant plus animée, nous nous sommes regroupés par langues. Les Coréens parlaient entre eux puis traduisaient un résumé, les anglophones attendaient ou passaient de la langue dominante au danois, au bahassa, au polonais, pour revenir à l'anglais. Les participants discutaient pour savoir qui était le plus « tiers-monde », le plus oppressé, le plus dominé par des gouvernements non élus ou par des entreprises internationales que la mondialisation avaient attirées dans des économies à bas salaires. Certes, l'idée qu'un processus économique pouvait être irrémédiablement mauvais avait plané sur les débats, mais nous avions le coupe soufflé à l'entendre déclarer si abruptement. Si la mondialisation était vraiment funeste, comment pouvions-nous être réunis là à en discuter ? Plus que toute autre chose, cet enchevêtrement de développements interconnectés au plan économique, social, politique et culturel que nous appelons la « mondialisation » était à l'origine de cette rencontre. Nous en étions au moins autant les bienfaiteurs que les victimes, n'est-ce pas ?

Cet incident, survenu dans un rassemblement de groupes culturels, résume le dilemme que doit affronter quiconque cherchant à s'écarter des descriptions fondamentalistes de la culture et de son identification à une nation ou à une communauté ; à savoir attaquer ce monstre qu'est la mondialisation tout en continuant de dépendre de ses possibilités. Cette situation n'offre aucune solution facile, aucun tour de passe-passe idéologique qui nous dispense de négocier en permanence avec les mécanismes mêmes que nous aimerions voir transformés, et de chanter leurs louanges. Il est faux de dire que ces mécanismes sont funestes par définition. Au contraire, nous ne pouvons qu'examiner chacune des situations dans lesquelles ils s'appliquent, voir qui perd et qui gagne, pourquoi et de quelle manière, puis réagir. Bref, nous devons échanger des expériences planétaires au niveau micro et nous occuper de microactions s'y rapportant, à moins que nous ne préférions nous tourner vers la protection confortable des idéologies de gauche ou de droite qui nous disent qui nous sommes et ce que nous devons penser.

Les projets artistiques de groupe du type de ceux qui étaient présents en Corée ou de ceux qui sont organisés par le réseau d'initiatives d'artistes RAIN de la Rijksakademie pénètrent dans cette zone confuse de la localité interprétée par et dans des conditions mondiales. RAIN est un réseau d'initiatives d'artistes indépendantes, créé par d'anciens étudiants de la Rijksakademie Amsterdam, qui a connu un essor considérable ces dernières années. La Rijksakademie dans son ensemble est un laboratoire extraordinaire d'observation des incidences de la mondialisation économique et culturelle. Partie de presque rien voici dix ans, la « Rijks » a impulsé un cursus véritablement international pour artistes. Elle attire maintenant des candidatures et des résidents du monde entier, si bien que son dernier contingent ne comprend qu'un seul Européen dans son quota d'étudiants non néerlandais. Poussé à ce degré, le mélange planétaire cesse d'être exotique. A la Rijksakademie – ainsi que dans de nombreux autres endroits, j'espère –, il est devenu une tendance culturelle normalisée qui permet un processus actif de ce qu'Ulrich Beck notamment a appelé la « cosmopolitisation » ou la promotion active du cosmopolitisme.[3]

Ce terme de cosmopolitisme revêt de nombreuses connotations dangereuses. Il peut suggérer un relativisme post-moderne dans lequel toutes les valeurs sont égales, pourvu que l'on ait accès à l'information mondiale. Il peut également se référer à une élite ouverte à l'international dont le réseau culturel fournit un circuit mondial de jugement. Ces dangers sont réels, mais la cosmopolitisation par le bas que l'on peut voir à l'action à la Rijksakademie suit une démarche éthique, consciente des différences, réflexive mais soucieuse de possibilités d'échanges et de partages réels. Pour coller au terme initial, l'attitude requise de cosmopolitisme a été décrite en anglo-américain comme une attitude qui « n'insisterait pas pour dire que toutes les valeurs se valent, mais qui mettrait l'accent sur la responsabilité des individus et des groupes concernant les idées qu'ils défendent et les pratiques qu'ils adoptent. Le cosmopolite ne renonce pas aux engagements – comme le ferait, disons, un dilettante –, mais il est capable d'exposer clairement la nature de ces engagements et d'évaluer leurs implications pour ceux qui ont des valeurs différentes[4] ». Si nous devons rester sur nos gardes face à la possibilité que l'humain cosmopolite soit une traduction habile de « l'impérialisme à visage humain », c'est tout de même un des rares outils que nous ayons pour décrire une situation d'échanges culturels qui se distingue tout autant du bilatéralisme de l'État-nation soit de la mondialisation des entreprises.

Si nous pouvons accepter, avec réticence, le terme de cosmopolitisme, surtout lorsqu'il est entendu au pluriel, nous devrions toutefois avoir des doutes quant au mécanisme qui l'engendre par le truchement d'initiatives et de groupes d'artistes indépendants. La dynamique de groupe a fait l'objet de nombreuses études sociologiques. Disons, pour résumer, que les groupes ont coutume, avec le temps, de tomber dans des modèles. Ils n'échappent pas à certains pièges. Par exemple identifier et dénigrer les ennemis extérieurs, dans un souci de maintenir la cohésion ; ou bien élever certains textes ou certaines positions au niveau de vérités irréfutables. Si le ou les cosmopolitismes, portés à leur apogée, concernent l'ouverture et l'échange véritables, les groupes peuvent avoir un but opposé. Toutefois, il ressort aussi de toutes les études sociales que les groupes sont indispensables à la société. Ils permettent l'action et la réaction comme l'individu ne pourrait jamais le faire.

Dans le monde de l'art, la dynamique de groupe est constamment confrontée à ces enjeux, de même que les artistes ne vivant pas dans les pays développés doivent constamment gérer la menace et la promesse de la mondialisation. Les groupes d'artistes non occidentaux ont certainement plus à perdre et plus à surmonter lorsqu'ils engagent un dialogue avec l'Occident, mais l'autre solution, l'isolement, est encore plus débilitante. Nous pouvons constater

avec optimisme que le dialogue est payant quel que soit le côté du fossé du développement économique où l'on se trouve, surtout si l'art peut penser en termes de repères différents de ceux du commerce. Il apparaît au sein de RAIN qu'il ne s'agit pas simplement d'un processus du type « l'inclus apprenant de l'exclu » mais que l'idéal du véritable échange collectif cosmopolite se poursuit dans des échanges de groupe du genre de ceux qui se sont développés à Buenos Aires, à Jakarta, à Mumbai, à Durban ou à Bamako. Certaines parties du monde de l'art pourraient ainsi devenir des espaces de la société servant à tester des propositions de modèle mondial de comportement culturel et social. Si cette hypothèse s'avère, elle pourra avoir de nombreuses répercussions.

Il peut sembler absurde de prétendre que ces initiatives culturelles, locales et indépendantes, de faible ampleur permettent d'avancer sur la voie et dans le contexte de la mondialisation. Du moins cette assertion privilégie-t-elle une activité qui essaie toujours, dans tous les cas, de se conformer au système, mais cela est, dans un certain sens, inhérent à sa nature même de potentialité. Toutes les initiatives que j'ai vues dans le cadre de RAIN, et la plupart de celles que j'ai vues en dehors, ont cherché à remettre en question les conditions actuelles tout en évitant la critique contestataire directe des détracteurs de la mondialisation, et en refusant de s'appuyer seulement sur le pouvoir de l'auto-expression individuelle, dans la tradition de l'art classique. Leurs projets, au contraire, s'intéressent au travail par le débat, le dialogue et un « jeu » tangible entre les mécanismes mêmes de la mondialisation, qui, dans un premier temps, ne leur permet d'occuper qu'une place de second rang. Les groupes sont engagés avec leurs localités et avec les acteurs sociaux qui les composent ; naturellement ils proposent ainsi des changements dans les relations sociales et économiques à travers l'art. Ces rapports étroits avec un environnement particulier agissent comme un antidote à la tendance utopique que connaît l'art aujourd'hui. Les utopies sont dangereuses pour diverses raisons, non seulement lorsqu'elles se réalisent, mais aussi au stade de propositions, parce qu'elles semblent trop souvent conduire à une sorte de désinvestissement paresseux dans la réalité. A l'inverse, on risque toujours de romancer le local, dans lequel seuls les acteurs autochtones peuvent intervenir avec une légitimité reconnue dans les environs immédiats. Il faut modérer cette tendance par un échange mondial entre localités différentes qui reconnaît le pluralisme et

encourage la critique réflexive. C'est précisément ce qu'offre un réseau tel que RAIN. Dans le meilleur des cas, il peut en ressortir une manière d'apprendre de l'expérience des autres, quelle que soit leur origine, tout en adaptant consciemment ce savoir aux conditions locales.

Dès lors, le mécanisme de la production artistique commence à avoir le potentiel permettant de devenir véritablement cosmopolite, dans les meilleures acceptions du terme. C'est-à-dire face à un ordre mondial dépourvu d'institutions cosmopolites et de moyens de promouvoir un sens cosmopolite du soi par les voies politiques traditionnelles. La mondialisation ne parvient pratiquement pas à infléchir les pressions structurelles exercées sur les individus pour qu'ils se conforment au système de l'État-nation et à l'identité culturelle nationale, mais elle gère les flux économiques suivant ses propres intérêts. Il suffit de regarder la ténacité que montrent les jeunes États-nations pour se cramponner au pouvoir et à la formation d'une identité personnelle, que ce soit en Europe, en Asie ou en Afrique, pour voir à quel point nous sommes encore loin d'une mondialisation démocratique idéale. Dans ces circonstances, il n'est peut-être pas si absurde d'imaginer (et donc de créer, d'une certaine manière) la sphère culturelle comme un site d'expérimentation mondiale ouverte, tolérante et imaginative. Bien sûr, ces initiatives indépendantes sont souvent extrêmement fragiles, puisqu'elles dépendent elles-mêmes d'aides financières nationales. En dépit de cette fragilité et en raison de l'intérêt qu'elles portent tant à la localité qu'à un réseau mondial, sans toutefois privilégier l'un par rapport à l'autre, elles peuvent servir de stimulus à la mondialisation en douceur des entreprises, sans provoquer le réflexe réactionnaire qui était apparu lors de la rencontre en Corée. Ces espaces ont déjà consenti à des compromis et ils font partie intégrante du processus de mondialisation « funeste », mais c'est précisément dans cette position périlleuse que réside leur avantage.

Notes
1. Giorgio Agamben a déclaré au sujet des médias italiens : « Une des lois peu secrètes de la société de la démocratie-spectacle dans laquelle nous vivons veut que, en cas de crise du pouvoir, le monde des médias se dissocie ostensiblement du régime dont il fait partie intégrante, de manière à diriger et à orienter le mécontentement général pour le cas où la situation tournerait à la révolution. [...] il suffit d'anticiper non seulement sur les faits [...] mais aussi sur les sentiments des citoyens en les exprimant à la une des journaux avant qu'ils se trans-

forment en action et en discours, puis qu'ils circulent et se développent dans les conversations et les échanges de points de vue de la vie quotidienne. » Giorgio Agamben, *Means without End – Notes on Politics*, Minneapolis : University of Minnesota Press, 2000, p. 125.
2. La rencontre se tenait au Pool Art Space et au musée Young Eun de Séoul, et était organisée par Forum A, dans le cadre de la « Biennale de Gwanju » 2002. Les groupes d'artistes et les initiatives indépendantes suivantes y participaient : Cemeti Art House, Yogyakarta ; Flying City Urbanism Group, Séoul ; Foksal Gallery Foundation, Varsovie ; Hwanghak-Dong Project, Séoul ; Plastique Kinetic Worms, Singapour ; Project 304, Bangkok ; Protoacademy, Édimbourg ; ruangrupa, Jakarta ; Seoul Arcade Project, Séoul ; Superflex, Copenhague ; University Bangsar Utama, Kuala Lumpur. Les documents concernant la rencontre sont disponibles dans une publication conjointe de la Biennale de Gwangju et de Forum A, ainsi que sur le site http://www.foruma.co.kr/workshop.
3. Voir Ulrich Beck, *World Risk Society*, Cambridge : Polity Press, 1999.
4. Anthony Giddens, *Beyond Left and Right*, *Cambridge* : Polity Press, p. 130. J'ai de forts doutes quant aux théories des philosophes politiques de la « troisième voie », mais je pense qu'il est possible de retirer un « cosmopolitisme » de leur position positive, pro-occidentale.

Questions et déclarations formulées à partir des discussions qui ont eu lieu lors de la réunion de Jakarta 2002

Quel rôle peuvent jouer les artistes dans la formation des sociétés en transition ?

Réponse de : Centre Soleil, Mali
Comme l'histoire de l'art l'a démontré, les artistes ont joué un rôle important dans le développement socioculturel de leur environnement et même dans l'évolution de l'humanité. On l'a souvent dit, l'art est un phénomène et en tant que tel, il agit sur l'imagination en posant toutes sortes de questions sur la réalité de l'existence ; les artistes agissent ainsi sur la conscience des gens et dénoncent la dictature et la mauvaise gestion.
De récents exemples illustrent assez bien la place des artistes dans le développement social. Ainsi au Mali, de 1989 à 1991, la plupart des expositions, des pièces de théâtre et des spectacles musicaux traitaient de thèmes d'opposition à la dictature et exhortaient les gens au changement. Ces actions ont

entraîné une crise de conscience qui a suscité un soulèvement populaire. Plusieurs artistes s'y sont distingués, parmi eux Ousmane Sow, Abdoulaye Konaté, Ismaël Diabaté et d'autres. A ceci on peut ajouter le cas du Centre Soleil d'Afrique qui, à travers ses activités, contribue largement à un changement de la pensée artistique et incite les pouvoirs publics maliens à instaurer une authentique politique de promotion artistique et culturelle. A mon avis, les artistes sont le plus souvent porteurs d'amitié, d'unité, de solidarité et de fraternité dans la société.

Réponse de : ruangrupa, Indonésie
Comme les artistes appartiennent à la société, ils font aussi partie des changements, plutôt que d'en être les initiateurs. Cependant, ils ont aussi un espace autonome qui leur est propre - parallèle à celui des intellectuels et des universitaires – en tant que responsables de l'identification des problèmes ou des phénomènes dans la société et de la présentation de nouvelles idées et de nouvelles façons de voir – non pour donner ou élaborer des solutions, mais davantage pour ouvrir, explorer, provoquer, perturber un plus grand nombre de réseaux de débats permettant de garder vivantes les dialectiques sociales.

Commentaire de : Open Circle, Inde
Le Mali et l'Indonésie ont fait tous deux l'objet de bouleversements dans un passé récent et peut-être que les artistes ont joué un rôle important dans ces changements. Il est certain en tout cas que les artistes ont un rôle particulier à jouer pour changer la société. La preuve en est que ceux qui détiennent le pouvoir se méfient beaucoup d'eux. Les dictateurs et les pouvoirs fascistes renforcent la censure pour réduire au silence les artistes de leur propre pays, car ils craignent que les artistes n'entraînent les masses. A l'extérieur, les pouvoirs impérialistes, les entreprises transnationales et multinationales courtisent les artistes des pays cibles tout en les assouvissant en tendant le bras culturel de l'amitié par le biais d'un vedettariat culturel, d'expositions et de capitaux. Sans ces distractions, sans ces tentations rusées et lucratives, les artistes auraient pu jouer leur rôle « hypothétique - important » même dans d'autres situations et dans d'autres régions du globe !

Comment peut-on combiner la reconnaissance de la paternité de l'œuvre (la qualité d'auteur) par l'artiste individuel et le processus de travail collectif ?

Réponse de : el despacho, Mexique

Il serait irréaliste de penser que la paternité de chaque collaborateur par rapport à une œuvre s'annule dans les dynamiques d'un processus de travail collectif et que l'artiste renonce complètement à sa paternité individuelle au profit du collectif. Si, dans ces circonstances, la paternité individuelle est remise en cause, ce que l'on peut espérer de mieux c'est de trouver dans la dynamique du travail une manière de réconcilier les différences, d'abord en les admettant, puis en les articulant de manière à ce qu'elles permettent la mise en place d'une seule et même direction commune.
Il est certain que les différences de perspectives et d'approches peuvent contribuer à enrichir la production totale, mais une telle tentative amène aussi son lot de difficultés. Pourtant, si ce processus engendre une situation dans laquelle la paternité individuelle s'estompe et se fond – l'un des collaborateurs peut, à un certain moment, ne plus se souvenir dans la tête de qui a germé telle ou telle idée – alors, on a acquis quelque chose : l'aptitude à se considérer simplement comme un élément important et spécifique des mécanismes qui gouvernent quelque chose de plus grand.

Réponse de : Matthijs de Bruijne, Pays-Bas
Je lui ai demandé : « Comment va ton travail ? » Elle m'a répondu : « Plutôt bien » et elle a énuméré les expositions qu'elle avait eues au cours de l'année. J'ai émis un « Oh ! ». « Et comment ! », a-t-elle ajouté avec enthousiasme, « et l'année prochaine… »
J'ai commencé à regarder autour de moi pour chercher un autre interlocuteur. Si j'avais voulu vraiment connaître tous les détails, j'aurais pu tout simplement consulter son site Internet. Elle s'est arrêté de parler et m'a regardé d'un air interrogateur. « Ah ! » ai-je répliqué, « J'étais en fait davantage intéressé par ton travail. »
Je l'adore : elle est géniale et son travail est merveilleux. Personnellement, c'est surtout son travail qui m'intéresse. L'artiste ne m'intéresse pas le moins du monde. Que l'artiste soit une vedette londonienne ou un rejeton de la haute société occidentalisée de Kuala Lumpur, cela ne me fait ni chaud ni froid. Ce qui éveille ma curiosité, c'est le travail - un travail inspiré par l'environnement dans lequel opère l'artiste. Le mot environnement est assez souple et vague. Est-ce que je me réfère au cercle des amis de l'artiste, à la culture du pays où il ou elle vit, ou encore à la position socioéconomique de la famille de l'artiste ?
De toute manière, il n'y a pas grande différence entre un travail fait par un individu et un travail fait par un groupe. Après tout, un génie individuel ne

peut exister sans interaction avec un groupe. L'artiste individuel est influencé par le groupe, il lui emprunte les ingrédients nécessaires ou comprend grâce à lui contre qui ou quoi il doit s'insurger. Et trop souvent aussi, quelqu'un d'autre fait exactement la même chose, une semaine plus tard à un millier de kilomètres. Simple coïncidence ?
(Matthijs de Bruijne, artiste, résident à la Rijksakademie 1999/2000)

Commentaire de : Trama, Argentine
Les projets basés sur une structure collective explicite – lorsque l'initiative n'est pas venue d'une seule personne mais d'un échange entre plusieurs individus – voient le jour parce que les circonstances renforcent la certitude que l'on ne peut résoudre certaines questions que si elles sont formulées en groupe et non dans la solitude. La paternité de tout projet artistique est directement liée au degré de responsabilité qu'un artiste individuel ou un groupe d'artistes assume par rapport aux différents aspects du projet. Si ces responsabilités sont partagées, la paternité l'est inévitablement elle-aussi. Durant le processus de travail collectif, ces responsabilités peuvent passer d'une personne à l'autre, suivant le rôle tenu par chacun dans le projet. Elles peuvent au contraire être réparties de manière égale, selon les exigences requises ou les possibilités offertes par la tâche. Mais au cours de ce processus, la somme des contributions de chaque individu au projet collectif génère une entité autonome ; l'idée de la paternité de l'œuvre se situe désormais dans le degré d'identification de chaque membre avec cette entité et dans l'intensité de son engagement dans le projet ; tout le monde revendiquera la paternité du projet commun, mais davantage en soulignant sa participation au groupe qu'en exigeant une reconnaissance personnelle.

De quelle façon les concepts de l'art contemporain peuvent-ils enrichir le développement des artisanats et vice versa ?

Réponse de : Centre Soleil, Mali
Art contemporain et art artisanal, voilà deux disciplines qui créent la confusion dans la conception artistique au Mali. Il faut tout d'abord comprendre la signification de ces deux disciplines : l'art contemporain est une représentation, une transformation ou un assemblage ingénieux d'images, d'objets ou tout simplement de choses existantes afin de leur donner une nouvelle dimension dans le contexte actuel, alors que l'artisanat est la représentation créative, à des fins commerciales et en série, d'un objet, d'une image ou d'une chose existante.

Malgré leurs différences, ces deux concepts peuvent s'enrichir mutuellement. Au Mali, la plupart des artisans s'inspirent de l'art contemporain pour améliorer leur création artisanale. La sculpture du bois et du métal en est un bel exemple. Dans le cas du Bogolan, le concept artisanal de cette technique contribue également à la création d'un Bogolan contemporain.

Réponse de : Pulse, Afrique du Sud
Craft (Artisanat) n. 1. *a skill; an occupation requiring this. (Oxford English Dictionary)* (une compétence, une occupation qui exige cette compétence). Il est peut-être utile d'apporter ici une définition plus précise de ce qu'est l'artisanat. L'habileté à fabriquer quelque chose de beau est considérée comme un talent artisanal *(craft)* – comme une forme d'art en soi (par ex. « cet objet est joliment fait »). Le mot artisanat évoque aussi les artefacts fabriqués pour un usage bien défini au sein d'une culture ou d'une tradition. Ceci est encore très différent de ce que l'on entend par le terme « artisanat commercial », quand les objets sont fabriqués hors de leur paradigme culturel et manufacturés uniquement en vue d'un bénéfice commercial (exploitation financière).
Je pense que dans sa pratique l'art contemporain pourrait utiliser certains aspects de la « technique » artisanale pour produire une œuvre et lui donner ainsi une dimension conceptuelle.
Les œuvres contemporaines pourraient parodier l'artisanat et faire ainsi un commentaire social sur la façon dont nous le percevons ou le commercialisons. Le processus artisanal (ou un artisan) peut tirer profit d'un engagement avec un producteur d'art contemporain qui lui permettrait de présenter son travail à un public différent, et de hausser éventuellement ce processus artisanal à un domaine où il serait apprécié à un niveau plus élevé. La plupart des objets artisanaux sont ramenés au niveau de curiosités ou de commerce ; les intégrer à une œuvre d'art contemporaine pourrait permettre de reconnaître cet aspect artisanal pour sa propre ingéniosité intrinsèque. En fin de compte, le meilleur scénario serait peut-être une relation symbiotique où l'interaction profite aux deux parties, et sans qu'il y ait de hiérarchie. C'est une voie très délicate à suivre et l'on pourrait en discuter indéfiniment – mais il serait nécessaire d'établir des définitions claires pour éviter les malentendus et les conflits.

Commentaire de : Sophie Ernst, Pays-Bas
Comme les deux réponses proviennent d'environnements culturels distincts, elles s'attachent à des aspects complètement différents de la question.

Manifestement, l'artisanat se comprend différemment selon l'environnement culturel. Aux Pays-Bas, nous considérons l'artisanat soit à partir d'une approche historisante (art populaire = *folk art*), soit en faisant référence au métier (habileté technique). Dans ce dernier cas, le design (industriel) est l'équivalent actuel de l'artisanat. L'influence de l'art populaire n'est que marginale.
Au Mali où l'urbanisation est en forte hausse et où la culture autochtone est solide, l'artisanat représente une importante source de revenus. Dans le même temps, les objets artisanaux continuent à avoir une fonction culturelle. L'interaction qui se fait jour entre l'artisanat et le travail artistique contemporain est un reflet de l'héritage culturel national. D'un autre côté, on voit se développer de plus en plus les produits artisanaux qui ont une valeur commerciale (par exemple, le design contemporain).
La situation décrite par Pulse est complètement différente. Créer une conscience artisanale en l'introduisant dans l'art contemporain, cela veut dire développer chez les artisans une conscience de leur culture. A mon avis, l'art devient ici une sorte de recherche anthropologique. L'avenir de l'artisanat est dans le design industriel. L'évolution vers des processus de production industrialisée est inévitable. C'est la répétition et non la copie exacte des formes ou des motifs qui fait le charme de certains tissus Bogolan. Au Pakistan (où je travaille actuellement), on trouve de plus en plus de tissus qui étaient autrefois imprimés en block print, mais qui sont aujourd'hui des produits de sérigraphie industrielle. La valeur esthétique se perd dans la production industrielle, mais c'est le moment où l'art peut prendre le relais.
(Sophie Ernst, artiste, résidente à la Rijksakademie 1999/2000, actuellement professeur-assistant à l'école des arts plastiques, Lahore, Pakistan)

Peut-on traduire un langage visuel portant des connotations culturelles ? Lorsque l'art est lié à des événements spécifiques dans une histoire locale donnée, peut-il être traduit et compris par des publics extérieurs à ces contextes ?

Réponse de : Centre Soleil, Mali
Lorsqu'un artiste travaille en utilisant essentiellement les connotations culturelles de son pays, comment peut-il se faire comprendre par un public plus large ? Sur le plan pratique, il est difficile à cet artiste de faire comprendre dans un autre environnement si cet art n'est utilisé que dans le cadre historique de son pays. Mais dans le langage des arts visuels, l'artiste pourra utiliser les objets ou les signes culturels

de son pays dans un autre contexte, différent de leur sens étymologique. Dans mon cas personnel, j'ai souvent utilisé les signes graphiques appelés « idéogrammes », mais je les utilisais pour l'aspect esthétique de leurs formes afin d'introduire un mouvement dans l'œuvre.
On dit que l'art est universel – cela veut-il dire qu'il n'est pas nécessaire de connaître le sens d'une œuvre pour la comprendre ?

Réponse de : Trama, Argentine
Tout langage visuel porte des connotations et l'art se rattache toujours et dans tous les cas à des événements spécifiques ancrés dans une histoire et un contexte local donnés. Aussi la traduction dans l'art est-elle inévitable, et les malentendus, qui sont un phénomène inhérent à la traduction, le sont donc aussi. « Le malentendu apparaît toujours lorsque deux choses hétérogènes se rencontrent, du moins quand les deux choses hétérogènes sont liées l'une à l'autre, sinon le malentendu n'existe pas. On peut dire qu'à la base du malentendu, il y a une compréhension, c'est-à-dire une possibilité de compréhension. S'il n'y a pas possibilité de compréhension, le malentendu n'existe pas. Au contraire, lorsqu'il y a une chance de compréhension, le malentendu peut apparaître, et d'un point de vue dialectique, c'est à la fois comique et tragique. » Ce raisonnement est une citation textuelle tirée de Kierkegaard et citée par Victoria Ocampo, écrivain et traductrice d'Argentine. Elle est tirée d'un ouvrage de Beatríz Sarlo, auteur et critique littéraire argentine également, qui reprend la citation de Victoria 47 ans plus tard.[1] Dans chacun des textes qui l'utilisent, y compris dans cette présente réponse, les auteurs manipulent la citation à leur convenance pour valider le texte et le placer dans un contexte souhaitable. C'est une même opération d'appropriation et de légitimation que l'on retrouve sans doute dans l'art et le langage visuels qui ne sont pas libérés du moule que leur imposent les particularités de leur contexte, même dans leurs manifestations les plus formelles. Mais c'est dans ces particularités qu'apparaît cette volonté particulière de compréhension, la pulsion de s'identifier et dans le même temps la nécessité de se différencier, et c'est de ce désir de rendre cette pulsion visible et non du désir de l'annuler, qu'est née la nécessité de faire de l'art

Note
1. Beatríz Sarlo, *La máquina. Maestras, traductores y vanguardistas*, Buenos Aires: Editorial Planeta Argentina, 1998, p. 148.

Commentaire de : Praneet Soi, Inde
Sur la question de la traduction d'un

langage visuel d'un contexte dans un autre, Trama et le Centre Soleil proposent des points de vue intéressants qui illustrent les complexités que renferme un tel projet.

Trama définit la présence de mauvaises interprétations comme la manifestation d'un désir de dialogue – reconnaissant donc, dans le contexte même de traduction, un espace pour une interprétation erronée. On peut peut-être déceler un tel usage positif de l'interprétation erronée dans le langage visuel, à travers l'idée proposée par le Centre Soleil de l'utilisation par un artiste d'objets ou de signes culturels de son pays dans un contexte différent de leur signification étymologique. L'œuvre de l'artiste Anish Kapoor serait une bonne illustration d'une telle tentative. Son approche de la sculpture permet une référence à une sensibilité orientale pour ce qui est du matériel, tout en gardant une appréciation occidentale de la forme.

En examinant les nuances des références culturelles, nous pouvons nous arrêter un instant pour jeter un coup d'œil sur le fonctionnement des médias. C'est ici que l'on voit s'installer un langage visuel tendant à une suppression totale du besoin de traduction. Cette tendance explique la prolifération, à travers le monde entier, d'images qui semblent comparables, sinon identiques. Ce spectacle nous laisse entrevoir l'impérieuse nécessité de traduction, car ce sont les mécanismes de traduction qui donnent toute sa vibration et toute sa diversité au langage, visuel ou autre.

Bien sûr, ce phénomène pose un problème intéressant pour l'art et ceux qui le pratiquent : celui d'une participation critique. C'est son engagement avec la culture qui justifie la production artistique et par la suite la contextualise. Si les artistes souhaitent entamer le dialogue avec la culture, ils doivent aussi choisir jusqu'où ils veulent aller dans leurs négociations avec elle.

C'est la nature de ces négociations qui permet la création d'une compréhension spécifique de la pratique artistique et qui reflète l'étendue du champ de l'artiste quand il fait des commentaires sur le mondial et le local dans le territoire de sa pratique. Et c'est à travers ce répertoire de commentaires que l'objectif de l'artiste apparaît, et qu'il se manifeste au-delà et à travers les contraintes géographiques.

(Praneet Soi, artiste, résident à la Rijksakademie 2002/2003)

Lorsqu'une œuvre d'art sociale utilise des histoires personnelles, elle ne devrait pas être diffusée par le biais des médias de masse afin de protéger la ou les personne(s) concernée(s).

Réponse de : el despacho, Mexique

Tout art est par définition « social » puisque c'est le résultat de phénomènes sociaux observables dont fait partie tout artiste. L'art ne peut pas « trouver son sens » par le biais d'histoires personnelles, par le biais d'une histoire collective. Son sens est tout d'abord dérivé de ce qui le génère. Sachant que les œuvres d'art qui traitent *ouvertement* de questions sociales sont parfois qualifiées d'« art social », la question demeure : « Aux yeux de qui cette œuvre d'art est-elle "sociale" ? ». Une œuvre concernant un phénomène qui a lieu dans une zone périphérique (« orient » ou « sud ») pourrait être plus rapidement étiquetée « sociale ». Une œuvre similaire développée autour de questions dans une zone non-périphérique (« nord » ou « occident ») a plus de chances d'être simplement considérée comme une œuvre d'art.[1] La requête visant à « protéger l'individu », tout en étant dangereusement patriarcale, élude les questions : De quoi l'individu doit-il être protégé ? Pourquoi supposer que l'individu ignore les implications ? De plus, quelles sont ces implications ?

Cet individu sera-t-il mieux loti si l'on « cache » les œuvres en question dans des musées, des galeries ou des séries de conférences ? Lorsqu'on lui a demandé pourquoi elle avait accepté de partager son histoire, Tita[2] a dit qu'elle voulait sensibiliser les gens (les employeurs en particulier) à ce qu'elle et d'autres femmes vivent en tant que personnel domestique.

Il n'est pas sûr qu'elle ait besoin d'être « protégée » de cette possibilité. Il n'est pas sûr non plus qu'elle aurait accepté de participer si son histoire était destinée à finir dans un musée. Il n'est pas sûr non plus qu'elle serait très intéressée d'apprendre que son histoire alimente un débat sur l'éthique de l'« art social ».

Notes

1. Il est évident qu'une tentative individuelle de « donner sens » à son travail (qui autrement n'en aurait pas ?) en utilisant l'histoire personnelle de quelqu'un d'autre est en soi déjà dérangeante. Si, de plus, cette personne s'attribue le travail en tant qu'artiste et le diffuse par l'intermédiaire des médias de masse, cela n'est plus seulement discutable, mais devient franchement du domaine de l'arrogance.

2. Tita était l'un des sujets des documentaires réalisés par el despacho pour le projet intitulé *Six documentaires et un film sur Mexico City*. Pour de plus amples informations, reportez-vous à la description du projet, p 137-144.

Réponse de : Open Circle, Inde

Un certain nombre de responsabilités entrent automatiquement en ligne de compte lorsque des histoires person-

nelles sont liées à une œuvre d'art social. L'artiste doit tenter non pas de substituer sa parole à la parole de l'autre, mais d'interpréter de son propre point de vue la position du sujet. Il est extrêmement important que l'artiste ait une vision claire des questions mises en avant de manière intentionnelle ou implicite.

Lorsque l'artiste et le ou la protagoniste ne sont pas sur un pied d'égalité, que ce soit pour des raisons économiques, de classe, de culture ou de niveau d'éducation, la responsabilité de l'artiste est beaucoup plus grande encore. Si une biographie de ce type prend la forme d'un film, le ou la protagoniste doit être informé et parfaitement conscient des questions que le film veut traiter, et doit donner son consentement à l'utilisation des séquences filmées, à la version finale après montage et aux implications que le film pourrait avoir sur sa vie personnelle après la diffusion dudit film par le biais des médias de masse. Il y a bien sûr d'innombrables cas dans lesquels la promesse de la célébrité ou d'autres contraintes, liées le plus souvent à l'analphabétisme, auxquelles sont confrontés les protagonistes font que ceux-ci ne sont pas en mesure de prendre une telle décision ou d'opposer leur veto au produit final. L'utilisation de récits de personnes issues de communautés défavorisées ou victimes de violences et toujours confrontées aux mêmes problèmes, et la diffusion de ces documents par le biais des médias de masse, même si c'est dans une intention louable de sensibilisation de l'opinion publique ou de recherche de justice, peuvent contribuer à exposer ces personnes à de nouveaux problèmes ou à de nouvelles violences.

Commentaire de : Pulse, Afrique du Sud

On peut imaginer que l'intention de la question posée n'est pas de critiquer ni de rechercher une définition de ce que « social » peut vouloir dire dans des contextes différents, mais que son objectif est plutôt d'étudier la question de la responsabilité de l'initiateur de ces projets vis-à-vis du sujet. On peut sans prendre de risque, je crois, supposer que dans le contexte de ce débat, le sujet n'est généralement pas membre de la discipline en question donnant forme au projet. Il s'agit donc par définition d'une relation déséquilibrée, dans le sens où l'exploitation du sujet est relativement facile sans que le sujet en soit véritablement conscient. Cela ne veut pas dire que ce soit forcément le cas, mais cet aspect doit être pris en compte. A partir du moment où l'on prend la parole pour un autre, on entre dans une zone trouble et une problématique qui est devenue l'un des fondements du postmodernisme.

Une zone dans laquelle des communautés marginalisées racontent leur histoire simplement parce qu'on le leur a demandé et alors qu'elles n'ont jamais été de véritables protagonistes de cette discussion. Dans ce contexte, le débat n'est pas en premier lieu de donner la parole aux sujets, mais plutôt de les rendre intimement conscients du contexte dans lequel la discussion en question se place, de façon à ce que dans cette discussion, leur voix soit véritablement entendue et prise en compte. La question de la distribution de masse n'est pas à mes yeux la plus importante, mais plutôt la question de la transgression d'une idéologie individuelle sans que le ou la protagoniste ait vraiment conscience que c'est en réalité de cela qu'il s'agit.

Comment mettre en place une véritable coopération interculturelle ?

Réponse de : Trama, Argentine
Dans toute relation bilatérale ou multilatérale, la toute première forme de coopération possible est fondée sur la certitude que l'autre partie est là, et qu'elle est animée d'un degré d'intérêt et de désir qui donne le sentiment de partager une certaine réalité. Cette réalité commune n'est pas décrite à l'avance. Elle n'est pas explicite. Ile réside dans l'intention du projet de coopération et il incombe aux partenaires de cette coopération de la définir. Dans cette coopération, un langage commun finit inévitablement par apparaître. Chaque partenaire apporte par le biais de chacune de ses actions une traduction différente de ce langage commun, qui est l'expression du domaine commun dans lequel les partenaires évoluent.
Cette réalité commune et le langage commun qui en découle ne peuvent exister que s'il y a une promesse d'une reconnaissance intime des besoins de l'autre. Cette reconnaissance n'est rien d'autre qu'un miroir de la différence de chacun. Pour que le miroir réfléchisse, une suspension d'identité doit avoir lieu afin d'ouvrir l'espace à un moment d'échange et d'apprentissage mutuel. La suspension de l'identité est le point zéro de ce processus. Ce n'est que dans ces conditions que les différences économiques, technologiques, centrales ou périphériques peuvent cesser d'alimenter des points de vue stratifiés qui empêchent toute autre mobilité.
Un projet de coopération interculturelle s'oppose ainsi par définition à une image de totalité qui s'impose par la force, dans laquelle les identités sont fixées selon des modèles préconçus, des énonciations qui les privent de toute possibilité de transformation et

d'action créatrice, les condamnant à n'être que réactives, à ne pouvoir que survivre. Un projet de coopération est ainsi un lieu, un « habitat », et la maison que chacun d'entre nous construit est différente des autres, mais toutes ont en commun d'être une maison ouverte à tous.

Réponse de : ruangrupa, Indonésie
ruangrupa divise la question (et la réponse) en deux :
Comment mettre en place une coopération et un échange interculturels dans le cadre d'un projet ?
Comment la coopération interculturelle peut-elle permettre à un projet ou un processus ou un concept artistique de croître ?
C'est le cas lorsque plusieurs partenaires issus de contextes culturels différents travaillent ensemble pour atteindre un objectif commun et que chacun d'eux est conscient des différences de l'autre en matière de contexte culturel, de manières de penser, et que chacun d'eux est prêt à vivre ces différences, à les intégrer dans l'œuvre commune et à faire des efforts pour parvenir au but fixé. Le projet mené en collaboration sert de support ou de stimulus de l'échange culturel, qui est conçu de manière intentionnelle comme étant une plateforme facilitant l'échange. Dans ce cas, le contexte est d'une importance capitale et doit être identifié afin de délimiter les contours des différences de chacun.
L'identification du contexte ne se fait pas tant par l'obtention d'informations, mais plutôt en vivant des expériences spécifiques au site, dans le cadre donné. Je pense que l'échange n'est pas seulement une question d'ouverture, mais aussi de volonté de compromis, d'identification des besoins et des demandes de chacun (tout en étant préparés à « perdre » en route un certain nombre de choses), de volonté d'accorder un certain pouvoir aux autres, et il doit surtout être un processus mutuel et réciproque. La mise en œuvre de la collaboration en soi doit être faite de manière horizontale, chacun étant partenaire à part égale dudit projet.

Commentaire de : el despacho, Mexique
Bien que la notion d'un espace dénué d'identité et d'identifiants soit extrêmement attrayante du point de vue philosophique en tant qu'idéal sur lequel on peut baser son approche, il est important de s'interroger sur la probabilité d'un tel vacuum. En particulier parce que la dynamique d'une coopération dite « interculturelle » est par défaut basée sur la notion de différence entre des groupes ou des individus dont les identités différentes sont précisément les facteurs d'où naît l'échange.

Néanmoins, même une conscience prétendument accrue des systèmes d'échange contextuel, particulier ou personnel de l'autre est inévitablement influencée par des préconceptions subtiles mais importantes de chacune des parties. La conscience du fait qu'il existe des différences est implicite dans la notion même de coopération interculturelle, mais cela ne mène pas forcément, de soi même, à un processus horizontal.
Pourquoi ne pas se baser sur les raisons qui font naître en premier lieu ce désir de coopération au-delà des frontières culturelles, plutôt que de tenter de les ignorer, ou de se concentrer sur l'identification de nos éventuelles similarités ou différences (des facteurs qui sont déjà connus) ? Être pleinement conscient des raisons de chacun de s'engager dans un tel échange. Travailler honnêtement avec ces motivations, en acceptant de les laisser apparaître afin qu'elles puissent être le moteur de notre avancée l'un vers l'autre. Accepter que si nous nous trouvons en terrain étranger ou si nous invitons des « étrangers » à pénétrer notre domaine, c'est précisément parce qu'il existe un espace qui nous est peu familier ou inconnu. Reconnaître qu'une fois cette coopération achevée, ce terrain ne sera pas plus familier ni moins inconnu qu'il ne l'était, il sera simplement un peu plus proche.

Les initiatives venant d'artistes devraient réfléchir à deux fois avant de s'engager dans des activités liées à un activisme institutionnel.

Réponse de : Trama, Argentine
Ce qui est en jeu dans l'impulsion qui pousse les artistes responsables de Trama à proposer à la communauté une initiative de type collectif est la nécessité de trouver de nouveaux modes d'élaboration du pouvoir qui incluent le plus grand nombre et soient de nature horizontale – en un mot : équitables – pour les membres de la communauté artistique dans laquelle cette initiative prend place. La communauté artistique comprend les institutions en place impliquées dans des projets artistiques dont les objectifs coïncident avec les objectifs de Trama, tant que ces institutions n'imposent pas à Trama un mode opératoire préconçu, respectent les objectifs de Trama et ses propres modes d'action. Trama considère que toute plateforme qui facilite les processus d'inclusion est valable et qu'il est nécessaire de bâtir un réseau interdépendant basé sur des objectifs communs prenant en compte le plus grand nombre possible d'initiatives informelles indépendantes et d'institutions struc-

turées privées ou officielles, tant qu'aucune des parties n'est gênée dans sa liberté de manœuvre par les choses imposées par une autre partie.

Réponse de : ruangrupa, Indonésie

Oui. Les intérêts sous-tendant la conduite des activités doivent être pris soigneusement en considération, car la plupart du temps ce genre d'activisme ne sert qu'un objectif unilatéral lié à des relations de pouvoir. Étant toujours « absentes » ou insuffisantes, les infrastructures artistiques en Indonésie ne sont pas en mesure de permettre à un individu de jouer son rôle de la manière dont sont supposées le faire les infrastructures artistiques occidentales, et ce fait est étroitement lié aux relations de pouvoir déjà mentionnées, telles que bureaucratie gouvernementale, autorité, difficultés économiques, etc. En dépit de ce handicap et au sein même de celui-ci, nous pouvons découvrir certains canaux permettant de combler les vides, comme par exemple en prenant notre propre position pour compléter ou, autrement dit, enrichir la structure existante en offrant plus d'espaces d'exploration, sans avoir tendance à s'opposer à l'establishment ou à quoi que ce soit d'autre, mais tout en maintenant notre indépendance. Les efforts impliquent notamment d'essayer de faire au moins le meilleur usage possible des possibilités offertes par les infrastructures existantes, ce qui jusqu'ici n'a pas encore été entièrement réalisé. La revitalisation des infrastructures fait partie des objectifs, mais doit constamment être négociée et mise en œuvre.

Commentaire de : CEIA, Brésil

Le CEIA est tout à fait d'accord avec les principes énoncés par les groupes ruangrupa et Trama, car un de nos objectifs est d'étendre graduellement le champ des actions découlant de notre initiative. Tout comme eux, nous espérons pouvoir propager et diffuser nos concepts et nos pratiques artistiques parmi les institutions artistiques souvent rassemblées dans des structures devenues obsolètes et sans imagination, et par conséquent incapables de stimuler le développement intellectuel et l'évolution culturelle de la société brésilienne – une société gravement appauvrie par la situation économique et politique dans lequel se trouve le pays.
Nous n'avons aucune appréhension à nous engager dans des actions communes avec des organisations gouvernementales, des universités, des galeries ou des musées, tant qu'ils n'imposent aucune restriction qui puisse aller à l'encontre de nos principes d'expression artistique, sociale et politique parfaitement libre.

D'une certaine manière, nous pensons même que tout groupe organisé d'artistes a en partie pour mission de tenter de remettre en question les systèmes établis afin de créer ou de renforcer les conditions du développement culturel d'une société.
Cette initiative est par conséquent d'une grande importance pour la préservation d'une expression culturelle animée et dynamique dans une société fortement influencée par des systèmes académiques et politiques comme la société brésilienne.

Comment l'implication de disciplines théoriques dans des initiatives issues des artistes peut-elle apporter un plus à ces activités et dans quels cas mène-t-elle à une approche éducative hiérarchique et déductive ?

Réponse de : CEIA, Brésil

Lorsqu'on pense à l'art au sens large, on ne peut séparer pratique et théorie. Dans ce sens, nous devons considérer l'art comme un domaine de connaissances humaines. Ensemble, la pratique et la théorie peuvent développer une sensibilité artistique plus riche en contenus et plus claire. La théorie n'est pas nécessairement la première partie du processus créatif et parfois elle en est même absente, mais elle peut aider ce processus et fournir de nouveaux points de vue importants permettant d'analyser les œuvres d'art. Par ailleurs, comment faire de l'art si l'on n'a comme références que la sociologie, l'anthropologie, la politique, etc.
Les dictionnaires définissent la théorie comme étant un acte de contemplation, d'étude ; un groupe de fondements d'un art ou d'une science.
Dans l'enseignement de l'art, les questions théoriques sont généralement traitées comme une catégorie au-dessus de la pratique. Mais la pratique produit toujours de la théorie. Il n'y a aucune nécessité de les séparer. Par exemple, lorsque le CEIA a fait la promotion de son programme « Le visible et l'invisible dans l'art contemporain », l'idée était de créer un espace ouvert informel afin de développer les discussions. Ces débats formaient la base d'une réflexion théorique dans le livre. Dans le cas du « Projet Atelier », la pratique était l'activité principale, mais l'un des objectifs était d'inciter les artistes à consulter des textes et des images liés au sujet qui les intéressait. De cette manière, on fournit de nombreuses informations et possibilités de développement de l'œuvre d'art. Dans l'« International Manifestation of Performance », notre dernier projet, la théorie était insérée dans de nombreuses actions pratiques. C'est ce qui

s'est produit de manière particulièrement forte durant l'atelier animé par l'artiste néerlandaise Moniek Toebosch. Elle a demandé aux participants d'apporter toutes sortes de livres, de musique, de vidéos et d'images qu'ils aimaient et tout à coup il y avait une véritable bibliothèque sur la table. De nombreuses informations ont pu être échangées et de nombreux sujets tirés de ce matériel ont été utilisés pour créer une référence à la pratique. Dans ce cas, les participants ont apporté les questions théoriques et c'est un bon exemple de ce que nous voulons dire en parlant d'approche informelle et horizontale. L'art doit surtout être une condensation des connaissances.

Réponse de : Rijksakademie, Pays-Bas

La réflexion théorique fait partie de la pratique de l'art et par voie de conséquence des activités lancées par l'artiste. Le dialogue entre le « faiseur » et le « penseur » peut être d'une importance capitale. Le contexte est élargi par le dialogue avec ses répercussions sur le niveau et le contenu des activités de l'artiste d'une part et avec un effet de solidification sur le soutien du public (à partir de cercles internes) d'autre part. Cependant, certaines conditions sont d'une importance cruciale pour équilibrer ou égaliser les positions, telles que :
– l'interaction à petite échelle, découlant de préférence des activités de l'artiste dans un environnement intime, tel qu'un atelier ou tout autre lieu de travail de l'artiste,
– le développement par l'artiste d'une réflexion théorique et d'un vocabulaire suffisants pour communiquer sur des questions théoriques.
Afin de développer une telle capacité chez l'artiste, la réflexion sur les objets créés, les pensées et les concepts est d'une grande utilité. La transmission éducative – et par conséquent hiérarchique – des connaissances (de manière magistrale) est également un mode acceptable. Mais dans les situations où l'égalité professionnelle est recherchée par les activités initiées par l'artiste, le théoricien – ou l'artiste – ne doit pas être le facteur dominant dans la classification des activités de l'artiste et de la relation avec la société, sans tenir compte des notions extrêmement sensibles et souvent intuitives de l'artiste. Pour diffuser ces éléments (connaissances), les « penseurs » peuvent jouer un rôle non négligeable grâce à leurs réflexions, leurs théories et leurs écrits.
Néanmoins, lorsque la transmission éducative hiérarchique n'est pas un choix mais une conséquence de l'inégalité ou de l'absence de respect d'un côté ou de l'autre, il y a un problème. Dans ce cas, le dialogue n'apporte

souvent aucune valeur ajoutée et il y a même danger de voir apparaître des interprétations isolées, au premier degré, pouvant devenir des assomptions arbitraires.
(Janwillem Schrofer, président, et Els van Odijk, directrice générale)

Commentaire de : Trama, Argentine

Nous sommes d'accord avec le CEIA qu'il n'est pas nécessaire de faire de la pratique et de la théorie deux catégories autonomes dont l'interaction doit être favorisée, mais deux manières différentes de comprendre le monde qui se complètent et sont interdépendantes. La prédominance de la théorie sur la pratique n'est possible que lorsque la théorie est artificiellement séparée de la réflexion. Le travail artistique mêle à tour de rôle à la fois la pratique et la théorie. Il n'existe pas d'artiste « faiseur » et d'artiste « penseur », l'artiste fait et pense à la fois, ou pense en faisant. La relation immédiate de l'artiste avec les conséquences de ce qu'il ou elle pense fait que ses pensées sont considérées comme étant intuitives ou pratiques, mais sa pensée passe constamment de l'un à l'autre, de la pratique à la théorie, comme tout autre réflexion créative. En ce qui concerne la remarque de la Rijksakademie sur la nécessité pour l'artiste de se doter d'un vocabulaire spécifique issu de la théorie comme condition d'équilibre entre les deux modes de pensée, il faudrait peut-être lancer le débat sur les moyens de parvenir à un transfert opérationnel d'expériences entre différentes disciplines, qu'elles soient théoriques ou pratiques. La philosophie, l'art, l'histoire, le théâtre, le cinéma, la biologie, l'économie, la sociologie, chaque discipline a un objet d'étude, un langage et une pratique qui lui sont propres et par conséquent il lui faudra à partir de son langage spécifique (visuel, littéraire, scientifique, dramatique, référentiel, etc.) tenter d'accéder aux langages des autres disciplines avec lesquelles elle pourrait développer une interaction afin de parvenir à un véritable échange. La distance doit être raccourcie de manière égale dans chaque domaine, sinon nous serons inévitablement confrontés à une situation hiérarchique qui empêchera tout échange et tout véritable enrichissement interdisciplinaire.

L'art doit-il chercher à esthétiser la politique ou à politiser l'esthétique ?

Réponse de : Open Circle, Inde

Il n'est pas possible d'apporter une réponse générale ou axiomatique à cette question. C'est en premier lieu un choix subjectif et en second lieu, spécifique au contexte. Subjectif parce qu'il dépend de l'artiste et du choix du public auquel il ou elle souhaite s'adresser, car l'art politisant l'esthétique présuppose un certain type de public, généralement un public informé. L'art qui esthétise la politique n'a pas forcément besoin d'un public initié (voir également l'essai en page 118) sur nos tentatives de nous adresser aux gens par le biais de projets dans des lieux publics). Les deux modes ont leur intérêt et leur utilité.
Le choix de l'artiste est influencé non seulement par l'environnement social et politique, mais aussi par les tendances au niveau de la production culturelle actuelle d'un lieu spécifique. Les pratiques actuelles d'organisation mondiale et l'accent mis sur certaines cultures contribuent à créer une atmosphère plus propice et peut-être même donnent la priorité dans des lieux spécifiques à l'art politisant l'esthétique.

Respuesta de: CEIA, Brazil

Nous pensons que c'est une manière extrêmement limitée d'envisager la politique et l'esthétique. L'art ne peut pas être traité ainsi. Ce ne sont pas les seules possibilités. Cette question devrait être replacée dans un contexte beaucoup plus large. Les artistes peuvent produire des œuvres d'art politiques qui soient belles ou très laides. Cela n'est pas important. Le point important est d'avoir une vision claire et de la travailler avec sensibilité. Encore que nous pensions que l'art politique peut être beaucoup plus efficace s'il utilise la force de l'image de manière adéquate.
En outre, l'acte le plus politique est celui de devenir artiste. L'esthétique est une caractéristique propre à l'art. Si nous considérons l'art comme un domaine spécifique dans lequel la connaissance humaine se développe, nous ne pouvons utiliser les œuvres d'art uniquement pour illustrer des questions politiques. Mais l'art dans sa force peut être une arme redoutable pour aider les mouvements politiques. L'histoire de l'art contient de nombreux exemples de ce type. Si nous considérons que le contexte est une référence importante pour définir les questions, ce n'est pas important de savoir si l'art esthétise la politique ou politise l'esthétique. L'authenticité est l'acte le plus politique d'un artiste. Réaliser une œuvre d'art est déjà en soi un acte politique.
Qu'est-ce que ça veut dire « être politique » ? On peut être politique chez soi, avec ses amis, dans la rue, au parlement ou à la piscine !
Les artistes doivent être conscients de leur responsabilité professionnelle, parce que c'est de ce point de vue qu'ils doivent construire leur réflexion politique sur le monde.

Commentaire de : ruangrupa, Indonésie

Je crois que la question est un peu trop simpliste et qu'on ne peut y répondre en choisissant l'un ou l'autre. Ces deux thèmes ne peuvent être dissociés comme ça lorsqu'on se penche sur les relations entre art et politique. La politique est en soi un domaine extrêmement large qui couvre et influence tout, y compris la culture et l'art. Je suis d'accord sur le fait qu'un acte politique peut être fait de toutes sortes de manières dans la vie de tous les jours, et que le contexte social, culturel et politique peut être très important dans ce domaine. Dans un contexte spécifique, un choix esthétique peut très certainement être d'une certaine manière un acte politique, comme par exemple les interventions dans des lieux publics (même dans des lieux virtuels) dont le but est de remettre en question la manière dont l'espace public est utilisé comme instrument politique. L'art ne sera jamais suffisamment politique s'il sert uniquement de réaction ou d'illustration d'une situation politique donnée. Il doit remettre en question et inspirer par le biais de stratégies visuelles, et il sera plus pertinent s'il peut pénétrer le véritable domaine (ou système) politique à n'importe quel niveau, que ce soit de manière directe ou indirecte.

Les nouveaux médias ne portent pas le « fardeau » d'une longue histoire eurocentrique de l'art et par conséquent, ils conviennent parfaitement à la création de nouveaux langages visuels.

Réponse de : Pulse, Afrique du Sud

En 1970, Nam June Paik a répondu à un critique affirmant que la télévision était un nouveau média : « Oui, c'est très intéressant, mais la télévision était déjà un nouveau média en 1910. » L'assertion que les nouveaux médias ne portent pas le fardeau d'une longue histoire eurocentrique de l'art est donc relative. Paik, Bruce Nauman, Joan Jonas, etc. faisaient de l'art vidéo dans les années 60. On enregistre donc déjà une histoire d'une bonne quarantaine d'années. Cependant, comparé aux autres médias plus traditionnels (sculpture, peinture, etc.), le monde des « nouveaux médias » n'est pas encore encombré. Mais c'est peut-être l'aspect nouveauté de ces médias qui amène la multiplication des possibilités ? Les nouveaux médias sont déterminés par une technologie qui se réinvente quotidiennement, et par conséquent les possibilités de créer de nouveaux codes et langages s'additionnent à un rythme similaire. Dans l'ensemble, c'est un terrain vierge, et aucun antécédent ne pèse donc sur lui. La mondialisation a permis que les tout derniers modèles

de chaque périphérique (des ordinateurs aux caméras et aux scanners, etc.) soient disponibles en Afrique comme ils le sont aux États-Unis. Désormais, beaucoup plus de gens peuvent profiter de cette technologie, et la possibilité de créer de nouveaux langages et structures dans le domaine visuel s'est donc multipliée de manière exponentielle.

Réponse de : Goddy Leye, Cameroun

L'une des inévitables questions qui se posent aujourd'hui dans le domaine de l'art contemporain est certainement l'équation centre-périphérie. Des solutions ont été proposées dans des récentes expositions internationales, tentatives adoptées par des curateurs avec des résultats divers. Il est évident que la géographie continue à jouer un rôle important et détermine encore la réception des œuvres réalisées par les artistes contemporains. Cette géographie est bien sûr inspirée par ce que l'on considère comme l'Histoire, celle que l'on apprend et étudie dans le monde entier, même si un simple examen superficiel révèle qu'elle s'est organisée en grande partie selon un point de vue eurocentrique.
Ce même regard a bâti ce qu'on appelle l'Histoire de l'art ou « the Story of Art » comme Gombrich voulait l'intituler, avec raison. On considère le plus souvent les formes traditionnelles d'expression visuelle en se basant sur des tas d'idées générales nourries par l'histoire de l'art européenne.
Les formes d'art liées aux médias étant relativement nouvelles, elles semblent fournir aux artistes une base égale leur permettant – en dépit de leur origine – de développer un langage visuel grâce à un vocabulaire fourni essentiellement par les médias électroniques et actuellement accessible dans le monde entier. Ceci pourrait expliquer pourquoi, contrairement à ce que l'on croit, les gosses des rues de Cotonou, au Bénin, réagissent favorablement à l'art vidéo. Ceci pourrait vouloir dire aussi que si l'on donnait une caméra vidéo à ces mêmes gosses, ils produiraient peut-être des œuvres étonnantes.
La banque d'informations visuelles étant de plus en plus commune à tous, les artistes du monde entier ont un langage commun. En conséquence, les changements en cours voyagent aussi à la vitesse de la lumière, permettant un développement plus rapide de nouveaux langages, sans la crainte d'une histoire manipulée par la géographie.
(Goddy Leye, Artbakery, Cameroun, artiste, résident à la Rijksakademie 2001/2002)

Commentaire de : Open Circle, Inde

Un thème sous-jacent de la rhétorique serait « Qui » définit. Si l'on considère l'histoire de l'art comme une généalogie

linéaire, alors les nouveaux médias ont eux aussi une histoire bien documentée depuis les années 60, mais surtout dans le monde occidental en Europe et en Amérique, ce qui fait que tout ce qui se passe à l'extérieur se réduit à un appendice placé à la fin du premier chapitre.
La peinture et la sculpture ont une histoire asiatique, africaine, latino-américaine aussi ancienne – et dans certains cas peut-être plus ancienne – que celle de l'Europe, mais dans la grande histoire, elle a été reléguée au niveau d'un artisanat ritualiste, votif, funéraire.
Il semble alors essentiel de faire un geste qui englobe tout, capable d'accepter des « modernismes » parallèles, du monde entier, et qui ne se rattache pas à un temps historique mais soit comme une réponse aux époques au niveau local. Le fait que les supports soient nouveaux ou traditionnels est alors sans importance.
Les curateurs internationaux et locaux (ce sont eux essentiellement qui propagent la praxis artistique) considèrent encore la plupart du temps ces formes d'art d'un regard indulgent, avec des « Oh, regardez, eux aussi savent le faire ! » ou encore « Oh, regardez, nous aussi savons le faire ! ».
Par ailleurs, si la banque d'informations visuelles est commune à tous, le marché peut-il vouloir quelque chose venant d'une banque commune d'artistes non-européens ? N'est-ce pas plus avantageux commercialement de réaliser un objet lié à une culture spécifique ? Les œuvres des nouveaux médias ne jouent que des rôles secondaires dans les expositions d'art « autochtones » organisées dans les centres euro-américains pour essayer de montrer la production d'art contemporain du pays où ils ont des intérêts politico-économiques.
Un autre aspect concernant la production des arts des nouveaux médias est que même si la création est relativement facile dans des pays périphériques, la présentation des œuvres n'est pas soutenue par l'infrastructure dont elle aurait besoin, ou bien elle coûte trop cher, ce qui fait que, la plupart du temps, ces œuvres sont montrées loin du lieu où elles ont été réalisées.

Rijksakademie
Pays-Bas

La Rijksakademie offre des équipements, des conseils et des outils artistiques à 60 jeunes artistes professionnels du monde entier pour les aider à se développer dans le domaine artistique, aussi

bien du point de vue théorétique que technique. La Rijksakademie est plus qu'une résidence d'artistes ; ses trois « plus » sont : des ateliers, de recherche et de production, un centre de connaissances, une association internationale d'artistes.
La Rijksakademie organise le Prix de Rome des Pays-Bas et possède des archives réunissant une large documentation sur les artistes – d'aujourd'hui et d'hier. Les collections de ces archives remontent jusqu'au XVIIe siècle.

Une plateforme mondiale d'artistes

Revitaliser / 1984, 1985, 1986
Nous sommes en 1870. Les Pays-Bas se dépeuplent. Les artistes s'en vont vers des centres plus intéressant comme Paris, Londres et Saint-Pétersbourg. Les politiques estiment qu'il faut créer un endroit qui redonne envie aux artistes de travailler et de vivre aux Pays-Bas. Un lieu de liberté de niveau international. C'est ainsi que naît la Rijksakademie, à partir d'une proposition de loi parlementaire : un institut fondé sur des concepts donnant aux artistes une grande autonomie. Suivent des années glorieuses, avec bien entendu des hauts et des bas. Dans la seconde moitié du XXe siècle, l'institut implose. Les idéaux de l'académie ont dégénéré en règles rigides, on refuse le monde extérieur moderne considéré comme malveillant, et on s'enferme dans son bon droit. Les querelles, les pamphlets et les occupations de locaux ne sont que les symptômes résiduels d'une existence – plutôt laborieuse – dans une tour d'ivoire de plus en plus exiguë.

Les fonctionnaires du ministère de la Culture considèrent que la Rijksakademie représente une perte de temps et d'argent, et déposent un projet de loi pour supprimer l'institut. Les politiques refusent catégoriquement ce pragmatisme et s'investissent à nouveau dans l'idéal d'un lieu de liberté. A ce moment-là, le besoin d'un tel lieu est aussi particulièrement pressent. Non cette fois pour éviter la fuite des talents vers l'étranger, mais parce que, dans l'intervalle, le monde artistique s'est renfermé sur lui-même. Les Néerlandais restent aux Pays-Bas, rares sont ceux qui se montrent à l'étranger. Il faut ouvrir les fenêtres. L'internationalisation devient le mot-clef.

L'institut doit donc continuer à exister, mais sous une autre forme. La tâche consistait à regarder aussi bien devant soi que derrière soi. Faire de la Rijksakademie « quelque chose de contemporain », sans perdre de vue le respect

des traditions. Désormais, nous nous orientons vers un tournant : la recherche et la pratique ; formulé de façon à ne citer aucun des camps à l'intérieur ni à l'extérieur de l'institut, mais tout en paraissant tellement logique et inévitable que tous disent que c'est « ce qu'ils avaient toujours prôné ». Tout le monde peut partager cette perspective ; on perdra peut-être son travail ou sa position, mais pas la face.

Les principaux ingrédients de ce nouvel institut – ou plutôt ses ambitions – se définissent comme suit :
• le développement individuel des artistes et par les artistes, à l'aide de « conseils sur demande » prodigués par des artistes actifs au niveau international et des commissaires d'exposition et autres, qui respectent l'artiste en tant que fabricant (artisanal) et acteur sur la scène artistique, ayant sa propre position d'artiste, et en tant que membre de la société. Pas d'idéologie dominante imposée d'en haut, sur le sens, le contenu et la forme de l'art ;
• une orientation internationale sur le plan de l'accueil des artistes comme résidents ou comme conseiller, et une ouverture aux nouveaux développements dans le monde (de l'art), sans cependant négliger la position et l'enracinement nationaux.

Cette nouvelle perspective formulée en 1984 donne une orientation et libère des forces, notamment chez les artistes, chez les fonctionnaires et chez les politiques. La Rijksakademie réduit ses dépenses de 40 %, près d'un million d'euros par an. Le prix de la liberté ?

Déployer ses ailes / 1992, 1993, 1994
Au cours des premières années, les pas sont encore quelque peu hésitants. On explore en tâtonnant un terrain plutôt mouvant, mais finalement, la transformation du bâtiment destiné à accueillir des occupants pour l'instant inconnus se termine. Nous sommes en 1992. L'ancienne caserne de cavalerie située sur la Sarphatistraat à Amsterdam abrite désormais 60 ateliers. Les machines installées dans des lieux de travail se mettent à fonctionner là où se trouvaient autrefois les écuries et l'on aménage des salles remplies de livres, de gravures et d'objets d'art appartenant à la collection de la Rijksakademie et des institutions qui l'ont précédée (depuis le XVIIe siècle).

Les candidatures d'inscription se multiplient. Dans les années 80, il s'agit surtout d'artistes de pays d'Europe et – à un degré moindre – d'Amérique du Nord. Après la chute du mur de Berlin (1989), l'Europe centrale et l'Europe de l'Est sont aussi fortement représentées. Avec ses artistes résidents (appelés aussi « participants ») et ses artistes

invités (appelés aussi « conseillers »), la Rijksakademie devient réellement internationale. Pour l'instant cependant, elle n'offre l'hospitalité qu'à un seul Chilien « qui s'est retrouvé là » ou à un Chinois « tombé là par hasard ».

On s'aperçoit petit à petit, qu'étant donné ses idées et ce qu'elle propose, la Rijksakademie n'a pratiquement pas qu'équivalent dans le monde entier ; certes, on peut comparer chacun des éléments qui la constitue aux résidences d'artistes, par exemple, ou aux centres de recherches, aux instituts post-académiques ou encore aux lieux de travail et de production, mais la Rijksakademie dans son ensemble est unique en son genre. On tire très vite la conclusion que « le monde » doit le savoir, et qu'il doit aussi y entrer, quels que soient les points noirs auxquels on peut se heurter dans la pratique. A ce moment-là, c'est-à-dire dans la première moitié des années 90, la Rijksakademie est donc engagée de manière concrète sur la voie de l'internationalisation.

Le ministère néerlandais des Affaires étrangères et de la Coopération soutient l'idée d'une plus large internationalisation et demande à la Rijksakademie de formuler les résultats que l'on peut attendre d'une période de travail de un ou deux ans à Amsterdam. La Rijksakademie – qui aurait préféré réagir aux circonstances sans en parler et anticiper sur le moment – doit désormais se prononcer à l'avance : imaginer comme dans une vision les bonds dans le développement et la professionnalisation à venir d'artistes individuels « non occidentaux », mais aussi fantasmer sur des relations transversales que personne ne peut prévoir et sur les richesses culturelles engendrées par les contacts mutuels entre les artistes de la Rijksakademie. Avec comme moment ultime, dans un avenir lointain, l'éventuelle contribution à l'évolution du climat et de l'infrastructure artistiques dans les pays d'où sont originaires ces artistes.

Dans les années qui suivent (1995–1998), un cinquième des artistes résidents est originaire d'Afrique, d'Asie et d'Amérique latine. Leur période d'étude terminée, certains s'installent dans un pays occidental et opèrent à partir de là. Certains retournent dans leur pays, enrichis d'expériences, de connaissances, de confrontations et d'idées. Certains investissent ces ressources dans un engagement social plus large, parfois en créant de petites organisations, les initiatives d'artistes. Décrites certes comme une possibilité conceptuelle, mais non attendues ou à peine comme une réalité.

Les entretiens à la Rijksakademie, les conseils et l'aide pour l'acquisition de soutiens financiers en vue de créer ces initiatives d'artistes font désormais partie des échanges les uns avec les autres – à côté de biens d'autres sujets. En mars 1999, le Centre Soleil d'Afrique ouvre ses portes à Bamako au Mali. Dans l'intervalle, de nombreux autres projets ont été envisagés pour la création d'initiatives d'artistes en Afrique, en Asie et en Amérique latine.

Une société (association) / 1998, 1999, 2000
Pour définir la Rijksakademie et la distinguer des autres établissements d'enseignement, on peut poser que ce n'est pas une – dernière – étape avant la pratique, mais un approfondissement dans la pratique. Un espace où de jeunes artistes et des professionnels plus expérimentés se côtoient et se rencontrent en confrères.

La plupart des candidats – un millier environ chaque année – connaissent la Rijksakademie par les récits d'autres artistes ou pour y être venus eux-mêmes. Au cours des deux années qu'ils passent à Amsterdam, le vécu des jeunes artistes qui travaillent à la Rijksakademie s'élargit, s'approfondit et s'accélère ; les collègues résidents sont pour beaucoup. Les jeunes artistes ne viennent pas seulement pour prendre, ils apportent aussi énormément : opinions, connaissances, contextes socioculturels les plus divers, et des expériences différentes en matière de fabrication et de distribution de leur travail. Des collaborations se mettent en place, les carnets d'adresses se remplissent et des amitiés se développent, intenses et durables, comme on a pu le constater.

La Rijksakademie, ce n'est plus seulement ses 60 résidents, son ambiance et ses équipements du moment, c'est aussi le groupe – toujours grandissant – des 400 à 500 anciens résidents un peu partout dans le monde. Beaucoup d'anciens résidents (appelés « alumni ») habitent à Amsterdam ; mais il existe aussi des « foyers » notamment à Londres, Paris, Bruxelles, Anvers, Berlin, New York. Des rencontres y sont parfois organisées pour une occasion ou une autre. Les alumni reviennent aussi régulièrement à Amsterdam pour apporter du matériel au service de documentation, rencontrer les nouveaux résidents ou se retrouver entre eux, participer à une réunion ou encore réaliser une œuvre dans l'atelier technique – soutenus par les avis des techniciens et des conseillers.

En 2000, un élan extraordinaire est donné aux relations avec les artistes d'Afrique, d'Asie et d'Amérique latine,

lorsqu'une aide du ministère des Affaires étrangères et de la Coopération permet d'intensifier et de resserrer les liens avec les alumni qui organisent (ou souhaitent organiser) dans leur propre pays des activités dont l'impact dépasse le cadre de leur propre œuvre ou leur propre carrière. Grâce aux conseils et au soutien apportés sur place, aux réunions, aux activités communes, à l'acquisition et à la transmission de moyens financiers – les idées se transforment en actes. Après Bamako au Mali, des initiatives d'artistes voient le jour à Mumbai (Inde), Durban (Afrique du Sud), Buenos Aires (Argentine), Mexico (Mexique), Jakarta (Indonésie), Belo Horizonte (Brésil) et Douala (Cameroun). Le RAIN est né : un réseau d'initiatives d'artistes indépendantes en Afrique, Asie et Amérique latine, lié à la plateforme artistique mondiale qu'est la Rijksakademie.

Des circuits de contacts se mettent en place à partir de ce « foyer » que constitue la Rijksakademie. Ils ont leurs propres caractéristiques et leur propre continuité. Ces cercles évoquent l'image d'une société (dans le sens premier du terme c'est-à-dire une « association de personnes unies par un objectif, des intérêts ou des principes communs »). Pour que cette société d'artistes qui embrasse le monde entier soit bien vivante, il est important que ses fondations soient solides.

Le renforcement des fondations / 2003, 2004, 2005
Les artistes ne fuient plus les Pays-Bas et le monde artistique néerlandais n'est plus renfermé sur lui-même. Le champ artistique international se mondialise de plus en plus. La plateforme Rijksakademie a joué et continue à jouer un rôle dans ce domaine, et c'est aussi ce qui détermine son identité. La mondialisation, les relations avec les artistes néerlandais, les échanges avec l'Europe constituent des défis qui reviennent constamment – comme dans un processus cyclique. A chaque fois, la Rijksakademie doit redéfinir sa position et ses engagements.

On ne peut éviter de formuler de manière un peu percutante la position et le fonctionnement de la Rijksakademie – dans toute sa polymorphie – en posant par exemple que c'est « plus qu'une résidence » et en expliquant que ce « plus » se situe :
– dans les conseils et les équipements (outillage) sur le plan technique et artisanal,
– dans les conseils et les équipements (collections) sur le plan théorique,
– dans les conseils et les équipements (ateliers) sur le plan artistique.

Si ses résidents et ses alumni donnent un rayonnement certain au laboratoire relativement introverti d'Amsterdam, c'est l'ambition de la Rijksakademie – dans la lignée de ces ateliers portes ouvertes qui attirent tous les ans des milliers de visiteurs et de l'organisation du Prix de Rome néerlandais – de participer encore davantage au monde de l'art et à un champ social plus large. Ce livre et cet article en sont un témoignage.

Janwillem Schrofer, sociologue d'organisation. En 1982, d'abord directeur par intérim et conseiller, puis à partir de 1985, professeur directeur de la Rijksakademie van beeldende kunsten (président depuis 1999). Travaille depuis 1986 au niveau international avec Els van Odijk, directrice, et depuis 1999 avec également Gertrude Flentge, coordinatrice du réseau RAIN.

p. 41
Le projet de Germaine Kruip *Point of view* – une performance réalisée dans plusieurs villes du monde – crée une tension entre fiction et réalité, entre l'idée et sa réalisation qui est conditionnée par le contexte dans lequel elle déroule. Dans ces villes, des acteurs dirigés par Kruip se mêlent à des passants ordinaires.
Germaine Kruip était invitée en Argentine par *Trama* pour travailler avec Jorge Gutiérrez et La Baulera. Elle vit et travaille aux Pays-Bas.

p. 42
En 2000, j'ai participé à un atelier de travail avec des artistes de plusieurs pays. Cet atelier était organisé par Open Circle à Mumbai en Inde. Durant mon séjour, j'ai été confronté à la complexité de l'art exposé dans un contexte international.
A partir des matériaux que j'ai découverts durant cet atelier, comme un bambou ou une étoffe, j'ai réalisé une série d'armes, de masques et de figurines. Dans plusieurs de ces objets, j'ai introduit un morceau de tissu orange. Cela a donné matière à de nombreuses discussions avec les autres participants de l'atelier car en Inde, cette couleur est celle du mouvement hindou d'extrême droite. Ma réponse a été celle-ci : « En tant qu'artiste, peut-on être conscient des milliers de significations différentes que peut avoir la couleur orange à travers le monde ? »
Folkert de Jong, Pays-Bas (Résident à la Rijksakademie 1998/1999)

p. 43
Projet urbain à Bessengue
En novembre 2002, Goddy Leye (Cameroun) m'a invité avec deux autres artistes de la Rijksakademie – James Beckett (Afrique du Sud) et Hartanto (Indonésie) – à venir travailler

à un projet artistique et social à Bessengue, l'un des quartiers les plus pauvres de Douala (Cameroun). Personnellement, je suis tout à fait sceptique en ce qui concerne les projets artistiques de développement social. Le développement social est une grande question, et l'art est un outil bien modeste. Pour moi, la force de l'art réside en une expérience partagée de coopération, même lorsque les conditions de vie sont aussi difficiles. L'art ne peut combler la grande faille qui sépare les différents mondes, mais il peut permettre un dialogue entre eux. Partager ce que l'on est avec d'autres populations en essayant d'améliorer des réalités spécifiques est une expérience humaine tellement forte et tellement profonde qu'ici et là, elle acquiert un sens.
Dans mon travail de ces dernières années, j'ai souvent bâti des cabanes en rassemblant des matériaux usagés, du carton, du plastique, etc. Ces abris étaient fabriqués pour être mis dans les quartiers inhabités des villes ou dans une galerie. Ils étaient harmonieux et beaux, mais évoquaient en même temps la réalité des maisons pauvres. Ils créaient ainsi une sorte « d'espace de liberté » comme en contradiction avec la pauvreté spirituelle de ces zones urbaines dominées par des immeubles commerciaux, par exemple.
A Bessengue, je sentais que je ne pouvais pas construire une cabane de ce type – cela aurait pu être perçu comme un acte cynique et d'incompréhensible. Ce dont les gens avaient besoin, c'était d'un vrai bâtiment où ils puissent se réunir. C'est de là qu'est né le Public Meeting Point. Construit par les habitants de Bessengue, c'est une sorte de plan pour le bâtiment dont ils ont vraiment besoin.
Jesús Palomino, Espagne (résident à la Rijksakademie 2001/2002)

p. 44
(texte prononcé au cours d'une performance)
Il y a une pièce en forme de carré. Dans la pièce, il y a quatre fenêtres, quatre portes et deux supports. Sur le mur nord, il y a deux fenêtres. Sur le mur sud, deux fenêtres. Les paires de fenêtres se font face. La fenêtre est fait face à la fenêtre est sur le mur sud. C'est la même chose pour la fenêtre ouest sur le mur nord et à la fenêtre ouest sur le mur sud.
Il y a une colonne sur le côté ouest de la pièce. Elle est sur la même ligne que la fenêtre ouest sur le mur nord et la fenêtre ouest sur le mur sud.
Si une personne se déplace du côté est de la fenêtre ouest sur le mur nord, vers le côté est de la fenêtre ouest sur le mur sud, elle croise une colonne. La colonne est à mi-chemin entre la fenêtre ouest sur le mur nord et la fenêtre

ouest sur le mur sud.

Si une personne se déplace du côté est de la fenêtre ouest sur le mur sud vers le point de la colonne, et qu'elle se retourne et revienne à son point de départ, on peut calculer le temps qu'elle met pour aller du côté est de la fenêtre ouest sur le mur nord jusqu'au point de la colonne et pour retourner à son point de départ.

Si l'on plie la pièce au point de la colonne, la fenêtre ouest sur le mur nord recouvre la fenêtre ouest sur le mur sud.

Jill Magid, Etats-Unis (résident à la Rijksakademie 2001/2002)

p. 45

Dans cette performance, Monali Meher, Inde (résident à la Rijksakademie 2001/2002) épluche et faire cuire des pommes de terre portant des mots tels que « haine », « racisme », « guerre », « colère », « violence » et « crime ». Tous ces mots sont écrits en diverses langues. La façon dont s'est déroulée cette performance était très différente aux Pays-Bas ou au Brésil : au Brésil, le public réagissait beaucoup plus.

p. 47

Le principal enjeu auquel j'ai dû faire face dans le projet *Apartment de ruangrupa* à Jakarta, était lié au fait que je ne pouvais pas me servir du dessin et de la peinture comme j'avais l'habitude de le faire. C'est pourquoi j'ai intégré le dessin aux entretiens comme une forme de communication. J'ai demandé à une quinzaine de personnes de me dessiner ou de me décrire leur ancienne maison afin d'avoir une idée de ce que représente « se sentir chez soi » dans cette société. L'une de ses personnes était Hasbi.

Arjan van Helmond, Pays-Bas (résident à la Rijksakademie 2003/2004)

Hasbi « à la dérive »

Les gens utilisent le Rumah Susun (notre immeuble) de haut en bas. Nous aussi. Les restaurants où nous mangions étaient toujours situés aux étages au-dessous de chez nous. Nous les trouvions en descendant. A mon avis, plus nous approchions du rez-de-chaussée et plus les affaires devaient être rentables. Pour savoir si j'avais raison, nous avons décidé ce matin-là de monter les étages au lieu de descendre pour prendre notre petit-déjeuner. Anggun, Indra et moi avons trouvé un « warung » ouvert au septième étage. Il appartenait à Hasbi et à sa femme.

Hasbi a très envie de parler. Son anglais est épouvantable et difficile à comprendre, mais il fait vraiment de son mieux. Il me demande d'où je viens et ce que je fais ici. Je lui dis que je viens d'Amsterdam et je lui

donne quelques explications sur le projet. Il propose de décrire son ancienne maison, parce que c'est une maison sur pilotis ; nous nous asseyons donc à une table dans le couloir, nous commandons un autre « tehbotol » et nous commençons.

En regardant plus attentivement Hasbi, je me rends compte qu'il est fatigué. Il nous raconte qu'il a été marin pendant vingt ans sur des cargos. Il a navigué à travers les océans avec son père. Il est allé partout dans le monde, il a fait escale dans toute l'Asie et l'Europe. Il a appris tout seul l'anglais sur le tas. Il nous raconte à quel point il aimait Amsterdam, parce que les gens y étaient si gentils, comme à Hambourg. Il me donne l'impression de n'avoir pas passé beaucoup de temps dans ces villes. Il a surtout connu la rudesse des ports. Ce devait être une vie dure.

Maintenant, il gère depuis trois ans avec sa femme et sa fille le restaurant situé dans le Rumah Susun. Il ne nous dit pas pourquoi il est revenu au pays. Son anglais est tellement difficile à comprendre que je m'empare du dessin pour communiquer. Il explique à propos des pilotis qu'il y en a un tous les 1,2 mètres et qu'ils mesurent environ deux mètres de haut. Leur fonction principale est d'empêcher la jungle de pénétrer dans la maison, mais ils offrent aussi un espace de rangement. L'image que cela donne est jolie. Avec mon imagination plutôt limitée, je me représente une maison de type pavillon de plage comme on en voit à Scheveningen (Pays-Bas). Mais Palembang n'est pas sur la côte. Un grand fleuve relie la ville à la mer. Il explique que le voyage dure deux heures en hors-bord, une façon de décrire la distance absolument nouvelle pour moi.

La maison est petite. La cuisine extérieure est située au pied de la construction. Il a vécu là avec cinq membres de sa famille, et pour lui le sentiment de se sentir chez lui est davantage lié à cette maison qu'à l'immeuble en face duquel nous sommes assis parce que c'est là que la famille a sa place. Comme la plupart du temps les hommes de la famille sont en mer, la maison surélevée peut être considérée comme une tour de guet. Cela crée une image de solitude. D'une certaine manière, la maison sur pilotis et la petite pièce au septième étage semblent relier Hasbi à sa vie en mer – une vie dans une étroite cabine.

Pulse
Afrique du Sud

Pulse crée un forum à Durban, en Afrique du Sud, pour la « pollinisation croisée » d'un débat interculturel par le biais de projets organisés sur une base annuelle. Ce forum réunit des producteurs culturels d'Afrique du Sud et d'autres pays, et son orientation change selon les questions ou les débats d'actualité à ce moment-là. Dans le passé, des projets de type « circuit ouvert » ont examiné ce qui relie technologie et tradition (high-tech contre low-tech), et Violence/Silence a étudié l'interconnectivité de deux thèmes paraissant diamétralement opposés. Pulse est coordonné par Greg Streak.

Bagarre dans le cube blanc

Sémantique...

...spatio-temporel, « glocal », néologique, transculturel, méta-culturel – acculturation, mondialisation, syncrétisation, transmutation, internationalisation...

...si vous alignez tous vos canards à la queue leu leu, ils se mettent à prendre un rythme, n'est-ce pas ? Nous pouvons aussi jouer le jeu des *ismes* et des *n'est-ce-pas*. Frederick Jameson a déclaré que la science « devient un jeu de riches, dans lequel celui qui est le plus puissant a la meilleure chance d'avoir raison ». Aujourd'hui, le jeu a changé : « celui qui parvient à concevoir la transmutation la plus syncrétique, la plus transculturelle et métaculturelle, et la plus néologique dans un contexte « glocal » (mondial et local), spatio-temporel et internationalisé a la meilleure chance d'avoir raison ».

un optimisme aveugle...

Loin, très loin du centre du centre, sans complexe carrément dans les marges, c'est là que se trouve Pulse. Pulse est une initiative gérée par des artistes, basée à Durban, en Afrique du Sud. Autonome dans son contexte, Pulse est toutefois connectée – dans le sens virtuel et aussi très concret – à d'autres initiatives gérées par des artistes dans d'autres pays en développement. Connu sous le nom de RAIN, ce modeste réseau a été créé par la Rijksakademie van beeldende kunsten à Amsterdam. Le centre, représenté ici par la Rijksakademie, a fait un effort pour tenter d'engager les pays historiquement exclus sous leurs conditions plutôt que, par défaut, sous les siennes. Une réussite ? Nous sommes en bonne voie. Faire pousser une nouvelle forêt

prend du temps, mais les signes sont de plus en plus positifs. Alors, Pulse est-il, de par sa relation inhérente avec le centre (par le biais de la Rijks-akademie), vraiment une « marge » ? Réponse : peut-être – il pourrait « devenir » le centre, comme semblent l'indiquer de nombreux exemples historiques. Non pas le centre lui-même, bien sûr – ce serait un peu ridicule et friserait l'arrogance maladive. Mais plutôt une partie du centre, si nous prenons le terme dans le sens de sys-tème d'autorité et de référence. Les dangers d'adopter cette position sans réévaluation ni redéfinition sont évi-dents. Les pièces de monnaie ont un côté « face » et un côté « pile ». Bien sûr, nous nous laissons emporter par notre enthousiasme. Est-ce de l'opti-misme aveugle ?

réclamer un siège...
Par ailleurs, il semble que l'artiste soit devenu l'élément le moins important dans l'équation où dominent le cura-teur, le critique et le galeriste. Il s'agit d'un phénomène mondial, mais – cer-tains ne seront sans doute pas d'ac-cord – composé hors du centre. L'artiste ne positionne plus, il est plutôt positionné par ou il positionne pour. Au risque d'endosser la grande cape romantique, les artistes semblent ne plus construire leur vision du monde, bonne ou mauvaise, en fonction de ce qu'*ils* voient, leur vision étant obscurcie par ce qu'ils croient devoir voir. Disons que la « mondialisation » est le nouveau mot à la mode – nous aurions alors une pléthore d'œuvres « cartes » – presque comme dans une production de masse – où chacun tenterait dés-espérément de révéler aux curateurs leurs dispersion du point de vue de la géographie et les confusions qui découlent de leurs confrontations avec des différences culturelles. C'est ce qu'ils ont l'impression de devoir faire, ce dont ils ont l'impression de devoir parler pour être importants, pour que leur travail soit exposé. Ce n'est qu'une fois écrit et lu à haute voix que le com-promis personnel devient clair. Aussi sommes-nous submergés de biennales. Des biennales sont organisées *chaque mois* aux quatre coins du monde, et devinez quoi : toutes ont tendance à présenter les mêmes artistes et toutes semblent parler en utilisant les mêmes *-ismes*, *-els* et *-ations* !

« Le cirque ambulant de la biennale va bientôt arriver (et plus vite que vous ne pensez) ».

La pertinence est relative – relative aux points de vue personnels sur le monde, relative au contexte, relative à l'image plus large. Qu'est-ce qui va se passer alors ?

Pour s'approprier la terminologie publicitaire collective, « il faut réinven-ter sans cesse pour rester à la tête de la meute... ». Combien de temps reste-t-il alors au circuit des « grandes expo-sitions » avant la date de péremption ? Comment sera-t-il réinventé ? Dans quoi sera-t-il absorbé ?

violons contre sirènes...
La violence est un problème mondial. Que ce soit par votre journal quotidien qui relate les violentes tragédies sur-venues aux quatre coins du monde (le début potentiel du prochain génocide, les dernières nouvelles sur les guerres en cours ou les cas locaux de violence domestique) ou par le prochain grand succès hollywoodien qui tente de recréer avec encore plus de détails la réalité d'un désastre vécu en s'appuyant sur un scénario écrit avec licence poétique et violence explicite gratuite, du Rwanda à *Reservoir Dogs*, toutes les gammes de la « violence » sont jouées au quotidien.
Dans le contexte historique de l'Afrique du Sud, le silence a une résonance particulièrement sombre. L'Afrique du Sud partage ce dilemme avec plusieurs autres pays – on pense ici surtout à l'Argentine – dont la récente histoire politique est marquée par « les disparus ». Dans les deux cas, la violence ou l'usage de la force approuvé par l'État ont été utilisés pour réduire au silence les voix opposées à la loi dominante. La sérénité et la catharsis omniprésentes si souvent synonymes de silence n'apparaissent pas dans ces exemples.

La relation entre les thèmes de silence et de violence n'est pas aussi ténue qu'on pourrait le penser. Ces termes peuvent être indéfiniment extrapolés et implacablement appliqués à de nombreux paradigmes. La violence est à la fois physique et psychologique. L'expression paradoxale de Noam Chomsky « manufacture du consente-ment » cherchait à définir les abus de pouvoir – en particulier ceux des médias, des sociétés multinationales et des gouvernements en général. L'opinion publique est manipulée par l'industrie des relations publiques, les médias, les sociétés commerciales et autres instances ayant un intérêt direct à contrôler quelles informations parviennent à quel domaine public et, plus important encore, lesquelles n'y parviennent pas. C'est en soi une manipulation psychologique très violente. Avec la moitié des données nécessaires pour prendre une décision bien informée, le grand public est contraint de soutenir aveuglément ce qu'il ne connaît pas. Le silence est tout aussi malléable. En effet, selon sa définition physique, il implique un certain optimisme – clarté, paix, tran-

quillité. Cependant, dans le contexte d'un silence forcé, le croisé fondu révèle de la violence. Les débats qui préoccupent le post-modernisme en témoigneraient, car des pays, des cul-tures et des groupes minoritaires luttent pour rétablir leurs voix historiquement assourdies. L'histoire du premier monde occidental qui a choisi de parler pour tous est contestée, et nous avons maintenant de nombreuses histoires à placer en parallèle.

voyager (sans espoirs imminents)...
Le 14 juin 2002, huit artistes se sont rencontrés à Durban, en Afrique du Sud. Quatre d'entre eux étaient étran-gers : Ivan Grubanov (Serbie), Adriana Lestido (Argentine), Bharti Kher (Inde) et Marco Paulo Rolla (Brésil) et quatre étaient sud-africains : Paul Edmunds, Luan Nel, Carol-Anne Gainer et Greg Streak. Ils ont voyagé pendant 25 jours entre Durban et Nieu-Bethesda (une bourgade rurale conservatrice de 1 000 habitants dans le Great Karoo). Examinant les thèmes de « Violence » à Durban et de « Silence » à Nieu-Bethesda, ils ont créé des œuvres visuelles pour leurs spectacles respec-tifs qu'ils ont présentés simultanément le 5 juin. Des œuvres spécifiquement conçues pour s'intégrer dans le paysage de Nieu-Bethesda côtoyaient des projections vidéo, des installations de diapositives et des spectacles à Durban. Du fait de la grande variété des thèmes, les artistes jouissaient d'une certaine flexibilité et d'une certaine liberté. C'était *leur* réponse. Aucun *isme* n'était prescrit. Le fait de vivre et de travailler seuls mais ensem-ble a engendré une camaraderie et une ouverture – en fort contraste avec ce qu'on voit habituellement dans les spectacles d'art contemporain ou dans les projets où des prima donna sur la défensive se déchaînent et où les espoirs remplacent la logistique pratique. Peut-être était-ce l'intimité du projet qui a permis ce changement ? Il n'y avait ni voyeurs curieux, ni missions strictes. Aucun « grand » curateur dans le coin (ils ont tendance à éviter les villes fantômes !). Combien de fois disposons-nous de forums vraiment novateurs dans lesquels travailler, sans subir les pressions des attentes ni mener de lutte pour être entendus ou vus ? Ce qui ressort de ce scénario non sectaire est une humanité devenue rare. Il est rare d'être autorisé à répondre de manière inconditionnelle. « Violence » et « Silence », ces deux spectacles ont été reliés l'un à l'autre – sans perdre leur autonomie – en une seule exposition présentée en novembre 2002 à la US Gallery à Stellenbosch, en Afrique du Sud.

qu'est-ce c'est...
Le projet « Violence/Silence » est-il

spatio-temporel ? S'agit-il de transmutations, de syncrétisations ou même d'internationalisation ? Sans doute, mais les termes qui se veulent spécifiques et cherchent à éclaircir les grandes questions sont devenus génériques, prévisibles et usés. « Violence/Silence » tente de redécouvrir une idiosyncrasie vocale dans ce champ de mines prédéterminé de masturbation sémantique. Pulse s'efforce sans cesse de créer des projets critiquant certains sujets et débats d'importance locale et mondiale (pardon, « glocal »), pour inclure l'exclus et célébrer l'idiosyncrasie et l'intimité au sein des arts visuels. En association avec ses autres partenaires de RAIN, à Amsterdam, en Argentine, au Brésil, en Inde, en Indonésie, au Mali, et au Mexique, Pulse continue à lutter pour la création d'un nouveau territoire.

Greg Streak

Centre Soleil d'Afrique Mali

Le Centre Soleil d'Afrique fournit un terrain fertile, une stimulation et un soutien à de jeunes artistes pour leur donner le courage et le « matériau » leur permettant de développer leur art dans un cadre interculturel et international. Le Centre Soleil possède un local où sont organisés des expositions, des ateliers, des débats et des formations. Parti de la pratique du Bogolan, la peinture traditionnelle du Mali, le Centre Soleil offre également un encadrement pour les connaissances et les techniques concernant les formes d'expression artistiques contemporaines. Les projets sont donc souvent orientés sur les rapports entre art et artisanat, aussi bien d'un point de vue conceptuel que d'un point de vue technique. Les principaux domaines de travail sont la photographie, la peinture et la sculpture. Le Centre Soleil propose aussi aux artistes des formations et des équipements informatiques.

Création, objectif, impact socioculturel et perspective d'avenir

La particularité de ce centre est d'être initié et dirigé par des artistes africains autonomes vivant de leurs idées, de leurs créations et n'ayant d'autres ressources que celles générées par leurs activités.

L'objectif du centre Soleil d'Afrique est clair: il ne s'agit pas de faire la promotion de l'art, mais d'offrir à des artistes inconnus ou qui s'ignorent, l'occasion de sortir de l'ombre en leur inculquant la volonté de s'affirmer d'une part, et d'autre part de leur donner le courage de créer sans cesse en stimulant leur enthousiasme. Et tout cela, dans une ambiance d'échanges et de partage d'expériences, au moyen d'ateliers et de séminaires.

La création du centre Soleil d'Afrique en 1999 paraissait d'autant plus urgente que le Mali ne possédait aucun cadre où les artistes de tous bords auraient pu se rencontrer et échanger des points de vue ; chacun en effet travaillait dans son coin, sans ouverture sur le monde extérieur. C'était un déficit à combler, un pari à gagner.

La photographie

La photographie occupe une place très importante parmi les arts visuels que le centre Soleil d'Afrique souhaite développer.

On sait que le Mali est le centre de la photographie africaine. Tous les deux ans, des photographes de plusieurs pays africains et même d'Europe se retrouvent à Bamako pour célébrer la magie de l'image. Accordant une très grande importance à la parure et à l'élégance dans l'habillement, le Malien aime se voir, se regarder et s'admirer d'où la nécessité de la photo qui fixe – sinon fige – son image dans un temps ou un espace donnés pouvant ainsi lui servir de repère pour la narration d'un souvenir. Ne l'oublions pas, le Malien aime parler, raconter, décrire. En ce sens, la photo est un merveilleux support.

Pour le Malien, une photo est un fragment d'histoire et une histoire est d'autant plus belle que ses différents fragments sont beaux.

Dans le domaine de la photographie, le Mali a eu des fils célèbres, comme Malick Sidibé et Seydou Kéita, relayés par une nouvelle génération où l'on trouve Racine Kéita, Django Cissé et Alioune Bâ pour ne citer que ceux-là.

Bâtissant sur cette riche tradition, le centre Soleil offre une large structure où la photographie de studio et l'approche documentaire sont confrontées à d'autres types de photographie. Ceci permet de développer une analyse plus large du concept d'« image » photographique. Pour donner un exemple, en novembre 2001, un atelier a été organisé en marge du programme des 4e Rencontres de la Photographie à Bamako. Cet atelier avait pour objectif de stimuler la communication et la coopération par le biais de l'image photographique numérique. Des artistes du Mali, d'Afrique occidentale,

d'Europe et des États-Unis ont travaillé en petits groupes sur un thème choisi (le graffiti, la vie quotidienne des enfants, et tradition et modernité). Chaque groupe disposait d'un appareil photo numérique. La photographie numérique n'était pas utilisée ici pour apprendre une nouvelle technique, mais simplement comme outil pour stimuler la discussion. Les caractéristiques spécifiques de la photographie numérique permettent en effet de négocier comment « saisir » une image avant même d'appuyer sur le bouton. Ce fut un moyen essentiel pour rapprocher les artistes participants venus de contextes culturels et artistiques différents. Le processus de travail et l'installation des réalisations finales – des projections numériques et des photos faisant partie d'installations plus vastes – amenaient des discussions en profondeur sur des questions telles que la fonction de la photographie, l'aspect narratif de l'image, la tradition et la modernité, ainsi que des questions de forme.

Le centre Soleil d'Afrique a pris sur lui d'encadrer la formation de plusieurs artistes ayant participé à des activités en leur offrant un espace d'enseignement plus constant. Ce fut le cas notamment pour trois jeunes femmes photographes: Awa Fofana, Ouassa Pangasy Sangaré et Penda Diakité. Elles ont finalement créé leur propre studio de photographie en 2002. Une femme photographe au Mali, c'est original, mais surtout elle suscite la curiosité. On admire cette femme qui sort de l'ordinaire. Il est intéressant de noter que la présence relativement faible des femmes dans ce corps de métier ramène au chapitre de l'inégalité des droits entre l'homme et la femme dans la société.

En dehors de la photographie, la spécialité du centre étant l'utilisation du Bogolan en peinture, on s'efforce le plus possible de pousser les jeunes créateurs à utiliser les éléments de la nature dans leurs œuvres – par exemple le henné, les écorces ou les feuilles de végétaux –, plutôt que d'attendre indéfiniment de pouvoir se procurer des pots de peinture pour s'exprimer. La nature est généreuse. Elle offre à l'artiste le loisir de créer quelque chose de beau et certainement de plus vrai avec tout ce qu'il peut récupérer autour de lui. Il suffit d'avoir des idées et de les appliquer.

Pour le centre Soleil d'Afrique, le Bogolan est ce qu'il y a de plus beau à partager dans le cadre des échanges au niveau de la mondialisation. Je suis convaincu que les créateurs d'arts visuels contribuent au développement durable dans la mesure où ils proposent des produits culturels non seulement

séduisants pour les chercheurs et les touristes, mais également ouvrant une fenêtre sur les particularités d'un peuple et d'une civilisation.

Dans le domaine de la peinture également, le centre Soleil confronte les techniques traditionnelles aux notions contemporaines. La question de la construction et de la signification de l'image peinte est le thème essentiel des ateliers internationaux qui y sont organisés. En réunissant des artistes de différentes origines et en créant un cadre propice à la coopération vraie, il met en place en même temps une plate-forme permettant une analyse nouvelle du Bogolan.

L'artiste doit garder son originalité, même s'il lui faut être à l'écoute des autres et ne pas se fermer les yeux, le cœur et l'esprit, ni se boucher les oreilles à l'attrait de l'extérieur. Sans perdre de vue les notions d'ensemble, de système ou de configuration, il doit se considérer comme l'entité pensante d'une culture et d'une tradition qu'il a le droit et le devoir de perpétuer. Partager avec autrui ne veut pas dire s'assimiler et s'aliéner.
« Si le fait d'emprunter le train de la mondialisation devait nous conduire à la gare de l'asservissement, il vaudrait mieux alors aller à pied pour atteindre la rencontre harmonieuse des différences et le dialogue des cultures. » Aujourd'hui, en considérant ce qui a été réalisé, le centre Soleil d'Afrique reconnaît être encore loin du but, faute de ressources suffisantes. Cependant, le centre a désormais le mérite de compter dans le paysage culturel et artistique du Mali et de la région.
Le centre participe activement à la mise en place d'un réseau de partenariat culturel en Afrique en travaillant avec Centre Artistik de Lomé (Togo) et PACA (Panafrican Circle of Artists de Lagos Nigeria), Acte Sept de Bamako (Mali).
Le plus grand objectif du centre reste celui de devenir un espace artistique fiable. Il y parviendra en polarisant sur son terrain les rencontres, les échanges, les ateliers de travail, les expositions, mais surtout en rapprochant le public et plus particulièrement le public malien ayant une culture esthétique qui perçoit encore avec distance la « chose artistique » contrairement au folklore et à l'attraction artisanale.
Le centre s'emploiera à définir les parallèles entre le sens esthétique du public malien et les autres formes d'expression dans l'art de proximité. C'est avec enthousiasme et passion que les animateurs du centre Soleil d'Afrique poursuivent ces objectifs depuis déjà quatre ans.

Note
En 1999, la Fondation Prins Claus des Pays-Bas a apporté une aide matérielle pour la construction d'un bâtiment dans le quartier de Lafiabougou à Bamako. C'est le siège administratif et l'atelier de création du centre Soleil d'Afrique.

Texte écrit en collaboration avec M. Siddick Minga du journal Challenger.

p. 73
La peinture Bogolan est l'un des principaux centres d'intérêt du Centre Soleil: Les coordinateurs du Centre Soleil sont tous des artistes Bogolan. Le centre organise régulièrement des ateliers et des expositions sur le Bogolan. Afin de financer ses projets artistiques, le centre produit des articles Bogolan destinés à la vente, tels que des nappes, des sacs et des cartes postales.

p. 74
En 2001, le Centre Soleil a organisé un atelier sur la photographie numérique au cours des 5e Rencontres de la photographie à Bamako. Le concept de cet atelier conçu par Narcisse Tordoir, artiste belge et conseiller à la Rijksacademie, était de stimuler la coopération interculturelle au moyen de l'image numérique. L'image numérique était utilisée comme un support car elle permettait aux artistes d'examiner la composition et le contenu de chaque image avant qu'elle ne soit « fixée » définitivement comme photo, et de la retravailler ensuite sur ordinateur. Originaires de plusieurs pays d'Afrique occidentale, d'Afrique australe, d'Europe et des États-Unis, les participants étaient répartis en trois groupes. Chaque groupe travaillait sur un thème particulier : « la vie quotidienne des enfants » (avec Penda Diakite, Adam Leech, Fatogama Silue, Hamed Lamine Keita, p. 76), « tradition et modernité – re-traces » (avec Jide Adeniyi-Jones, Awa Fofana, Kenny Macleod, p. 75) et « graffiti » (avec Diby Dembele, James Beckett, Amadou Baba Cisse, Ouassa Pangassy Sangare, p. 77). L'exposition organisée en fin d'atelier a montré de grandes projections de groupes d'images sur ces thèmes et des installations où des photos étaient incorporées dans des concepts artistiques plus larges.

p. 79
Awa Fofana, Penda Diakité et Ouassa Pangassy Sangare ont participé à plusieurs ateliers du Centre Soleil. En 2002, avec l'aide du Centre Soleil, elles ont ouvert leur propre agence pour femmes photographes au Mali.

p. 80
En 2003, lors du séjour de Stéphane

Cauchy, un artiste français ancien résident de la Rijksakademie, le Centre Soleil a organisé un atelier sur la sculpture intitulé « l'utilisation d'objets recyclés: choix ou nécessité ? ». Cet atelier a étudié l'utilisation et la signification de matériaux recyclés dans les arts plastiques dans le cadre des différentes réalités du Mali et de l'Europe occidentale.

--
--
--

Trama
Argentine

Trama est un programme international d'échanges sur la pensée artistique. Il est basé à Buenos Aires en Argentine. Des débats, des ateliers, des conférences et des présentations publiques d'artistes sont organisés afin de mettre en présence et d'échanger les structures de pensée, les questions et les tendances qui entrent dans la constitution d'une pensée artistique. Les activités proposées ont pour objectif de renforcer les liens de références dans la communauté des artistes locaux, de révéler les mécanismes qui articulent la production et le sens de l'art dans un contexte périphérique, et de faire admettre une pensée artistique dans les sphères sociales et politiques.

Une urgence organisée

(…) Pour les artistes étrangers originaires du « premier monde » où la production artistique se mesure souvent à son efficacité, notre art est incompréhensible.
Ces artistes ne peuvent comprendre la fragilité et la fugacité de l'art que nous produisons. Ils ont du mal à se faire à l'idée que notre art est destiné à disparaître.
Si on n'est pas efficace, on doit, pour le moins, être typique ou exotique…
Ou, pour le moins, vendre votre dictature comme si c'était un souvenir ! Faites quelque chose d'efficace !
Carlota Beltrame, artiste, organisatrice de Trama à Tucumán, sur les réactions que provoquent les arts visuels.

Trama est un programme pour la stimulation et la production d'une pensée artistique. Il a été créé en Argentine en janvier 2000.[1]

Les artistes qui ont imaginé ce programme souhaitent offrir un espace public mouvant et fluide, fonctionnant comme une plateforme d'échanges de connaissances sur le mode horizontal afin de créer une pensée et un langa-

ge collectifs. Nous voulons d'une part révéler les mécanismes qui, dans ce contexte précaire, structurent la production de sens dans le domaine artistique et d'autre part faire admettre une pensée artistique dans les sphères sociales et politiques.

Nous concevons Trama avec une incertitude, une mobilité, une flexibilité semblables à celles qui président à la création d'une œuvre d'art en Argentine, dans un contexte où rien n'est stable – ni les valeurs d'échange, ni les institutions financières, politiques, juridiques, culturelles – et où les changements en cours sont extrêmement rapides, incertains et profondément désirés, en particulier depuis l'effondrement économique, les émeutes populaires et l'imposition de la loi martiale en décembre 2001.

Il y a deux ans, une série d'événements historiques a entraîné des phénomènes sociologiques spécifiques qui remettent brusquement et fâcheusement en question les conditions permettant le travail artistique et, en fait, le rôle de l'art dans une société engagée dans un processus de renouvellement. Dans ce moment décisif, certains de nos artistes se préoccupent de la préservation de notre autonomie en développant l'autogestion et en agissant sans se soumettre à l'autorité des critiques, des théoriciens et des institutions historiquement responsables de coloniser les efforts que nous faisons pour radicaliser notre pratique.

Le sentiment d'impunité et d'échec face à la crise historique que traverse l'Argentine a beau être écrasant, beaucoup d'entre nous le vivent pourtant bizarrement comme une véritable possibilité de changement, un moment constituant, un véritable « Ground Zero ». Une certaine forme d'organisation sociale s'achève ; une nouvelle ère commence ; elle n'a pas encore de nom, mais nous savons que chacun d'entre nous a un rôle essentiel à y jouer.

En dépit de l'accélération et de l'apparent éparpillement d'énergie provoqués par la violation du contrat social en Argentine, nous avons assisté ces douze derniers mois à l'apparition d'un nombre incroyable de projets autogérés dans tous les domaines. Ces projets à caractère coopératif, organisés selon des systèmes de démocratie directe, dans une structure horizontale, sont bizarrement construits et élaborés de manière plus vraie et plus durable que lorsque les conditions démocratiques fournies par l'État semblaient « stables ». De nouvelles initiatives se sont formées spontanément dans tous les domaines

et elles apparaissent aujourd'hui au grand jour. Elles imaginent, testent et discutent les nouvelles possibilités d'organisations collectives qui sont ardemment désirées : assemblées de grévistes, de *motoqueros*,[2] groupes de voisinage, ateliers publics de psychodrames, chaînes de solidarité, coopératives de travailleurs des usines expropriées, personnes escroquées, groupes de troc, initiatives d'artistes.

A notre avis, l'acquisition d'une connaissance spécifique de la pratique artistique en Argentine année 2002 ne peut se faire que dans l'action d'urgence. Une sorte de réduction phénoménologique en accélération permanente nous oblige à prendre des décisions avec une rapidité et une souplesse de pensée que seul un instinct de survie est capable de provoquer. A Trama, nous pensons que la création artistique est la clef pour accéder à cette connaissance, et que les questions et le processus provoqués par ce travail sont les outils qui permettent d'imaginer des moyens de construction de la collectivité.

Pour radicaliser ces processus et ces questions, nous avons choisi d'introduire dans nos activités une stratégie particulière, celle de la confrontation des participants avec des références et une pensée enracinées dans des contextes différents. Dans nos ateliers et nos projets collectifs, nous avons étudié le problème de la « traduction » des signes à partir desquels se construit l'œuvre d'art ou celui de la pensée sous-jacente qui apparaît lorsque nous sommes confrontés les uns aux autres. Pour que cette confrontation soit efficace et pour créer cette tension, nous avons fait en sorte qu'au moins un « étranger » participe à chaque activité de Trama. Ces visiteurs « étrangers » ne sont pas forcément des artistes venant d'autres pays ; dans bien des cas, ce sont simplement des artistes venant d'autres villes ou des participants travaillant dans d'autres disciplines. Leur rôle est de souligner – sans en être eux-mêmes conscients – par leurs questions, leurs observations et leurs projets, leur identité de « visiteur » qui agit alors comme un élément externe constituant, comme un témoin.[3]

De tous les projets d'échanges proposés par Trama, le plus conflictuel a été celui qui s'est déroulé entre de jeunes artistes, plus particulièrement entre des artistes locaux venus de régions éloignées du système du marché artistique et des artistes venant de villes et de régions du « Nord ». Le premier obstacle qui surgit lors de ces confrontations est la difficulté de vaincre l'inertie provoquée apparemment par un ensemble de préjugés et de fantas-

mes inévitables des deux côtés.

Certains artistes « visiteurs » recherchent les signes qui confirment une vision du contexte mâchée d'avance, souvent avec la sincère intention d'acquérir rapidement des références leur permettant de réduite les distances pendant la rencontre. D'autres fois, comme ils sont pressés d'entrer dans l'expérience, ils recherchent l'efficacité d'un restaurant de fast-food et l'excitation d'un parc d'attraction ; la plupart du temps, c'est une vision qui résulte d'une confusion entre les deux intentions.

Beaucoup d'artistes locaux se jettent à corps perdu dans toutes les confrontations sans chercher d'abord un terrain d'entente permettant le débat avec les visiteurs. C'est pourtant grâce à cela que paradoxalement et peut-être pour la première fois, ils trouvent un terrain d'entente pour discuter entre eux.

Notes
1. Le programme consiste à organiser des ateliers, une série de débats, et des projets de collaboration entre des artistes dans plusieurs villes du pays, avec la même intensité. Nous diffusons les résultats des événements organisés sur le site Internet www.proyectotrama.org et dans des publications annuelles sur papier.
2. Des coursiers en moto qui se sont organisés spontanément lors des émeutes des 19 et 20 décembre 2001 à Buenos Aires, assistant des victimes de la répression et détournant l'avance de la police montée qui frappait et tuait les manifestants.
3. Le philosophe Reinaldo Laddaga a analysé le rôle de l'« étranger » pendant la série de débats : « *Redes, contextos, territorios* » (Réseaux, contextes et territoires) organisée par Trama en novembre 2001 à l'Institut Goethe de Buenos Aires.
(Reinaldo Laddaga, « Reparations », en *Society imagined in contemporary art in Argentina*, Trama, 2001, p. 130.)

Murmullos chinos

L'expression anglaise « Chinese whispers syndrome » (ou « syndrome des murmures chinois ») fait référence au phénomène de communication qui se produisent lorsqu'un message est déformé avant d'atteindre son destinataire initial.
Cette déformation peut être due au brouillage ou à une mauvaise interprétation, qu'elle soit intentionnelle ou non. Cette expression trouve son origine dans un jeu auquel jouent les enfants un peu partout dans le monde. Les participants sont assis en cercle, l'un d'eux murmure une longue phrase dans l'oreille du joueur près de lui ou d'elle, qui la répète ensuite au prochain joueur, et ainsi de suite jusqu'au dernier

joueur, qui dit à haute voix ce qu'il ou elle croit avoir entendu. Dans les pays où l'on parle plus d'une langue, une variante de ce jeu implique un passage alterné d'une langue à l'autre qui crée une chaîne de traductions et de contra-traductions qui accélère les transformations aléatoires du message original, tout en introduisant des sens caractéristiques de la rhétorique narrative de chaque langue utilisée. Les métaphores, le langage corporel et autres formes de communication non verbale se mêlent elles aussi au message. Lorsque les connaissances communes à celui qui émet et celui qui reçoit le message sont réduites, la syntaxe perd de sa précision, et le langage corporel, y compris l'expérience physique du fait de murmurer, devient l'aspect le plus important de la communication.

Je ne peux résister à l'envie de comparer le phénomène décrit ci-dessus aux échanges artistiques que nous avons vécus dans le cadre de Trama. Ce serait une erreur cependant de penser que cette analogie trouve sa source dans une critique de ces échanges, et de conclure que je doute de la possibilité de mettre en place une véritable communication entre les participants. Loin de là ! Mon intention est au contraire d'examiner les raisons qui nous ont conduit à considérer notre tendance naturelle au malentendu comme quelque chose de négatif, alors que ce n'est rien d'autre que l'expression naturelle de ce que nous retirons de nos premiers échanges dans le cadre d'un programme tel que RAIN.

Lors du débat de clôture de Trama 2001, Reinaldo Laddaga parvenait à la conclusion suivante :

« Le niveau de contact ininterrompu que nous sommes parvenus à mettre en place et à préserver (lors du débat) au milieu du malentendu général me semble à la fois extraordinaire et fascinant. Je pense qu'une situation de ce type est extrêmement intéressante justement à cause de ces niveaux élevés de malentendu, qui n'apparaîtraient pas dans des contextes plus formels tels qu'une classe, un séminaire ou autre. Nul doute que nos malentendus sont liés au fait que chacun d'entre nous apporte un grand nombre de chaînes de pensées et d'hypothèses sur des notions telles que institutionalisation, institution et mondialisation. Il va de soi que chacun de nous comprend ces notions de manière différente, en fonction de son propre contexte intellectuel et de ses origines, pas seulement à long terme, mais aussi au temps présent et surtout en fonction de nos différentes évaluations des valeurs politiques locales liées à

l'utilisation de ces termes. »[1]

Lorsque nous avons mis en place nos activités sur Internet, nous, les artistes impliquées dans le programme RAIN, avons proposé un échange d'artistes et d'idées sur différents axes géopolitiques : Sud-Sud, Sud-Nord, Nord-Sud. A première vue, il pourrait sembler que nous parlons d'une tentative de stimuler les échanges entre des contextes dissemblables, supposant que ces échanges seraient automatiquement profitables de manière égale pour toutes les parties impliquées. Néanmoins, si nous gardons à l'esprit que chaque activité est proposée par un hôte spécifique, qui marque sa proposition de conditions géopolitiques, artistiques, culturelles et intellectuelles issues de son propre contexte, nous pouvons améliorer notre propre analyse en tentant de décrire la manière dont ces échanges varient d'un hôte à l'autre, car chaque échange est conditionné par sa propre capacité d'« auto-appréhension », sa capacité à appréhender l'autre et sa capacité d'action et de réalisation au niveau de sa proposition d'échange.

Pour en revenir à Trama : quels aspects spécifiques colorent cet échange lorsque l'hôte, celui qui lance la proposition, vient d'un contexte tel que l'Argentine, où les processus de réalisation de l'art contemporain (modernisme, post-modernisme, et la mondialisation qui s'en est suivie) sont des « processus apparus sous nos horizons de manière traumatique, répressive » ?

« [Le post-modernisme et la mondialisation] sont apparus après une dictature qui a duré 10 ans et qui a décimé ou contraint à l'exil un grand nombre de nos esprits les plus brillants. Il était inévitable, par conséquent, que ces mouvements apparaissent comme la marque prédominante et autoritaire de cette époque qui dans l'urgence ne permettait pas la moindre pensée critique et ne stimulait pas le développement d'un forum où serait envisageable une forme ou une autre de confrontation. C'était tout simplement « à prendre ou à laisser » et le « laisser » signifiait s'exclure volontairement de l'histoire.
[..] Il n'y avait aucune possibilité d'entamer une discussion. En fait, il n'y avait pratiquement aucune possibilité de comprendre comment la mondialisation et la post-modernité – deux phénomènes fondamentaux de cette époque – étaient nées et étaient parvenuse à se développer. Il était par conséquent impossible également de définir, de manière intelligible, le type de facteurs déterminants et de conditionnement qu'ils impliquaient, nous plongeant ainsi dans le nouveau pay-

sage irréversible d'une époque qui nous a tous pris au dépourvu, à la fois surpris et méfiants. »[2]

Je voudrais décrire maintenant deux projets nés au sein de Trama, où ils ont aussi été amplement discutés. Le premier projet me permettra de décrire certains des modes de pensée que l'on retrouve dans les pratiques locales des jeunes artistes, même lorsqu'ils fournissent des informations sur certaines des stratégies de survie artistique caractéristiques de notre région. Ces pratiques sont liées aux processus d'assimilation irrégulière issus du post-modernisme et de la mondialisation ; à savoir, que l'appropriation, la narration, le caractère aléatoire et la parodie[3] peuvent être des instruments utiles pour élaborer une pensée dans un contexte dominé par l'incertitude, où les pratiques artistiques doivent être négociées chaque jour à nouveau. Le second projet dont je voudrais parler est une proposition d'échange artistique conçue pour RAIN et respectant les critères d'échange définis par Trama pour tenir compte des conditions locales.

Le corps comme contexte
Durant la « Encounter for the Analysis of Works of Art » organisée par Trama à Buenos Aires en 2000,[4] l'artiste Sandro Pereira (1974), originaire de Tucumán, a présenté une œuvre en cours de réalisation intitulée *Stamps of Life*, bien que lui-même l'appelle « les Marylin ». Cette année-là, Sandro avait décidé de se faire tatouer sur le dos une série d'images de Marilyn Monroe, basée sur une reproduction de la célèbre œuvre d'Andy Warhol publiée dans un ouvrage à grand tirage sur le pop-art américain. Pour chaque grande étape de sa vie, chaque moment qu'il ressent comme un épisode marquant de sa vie, il se fait tatouer une nouvelle Marylin. Les résultats ne se ressemblent pas, non seulement à cause du caractère imprévisible des tatouages, dû à la nature même du support, la peau humaine, mais également parce que les tatouages ont été exécutés par des artistes différents, produisant différentes Marylin qui n'ont pas la moindre ressemblance avec la vraie diva. On pourrait dire en fait que ces images sont des portraits de femmes de Tucamán parodiant Marylin, avec leurs cheveux coupés au carré et teints en blond (exactement comme Marylin), un grain de beauté sur la partie gauche du visage, entre la joue et la lèvre supérieure, leur bouche entrouverte, leurs faux-cils.

Découvrant ce travail lors d'une rencontre privée[5] que l'on pourrait comparer à une situation où l'on se trouve confronté à la désagréable exhibition

d'une plaie après qu'un patient a subi une intervention chirurgicale complexe, je ne peux m'empêcher de me demander pourquoi Sandro a choisi les Marylin de Warhol pour ses tatouages. Pourquoi est-ce que chaque épisode important de sa vie est marqué par une Marylin gravée sur son dos ? Et surtout : pourquoi est-ce qu'il me les montre ?

Si un tatouage est généralement considéré comme une marque explicite et éloquente, identifiant et célébrant le groupe social auquel le sujet souhaite souligner son appartenance, quel type d'identification Sandro crée-t-il avec ses *Stamps of life* ?

Dans ce projet, l'artiste relie une longue liste de transformations en une même chaîne : l'image de Norma Jean Mortenson, teinte et déguisée en Marylin Monroe, transformée par Andy Warhol en icône sérigraphique, que Sandro s'approprie par une sorte de sentimentalisme existentialiste, transformée à nouveau par les altérations que sa peau impose au signe, transposée et fixée par l'imaginaire de l'artiste tatoueur, et répétée par les images sérielles sur le dos de Sandro. Les images sont toutes différentes, aucune d'elles n'est Marylin Monroe, mais elles sont toutes les Marylin de Sandro. Chacune d'elles est l'alibi du début d'une narration, le symbole d'une histoire personnelle qui doit être dite à nouveau et qui, chaque fois qu'elle est effectivement racontée à nouveau, renforce son identité tout en renforçant le caractère aléatoire de l'opération.

Ce que Sandro semble faire par le biais de cette tentative alchimique où il cherche à transformer une figure emblématique du pop-art américain en « stamp of life » est de tenter de parvenir à une sorte de traduction visuelle, dans laquelle l'inévitable nature rhétorique de toute langue existante – une nature que tous les processus de traduction ont tendance à sacrifier sur l'autel de la syntaxe – devient littéralement inscrite dans son corps. S'il est vrai, comme le dit Spivak, que « la traduction est l'acte le plus intime de la lecture » et que « le travail du traducteur consiste à faciliter l'amour entre le texte original et son ombre »[6] alors le lecteur-traducteur Sandro n'offre pas seulement son corps comme *interface*, mais aussi comme garantie que le « dit » rhétorique deviendra explicite.

Le contexte comme texte
Un projet de coopération et d'échange entre artistes baptisé *Context* organisera des activités dans différentes villes où des activités correspondant aux directives RAIN sont mises en œuvre :

San Miguel de Tucumán (Argentine), Jakarta (Indonésie), Bamako (Mali), Durban (Afrique du Sud), Belo Horizonte (Brésil), Mumbai (Inde) et Duala (Cameroun).
Les projets présentés par les artistes invités dans chacune de ces villes examineront les relations entre texte et contexte.
Le travail prendra la forme d'une chaîne de collaboration entre deux artistes. Tous les participants joueront deux rôles : dans leur propre ville, ils seront les hôtes et les assistants recevant les artistes et les aidant dans le développement du projet, tandis qu'ils seront assistés par des artistes locaux lors de la réalisation de leur propre projet dans une ville étrangère.

Les activités de *Context* ont débuté en juillet 2002 à San Miguel de Tucumán, lorsque l'artiste Germaine Kruip (Pays-Bas, 1970) a réalisé son *Punto de Vista*, aidée par l'artiste local Jorge Gutiérrez, la troupe de théâtre La Baulera, l'artiste organisatrice Carlota Beltrame et le philosophe Jorge Lovisolo.[7]
La chaîne de collaboration proposée par *Context* implique l'utilisation de ressources appartenant habituellement au domaine de la narration et de la tradition orale. La narration transférée d'un contexte à l'autre est construite par le biais de différents langages : corporel, visuel, textuel et gestuel.

Un lecteur expérimenté est à même d'extraire les notions implicites et de faire ce qu'il faut pour comprendre un texte. La lecture peut cependant être vue comme une transaction sociale dans laquelle le lecteur joue un rôle tout aussi actif que l'écrivain. Si nous définissons un texte comme un ensemble de références particulières et aléatoires agissant sur un contexte donné, le narrateur du texte comme étant l'artiste hôte qui encourage l'échange, et le lecteur comme étant l'artiste invité, nous pouvons commencer à étudier dans quelle mesure nous parvenons à lire, nous artistes, lorsque nous devenons lecteurs de notre propre contexte, et découvrir également dans quelle mesure nous parvenons à traduire notre contexte lorsque nous sommes confrontés à un contexte différent de celui nécessité par notre travail.

Lorsque le texte disponible n'est pas seulement lu mais aussi raconté, de façon à ce que celui qui écoute puisse le raconter à nouveau à une tierce partie, qui à son tour deviendra un nouveau narrateur après avoir lu ou entendu le texte, nous sommes confrontés à « une interaction entre forces, combinant forme et définition, et contre-forces créant et diffusant la désorganisation, selon la description que donne Karl Kroeber de la narra-

tion orale. [8]

Dans le programme RAIN, ce que chaque participant sait du contexte qu'il ou elle visite est issu des histoires et des lectures fournies par les travaux et les idées des artistes participants. Cela peut susciter des malentendus, mais nous ne considérons cependant pas cela comme un échec de communication, menant à des généralisations dénuées d'objectivité, mais plutôt comme un point enviable de force et d'échange, car cela génère une telle certitude et une telle intensité.
La possibilité de rencontrer des artistes invités fait naître en nous un désir de raconter des histoires, dans l'espoir de trouver dans l'autre une ressemblance que nous pouvons reconnaître comme familière – une ressemblance qui nous permet de tisser un réseau d'associations et de sens qui non seulement forme et renforce nos efforts individuels mais aussi les confronte et les remet en question.

J'ai commencé ce texte en décrivant un phénomène pris généralement pour un échec de communication. Il semblait alors qu'il était absolument nécessaire de formuler des propositions visant à éviter les conséquences dues aux imprécisions inhérentes à un échange de connaissances. Il semble néanmoins qu'il y ait une exception à ce syndrome : lorsqu'il s'agit de formuler un échange de pensées dans le domaine de l'art, peut-être que les gestes, la peau et le corps, avec leurs contingences particulières et leurs caractéristiques parviendront à surmonter la logique syntaxique et à communiquer la seule chose qui mérite vraiment d'être communiquée. Après tout, peut-être que les murmullos chinos ne sont pas uniquement un jeu d'enfants.

Claudia Fontes

Notes
1. Reinaldo Laddaga, débat de clôture du Cycle « Redes, contextos, territorios », Institut Goethe, Buenos Aires, novembre 2001 – www.proyectotrama.org/00/2000-2002-/index.html
2. Tulio De Sagastizábal, tiré de « Nuestra crisis,¿ está en crisis? », série de conférences, Alianza Francesa de Buenos Aires, avril 2002, www.elbasilisco.com.ar/charlas.html
3. Sur la notion de parodie dans l'art contemporain argentin, voir Mari Carmen Ramírez, Marcelo Pacheco, Andrea Giunta, *Cantos Paralelos: La Parodia Plástica en el Arte Argentino Contemporáneo*, Blanton : Museum of Art, 1999.
4. Buenos Aires, principal port et capitale fédérale de notre pays, est depuis l'époque coloniale le centre et la référence des provinces argentines. La province de Tucumán est l'une des plus pauvres du Nord-Ouest

du pays, mais elle compte un nombre impressionnant de jeunes artistes très actifs. Trama a organisé des activités à Buenos Aires avec la participation d'artistes de la province de Tucumán, et à Tucumán avec la participation d'artistes de Buenos Aires.

5. Les tatoues de Pereira n'ont jamais été rendus publics, et à ce jour, leur existence est connue seulement parce qu'on en parle, ou parce que l'artiste montre son dos dans des rencontres privées.

6. Gayatri Chakravorty Spivak, *Outside in the Teaching Machine*, chapitre 9 : « The politics of translation », pp. 180-181, New York : Routledge, 1993.

7. Pour de plus amples informations sur le projet *Punto de Vista*, voir www.proyecto-trama.org/00/ASOCIADOS/index.html

8. Karl Kroeber, *Retelling/Rereading*, New Jersey : Rutgers University Press, 1992.

CEIA
Brésil

Le CEIA (Centre d'Expérimentation & d'Information Artistiques) stimule le développement et la diffusion d'une pensée artistique privilégiant la diversité des expressions, en réaction à l'approche artistique brésilienne plutôt fermée et orientée sur le produit. Il organise également des séminaires, des ateliers, des événements et des activités artistiques dans le domaine de l'éducation. Installé à Belo Horizonte et bâtissant un réseau d'artistes (et d'initiatives d'artistes) à la fois international, national et régional, le CEIA relie des régions et des formes d'expression périphériques aux centres de production artistique. Dans toutes les activités du CEIA, nous considérons le partage des expériences durant le processus artistique comme une activité qui stimule le développement humain. Marco Paulo Rolla et Marcos Hill sont les coordina-teurs du CEIA.

A propos de sensibilisation

Le Centre d'Expérimentation & d'Information Artistiques (CEIA) se trouve à Belo Horizonte, la capitale de l'État brésilien du Minas Gerais. Située dans le Sud-Est du Brésil, au milieu des montagnes et à 400 km de la mer, Belo Horizonte est une ville à deux visages, avec d'un côté des caractéristiques héritées du passé colonial portugais et de l'autre une

vitalité et une énergie formidables. Les artistes et les intellectuels trans-forment cette énergie en des manifes-tations qui pourraient amener des changements, même si très peu de plateformes bénéficient d'un soutien financier, d'une reconnaissance ou de la garantie de pouvoir se développer.

A Belo Horizonte, on trouve à la fois un mouvement conservateur avide de contrôler les terrains où s'élaborent les nouvelles idées, et une énorme créativité. Les deux tendances se com-binent dans de bonnes proportions, ce qui donne une situation comparable à celle d'autres villes brésiliennes et même à celle de toute l'Amérique latine.

Le système éducatif brésilien souffre d'une politique basée sur des intérêts personnels et des privilèges dont jouissent certaines personnes occupant des positions de monopole – cette situation a démoralisé les Brésiliens et crée de gros problèmes dans le domaine de l'interaction culturelle car aucune possibilité réelle de développer une intelligence culturelle n'est offerte aux citoyens.

Au Brésil, on est conscient que dans un contexte plus large cette situation mène rapidement à des problèmes socio-politiques graves, tels que la concentration des ressources du pays entre les mains de 2 % seulement de la population.

L'initiative alternative du CEIA est née d'un besoin urgent de relier Belo Horizonte aux activités culturelles et artistiques qui se déroulent dans les régions du Brésil favorisées par le climat politique actuel du pays. Par ailleurs, nous avons remarqué qu'il existait dans la ville même un besoin évident de générer une énergie fonc-tionnant comme un catalyseur afin de parvenir à une interaction véritable entre les artistes, les intellectuels et le public. Notre objectif est d'encourager le développement et la diffusion d'une pensée artistique plus orientée sur les différentes formes d'expression possi-bles. Le CEIA espère que grâce à cet encouragement et à ce soutien les expressions artistiques ne se limite-ront pas aux tendances déjà recon-nues par les institutions culturelles officielles, à Belo Horizonte comme dans tout le pays.

C'est pourquoi, lors de notre première initiative publique en septembre 2001, nous avons proposé comme thème de discussion « le visible et l'invisible dans l'art contemporain », les termes « visible » et « invisible » pouvant être interprétés à différents niveaux. Nous nous sommes penchés par exemple sur la question de l'importance du

concept de visibilité dans la production d'art contemporain, sur la manière dont les artistes actuels acquièrent des compétences techniques au cours de leur formation ou encore sur le problème des stratégies de marketing et de gestion concernant la distribution et la commercialisation des œuvres d'art contemporain, en tenant compte surtout des aspects éthiques, idéolo-giques et technologiques considérés dans une perspective locale mais aussi mondiale.

Cette série de débats auxquels ont participé des artistes et des profes-sionnels de renom venus de plusieurs régions du monde a permis à la com-munauté artistique de Belo Horizonte d'entrer en contact avec des expériences de vie complètement différentes dans des pays comme le Cameroun, l'Argen-tine, la Pologne, l'Afrique du Sud et les Pays-Bas. Au cours de ce séminai-re, des artistes vivant dans d'autres villes, comme Porto Alegre, Sao Paulo et Rio de Janeiro, ont parlé de leurs expériences de vie différentes au Brésil.

Il faut noter cependant que si cet évé-nement a ouvert de grandes possibilités de débat, il a aussi fait mis en avant les difficultés du public à participer de manière plus active aux discussions, et à exprimer ses propres points de vue sans crainte de faire l'objet de cri-tiques violentes. Cet état de fait reflète l'influence de l'attitude conservatrice dans le domaine de la production et du développement culturel, tellement caractéristique de cette région du Gerais. Il nous paraît donc très impor-tant de créer des dynamiques qui encouragent le public en général à participer davantage et lui offre aussi la possibilité de le faire.
D'autre part, l'artiste visuel de Rio de Janeiro Ricardo Basbaum[1] a montré dans son intervention que les initiatives non-gouvernementales se sont multi-pliées récemment dans tout le Brésil en réponse à un besoin urgent d'activi-tés artistiques plus libres et plus indépendantes.

Nous voudrions mentionner le livre publié suite à la première initiative publique du CEIA : *O Visível e o Invisível na Arte Atual* [2] – une publica-tion très importante, étant donné le manque d'ouvrages de référence comportant des articles critiques sur l'état de la production artistique dans le Brésil actuel.
Une autre conséquence de cette initiative a été la création d'un « Projet Atelier » conçu par les artistes Marco Paulo Rolla (l'un des organisateurs du CEIA) et Laura Belém (une artiste visuelle de la région du Minas Gerais) afin de combler une lacune dans la formation artistique professionnelle

des artistes locaux. En effet, il existe peu d'endroits à Belo Horizonte où l'on peut produire des œuvres artistiques, librement et sur une échelle plus large.

L'un des derniers projets proposé par le CEIA a été « l'International Performance Manifestation » qui a eu lieu en août 2003. C'est à nouveau la nécessité que nous ressentions de stimuler une expression artistique innovatrice – habituellement peu soutenue par les responsables de la promotion des événements culturels dans ce pays – qui nous a poussés à travailler avec des artistes de performance. Ceci nous a d'ailleurs permis d'avoir des liens avec d'autres disciplines telles que la musique, la danse et le théâtre. Cet événement réunissant des artistes de plusieurs pays a mis en lumière nos deux principaux domaines d'activités : d'une part le développement professionnel par la mise en place d'un atelier et d'autre part la création d'un espace pour les performances.

L'acronyme de notre initiative – CEIA – signifie « souper » en Portugais et rappelle une vieille tradition familiale appartenant à une société où l'expérience du temps dans l'organisation de la vie quotidienne était bien différente de celle de l'époque actuelle. L'idée de s'asseoir à table et de pouvoir partager un repas reflète notre désir d'établir des liens à travers le monde entier avec des artistes, des initiatives et des institutions concernées par ces questions, ce afin de stimuler les échanges culturels. Ce terme est aussi une métaphore illustrant notre désir de considérer le partage de nos expériences tout au long du processus artistique comme une activité qui stimule le développement humain.

Marcos Hill et Marco Paulo Rolla

Notes
1. Ricardo Basbaum, « The role of the artist as a trigger for events and facilitator for production in the face of the dynamics of art » en : *O Visível e o Invisível na Arte Atual*, Belo Horizonte : Centro de Experimentação e Informação de Arte (CEIA), 2001, pp. 96-119, ISBN 85-89039-01-3
2. Idem.

p. 109
Le CEIA a organisé cet événement afin de promouvoir un certain nombre de références indispensables au développement de l'art contemporain, étant donné qu'au Brésil l'habitude culturelle d'investir dans des activités artistiques sans but commercial immédiat n'est pas encore ancrée dans l'usage. Cette performance porte sur l'échange entre divers domaines de l'expression humaine et stimule par conséquent

donc le dialogue interdisciplinaire.

p. 112
Atelier Project est une initiative basée sur les propositions que les participants présentent dans leurs œuvres. Par le biais d'analyses critiques du travail en cours, les participants ont été confrontés à une base conceptuelle, ce qui les a aidés à développer et à approfondir leurs propositions. Chaque participant devait s'impliquer dans le développement de son œuvre, démontrant sa maîtrise artistique et abordant des questions de contemporanéité analogues. Le processus de recherche exige donc d'être mis au premier plan, permettant l'élaboration d'une poétique personnelle en art.

Open Circle
Inde

Open Circle est une initiative d'artistes basée à Mumbai. Nous recherchons un engagement créatif dans des questions sociopolitiques d'actualité intégrant la théorie à la pratique. L'une des principales préoccupations d'Open Circle est par exemple l'homogénéisation culturelle et la marginalisation de l'altérité, dans une perspective à la fois indienne et mondiale. Open Circle s'engage dans ces questions en organisant des débats entre des personnes de différentes couches sociales et des événements artistiques souvent placés dans un espace public ainsi que des actions directes en réaction aux développements politiques et sociaux actuels.

Politiser l'esthétique

La campagne publicitaire intitulée « United Colours of Benetton » est une parfaite illustration du phénomène caractéristique de cette politique mondiale, à savoir la revendication d'identités, de différences, du multiculturalisme, etc. Mais attendez une minute, retournez l'affiche et vous y verrez toute une liste d'ateliers clandestins établis dans les pays du tiers-monde où le travail se déroule dans des conditions inhumaines, sans mécanismes régulateurs, l'éternelle histoire de l'exploitation humaine et du silence imposé aux marques de fabrication locales – le vrai axiome sur lequel repose la mondialisation. Avec toutes les multinationales rivalisant pour avoir leur part du marché mondial, en respectant ou en ne respec-

tant pas des pratiques commerciales socialement responsables, chaque aspect de la vie s'est commercialisé. Les entreprises se disputent la domination du marché sur des panneaux d'affichage et sur celluloïd, bombardant les gens d'une avalanche d'images. Bollywood (l'industrie cinématographique de Bombay ou Mumbai) et les mass médias sont parfaitement accordés à la sensibilité des masses. Ils transmettent efficacement des messages ressassant que le consumérisme est la clé vers une vie meilleure. La publicité est utilisée avant tout pour satisfaire uniquement la classe moyenne à mobilité sociale ascendante et vendre des produits en brossant le portrait d'une petite élite entichée du style de vie occidental. Aujourd'hui cependant, après la libéralisation du marché, les concurrents se sont multipliés et des gens de toutes les couches sociales sont devenus des consommateurs potentiels. La montée du chauvinisme nationaliste et même du fanatisme crée une résistance à la mondialisation et exige une syntaxe publicitaire différente, dans des dialectes régionaux distincts, pour s'adresser au spectre élargi des consommateurs. Ce virage a été bien négocié. Un bon exemple est une série de spots publicitaires pour Coca-Cola, mettant en scène un homme de la campagne. Ces films et spots publicitaires – l'élément prédominant, incontournable et le plus apparent du paysage urbain – contribuent bien sûr à la culture visuelle, mais ne sont pas la culture visuelle elle-même. Les données démographiques urbaines révèlent l'existence d'une assez importante classe moyenne et classe moyenne inférieure et un fort pourcentage de migrants d'origine rurale des deuxième et troisième générations. Ces deux groupes de population sont profondément traditionnels et s'accrochent à leur bagage culturel, qui est de nature graphique et s'exprime par le biais de petites publications, pamphlets, affiches, calendriers, bibelots, rituels et festivités (on ne peut pas nier cependant l'infiltration du consumérisme jusque dans ces groupes). Le langage publicitaire n'est pas le langage des masses, mais c'est un langage qui s'adresse aux masses. Indépendamment de l'utilisation de messages publicitaires à charge émotionnelle associés à des questions sociales excessivement simplifiées et parfois mal interprétées, les mass médias s'approprient les images et les mémoires des masses pour créer un langage immédiatement accessible, non seulement par leur visibilité et leur quantité, mais aussi par l'intelligibilité de l'image.

Par contraste, la production culturelle dans le domaine des beaux-arts est en général toujours restée à distance – elle ne parle pas le langage des masses et

ne s'adresse pas à elles. L'art reste ésotérique et non-communicatif, et sa pédagogie repose presque toujours (du moins en Inde) sur une conception élitiste de l'art. L'engagement social, lorsqu'il est assumé, est rarement adapté à la compréhension ou aux moyens de l'homme ordinaire et ne lui est pas accessible. Le mode opératoire est pédant et excluant. Les images populaires ou « kitsch », auxquelles se réfère l'artiste dans un circuit étranger à leur contexte, prennent un caractère exotique. Les images sont empruntées ou plutôt détournées, et appréciées pour leur valeur d'échange dans les galeries et les circuits internationaux – elles sont altérées, amplifiées, mais jamais renvoyées au domaine auquel elles appartiennent. La politisation de l'esthétique a un circuit restreint – une restriction que les artistes s'imposent eux-mêmes.

La politique mondiale a engendré un certain nombre d'expositions et de projets de résidence internationaux considérés par les artistes comme une épée de Damoclès. Ces circuits donnent la priorité à un certain genre de travail provenant de certaines parties du monde. Mais ce que demandent les gens, c'est un impact par le biais d'une expérience visuelle.

Combler le fossé

L'objectif premier de Open Circle était la création d'une plateforme à Mumbai favorisant l'interaction entre artistes au niveau à la fois local et mondial, un espace pour échanger des idées théoriques et pratiques. Il existait déjà à l'époque des plateformes à Mumbai, mais la plupart d'entre elles étaient gérées par des institutions surtout théoriques n'offrant que des possibilités d'échanges discursifs, ou par des intérêts d'entreprises ayant un caractère consumériste ou encore par des magnats des affaires et leurs contraintes mondaines.

Notre première initiative en septembre 2000 a été une combinaison extrêmement élaborée d'un atelier, d'un séminaire et d'expositions au niveau international. Nous espérions qu'elle aurait une politique de différence-identité distincte, basée sur une stricte sélection des participants et mettant un accent égal sur un débat théorique orienté sur la pratique artistique. Depuis les stades de planification jusqu'à l'achèvement du projet, nous avons senti que ce n'était pas suffisant. De plus, l'importance de la pratique artistique dans la société contemporaine et son lien et sa relation à la vie réelle et aux questions qui s'y rapportent – nous a fait rechercher d'autres modes d'engagement artistique. Au lieu de nous limiter à des échanges au sein des cercles artistiques – entre artistes, et entre artistes et théoriciens

– nous avons pensé qu'il était nécessaire d'œuvrer en faveur d'une interaction avec la société.

La deuxième année, nous avons pris une position plus clairement interventionniste. Nous avons travaillé en collaboration avec d'autres organisations, menant des actions publiques, des protestations contre des mégaprojets dépossédant des tribus indigènes de leurs terres, de leurs droits démocratiques et de leur part dans le prétendu développement, etc.

La même année, nous avons organisé aussi des cercles d'étude ouverts au public. Ils visaient à mieux comprendre la politique économique et ses répercussions sur nos marchés, en prenant comme cause immédiate la fermeture des filatures, la réduction des dépenses. Nous avons invité à cet effet des activistes et des professionnels dans divers domaines à présenter leurs analyses, et des artistes à se produire ou à projeter leurs films portant sur des questions d'actualité. Ce programme a été réalisé en trois phases, la première étant les cercles d'étude.

La poussée de l'extrémisme de droite, qui a engendré la violence politique et la polarisation des points de vue religieux au sein des communautés et qui a même provoqué le génocide de Gujarat en 2002, nous a obligé à mettre en suspens les deux phases suivantes. L'odieux déploiement de violence religieuse, les revendications fanatiques de pureté fasciste et les actes fondamentalistes de nettoyage ethnique ont réduit à un murmure étouffé la voix séculaire qui constitue la définition même de la culture indienne. Afin de restaurer la voix et la visibilité des valeurs séculières, nous avons lancé une campagne publique. Nous avons conçu des T-shirts et une série d'autocollants que nous avons collés sur des voitures et dans les trains locaux, nous avons organisé des lectures de pièces de théâtre et des projections de films – dans un cas, sur une route, sur un écran de fortune lors d'un festival religieux. En août, nous avons organisé une semaine d'événements variés dans la sphère publique, intitulée « Reclaim Our Freedom ». Par notre choix des lieux et du genre d'œuvres, nous avons tenté de nous adresser à des gens de toutes les conditions et couches sociales. Les événements et les expositions d'art s'étendaient des galeries d'art aux cafés, aux rues, aux gares terminus de Churchgate et de Victoria des lignes occidentale et centrale du train de banlieue local. Presque à chaque heure des sept jours de la semaine, la gare de Churchgate a été le théâtre de manifestations montées par des artistes plasticiens et du monde du spectacle qui provoquaient des réactions des banlieusards et animaient souvent un

débat échauffé sur la question. Ce dernier était soutenu par deux panneaux d'affichage conçus par des artistes. Le final était formé par des spectacles donné par deux danseurs célèbres et leurs troupes, l'un sur le thème de l'harmonie communautaire et l'autre intitulée « V for violence ». Ils ont été suivis par un récital vocal et un ensemble de percussions mettant en lumière la tradition musicale syncrétique de l'Inde.

L' « India Sabka Youth Festival » qui s'est tenu en décembre 2000, s'adressait aux étudiants. Il a été organisé en collaboration avec Majlis a Ngo, qui travaille dans les domaines juridique et culturel. Organisé sous forme d'un événement commémoratif pour dénoncer la démolition du Babri Masjid, il souhaitait aussi tirer l'espace séculier des griffes de Hindutva et célébrer les traditions syncrétiques qui contribuent à l'idée de l'Inde.

L'événement comprenait neuf compétitions – des manchettes de journaux, un article de fiction (l'article gagnant a été publié dans une revue populaire), un scénario pour vidéo (deux scénarios gagnants ont été réalisés avec une assistance technique professionnelle), une affiche (l'affiche gagnante a été reproduite sur un panneau d'affichage à la gare Victoria), une installation d'art (deux installations gagnantes ont été réalisées et installées, l'une à la gare Churchgate et l'autre dans un kiosque à musique sur une avenue populaire), un spectacle-pièce de théâtre, un plan d'architecture et une œuvre musicale (l'œuvre gagnante a été enregistrée sur CD avec une assistance technique professionnelle dans un studio d'enregistrement de premier ordre, mais le niveau n'étant pas satisfaisant, le prix n'a pas été remis).

L'événement s'est terminé par un festival de deux jours riche en événements spécialement conçus et organisés pour l'occasion, tels qu'un festival de cinéma, des présentations d'art vidéo et des installations vidéo, des stands ingénieux, des jeux et des quiz, des dialogues avec des célébrités, une adaptation du *Roméo et Juliette* de Shakespeare jouée par une troupe de théâtre de premier plan, dans laquelle les deux personnages principaux appartiennent aux deux communautés polarisées (hindoue et musulmane), un concert d'un groupe de fusion, un événement interactif basé sur un talk-show populaire de la télévision, animé par le présentateur lui-même, une brochure, une publication et un séminaire sur le thème « Constitution et identité des minorités : une perspective post-Gujarat ».

Les engagements pris par Open Circle ces deux dernières années ont pour but de combler ce fossé et sont axés

sur la communication avec les publics qui ne courent pas les galeries. Les programmes se déroulent de plus en plus dans le domaine public et visent à répondre à d'importantes questions d'une manière identifiable et lisible pour l'homme ordinaire par le biais de stratégies proprement médiatiques – l'idée étant d'esthétiser la politique plutôt que de politiser l'esthétique.

p. 121

Le programme de l'année 2000 a étudié deux réalités engendrées par le phénomène de la mondialisation : les questions d'identité et la position des artistes impliqués dans un certain déplacement, qu'il soit permanent ou momentané, et la négociation d'un déplacement (toujours autre) à travers l'expérience de la mégalopole de Mumbai.
Ce programme insistait sur la polémique des modes d'expression « locaux et mondiaux », sur la question de savoir si ces deux termes étaient réellement antagonistes ou s'ils se rejoignaient naturellement dans une situation urbaine et dans la condition d'expatrié. Il mettait l'accent surtout sur les hégémonies culturelles dans le monde contemporain et sur les confusions qu'elles créent dans une situation « mondialisée », au niveau de l'affirmation des identités...

p. 124

Open Circle a organisé en octobre et septembre 2001 une série d'actions pour soutenir la cause de Narmada Bacchao Andolan. Le 11 septembre, près de 2 000 « tribals » concernés par le projet Sardar Sarovar dans la vallée du Narmada sont venus à Mumbai. Ils ont demandé au gouvernement de l'État d'approuver et de mettre en œuvre les recommandations du rapport de la Commission du juge Daud (en retraite), mandatée par le gouvernement de l'État du Maharashtra. Confrontés à l'apathie du gouvernement, ils ont décidé que, s'ils ne recevaient pas de réponse, les chefs des militants feraient, avec madame Medha Patkar, une grève de la faim d'une durée indéterminée.
Cette grève de la faim a commencé le 17 septembre.
Le 6e jour (le 22 septembre), les artistes de Open Circle ont distribué une pétition qu'ils ont ensuite adressée au Premier ministre du Maharashtra. Le 9e jour (le 25 septembre), Open Circle a mené une action à l'extérieur du Mantralaya (Secrétariat), à Mumbai. Ils ont arrêté la circulation à un carrefour très passant pour le diviser en plusieurs parcelles qu'ils ont distribuées symboliquement à des « oustees » en y collant des cartes portant leur nom. Les forces de l'ordre ont arrêté tous les manifestants.

Le 10e jour (le 26 septembre), 800 cartes postales ont été réalisées à l'aide des « tribals » et d'étudiants de la Sir J.J. School of Art. Ces cartes ont été écrites et signées, et envoyées ensuite au Premier ministre du Maharashtra. Après 17 jours de protestations et 11 jours de jeûne, le gouvernement a finalement consenti à satisfaire aux demandes.
Le 18 octobre 2001, un an après la décision de la Cour suprême, un appel a été lancé pour observer un jour de deuil. Open Circle a aidé le groupe de soutien du NBA de Mumbai en réalisant des affiches, en teignant en noir des rubans et en les distribuant pour accroître la sensibilisation sur la question.

p. 125

L'Inde est un pays constitutionnellement séculier. Pourquoi l'expression du sentiment national passe-t-elle par la seule voix de la communauté majoritaire ? Pourquoi sommes-nous contraints alors de définir notre identité uniquement comme un corollaire de la division ? Dans quelle mesure le non-respect des droits constitutionnels et démocratiques des communautés minoritaires relève-t-il du nationalisme ? Quelle religion ou écriture sans interpolation oblige à tuer des innocents pour prouver son engagement, sa croyance et l'observance de sa foi ?
Le truisme selon lequel la contribution de toutes les races et de toutes les communautés fait partie intégrante de la définition même de la culture indienne s'est transformé en un murmure étouffé, comparé aux coups sur la poitrine et aux cris de pureté fasciste, et aux actes fondamentalistes de purification ethnique.
Nos paradigmes et nos icônes sont en train d'être remplacés ou déformés à vive allure.
Nous avons essuyé d'innombrables pertes en termes de propriété, de revenus et surtout – de parenté, de confiance, de valeurs humaines et de liberté, de diversité, d'expression, d'existence ...
Open Circle a donc lancé aux citoyens de Bombay l'appel suivant :
« RÉCLAMEZ VOTRE LIBERTÉ ».

p. 127

La montée de l'extrémisme de droite a engendré la violence politique et la polarisation le long de lignes religieuses au sein des communautés. Open Circle a organisé des projections de documentaires, de courts métrages et de vidéos sur l'anti-communalisme réalisés par des artistes dans des espaces publics comme une provocante tentative de réanimation du tissu séculier de la ville de Mumbai.

el despacho
Mexique

Depuis 1998, Diego Gutiérrez a organisé une série de projets implantés dans des structures de proximité dans diverses conditions de lieu, de cadre, de configuration et de partenariat, appelée el despacho, c'est-à-dire « le bureau ». La préoccupation fondamentale d'el despacho est de tenter de reformuler les méthodes et les systèmes d'entreprise et de collaboration artistiques, ainsi que la relation entre artiste et spectateur. El despacho est nomade et changeant de nature : précédemment, il a réalisé des projets dans des villes comme Mexico, Acapulco, San Diego-Tijuana, Amiens et New York.

Ce que ce n'est pas et ce que c'est...

Une série de projets collectifs implantés dans des structures de proximité a été réalisée dans diverses conditions de lieu, d'entourage, de configuration et de partenariat, dans le cadre d'une initiative permanente lancée en 1998, et baptisée el despacho, c'est-à-dire « le bureau ».

NON PAS UNE AFFILIATION, MAIS UNE AFFINITE. El despacho n'est pas un groupe fixe de personnes. Les projets sont le fruit des efforts communs de l'artiste plasticien Diego Gutiérrez et de participants du Mexique et d'ailleurs, comprenant des écrivains, des photographes, des artistes plasticiens, des étudiants en art et des cinéastes. La collaboration et l'alternance sont les stratégies utilisées pour décentraliser la paternité de l'œuvre et remettre en question la notion de l'artiste individuel comme centre – et les pratiques qui s'y rapportent.

NON PAS UNE MAISON, MAIS UN CHEZ-SOI. Même si ses projets sont conçus à Mexico, el despacho n'opère pas à partir d'un endroit fixe. Il a installé ses quartiers généraux dans des immeubles de bureaux, des appartements et des hôtels. La stratégie d'el despacho est de provoquer des rencontres entre les collaborateurs et les membres des communautés autour desquelles les projets s'articulent, et de tenter de mettre en place des stratégies de diffusion visant à modifier la relation créateur-spectateur.

NON PAS VOLATILE, MAIS MALLÉABLE. L'objectif d'el despacho est de remettre en question les notions rigides d'espace, de position, de processus et d'approche. Malgré cette ambiguïté apparente, le nomadisme et la mutabilité d'el despacho sont des aspects délibérés et nécessaires. Ce sont les éléments-clés qui permettent la flexibilité des processus de révision, de retraitement et de ré-assemblage. De par cette variabilité, el despacho tente de garder un potentiel d'auto-réflexion permanente.

NON PAS SCRUTATION, MAIS PÉNÉTRATION. L'une des préoccupations fondamentales d'el despacho est de tenter de reformuler les méthodes et les systèmes de l'entreprise artistique. L'objectif n'est pas de prendre une distance symbolique par rapport à l'« art », ni de lui opposer gratuitement une structure. Il s'agit plutôt d'élargir les cadres, d'explorer les espaces à la fois au sein et au-delà des arènes officielles de l'expression artistique. Le travail consiste à inviter l'artiste et le spectateur à se découvrir au sein des rouages de la machine sociale, et par conséquent à participer à un exercice de reconnaissance.

NON PAS MONTRER, MAIS ALLER VERS. El despacho est né du besoin de sortir des espaces confinés où l'art est habituellement conçu et montré ; du besoin d'avoir accès et d'être accessible, de quitter le refuge de l'« artiste », que ce soit son trou ou son piédestal ; du besoin de combler le fossé entre créateur et spectateur, qui semble se creuser au fur et à mesure que se développent des schémas d'art « public » ou « social ».

Activités actuelles et idées sur l'avenir...
El despacho organise des projets depuis 1998, allant de « The Closet Vampire » (le vampire du placard) – une « infiltration » dans un immeuble d'Acapulco – à un projet sur la vie d'habitants de la région frontalière entre San Diego et Tijuana, ainsi que les guides touristiques RAIN : des guides sur Mexico, réalisés par des artistes.

La caméra vidéo est au centre de la plupart des nouveaux projets d'el despacho. Elle n'est pas seulement un moyen de représenter, montrer ou observer, mais plutôt un outil d'approche délibérément choisi, un instrument ou un prétexte, une porte. Le résultat peut être qualifié de documentaire vidéo, car ce n'est, strictement parlant, ni de l'art vidéo, ni un simple documentaire, mais un peu les deux.

Six Documentaries and a Film about Mexico City, le nouveau projet d'el despacho, a été tourné en quinze mois, de 2002 à 2003. Le projet consistait à réaliser des documentaires basés sur six personnes « ordinaires » résidant à Mexico, et sur le cercle de leurs amis proches, leur famille, leurs expériences et leurs préoccupations. Un « film » final réunit les six documentaires en une histoire semi-fictionnelle. Le projet proposait une nouvelle réflexion sur le quotidien, sur la banalité, non pas comme circonstance évitable ou inévitable, mais plutôt comme axe dynamique.

Les vidéos ont été réalisées par un groupe de onze artistes plasticiens, écrivains et cinéastes du Mexique et d'ailleurs. Tous les deux mois environ, pendant cinq semaines de suite, un groupe de deux ou trois collaborateurs (Diego Gutiérrez et un ou deux artistes étrangers à Mexico) s'est installé dans l'appartement de Gutiérrez pour réaliser un documentaire. Chaque groupe a filmé le train-train quotidien d'une des six personnes dont la vie devait devenir le thème central des documentaires. Pendant trois semaines, les « protagonistes » et les « collaborateurs » étaient associés dans la réalisation en commun d'un documentaire. Une période de deux semaines a été consacrée ensuite aux travaux de montage et de post-production.

Les processus de réalisation de ces vidéos étaient déterminants pour le développement du projet.

Durant la production, les collaborateurs passaient tout leur temps ou presque, avec d'autres collaborateurs. Les exigences étaient telles que toute activité de loisir sans rapport avec le projet était pratiquement impossible. Une telle intimité forcée a inévitablement une incidence sur le résultat. La capacité d'approche et d'accès des personnes qui apparaissent dans les documentaires était une conséquence directe de cette intimité.

Tous les membres de chaque groupe de collaborateurs ont participé indistinctement à tous les processus (le recueil d'informations, le tournage, le montage, etc.). Toutes les tâches ont été effectuées « de concert » (bien qu'aucun collaborateur n'ait eu de tâche fixe à accomplir et que tous n'aient pas participé uniformément à toutes les tâches). C'est donc plus l'expérience partagée qui s'est concrétisée dans le montage que des notions isolées d'esthétique, de composition ou de technique.

Des copies des documentaires vidéo et du film ont été diffusées, au début par ceux qui ont collaboré à leur réalisation et ceux qui ont été filmés, et plus tard par le biais d'expositions dans des lieux publics et d'émissions télévisées. La diffusion de Six Documentaries a été conçue dans le but premier de renoncer au contrôle et, dans la mesure du possible, à la paternité de l'œuvre. Quiconque regarde les vidéos est une personne de plus dans la chaîne de celles à qui leur contenu peut servir de prétexte et de porte. El despacho espère que ces documentaires seront copiés à titre personnel et diffusés, et que leur contenu suscitera dans la même mesure de l'intérêt, des controverses, des critiques, des doutes et des questions.

ANTICIPER L'AVENIR. Pour le temps à venir, l'idée est d'examiner la relation entre la production artistique et les systèmes de valeur lancés par ce qu'on appelle la « culture pop ». Les projets comprennent un documentaire vidéo sur l'exploration du cadre et de la dynamique dans lesquels évoluent de jeunes artistes plasticiens originaires de différents continents.

DE PLUS... Plusieurs artistes qui ont croisé les chemins d'el despacho à l'occasion d'un projet particulier sont restés proches d'autres projets ; ils y participent parfois à un degré ou à un autre et nouent ainsi des liens avec des collaborateurs et des membres de la communauté. Dans un pays où la réduction des financements se traduit par un système de production artistique dangereusement restreint, el despacho prévoit la nécessité d'une extension de ses activités en créant un espace plus ouvert. Un lieu de travail dans lequel des personnes (en particulier des artistes disposant de peu de matériel ou de moyens limités) peuvent utiliser le matériel et la technologie de montage vidéo – ce afin de faciliter la production d'autres projets et de pouvoir s'impliquer activement dans certaines initiatives, pour continuer à ouvrir des portes, à élargir les perspectives, et à créer un espace pour un accès réciproque.

p. 137-141
Tita, 48 min.
Réalisation : Bibo, Jeannine Diego, Diego Gutiérrez
L'injustice et le stigmate qui caractérisent les conditions de travail des employés de maison à Mexico sont telles qu'il est difficile de ne pas adopter une position paternaliste risquant d'être non moins complaisante que celle de ceux qui défendent un système de classes oppressif. Tita (Martha Toledo) nous invite à regarder en face nos préjugés, nos idées fausses et nos points de vue sur la question. Elle nous montre

comment regarder au-delà des implications des termes « la sirvienta » (la servante), « la criada » (la bonne), « la muchacha » (la fille de service). Avec une exubérance contagieuse, elle nous invite à déplacer notre regard et à témoigner des implications du fait d'être Tita, une jeune femme de vingt ans qui a récemment quitté Álvaro Obregón, son village de pêcheurs dans l'Oaxaca, pour aller vivre dans la capitale – une jeune femme dont la fière indépendance et l'optimisme sont les moyens qui lui permettront de réaliser ses rêves et de satisfaire ses aspirations.

Los Super Amigos, 44 min.
Linda Bannink, Aldo Guerra, Diego Gutiérrez
Le travail : pour certains, une simple routine, une occupation. Pour d'autres, l'espoir d'une vie meilleure, peut-être un mode de réhabilitation. Pour d'autres encore, un voleur de temps asservissant. Arriver à la quarantaine : regarder derrière soi ou regarder devant soi ? Courir contre la montre ou s'asseoir et regarder les minutes passer ? L'argent : malgré lui ou grâce à lui ? Tout risquer. Ne rien risquer.
Los Super Amigos, une entreprise de fabrication d'enseignes, fournit le cadre des histoires survenant aux gens qui partagent jour après jour un lieu de travail exigu en peignant à la main des panneaux qui parsèment le paysage urbain de Mexico. Se battre pour garder la tête hors de l'eau ou attendre de sombrer avec le bateau : dans un cas comme dans l'autre, il est préférable de se trouver en compagnie d'autres gens. Sept personnes parlent de ce qui lie les gens entre eux.

Carlos, 50 min.
Réalisation : Linda Bannink, Diego Gutiérrez, Kees Hin
« Je trouve intéressant d'observer qu'il y a un monstre en moi qui me dévore le corps » répond Carlos. Il se défend. Contre le stéréotype, contre le handicap physique, contre La Ville. La Ville, capable d'avaler une personne, un bâtiment, une lutte, un désir. Le désir de fusion ? Le désir de résister ? Des questions avec lesquelles tout citadin se débat quotidiennement. Être laissé seul, mais recevoir de l'attention : Carlos nous oblige à demeurer dans l'épicentre de ce dilemme, et donc de sa spécificité, de sa « normalité ».

Hernando, 38 min.
Réalisation : Diego Gutiérrez, Kees Hin
Vouloir changer quelque chose, espérer laisser une trace. Ceux qui veulent cela, qui souhaitent cela, sont souvent ceux qui se font connaître du public. Qu'est-ce que cela suppose au sein de la complexité d'un pays saturé de corruption, de pauvreté et de positions socio-politiques holographiques ?

Qui faut-il être pour se placer sur une estrade, pour être examiné sous toutes les coutures, pour se soumettre au jugement de ceux qui préfèrent rester dans les coulisses ? Faire « le bon truc » ? Lutter contre le vertige de l'anonymat ? L'idéalisme obstiné de Hernando, son éclatante jeunesse, sa tenace ambition sont les fibres délicates qui tissent son humanité. Importante pièce du puzzle urbain, Hernando nous guide en lui-même, rassemblant les pièces de son propre système, aussi large ou aussi étriqué que tous les autres. Qui, ou quoi, est indispensable à la vie ? A question simple, réponse simple, dit-on. Mais est-ce bien vrai ?

El Rey, 36 min.
Réalisation : Yael Bartana, Diego Gutiérrez
Xochimilco : le « pays des fleurs », la « Venise mexicaine ». Pour certains un lieu idyllique, pour d'autres un coin perdu. Pour quelques-uns, un chez-soi. Pour tous, une attraction touristique. Comment est-ce de grandir comme une partie du folklore régional, de grandir en étant observé ? Comment est-ce d'être l'observateur ? Que dire des échanges « intimes » d'une heure, après quoi nous partons sans rien savoir l'un de l'autre, rien d'autre que ce que nous voulions savoir, après quoi tous les visages se confondent pour n'en laisser transparaître que deux : le touriste et le guide ?
Une famille nous emmène en barque sur les canaux de Xochimilco, comme l'on guiderait un visiteur dans les couloirs de son appartement. Quelles portes ferme-t-on ? Lesquelles laisse-t-on ouvertes ? Que se passe-t-il quand le visiteur demande à voir ce qu'il y a derrière ces portes fermées ? Xochimilco est un lieu où fierté et tradition rencontrent fierté et tradition. Où l'imperméabilité des espaces reste inaltérable et garde un « équilibre ». Et garder l'équilibre, disent-ils, est une faculté importante lorsqu'il s'agit de rester à flot.

Jorge, 53 min.
Réalisation : Joris Brouwers, Diego Gutiérrez, Patricio Larrambebere, Jorge Luis Pérez
Un petit sourire !
« Les femmes, l'argent et les appareils photo… trois choses qui me rendent faux. » Jorge, la réincarnation d'Orson Welles, a très envie de voir Charles Bukovsky en personne. Voila Jorge – photographe, cinéaste, étudiant, sentimental, vandale, poète, obsessif compulsif, allergique, avaleur de bière. Chacun de nous crée sa propre image. Si la vie est une scène, la scène est certainement montée. Que l'on puisse ou non reconnaître – en tant qu'acteur, cinéaste ou spectateur – le bord de cette scène est une autre histoire. Les latitudes vertigineuses de l'univers de Jorge sont aussi sûres et aussi dangereuses que le permet notre esprit. Tout dépend de jusqu'où l'on veut bien aller.

Antenna: the film, 57 min.
Réalisation : Sebastián Díaz Morales, Diego Gutiérrez, Barbara Hin, Kees Hin
Avec notamment Erando González, Rodrigo Johnson, Chantal Rosse, Juan Manuel Báez
Pour un quart, film à suspense, pour un quart, roman de gare, pour un quart, documentaire et pour un quart, quelque chose entre tout ça, *Antenna* est le film qui réunit toutes ces histoires (*Tita, Los Super Amigos, Carlos, Hernando, El Rey, Jorge*) dans un jeu entre réalité et fiction. Ce brouillage des frontières remet en question la simulation télévisée et la réponse qu'elle engendre comme produits de l'imaginaire social et du consensus. Un mystérieux signal qui parasite les programmes de télévision dans toute la ville et provoque la panique dans les bureaux des mass media, entraîne une bizarre persécution. L'obscur bandit, l'infortuné détective privé, les infiltrations inexplicables : tous les ingrédients traditionnels de l'intrigue classique, mixage et remixage, pour finalement mettre à jour une question ouverte : Voulons-nous vraiment savoir ce qui se passe ?

Proximités
Francisco Reyes Palma

Vers la fin du XXe siècle, l'esthétique contextuelle a gagné en popularité. Certains artistes ont tenté de faire du scénario urbain l'objet de leurs observations, bien qu'un des résultats ait été une opération de reconnexion avec les processus artistiques : une option radicale visant à modifier la fonction sociale de l'art et de ses modes de production. Dans cette perspective, le concept d'œuvre d'art a été remplacé par des réseaux d'action collective et l'artiste a été transformé en une sorte d'agent de l'articulation.
L'approche de *Six Documentaries and a Film* correspond à cette tentative de former des relations et des médiations ayant tendance à désarticuler les circuits artistiques, et d'abandonner l'idée du créateur isolé, absorbé dans le spectacle de l'art. La première de ces relations est la chaîne affective composée par une communauté de créateurs intervenant dans le projet au sein d'un système de parenté et de plaisir, loin de la dynamique du pouvoir. En revanche, l'ancien concept de l'artiste est rejeté en faveur de celui de créateur mutable et de médiateur d'initiatives et de rencontres. C'est dans ce contexte qu'el despacho est né. Cet exemple d'hospitalité abandonne la vieille notion de studio occupant un espace dans le bureau d'un gratte-ciel, d'un chez-soi, ou d'un lieu équivalent,

en l'absence d'un espace physique concret, son seul but étant de servir d'instrument mobile et mutable.
De plus, une nouvelle relation est créée entre le concept et le public dans son rôle de participant à la paternité de l'œuvre ou de fournisseur de sens. En résumé, l'art continue à devenir la force qui lie des individus dissemblables. Le résultat est une esthétique du vécu, une éthique de la proximité, un art des processus partagés.
L'initiative a été lancée par Diego Gutiérrez, dont la formation aux Pays-Bas a permis un lien avec la structure de réseaux RAIN (RAIN Artist Initiatives Network). Elle a été soutenue par une équipe permanente de collaborateurs : Jeannine Diego, chargée de la narration et de la synthèse, et Kees Hin, cinéaste et conseiller à la Rijksakademie à Amsterdam spécialisé dans la réalisation de documentaires. Une texture communautaire en constante transformation remplace l'idée de communauté locale et de centre artistique hégémonique. Ont participé également au projet des étudiants en arts visuels avec lesquels l'artiste a noué des contacts, comme Aldo Guerra de Tijuana (Basse-Californie) ou des artistes professionnels comme Patricio Larrambebere d'Argentine, et Linda Bannink et Bibo des Pays-Bas. Les paramètres de la contribution individuelle se sont estompés au sein du processus, permettant au produit de prendre sa propre dimension, s'élevant au-dessus de chaque individualité singulière.
Alors que l'extérieur du décor urbain est transformé en une communauté imaginée, des réseaux interpersonnels prennent forme à l'intérieur et deviennent des circuits de travail impliquant des processus de rencontres intenses et l'échange d'expériences. Un sens dynamique de la communauté est produit, élaboré en termes dérivés du mot latin « communis », dans des mots comme « commun », « communal », « communiquer », « communion » et même « incommensurable », tous étant présents dans le projet. Pourquoi incommensurable ? La réponse se situe dans l'immensité d'une initiative qui n'est jamais vraiment achevée, dans un projet où chaque processus n'est qu'un lien, de sorte qu'il n'y a pas de concept d'œuvre finale, de sorte que la seule constante est l'expérience vécue, loin des dictats de la critique. Au mépris de l'industrie de l'image, el despacho utilise la vidéo comme un instrument contrôlé par la main humaine, avec un sens du savoir-faire qui se poursuit dans le processus de montage avec une matérialité tangible, comme dans un dessin. La caméra vidéo est transformée en un générateur de distances et de cadres, de rythmes et de frictions, assailli par l'intimité.

L'absence d'ambiguïté du discours anecdotique témoigne de la volonté d'accroître la réception.
Le genre du portrait et de la pose fait partie d'une tradition picturale séculaire continuée par la photographie, y compris la photographie de rue. C'est dans cette lignée que peuvent être situés ces témoignages, tel un cycle de portraits dynamiques sur fond de paysage urbain.
Six Documentaries and a Film prouve la justesse de son propre processus créatif à l'aide des contacts humains, de la même manière que ses méthodes d'exposition proposent différentes dynamiques. Loin de la notion du tirage de copies numérotées d'une vidéo d'art, loin de la fétichisation de l'objet, el despacho centre son projet le plus récent sur un produit capable de capter des instants de la vie, tout en remplissant son engagement de communication en utilisant certains musées et lieux publics, et en incorporant en même temps les circuits disponibles par le biais des émissions télévisées. La tâche de diffusion est renforcée par la circulation de la main à la main, ainsi que par une production relativement importante de copies.

el despacho combine des coordonnées urbaines traditionnellement contraires et des conglomérats de vie éloignés les uns des autres et rarement en contact. Par ailleurs, il met en communication des publics hétérogènes avec des médiateurs séparés. Son but premier est de réunir par le biais de la caméra ces éléments épars pour vaincre la terreur d'entrer en contact avec l'autre, pour s'approcher un peu plus avec la caméra en quête de l'internalisation qui permet la reconnaissance de l'autre comme faisant partie intégrante de la biographie quotidienne, pour reconnaître le petit « grand événement ». Pour éloigner de l'art l'exclusivité et l'hermétisme au profit de l'exceptionnel du quotidien.

--
--

ruangrupa
Indonésie

ruangrupa fournit à des artistes un espace de travail où ils peuvent vivre et travailler intensivement pendant une période donnée. La structure de ruangrapa permet aux artistes de traiter leur propre processus de travail comme un processus d'analyse plutôt que comme un processus de production. ruangrupa est ouvert à tous les (groupes d')artistes disposés à coopérer avec cette initiative, à

échanger des idées, et à explorer et expérimenter en interaction avec d'autres artistes dans le domaine de la vie urbaine à Jakarta. Dans ses projets et ses coopérations, le travail artistique, autonome et individuel, est analysé dans le contexte de l'identité.
En 2003, ruangrupa a organisé « OK Video », un festival vidéo à Jakarta. Ce festival se tiendra tous les deux ans.

Des rebelles installés dans une salle à manger

L'histoire de l'espace innovateur – ou initiative d'artistes ou centre autogéré ou encore galerie alternative – à Java a commencé en fait il y a plusieurs décennies. Il faut remonter en 1947, quand au moment où de jeunes artistes créent le Sanggar Pelukis Rakyat (Atelier de peintres populaires ou SPR) à la périphérie de Yogyakarta où ils louent une maison. Dirigé par Hendra Gunawan – un artiste de premier plan à l'époque – le groupe exerce des activités assez comparables à celles de certains artistes d'aujourd'hui.

Sanggar, comme l'a écrit Amanda Rath, « fonctionnait selon l'ancien modèle des relations patron-client et de l'action collective, auquel se mêlait des interprétations indonésiennes de certains idéaux modernistes et socialistes ». Ce système a perduré jusqu'à la fin des années 70. A ce moment-là, ce type de fonctionnement n'avait pratiquement plus cours. Il avait été remplacé par des formes plus « occidentales » : boutiques d'art, ateliers, écoles d'art et galeries.

Composé pour la plupart de vétérans de la guérilla pour l'indépendance, le groupe s'est constitué et réuni pour formuler ce qu'il appelait un art (pictural) indonésien : une antithèse de l'art (pictural) colonial (autrement dit des scènes de la nature, des portraits de femmes javanaises naïves et soumises, au regard mélancolique). Il encourageait également un renouveau de la sculpture javanaise considérée depuis des siècles comme obsolète et qu'on avait enterrée avec les anciens temples javanais. L'ennemi du groupe était clair : il s'agissait des derniers artistes « colonialistes » considérés comme des puritains orientalistes ou encore les artistes bourgeois opposés politiquement au groupe des Pelukis Rakyat, pour la plupart des sympathisants au Parti Communiste Indonésien. Donc, en plus du désir d'acquérir une certaine notoriété et d'avoir sa place dans les livres d'histoire, leur regroupement trouvait sa motivation dans l'existence

d'un ennemi commun. Aujourd'hui, cette tendance se poursuit, à Singapour par exemple, un pays où l'espace public (et aussi peut-être certaines parties de l'espace privé) est pratiquement là propriété de l'État. Les artistes doivent pour se défendre mener une véritable guérilla d'un espace à l'autre faute de quoi ils seraient contraints de demeurer gentiment enfermés dans le giron du système.

Le cas de la galerie Cemeti (devenue Cemeti Art House en 1998) est un exemple similaire : ici aussi, on retrouve cette idée d'un ennemi commun agissant comme le déclencheur principal des activités de groupes d'artistes qui se mettent à organiser et à gérer un « espace libre ». Dans les années 80, un couple de jeunes artistes (Mella Jaarsma et Nindityo Adipurnomo) « ont pris leur courage à deux mains » et aménagé chez eux un espace supposé être leur salle de séjour, pour en faire une galerie ; leurs projets visaient pour la plupart à accueillir de jeunes artistes. L'atout principal de cet espace était l'absence de censure et de bureaucratie particulièrement strictes à l'époque.

La rébellion contre la domination des institutions culturelles gouvernementales officielles était une action stratégique que les deux jeunes artistes ont accomplie inconsciemment. Leur initiative a poussé – directement ou indirectement – d'autres jeunes artistes à oser défier au grand jour la domination des institutions gouvernementales représentées par les écoles d'art, les artistes liés à l'establishment et les artistes officiels. On peut dire que la galerie Cemeti représente la première génération d'espaces alternatifs en Indonésie. Les artistes de leur génération qui avaient participé à la rébellion contre un ennemi commun dans les années 80 et 90 ont commencé à se préoccuper de la « vague d'internationalisme dans l'art » qui a remporté un succès foudroyant en Indonésie dans les années 90. Ils ont choisi de devenir des artistes strictement individuels plutôt que de bâtir un espace innovateur. Manifestement, il aurait été plus difficile de gérer une telle initiative que, disons, de faire un tableau. Aujourd'hui, la question est de savoir si les jeunes artistes javanais nés à la fin des années 70 ou au début des années 80, ont aussi en face d'eux un ennemi commun.

Actuellement qu'est-ce qui caractérise l'ennemi (l'État indonésien à travers son administration) ? Une économie en faillite, une augmentation de la criminalité, des émeutes raciales et des épurations ethniques à mettre au compte de l'économie mais qui prennent la forme de conflits religieux, ainsi qu'une corruption énorme que la loi laisse impunie. Pourtant – et cela semble paradoxal – la liberté fait aussi brusquement son apparition sous différentes formes : libertés de pensée, de discours, de presse, de pratique politique et bien d'autres encore.

La description ci-dessus prouve que l'ennemi commun de la génération précédente est maintenant paralysé ou peut-être temporairement paralysé. Donc, à qui a-t-elle affaire aujourd'hui ?

Topographie d'une situation nouvelle, la découverte d'un nouvel ennemi

La nouvelle génération a une vision plus sceptique de la situation. Ces jeunes artistes ont grandi avec les changements. L'art engagé utilisé autrefois comme une « arme » est aujourd'hui denrée courante. Certains d'entre eux ont été balayés par le grand courant, quelques autres agissent sur cette situation de bouleversement en adoptant une attitude différente : ils forment un groupe et créent quelque chose à partir de là.

S'ils se réunissent, c'est d'abord pour des raisons pratiques – la nécessité de disposer d'un espace. La chute de l'autorité de l'État a été suivie de l'effondrement du pouvoir des institutions culturelles gouvernementales. Dans le même temps, un autre phénomène a vu le jour : celui de l'énorme expansion du marché de la peinture à Yogyakarta et du développement d'une scène artistique préoccupée par la célébration du profit.

Cette expansion a eu des conséquences diverses : d'un côté, de nombreux espaces innovateurs incapables de survivre ont dû fermer leurs portes, et de l'autre, beaucoup ont été emportés et absorbés par les dynamiques du marché de la peinture. Seuls quelques-uns ont survécu.

Des problèmes de survie et d'établissement

En nous basant sur la situation décrite ci-dessus, il est possible de redéfinir ce que nous appelons un espace alternatif. Il semble bien que le concept d'espace alternatif soit fondé sur l'aspect de localité, car c'est désormais sur ce terrain que les artistes entament leur processus de création : traiter des questions locales dans une approche basée sur le contexte. Les artistes partent des questions locales et, ce faisant, se retrouvent peu à peu dans un contexte international. De plus, ils sont (censés être) capables de créer une sorte de contre-contexte qu'ils configurent alors avec d'autres espaces alternatifs, créant ainsi une sorte de réseau constitué d'éléments unis par une vision identique.

C'est un mondialisme qui se construit à partir de la base (par le biais d'une expérience locale). J'appelle cela un mondialisme issu du peuple, différent du mondialisme actuel dirigé du haut vers le bas. Le mondialisme issu du peuple offre un espace ouvert à des expressions artistiques considérées peut-être comme sans intérêt dans certains lieux, mais qui sont importantes dans d'autres. La perspective et la façon dont est abordée cette question de l'« importance » diffèrent d'un espace alternatif à l'autre.

Ruangrupa par exemple s'efforce de manière très intensive d'introduire l'art dans les espaces publics. Son objectif principal est de récupérer l'espace public contrôlé par la bureaucratie et les autorités, et une infrastructure urbaine totalement anarchique (un réseau de relations de pouvoir à mon avis typique de Jakarta et des autres grandes villes indonésiennes).

D'autres questions se font jour. On peut se demander jusqu'où peut se développer un espace alternatif . Doit-il toujours se renforcer, s'agrandir, recevoir des subventions, c'est-à-dire se conformer aux idées préconisées par l'establishment occidental pour les institutions et les musées ? D'autre part, a-t-il le droit de s'arrêter ?

L'un des problèmes majeurs auquel doit faire face un artiste qui gère un espace alternatif est le désir de s'agrandir et d'être célèbre et reconnu. Celui qui dirige un espace alternatif devrait en fait se dire que lorsque ce désir devient irrépressible, la « mort institutionnelle » est la meilleure solution. Car un espace qui s'est agrandi risque de devenir une institution rigide, inflexible, et de ne pouvoir éviter les compromis. Par ailleurs, il y a le problème de la dépendance financière envers les sponsors étrangers. Ici, lorsque les espaces alternatifs ont commencé à se développer, ils étaient gérés très simplement et avec un petit budget.

Cependant, s'il apparaît un jour que l'espace alternatif est devenu une grande institution gourmande avec un gros budget, le soutien financier des sponsors étrangers est alors le seul espoir – tel père, tel fils.

Enfin, l'espace alternatif est actuellement un article très courant sur toutes les scènes artistiques. Je considère le temps présent comme un état d'urgence, un moment de remise en cause.

Agung Kurniawan (artiste plasticien et membre de la direction de la Fondation Cemeti Art)

p. 156

Jakarta Habitus Publik – un projet artis-
tique public lancé et organisé par
ruangrupa – a fait partie du premier
« Jakarta Art Festival 2001 » qui s'est
tenu à Jakarta en juin 2001. Ce projet
a pour thème principal les activités
artistiques basées sur l'acte d'échange,
d'intervention, de négociation, et de
négation dans l'espace public. Le
projet est divisé en quatre sections :
par site, art vidéo, art mural et affiche.
Impliquant plus de 50 artistes (indivi-
duels et groupes) de Jakarta, Bandung
et Yogyakarta, le projet a été réalisé en
juin, après deux mois consacrés aux
recherches, à la documentation et à la
préparation. Le projet posait la question
de la position de l'artiste dans la
société en remettant en question
l'espace public dans l'environnement
urbain. Au cours de ce projet, nous
avons eu beaucoup de problèmes avec
les autorités (municipales) pour obtenir
les autorisations nécessaires. Cette
question prend beaucoup d'importance :
comment les artistes préoccupés par
la dynamique interne de la société
doivent-ils négocier dans un espace
public tel que Jakarta qui est toujours
« la propriété » des autorités. Les cita-
dins et les médias ont très bien réagi
et apporté un très bon soutien par le
biais de l'ensemble des critiques émi-
ses à l'égard des autorités municipales.